테마한국문화사 11

현재 심사정

조선남종화의 탄생

테마한국문화사 11

현재 심사정, 조선남종화의 탄생

—

2014년 6월 23일 초판 1쇄 발행

—

지은이	이예성
펴낸이	한철희
펴낸곳	주식회사 돌베개
책임편집	이현화 · 김은미
디자인	이은정 · 이연경
북디자인	민진기디자인

—

마케팅	심찬식 · 고운성 · 조원형
제작 · 관리	윤국중 · 이수민
인쇄 · 제본	영신사

—

등록	1979년 8월 25일 제406-2003-000018호
주소	(413-756) 경기도 파주시 회동길 77-20 (문발동)
전화	(031) 955-5020 팩스 (031) 955-5050
홈페이지	www.dolbegae.com 전자우편 book@dolbegae.co.kr
블로그	imdol79.blog.me 트위터 @Dolbegae79

—

ⓒ 이예성, 2014

—

ISBN 978-89-7199-608-9 04600
ISBN 978-89-7199-137-4 (세트)

—

이 도서의 국립중앙도서관 출판시도서목록(CIP)은
e-CIP 홈페이지(http://www.nl.go.kr/ecip)에서 이용하실 수 있습니다. (CIP제어번호: CIP2014018144)

테마한국문화사 11

현재 심사정
玄齋 沈師正

조선남종화의 탄생

이예성 지음

돌베개

〈테마한국문화사〉를 펴내며

〈테마한국문화사〉는 전통 문화와 민속·예술 등 한국문화사의 진수를 테마별로 가려
뽑고, 풍부한 컬러 도판과 깊이 있는 해설, 장인적인 만듦새로 짜임새 있게 정리해낸
21세기 한국의 새로운 문화 교양 시리즈입니다. 청소년에서 일반인에 이르기까지 아
름다운 우리 전통 문화의 참모습을 감상하고, 그 속에 숨겨진 옛사람들의 생활 미학과
지혜를 느낄 수 있도록 기획된 이 시리즈에는, 한국인의 문화적 정체성을 확인시켜주
는 의미 깊은 컨텐츠들이 살아 숨쉬고 있습니다.

자연 속에 스며든 조화로운 한국 건축의 미학, 무명의 장인이 빚어낸 도자기의 조형
미, 생활 속 세련된 미감이 발현된 공예품, 종교적 신심이 예술로 승화된 불교 조각,
붓끝에서 태어난 시·서·화의 청정한 예술세계, 민초들의 생활 속에 녹아든 민속놀이
와 전통 의례 등등 한국의 마음씨와 몸짓과 표정이 담긴 한 권 한 권의 양서가 독자의
서가를 채워나갈 것입니다.

각 분야별로 권위 있는 필진들이 집필한 본문과 사진작가들의 질 높은 사진 자료 외에
도, 흥미로운 소주제들로 편성된 스페셜 박스와 친절한 용어 해설, 역사적 상상력이
결합된 일러스트와 연표, 박물관에 숨겨져 있던 다양한 유물 자료 등이 시리즈 속에
가득합니다. 미감을 충족시키는 아름다운 북디자인과 장정, 입체적인 텍스트 읽기가
가능하도록 면밀하게 디자인된 레이아웃으로 '색色'과 '형形'의 조화를 극대화시켜, '읽
고 생각하는 즐거움' 못지않게 '눈으로 보고 감상하는 기쁨'을 누릴 수 있습니다.

This is a cultural book series about Korean traditional culture, folk customs and art. It is composed of 100 different themes. With the publication of the series' first volume in March 2002, other volumes about different themes are being introduced every year. Following strict standards, this series selects only the essence of Korean traditional culture, providing detailed explanations together with abundant color illustrations, thus allowing the readers to discover higher quality books on culture.

A volume about the aesthetics of harmonious Korean architecture that blends into nature; the beauty of ceramics created by an unknown porcelain maker; handicrafts where sophisticated sense of beauty is manifested in everyday life; Buddhist sculptures filled with religious faith; the pure world of art created through the tip of a brush; folk games and traditional ceremonies that have filtered into the lives of the people-each volume containing the hearts, gestures and expressions of the Korean people will fill the bookshelves of the readers.

The series is created by writers who specialize in each respective fields, and photographers who provide high-quality visual materials. In addition, the volumes are also filled with special boxes about interesting sub-themes, detailed terminology, historically imaginative illustrations, chronological tables, diverse materials on relics that lay forgotten in museums, and much more.

Together with beautiful design that will satisfy the reader's aesthetic senses, careful layout allows for easier reading, maximizing color and style so that the reader enjoys not only the 'pleasures of reading and thinking' but also 'joys of seeing and enjoying'.

오로지 화가였던 사람, 조선남종화를 탄생시키다

고서화 전시가 열리는 미술관이나 국립중앙박물관에 가면 한두 점은 항상 볼 수 있는 그림이 있다. 심사정의 그림이다. 그의 그림은 아취가 느껴지는 단아한 것과 활달하고 거친 필선으로 그려진 호방한 것이 있는가 하면 한없이 섬세하고 아기자기한 작품들도 있다. 커다란 대작이 있는가 하면 손바닥만 한 작은 작품도 있어 정말 한 작가의 그림일까 싶을 정도로 매우 다양한 모습을 보인다.

1707년에 태어난 심사정은 숙종, 경종을 거쳐 영조 대에까지 살았는데, 이 시기는 조선이 전란의 후유증을 극복하고 새롭게 도약하던 시기로 정치·사회·경제 전반에 걸쳐 많은 변화가 일어났던 때이다. 이러한 변화는 미술에서도 예외가 아니었는데, 특히 청과의 관계가 개선된 1700년 이후에는 회화 전반에 걸쳐 뚜렷한 변화가 일어났다. 변화를 가져온 가장 큰 요인이었던 남종화풍은 17세기부터 조금씩 전래되다가 18세기에 이르러 본격적으로 수용되었으며, 그 결과 조선 후기 회화에 일대 전환이 일어났다.

서양과는 달리 동양에서는 아마추어 화가인 문인화가들이 각 시기마다 회화의 새로운 변화를 제시하고 이끌어왔는데, 조선 후기 변화를 이끌었던 것도 바로 문인화가들이었고 심사정은 그중에서도 가장 중심에 있던 화가였다. 동시대를 살았던 정선, 강세황, 이인상, 김윤겸, 윤덕희 등이 여기餘技로 그림을 그렸던 전형적인 아마추어 문인화가였다면, 심사정은 그림에 전력을 기울였던 전문적인 문인화가라고 할 수 있다.

혼인을 통해 왕실과도 연계가 있었던 당대 최고의 명문가에서 태어난 심사정은 친가, 외가가 모두 예술에 대한 조예와 자질이 뛰어난 집안이었기 때문에 조선 후기 누구보다 문인화가로서 자격을 갖추고 있었다. 그러나 집안이 역모에 연루되어 거의 몰락하는 바람에 심사정은 의도치 않게 전문화가의 길로 들어서게 되었으며, 평생 그림을 업으로 삼고 살아야만 했다.

심사정은 정통 산수화를 많이 그렸던 화가로 알려져 있지만, 그에 못지않게 화조화로도 유명했으며, 도석인물화에서도 독보적인 존재였다. 피치 못할 사정으로 거의 직업화가와 같은 활동을 했던 그는 회화의 모든 분야를 다루었으며, 그 성과 또한 조선 후

기 회화 전반에 걸쳐 나타났다.

그의 작품세계를 가장 잘 나타내고 있는 것이 산수화라고 할 수 있는데, 그에 대한 연구가 산수화에 집중되고 있는 이유이다. 다양한 화풍을 섭렵하고 연구하여 이루어낸 결과인 그의 산수화는 조선 후기 산수화의 성격을 엿볼 수 있을 뿐만 아니라 이를 통해 심사정이라는 화가를 이해할 수 있게 해준다. 현재 많은 연구들이 진행되면서 그의 작품들에 대한 다양한 평가와 해석 들이 나오고 있는데, 특히 심사정은 외래 화풍이던 남종화풍을 조선의 미감으로 재해석한 조선남종화풍을 만들어냈다는 점과 한국회화사에 큰 발자취를 남긴 화가라는 점에는 이견이 없다.

심사정은 당시의 활동과 명성에 비하면 전하는 기록이 아주 적은 편인데, 사람들이 역모 죄인의 자손과 교유한 사실을 꺼렸던 탓으로 보인다. 정신을 숭상한 나라 안 제일의 화가로, 유일하게 정선과 비교되고 때론 정선보다 높게 평가되었던 심사정은 그래서 그림으로 말하는 화가이다. 그의 그림은 작품이기 이전에 그의 삶이 녹아 있는 기록이라고 할 수 있는데 다행히 작품들이 많이 남아 있어 그의 삶과 회화세계가 어떠했는가를 엿볼 수 있다.

이 책은 작품을 통해 찬찬히 그의 삶을 들여다보고, 다시 그의 삶을 따라가면서 작품을 살핌으로써 화가로서, 한 인간으로서 심사정을 이해해보려고 한 것이다. 나는 심사정에 관한 책을 13년 전에 이미 낸 바 있다. 심사정을 연구하여 박사학위를 받고 나서 그 성과물을 책으로 냈다. 주로 미술사를 공부하는 사람들이나 학생들이 읽을 것으로 생각하여 학술적인 면에 치중한 책이었다. 이 책이 학계에서는 그나마 쓸모가 있었는지 모르겠지만, 심사정의 그림을 좋아하고 알고 싶어 하는 일반 독자에게는 고약한 책이었던 듯하다.

마침 돌베개에서 심사정에 관한 책을 내보자는 제의를 받았을 때 한편으로는 심사정이라는 화가를 많은 사람들에게 알릴 수 있는 기회가 다시 주어진 것에 기뻤고, 한편으론 잘 쓸 수 있을까 하는 걱정이 앞섰다. 심사정이 둘이 아닌 다음에야 두 책의 내용이 크게 달라진 것은 아니겠지만 전문용어를 쉽게 풀어쓰고, 작품을 양식적인 면에서 분석하는 방법을 되도록 지양하고 전체적으로 보면서 감상하는 방식을 택했다. 워낙 작품이 많아 무딘 눈으로 고르는 데에 어려움이 있었지만 반드시 알아야 할 몇몇 작품들을 추가했으며, 이 과정에서 며칠씩 보고 또 보면서 고르는 즐거움(!)도 누렸다. 주관적인 감상은 되도록 쓰지 않고, 작품에 관한 감상과 평가는 독자들에게 미루려고 했

으나 잘되었는지는 모르겠다.

심사정 같은 큰 화가를 공부하면서 과연 그와 그의 작품세계를 제대로 이해하고 올바르게 밝혀냈는가 하는 점이 늘 마음에 걸린다. 그럼에도 처음 심사정을 연구 주제로 잡았을 때는 그의 그림을 객관적이고 엄격한 잣대를 가지고 보았는데, 이제는 그의 작품을 편안하고 즐거운 마음으로 보게 되었다. 다만 정선, 강세황, 김홍도 등 조선 후기 회화에서 중요한 역할을 했던 화가들은 탄생 몇 주년이니 하여 크게 전시회가 열리고, 학술회의가 개최되는 등 그에 걸맞은 대접을 받았다면, 심사정은 그렇지 못해 미안한 마음이다. 2014년은 심사정이 탄생한 지 307년이 되는 때이다. 좀 많이 늦어서 쑥스럽지만 이 책의 출간으로 그의 탄생을 축하드리고 싶다.

처음 책을 낼 때 나의 부족함을 절감하면서 다시는 쓰지 않겠다고 결심했는데 이렇게 두 번째 책을 내게 되었다. 나이를 먹더니 뻔뻔해졌나보다. 혹 책이 읽을 만하다면 그것은 전적으로 돌베개 이현화 팀장을 비롯한 편집부의 노고 덕분이다.

2014년 6월
이예성

Preface

The person who was a painter solely, creates the Southern School of Chinese painting in Joseon

Whenever we go to an exhibition of old calligraphies and paintings or to the national museum of Korea, there are some paintings which we can always appreciate. These are the paintings of Sim Sa-jeong. His paintings include the graceful works which we can feel tastefulness and the magnanimous works painted by rough stroke as well as the infinitely delicate and charming works. His paintings including not only big masterpieces but also tiny works just like the size of hand make us wonder if these are really one artist's works. Born in 1707, Sim Sa-jeong lived from the reign of Sukjong and Kyeongjong to the reign of Yeongjo. At that time, Joseon Dynasty which was overcoming the aftereffects of the war made a new leap forward, undergoing a lot of changes from all directions including politics, economy and society. These changes were no exception in art. Especially, after 1700, when Joseon Dynasty improved relations with the Qing Dynasty, obvious changes occurred to overall paintings. The main factor that brought changes was the style of the Southern School handed down little by little from 17th century and widely accepted in 18th century. As a result, remarkable changes happened in the paintings of the late Joseon period.

Unlike in the West, it was the works of literary painters that show and lead new styles and bring changes each time in eastern culture. Literary painters also led the changes of the late Joseon period and Sim Sa-jeong was the most important painter among them.

While Jeong Seon, Gang Se-hwang, Yi In-sang, Kim Yun-gyeom and Yun Deok-hee were typical amateur literary painters painting their works as a kind of a hobby to enhance their refinement, Sim Sa-jeong was a professional literary painter doing his utmost to paint his works. Sim Sa-jeong was born in the most prestigious family in those days, which was affiliated with royal families by marriages. He was well qualified

as a literary painter than anyone else in the late Joseon period, because his father's side family and mother's side family were all well versed in art and literature. But with his family being involved in conspiracy and collapsed almost, Sim Sa-jeong was forced to become a professional painter and live making a career of painting works his entire life. Sim Sa-jeong was well known as a painter who painted the authentic landscape a lot. But he was also famous for flowers and birds paintings as well as being without equal in the taoist and buddhist figure paintings. For some avoidable reasons, he, who worked no better than a professional painter, covered all fields of paintings achieving lots of results in the late Joseon period paintings generally. Since it is landscape painting which reveals the world of his works best, most studies on him concentrate on landscape paintings. His landscape makes us not only examine the characteristics of landscape in the late Joseon period but also understand the man Sim Sa-jeong as a painter. So far, We've had diverse assessments and interpretations on his works. Especially, there is no doubt that Sim Sa-jeong was not only a painter who made the Joseon style of Southern School by reinterpreting the style of Southern School of Chinese painting through the aesthetic sense of Joseon but also a painter who left his mark in the history of Korean paintings.

The records on Sim Sa-jeong were very few in comparison with his activities and fames at that time. It is assumed that a lot of people wanted to conceal the facts that they had kept company with him who was a descendent of traitors. As the best painter in the county where revered the mind, Sim Sa-jeong, who was solely compared with Jeong Seon and sometimes more appreciated than Jeong Seon, was a painter spoke by his paintings. His paintings can be regarded as the records imbued with his life as well as artworks. Fortunately, since lots of his works still remain, we can examine how the world of his life and paintings were. This book aims to understand Sim Sa-jeong as a man and a painter, looking into his life slowly through his artworks and again examining his paintings following his life. I published the book on Sim Sa-jeong 13 years ago. After receiving a doctorate by studying on Sim Sa-jeong, I made the product of my study into a book. That book focused on the academic sides and was written

mainly for the people and students studying the history of art. For this reason, that book might be useful to the academic circles but may be fussy to the readers who like the paintings of Sim Sa-jeong and want to know him.

When I received a proposal from Dolbegae to publish the book on Sim Sa-jeong, I was glad to get a chance to let people know the painter of Sim Sa-jeong on the one hand. But on the other hand, I was afraid I would do a good job. Since there was only one Sim Sa-jeong, the contents of two books might not differ much. However, I chose the way to appreciate the works by general viewpoints, avoiding the way to analyse the works in terms of the style as much as possible. It was difficult for me to pick the right works up since Sim Sa-jeong painted lots of works. But the important works which must be reviewed were added. In the course of choosing his works, I enjoyed appreciating his paintings again and again! Trying to exclude my subjective appreciations as much as possible, I was willing to let readers appreciate and assess the works by themselves. However I am not sure that it will work.

Studying such a great artist as Sim Sa-jeong, it might be always questioned whether my research allows me to understand him correctly and to reveal the world of his works properly. First selecting my research theme on Sim Sa-jeong, I judged his paintings objectively by strict standards. But now I come to appreciate his works with comfort and joy. The only thing that makes me feel sorry is that Sim Sa-jeong has not been evaluated properly so far, as painters who made important roles in the art history of late Joseon period such as Jeong Seon, Gang Se-hwang and Kim Hong-do for whom lots of exhibitions and conferences are held on a large scale regularly, commemorating their birthdays. 2014, this year is the 307th anniversary of Sim Sa-jeong's birth. Much to my embarrassment, I'd like to celebrate his birth by publishing this book.

Publishing my first book, I realized my insufficiencies keenly. So I decided not to write books again, but I've ended up writing a second book here. Getting older, I seem to be thick-skinned. If this book is readable, all the appreciations should go to Lee Hyun-hwa, the editor of Dolbegae.

Summer, 2014, Yi Ye-seong

차례

1

[일러두기]

1. 본문에 나오는 그림 작품 제목은 홑꺾쇠표(〈 〉), 화첩은 겹꺾쇠표(《 》), 시문(時文) 작품 제목은 홑낫표(「 」), 책자의
 제목은 겹낫표(『 』)로 표시했습니다.
 예)〈선유도〉,《현원합벽첩》,「적벽부」,『한송재집』

2. 본문에 수록한 그림 작품은 해당 작품에 대한 상세한 설명이 이루어지는 곳에 배치하는 것을 원칙으로 하되, 다른
 그림과 함께 비교하여 보는 것이 심사정의 예술세계를 이해하는 데 도움이 된다고 여겨지는 경우에는 반복하여 배
 치했습니다. 반복하여 배치하지 않을 경우에는 해당 그림이 어느 부에 배치되어 있는지를 병기하여 표시했습니다.

3. 본문에 수록된 도판의 일련번호는 각 부마다 새롭게 시작하도록 했고, 다른 부에서 소개한 그림이 다시 배치되는
 경우 각 부의 일련번호에 맞춰 새롭게 번호를 부여했습니다.

4. 용어 설명 및 인물 소개, 출전, 원문 등은 해당사항이 있는 페이지에 '주'를 붙여 설명했습니다. 주 번호는 각 부마
 다 새롭게 시작하도록 했고, 참고문헌과 도판목록 등은 책 뒤에 따로 실었습니다.

5. 본문에 사용한 그림은 한국저작권위원회에서 운영하는 웹사이트 '공유마당'(http://gongu.copyright.or.kr)에 등록되
 어 있는 것을 사용하였으며, 등록되어 있지 않은 경우 각 소장기관의 사용 허가를 받았습니다. 소장기관을 확인하
 지 못한 그림의 경우 추후 확인되는 대로 적법한 절차를 밟겠습니다.

외로운 삶이 이끈 화가로서의 한평생

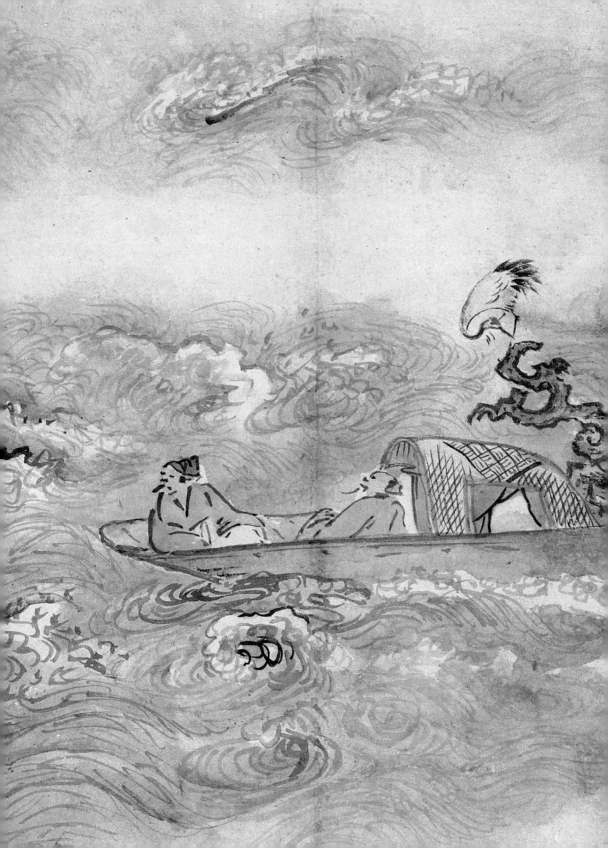

불우했으나 뛰어난 화가로 살다

심사정沈師正(1707~1769)은 조선 후기 회화를 대표하는 문인화가 중 한 사람이다. 그는 뿌리 깊은 명문가의 자손으로, 친가와 외가가 모두 예술가 집안이었다. 그를 둘러싼 객관적인 환경만 보면 그는 조선 후기 어느 문인화가 못지않은 최고의 자질과 조건을 갖춘 인물이었으며, 실제로 그의 실력은 당시는 물론이고 후대에도 누구나 인정할 정도로 출중했다.

그러나 그는 생각지도 못한 일로 평생을 힘들게 살아야 했던 불우한 화가였다. 그의 삶과 예술을 이해하는 데 필요한 단어는 '당쟁'黨爭과 '역모'逆謀이다. 문인화가와는 어울릴 것 같지 않은 이 말들은 그의 삶을 철저히 지배했고, 그의 예술세계에도 막대한 영향을 끼쳤다.

심사정이 살았던 숙종 후반부터 경종을 거쳐 영조에 이르는 시기는 사림士林들이 남인과 서인으로, 서인은 다시 소론과 노론으로 갈라져 정치적 투쟁이 치열한 때였다. 특히 영조 대는 그 정통성과 즉위하기까지 일어났던 일련의 사건들 속에서 역모사건이 몇 차례 일어났다. 심사정의 가문은 노론

에 속했지만 유독 그의 할아버지인 심익창沈益昌(1652~1725)은 경종을 옹호했던 소론 과격파 인사들과 가깝게 지냈다. 그는 이들과 '연잉군(후일 영조) 시해 미수사건'에 깊숙이 관여하는 바람에 영조 즉위 후 역모 죄인으로 다스려졌다. 이 일로 인해 심익창은 물론 그의 아들들까지 고문을 받고 귀양을 가게 되었고, 그 와중에 집안은 풍비박산이 났다. 겨우 심사정의 집만 화를 면했으나 이후 양반으로서의 삶은 고사하고 평생 역모 죄인의 후손으로 천대 받고, 모욕 받으며 몸을 낮추고 근근이 조심스럽게 살아야만 했다.

심사정이 58세 때에 그린 〈선유도〉船遊圖는 풍랑이 몰아치고 파도가 넘실거리는 물 위에 배를 띄우고 뱃놀이를 하는 인물들을 화폭에 담아내고 있다. 사나운 물결에 밀리며 금방이라도 뒤집힐 것 같은 작은 배는 위태롭기 짝이 없는데, 정작 인물들은 먼 데 경치를 감상하는 듯 느긋한 표정이다. 그들의 것이 분명한 책이며 매화며 학은 이들의 신분을 은근히 드러내며 뱃놀이의 멋을 한껏 높여준다.

언뜻 보이는 〈선유도〉의 이러한 외형과는 달리 이 그림은 심사정이 말년에 세상의 영욕에서 벗어나 한 걸음 떨어져서 자신의 삶을 돌아본 감회를 표현한 것으로 볼 수 있다. 화면 전체를 가득 채운 성난 파도는 "50년간 우환이 있거나 즐겁거나 하루도 붓을 잡지 않은 날이 없었으며, 몸이 불편하여 보기에 딱한 때에도 그림물감을 다루면서 궁핍하고 천대 받는 괴로움이나 모욕을 받는 부끄러움"[1]을 견디며 역모 죄인의 후손인 그가 헤쳐 나와야 했던 세상살이에 다름 아니고, 작지만 결코 뒤집어지지 않는 배는 유일한 위안이자 스스로를 지켜주었던 그의 예술세계라고 할 수 있다. 그는 그 안에서 묵묵히 자신의 세계를 펼쳐 나갔고, 이제는 세상사를 초연한 마음으로 느긋하게 바라볼 수 있게 되었음을 그림을 통해 말하고 있는 것이다.

그는 이 시기 가장 대표적인 화가인 정선鄭敾과 비교되거나 심지어 더 낫다는 평가를 들을 만큼 뛰어난 화가였지만 가문의 불미스러운 일로 인해 원치 않은 삶을 살다간 불우한 화가였다. 그러나 심사정 자신에겐 불행했던

1 심사정의 손자뻘이 되는 심익운(沈翼雲)이 쓴 「현재거사묘지」(玄齋居士墓志)에 나오는 구절. 「현재거사묘지」는 심사정의 전 생애를 간략하게 전하고 있는 유일한 기록이다. 심익운, 「현재거사묘지」, 『강천각소하록』(江天閣銷夏錄), 국립중앙도서관 소장본.

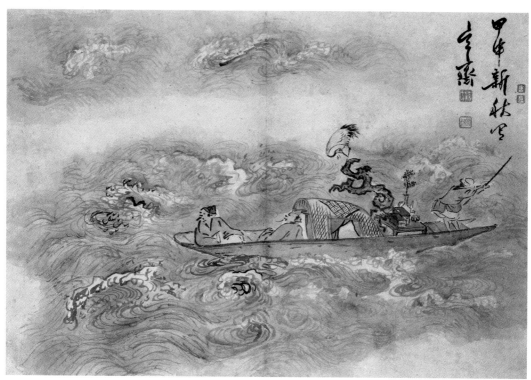

도001 **선유도**
심사정, 1764년, 종이에 담채, 27.3
×40cm, 개인.

일이 지금의 우리에겐 다행일 수밖에 없는 것은 조선 후기 화단이 이토록 풍
요로울 수 있는 것은 그가 다른 것에 신경 쓰지 않고 오로지 그림에만 전념
했기 때문이다. 하늘이 큰사람을 내리려면 큰 시련을 주어서 단련을 시킨다
는 말이 있는데, 심사정의 일생을 살펴보면 아마도 그가 그런 사람이 아니었
을까 한다.

태어날 때 이미 죄인의 자손

심사정의 자는 이숙顚叔이요, 호는 현재玄齋이며, 본관은 청송靑松이다. 1707년 심정주沈廷冑와 하동河東정씨 사이에 둘째 아들로 태어났다. 심사정이 태어났을 때는 이미 집안에 어두운 그늘이 드리워져서 한껏 축복을 받을 처지가 아니었다. 할아버지인 심익창이 과옥科獄으로 곽산에 몇 년째 유배 중이었기 때문이다. 이 일로 인해 양반가의 자손들이 그러하듯 과거를 통해 입신양명하여 자신의 포부를 펼칠 수 있었던 심사정의 삶은 조금씩 어긋나기 시작했다.

청송심씨는 조선 초기부터 대대로 내려온 명문가로 시조는 고려 말 위위시승衛尉寺丞을 지낸 심홍부沈洪孚이며, 그의 증손인 심덕부沈德符(1328~1401)가 심사정의 13대조이다.[2] 청송심씨는 심덕부가 고려 말 왜구를 물리친 공으로 청성군충의백靑城君忠義伯에 봉해지게 되었고, 조선이 개국한 후에는 청성백에 봉해지면서 청성(지금의 청송)을 본관으로 삼게 되었다. 심사정의 집안은 심덕부의 넷째 아들로 인수부윤仁壽府尹을 지낸 심징沈澄의 자손들이다. 심덕부의 아들 중 다섯째인 심온沈溫은 소혜왕후昭惠王后의 아버지로 세종의 장인이며, 여섯째인 심종沈淙은 태종의 부마(사위)가 되었다. 이렇게 조선 초기 왕실과의 혼인을 통해 심사정의 가문은 명문가로 발돋움하면서 이후 대대로 출사하여 높은 벼슬을 살았고, 학덕과 지조를 갖춘 선비를 배출했다.

심사정의 가문이 다시 크게 번창한 것은 증조부인 심지원沈之源(1593~1662) 대에 이르러서였다. 광해군 때인 1620년 정시문과에 급제하고도 낙향하여 은거하고 있던 심지원은 1622년 인조반정이 일어났을 때 일등공신으로 인조의 신임을 얻어 벼슬길에 올랐다. 청요직淸要職을 두루 거치고 우의정, 좌의정을 거쳐 영의정에 올랐으며, 정조사와 동지사 겸 사은사로 청나라에도 두 번이나 다녀왔다. 그의 아들들 또한 풍덕부사, 해주목사 등을 지냈으며, 그중 셋째인 익현益顯은 효종의 부마가 되어 청평위에 제수되었는데,

2 『청송심씨세보―인수부윤공파보』(靑松沈氏世譜―仁壽府尹公派譜) 권1, 국립중앙도서관 소장본.

효종의 특별한 총애를 받았다. 익현의 동생이자 심지원의 고명딸 청송심씨는 이광하李光夏와 혼인했는데, 그의 손자가 영조 때 영정모사도감影幀模寫都監 도제조를 맡아 심사정을 감동직에 천거한 이주진李周鎭이다.

심지원의 자손들이 모두 번창하여 권문세도가를 이루었던 것과는 달리 넷째 아들인 심사정의 할아버지 익창만은 불미스러운 일에 연루되고 소론 인사들과 가깝게 지냈으며, 이로 인해 그의 집안은 서서히 몰락하기 시작했다. 심익창은 음보蔭補로 성천부사를 지냈는데, 1699년 단종의 복위를 기념하여 열린 증광시에서 여러 사람과 공모하여 부정을 저질렀다가 발각되어 삭탈관직 당했다. 이 사건은 숙종 대에 일어났던 과옥 중 가장 큰 사건으로 해결하는 데에 3년이나 걸렸으며, 과거는 파방되었고 관련자들은 관직을 삭탈 당하고 유배되었다. 심익창도 곽산에 10년 이상 유배되었다. 당시 공정한 절차를 거쳐 실력으로 관리를 뽑는 유일한 관문인 과거에서 부정을 저지르는 행위는 관료 사회를 바탕으로 운영되던 조선왕조의 근간을 뒤흔드는 심각한 사건이었다.

특히 숙종 때 과거시험 부정사건이 많이 일어났는데, 그중에서도 심익창이 관련된 사건은 명문가의 자제들이 대거 연루되어 사회적으로 큰 파장을 일으켰다. 가령 지금의 행정고시나 사법고시에서 조직적인 부정이 저질러졌고, 그 사건에 고위 공무원의 자녀들이 관련되었다면 사회적 파장이 어느 정도였을지 생각하면 쉽게 이해할 수 있다.

이 시대는 송시열宋時烈의 이론, 즉 명이 망한 후에 조선이 그 명맥을 물려받아 조선이 곧 중화라는 '조선중화사상'이 팽배해 있었다. 사대부들은 문화대국으로서 자부심과 긍지를 가지고 이를 충실히 지켜나가고 있었으며, 성리학적 명분론에 충실한 것을 그들의 본분으로 믿고 있었다. 따라서 이에 어긋나는 행동은 사회적인 매장을 의미하는 것이며, 그 후손들은 출사는 물론 사대부 사회에서도 행세를 할 수 없었다.[3]

심사정의 집안은 이 일로 사대부 사회에서 떳떳하게 살 수 없는 처지가

3 최완수, 「겸재진경산수화고」(謙齋眞景山水畵考), 『간송문화』(澗松文華) 29, 1985, 58쪽.

되었으며, 그가 태어날 당시 아버지 심정주는 과거를 포기하고 그림으로 스스로를 달래며 소일하고 있었다.

스스로 깨쳐 그림을 그리다

심사정은 조부의 죄로 인해 태어나면서부터 일반적인 사대부의 삶을 살기는 어려웠다. 따라서 그 역시 암묵적으로 일찍 출사를 포기했을 가능성이 있다. 큰 포부를 품고 학문에 입문하여 정진할 시기에 미래를 꿈꿀 수 없었던 그의 어린 시절은 어떠했을까? 그에 대한 영세한 기록 중 다행히 어린 시절에 관한 짧은 글이 있다.

> 거사는 태어나서 몇 살 안 되어 문득 사물을 그리는 것을 스스로 깨달아
> 방원方圓의 형상을 만들었다.[4]

이에 따르면 심사정은 서너 살 즈음에 누가 가르치지 않았는데도 스스로 깨쳐 그림을 그리기 시작했다는 것이다. 아마도 마당에서 손가락이나 나뭇가지로 그림을 그리고 놀았거나 종이에 이런저런 그림을 그렸던 것인데, 그것이 제법 형상을 갖추었던 것으로 보인다. 어른들을 깜짝 놀라게 한 이러한 그의 재능은 어쩌면 당연한 것인지도 모른다. 그의 친가와 외가는 모두 뛰어난 예술가 집안으로 양가에서 그림에 대한 자질을 물려받았을 가능성이 충분했기 때문이다.

먼저 친가 쪽을 살펴보면 증조부인 심지원과 셋째 큰할아비지인 심익현은 유명한 서예가였다. 특히 심익현은 송설체松雪體의 대가로 「산릉지」山陵誌, 「옥책문」玉册文, 「인경왕후익릉표」仁敬王后翼陵表 등 다수의 글씨를 남겼다. 또한 심지원의 증손자인 심사하沈師夏는 문인화가였으며, 외증손인 김상숙金

4 居士生數歲 輒自知象物畵
作方圓狀. 심익운, 「현재거사묘
지」, 『강천각소하록』, 국립중앙도
서관 소장본.

相廬은 서예로 이름이 있었다. 아버지인 심정주 또한 당시 포도 그림^{도002}으로 유명한 문인화가였다.

심사정의 화재畵才와 관련해서 반드시 살펴보아야 할 것은 외가이다. 그의 외가는 하동정씨로 조선 중기 문인화가로 유명한 정경흠鄭慶欽(1620~1678)의 자손들이다. 육오당六吾堂으로 더 잘 알려진 외증조부 정경흠은 정인지鄭麟趾의 7대손으로 벼슬에 뜻을 두지 않고 우거하여 학문에만 전념했으며, 서화에도 뛰어난 문인화가였다. 정경흠의 아들들과 딸 역시 서화로 유명했는데, 그중 셋째인 정유점鄭維漸(1655~1703)이 심사정의 외할아버지이다. 송시열의 문인으로 승지를 지낸 정유점은 인물화와 포도 그림으로 널리 알려진 문인화가였다. 당시 기록에 따르면 그의 포도 그림은 사위인 심정주에게 전해졌고, 다시 외손자인 심사정에게 이어져 이채로운 일로 회자되었다고 한다.⁵

외조부 못지않게 심사정에게 영향을 준 사람은 작은외할아버지인 정유승鄭維升(?~1738)이다. 현감을 지낸 정유승은 인물화에 뛰어났는데, 김명국金明國(1600~?)의 인물화풍을 배웠다고 한다. 〈달마도〉로 잘 알려진 김명국은 조선시대 화가 중 가장 거칠고 호방한 그림을 그렸던 화가로 특히 인물화에 뛰어났는데, 그림에 있어 신품의 경지에 도달했다는 평가를 받았다.⁶ 심사정의 도석인물화에 보이는 간결하고 거친 필치는 김명국과 연관성이 있는데, 그것이 누구로부터 내려온 것인지 알 수 있다. 또한 나중에 영정모사도감의 감동⁷으로 발탁되는 데에도 정유승과의 관계가 결정적 역할을 했다. 정유승의 아들인 창동이 정유점의 양자로 들어와 결과적으로 심사정의 외삼촌이 되었기 때문에 가깝게 지내면서 그림을 배웠을 가능성이 충분히 있다. 외고모할머니가 되는 정경흠의 외동딸 정씨도 화품이 빼어났다고 하며, 그의 솜씨는 손자 권경權儆에게 전해져 포도 그림으로 심정주와 병칭되었다고 한다. 이렇듯 친, 외가가 모두 조선 후기 예술가 집안이라고 할 수 있으며, 그 가운데에 심사정이 있는 것이다.

<div style="font-size:small">

5 남태응(南泰膺), 「화사보록」(畵史補錄) 상, 『청죽별지』(聽竹別識).

6 남태응, 「삼화가유평」(三畵家喩評), 『청죽별지』. 남태응은 김명국·이징·윤두서를 비교하면서 각 화가들을 신품·법품·묘품에 비교했는데, 김명국은 신품, 이징은 법품, 윤두서는 묘품에 가깝다고 평가했다.

7 감동(監董)_ 어진을 그릴 때 선비 중 그림을 잘 그리는 사람을 뽑아 감독하게 한 것.

</div>

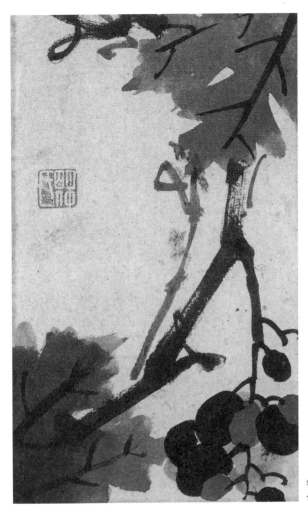

도002 **포도**
심정주, 종이에 채색, 16×10cm, 서울대학교박물관.

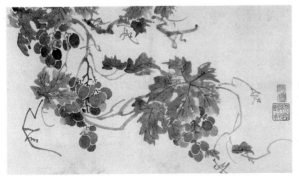

도003 **포도**
심사정, 종이에 수묵, 27.6×47cm, 간송미술관.
포도 그림은 외할아버지 정유점과 아버지 심정주로부터 전해 내려온 것으로 그 솜씨가 손자인 심사정에게까지 이어졌다 하여 세상에 회자되었던 소재이다. 생동감 넘치는 포도 줄기와 다양한 먹빛을 보이는 포도송이의 표현은 더욱 발전된 수준의 솜씨라고 하겠다.

그러면 심사정은 언제부터 본격적인 그림 공부를 시작했을까? 「현재거사묘지」에 있는 그의 어린 시절에 관한 기록에서 그 답의 실마리를 찾아볼 수 있다.

　　어렸을 적에 정선에게서 배웠다.[8]

　　우리나라 산천을 대상으로 가장 적합한 기법으로 표현한 일명 '진경산수화풍'眞景山水畵風을 창안한 정선은 조선 후기를 대표하는 유명한 화가였다. 당시 많은 화가들이 정선의 진경산수화풍을 따랐으며, 이에 힘입어 진경산수화가 크게 유행했다. 여러 기록에서 보이는 것으로 미루어 심사정은 어린 시절 어느 한때 당대 최고의 화가인 정선의 문하에 있었던 것이 확실하다. 아마도 어린 심사정의 재능은 문인화가였던 아버지나 친척들에게 일찍 발견되어 외가의 주선으로 먼 친척 관계에 있는 정선에게서 본격적인 그림 공부를 하게 되었던 듯하다.

　　외할아버지와 아버지는 정선이 속해 있던 백악사단[9]과 연관이 있었으며, 외할머니인 풍천임씨는 정선의 팔촌 누님뻘이 된다. 또한 심익현은 정선의 작은증조할아버지인 정홍문의 묘갈명을 썼던 일이 있기 때문에 이런 인연으로 정선에게 그림을 배웠을 것이다.[10]

　　심사정은 정선 문하에 들어가 본격적으로 그림 공부를 시작했던 것 같은데, 기록이 너무 단편적이어서 그가 얼마 동안, 무엇을 배웠는지는 확실하지 않다. 그런데 다른 기록을 통해 조금 더 살펴보면 정선은 1721년 정월 경상도 하양현감에 제수되어 임지로 떠나게 되었고, 자연스럽게 심사정과 이별하게 된다. 그리고 1726년에 정선이 한양으로 돌아왔을 때에는 그간의 정치적 사건으로 심사정은 역모 죄인의 자손으로 전락해 버려 더 이상은 관계를 유지할 수 없는 처지가 되어 버린다. 그렇다면 심사정이 정선의 문하에 있었던 것은 15세 이전이라는 이야기가 된다.

8　少時師鄭元伯. 심익운, 「현재거사묘지」, 『강천각소하록』, 국립중앙도서관 소장본.
9　백악사단(白岳詞壇)_ 백악산 밑에 살았던 김창흡을 중심으로 시사(詩社)로는 조유수·정동후·이병연·이병성·이하곤 등이 있고, 글씨로는 이서·윤순·이의병 등이 있고, 그림으로는 정유점·김창업·김진규·윤두서·정선·심정주·조영석 등 노론 자제들인 사대부들로 이루어진 모임.
10　최완수, 앞의 논문, 앞의 책, 39~40쪽.

소시少時가 보통 10세를 전후한 시기라면 약 5년 정도 그림을 배운 것이 된다. 이때 스승은 어린 제자에게 진경산수화풍 같은 구체적인 화풍보다는 여러 가지 기법을 배우고 익히도록 했을 것이다. 그런데 현재 남아 있는 작품들을 보면 심사정은 정선의 진경산수화풍과는 다른 화풍을 구사하고 있어 스승과는 다른 길을 개척했음을 알 수 있다. 자연히 심사정은 정선에게 어떤 화풍을 배웠으며, 왜 스승의 화풍을 따르지 않았는가에 대해 궁금해진다. 이 문제에 대해서는 제2부의 '어린 시절, 겸재 정선에게 그림을 배우다'에서 두 사람의 주변에서 일어났던 일과 두 사람의 화풍을 토대로 좀 더 자세하게 살펴보기로 한다.

역적의 자손이라는 멍에를 지고

현재 남아 있는 심사정의 작품이 상당히 많은 것에 비해 정작 그에 관한 기록은 아주 적은 편이며, 그나마도 그림에 관한 짧은 것들이다. 그의 집안이 예술가를 많이 배출한 명문거족임을 생각하면 의외라고 할 수 있다.

같은 시기를 살았으며, 그림으로 교유 관계가 있었을 것으로 추정되는 여러 인물과 친척 들의 문집에서도 그에 관한 기록은 찾아보기 힘들다. 심지어 그의 육촌 형인 심사주沈師周의 문집인 『한송재집』寒松齋集에는 사촌 동생인 심사하[11]에 관한 자세한 기록이 두 번이나 나오지만 육촌 동생인 심사정에 관해서는 단 한 줄도 없다. 오히려 한 세대 후의 사람들이 쓴 문집에서 간간이 보일 뿐이다. 또한 웬만한 문인화가들의 그림에도 제시題詩가 있는데, 당대 제일의 화가였다는 그의 작품에는 제시가 있는 것이 별로 없다. 이것은 심사정 주변의 사람들이 그가 역모 죄인의 후손이었기 때문에, 혹은 그 죄가 자신들에게 미칠까봐 그와 가까이 지내거나 교유한 사실이 밝혀지는 것을 꺼렸기 때문이다. 현대를 사는 우리로서는 왕조 사회에서 역모죄가 얼마나

11 심사하(沈師夏)_ 산수화, 화조화를 잘 그렸던 조선 후기 문인화가로 심정보(沈廷輔)의 서자.

큰 죄인가를 잘 가늠할 수 없지만, 이런 단편적인 사실들을 통해서나마 간접적으로 알 수 있다.

앞에서 살펴본 바와 같이 심사정의 집안은 영의정, 부마, 부윤, 목사 등을 배출한 당대 명문가였다. 유독 심사정 직계만 할아버지 심익창으로 인해 불명예스러운 집안이 되었다. 그런데 심사정이 18세 되던 해, 그의 집안은 다시 한번 큰 변화를 겪게 된다. 이 일은 심사정의 생애를 송두리째 바꿔놓은 중요한 사건으로, 그가 전문적인 화가의 길로 들어서게 되는 동시에 그의 화풍이 이인상李麟祥, 강세황姜世晃 같은 전형적인 문인화가들과 다른 길을 걷게 되는 이유를 이해할 수 있는 단서가 되므로 자세히 살펴볼 필요가 있다.

심익창은 유배에서 풀려난 후 다시 소론 내에서도 과격파였던 김일경金一鏡과 공모하여 왕세제인 연잉군[12] 시해 미수사건에 관여하게 된다. 이 사건은 실패로 돌아갔지만 당시 소론에 우호적이던 경종이 왕이었기에 그다지 크게 문제되지 않았다. 그러나 경종이 죽고 영조가 즉위하면서 상황은 급변했다. 영조를 밀던 노론이 세력을 잡으면서 신임사화辛壬士禍 때의 일을 크게 문제 삼았다. 신임사화는 경종 대에 왕통을 둘러싸고 소론이 노론을 숙청한 사건으로 영조는 당시 가담자들을 극형에 처하거나 유배를 보냈는데, 1725년에는 심익창도 왕세제 시해 미수사건에 연루되어 역모 죄인으로 고문을 받았다. 금고형[13]에 처해졌던 심익창은 그해 2월 74세로 죽었으며, 4월에는 그 아비의 죄를 물어 큰아버지 심정옥과 둘째 작은아버지 심정신이 국문을 당하고 간신히 목숨만 건져 멀리 유배되었다. 이듬해에는 첫째 작은아버지 심정석마저 세상을 떠나니 그야말로 집안은 쑥대밭이 되어 버렸다.

심사정의 청년기에 일어났던 일련의 일로 그의 집안은 거의 회생이 불가능할 정도로 몰락했으며, 이제부터는 역모 죄인의 자손이라는 멍에를 안고 살아가야 할 시련의 나날만이 그 앞에 펼쳐졌다. 이런 상황에서 그가 할 수 있는 일이라고는 묵묵히 그림 공부에 매진하는 것밖에 없었을 것이다. 상황이 좋지 않을 때는 세상에서 물러나 서화로 소일했던 문인화가들은 어느

12 연잉군(延礽君)_ 나중에 영조가 됨.
13 금고형(禁錮刑)_ 집 밖으로 나오는 것을 금지한 형벌.

시기에나 있었지만, 심사정은 역모 죄인이라는 최악의 경우였으므로 선택의
여지가 더 더욱 없었을 것으로 보인다.

그의 집안이 몰락한 후 실질적으로 그의 가족이 의지할 수 있었던 곳은
외가였을 것이다. 아버지 심정주는 출사를 포기하고 그림을 유일한 낙으로
소일하고 있었으므로 이후 집안의 생계를 책임져야 했던 사람은 어머니인
하동정씨였을 것으로 추정된다. 이런 상황에서 그가 21세 때 외할머니 풍천
임씨가 돌아가셨다. 그의 어머니는 정유점의 외동딸이었으므로 외가에서는
유일한 혈육인 심사정의 가족을 음양으로 도와주었을 것이다. 따라서 외할
머니의 죽음은 여러모로 그의 집안에 또 다른 타격이 아닐 수 없었다.

심사정에 관한 얼마 되지 않은 기록 중에 그의 20대가 어떠했는가를 살
펴볼 수 있는 것이 있다.

> 심정주의 아들 또한 산수와 인물을 열심히 하여 새로 이름을 얻었다.[14]

위의 기록은 26세 무렵의 심사정에 관한 세간의 평가이다. 비록 짧은
기록이지만 이를 통해 그가 꾸준히 그림을 그리고 있었으며, 그 결과 20대
에 이미 산수와 인물 분야에서 제법 유명하게 되었다는 것을 알 수 있다. 현
재 심사정의 인물화들이 많이 남아 있는데, 그 수준이 뛰어나서 인물화를 잘
그렸다는 당시의 평가가 틀리지 않았음을 말해준다.

한편 이 기록은 그가 그림을 한가로이 취미로 그리지 않았음을 말해준
다. 집안이 몰락하고 난 후에는 단지 소일거리로 그림을 그릴 수만은 없었을
것이다. 즉 그는 생계를 위해서라도 그림을 그려야 했던 것으로 보이는데,
이가환李家煥(1742~1801)의 기록도 그가 그림을 팔아 생활했음을 알려준다.

> ……성품이 몽매하여 세상 물정에 어두웠다. 본조(영조 시대)의 그림에
> 있어 진실로 제일인자로 불렸다. 집안이 가난하여 그림을 팔았다. 굶주려

14 廷冑之子 亦攻山水人物 新
有名. 남태응,「화사보록」상.『청
죽별지』.『청죽별지』에 있는「화
사」(畵史)의 마지막에 "임자년 첫
여름 상순에 오옹(鰲翁)이 의곡의
시내 위에서 쓴다"(歲王子孟夏上
浣鰲翁書于義谷之溪上)라고 되
어 있어 『청죽별지』는 임자년
(1732)에 저술되었음을 알 수 있
으며, 이 글이 쓰일 당시 심사정은
26세였다. 이와 관련하여 유홍준
은「현재 심사정―고독한 나날 속
에도 붓을 놓지 않고」(『화인열전』
2. 역사비평사, 2002)에서 "개학어
정선"(蓋學於鄭敾)을 남태응이
『청죽별지』를 썼던 당시의 일로
해석했으며, 박은순도『금강산도
(金剛山圖) 연구』(일지사, 1997,
215~216쪽)에서 당시의 일로 해
석하여 심사정이 26세 무렵에 정
선에게 배웠으며, 당시 정선은 전
성기에 이른 때였으므로 아마도
심사정은 진경산수화법도 배웠을
것이라고 추정했다. 그러나 필자
가 이 책의 2부에서 정선과의 관
계를 살펴본 바에 의하면, 심사정
은 14세 이후로는 정선과의 관계
를 유지하기가 힘든 상태였기에
이 문장은 과거의 일로 해석해야
할 것이다.

세상을 떠나니 슬프도다.[15]

실제 양반 중에는 관료로 진출하지 못했을 경우 낙향하여 농사를 짓거나, 땅이 없는 경우 선비의 양심적 자세를 지키며 학문에 몰두하거나, 반대로 권력에 아부하여 출세를 도모하거나, 아예 양반의 신분을 포기하고 상공업에 종사했다고 한다.[16] 심사정이 택할 수 있는 유일한 길은 그림을 그려 파는 일이었을 것이다.

그는 세상 물정에 어둡고 어리석었으며 사리분별을 하지 못했다고 한다. 역모 죄인의 자손으로 온갖 멸시를 받으며, 사회에서 소외당한 채 늘 조심스럽게 살아야 했으므로 세상일에 적극적일 수 없었다. 또한 현실에서는 자신의 처지를 잊기 위해 그림에만 매달렸으니, 세상 사람들의 기준에서 보면 어리석기도 하고 숙맥으로도 보였을 것이다.

심사정이 비록 어쩔 수 없이 그림으로 생계를 꾸리기는 했어도 명문가의 자손임은 분명한데 그림을 파는 일이 결코 떳떳했을 리 없으니, 그렇게 생긴 재물을 신경 써서 관리했을 것 같지도 않다. 그의 명성이라면 그림도 비싸게 팔렸을 것인데 살면서 늘 궁핍했고, 말년에는 굶주려 죽었으며, 장사조차 지낼 수 없을 정도로 곤궁했다고 한다. 기록이 과장되었다고 해도 어느 정도는 사실일 것이다.

동양의 문인화가들 중에는 자신의 지조를 지키기 위해 출사를 포기하고 은거하면서 점을 쳐주거나 그림을 팔아 근근이 생계를 유지했던 화가들이 종종 보인다. 원말사대가[17] 중 한 사람으로 가장 평담한 그림[18]을 그렸다고 칭송 받고 있는 오진吳鎭(1280~1354)은 이민족의 치하에서 출사하지 않고 평생 은거하면서 그림을 팔아 살았던 화가이다. 그의 그림은 생전에 별로 알려지지 않았고, 그림을 파는 일에도 관심이 없었기 때문에 곤궁한 생활을 했다. 심지어 아내에게 옆집에 사는 잘 나가는 직업화가처럼 비싸게 팔리는 그림을 그리지 않는다고 비난을 받았다는 일화가 전해져 온다.[19] 또한 청대

15 ……性蒙駃殆 不辨菽麥 本朝 丹青允稱第一 家貧儥畵 窮餓而歿 悲夫. 이가환, 『동패낙송 속』(東稗洛誦 續). 이우성 편, 『서벽외사·해외수일본』(栖碧外史·海外蒐佚本 26─동패낙송 외 5종, 아세아문화사, 1990, 162쪽).
16 조성윤, 「조선 후기 서울 주민의 신분 구조와 그 변화」, 연세대학교 박사학위논문, 1992, 154쪽.
17 원말사대가(元末四大家)_ 원나라 말기에 활동했던 4명의 문인화가로 황공망, 오진, 예찬, 왕몽을 말함.
18 동양화에서 최고의 찬사는 '평담미'(平淡美)가 있다는 것이다.
19 동기창(董其昌), 『화안』(畵眼). 변영섭·안영길·박은화·조송식 옮김, 『동기창의 화론 화안(畵眼)』, 시공사, 2004, 183쪽.

상주파常州派 화조화의 대가로 알려진 운수평惲壽平(1633~1690)도 경제에 어둡고 돈에 관심이 없어 그림 값으로 많은 재물을 받았지만 살림은 늘 어려웠고 죽은 후에는 장례를 치루기도 어려운 형편이었다고 한다.

역적의 자손이라는 멍에가 얼마나 공고했는가는 그의 형인 사순을 통해서도 알 수 있다. 심사정에게는 형과 누이가 있었다. 형인 사순은 당숙인 심정보(청평위 심익현의 아들)의 양자로 갔는데, 자식이 없이 23세로 죽었다. 그래서 다시 먼 일가가 되는 일진을 사순의 양자로 들이게 된다. 일진은 상운·익운 형제를 두었는데, 그중 익운이 진사로 정시문과에 급제하여 이조좌랑·지평을 역임했다. 그러나 고조부 심익창이 역모 죄인이라 하여 더 높은 벼슬에는 기용될 수 없다는 반대를 받았다. 이 때문에 일진과 그의 어머니가 사순과의 양자 관계를 파해 달라는 혈서를 올렸고, 익운은 손가락까지 자르는 일을 자행했다. 그런데 나중에 이 일은 패륜 행위로 간주되어 익운은 탄핵을 받고 제주도에 유배되어 그곳에서 죽었다. 이 일로 청평위 심익현의 집안까지도 흔들리게 되니, 집안에서는 일진이 사순과의 부자 관계를 끊고 자신의 생부인 상단尙段을 심정보의 양자로 올렸던 것을 다시 파기하고 아예 먼 친척이 되는 협崍을 양자로 들여 대를 잇게 했다.

사순은 일찍 양자로 가서 할아버지가 역모 죄인이 되기도 전에 죽었으며, 그의 아들인 일진 역시 양자로 들어와 심익창과는 아무 관련이 없었다. 그러나 실질적인 혈연 관계상으로는 심익창이 사순의 조부가 되므로 일진의 아들인 익운에게는 고조부가 되어버린다. 즉 익운은 심익창의 죄과로 인해 벼슬길이 막히는 일이 벌어졌다. 왕조시대에 역모 죄인이라는 오명이 얼마나 오래도록 후손들에게까지 철저히 적용되었는지를 알 수 있다.

되돌아갈 수 없는 사대부의 삶

심사정은 일찍 양자로 간 형을 대신하여 실제 부모를 모시고 살았다. 그가 가장으로서 가족을 부양할 수 있는 유일한 방법은 그림을 그려 파는 일이었고, 이외에 외가의 도움도 있었을 것으로 보인다. 그가 38세 되던 해(1744)에 어머니가 66세를 일기로 돌아가셨다. 이는 단지 어머니를 여윈 슬픔에 그치지 않고 경제적으로 더욱 곤궁해졌음을 의미하며, 한편 명문가의 자손이라는 자부심을 지탱해주던 한 기둥을 잃은 것이기도 했다.

모친의 삼년상이 끝난 다음해 심사정은 뜻밖에도 영정모사도감의 감동으로 선발되었다. 이것은 그의 생애에 일대 전환점이 될 수 있는 절호의 기회였다. 보통 이런 일에 참여하여 무사히 일을 마치게 되면 관직을 내리거나 벼슬을 올려주었으므로 어쩌면 사대부 사회에 복귀할 수도 있는 좋은 기회였다.

1748년 1월 17일 영조는 대신들에게 명하여 영정모사도감을 설치했다. 어진 모사에 참여하는 인원은 일반적으로 도제조 1인, 제조 3인, 도청 2인, 낭청 2인 등이 선발되어 작업을 지휘 감독했으며, 여기에 감조관이라고 하여 선비 중에서 그림을 잘 그리는 사람을 추천 받아 작업에 참여시켰다.

심사정은 1월 20일 모사도감 제조인 이주진의 추천으로 조영석, 윤덕희 등과 함께 감동으로 임명되었다. 이주진은 심익창의 매부인 이광하의 손자로 심사정과는 육촌이 된다. 『영조실록』英祖實錄에 있는 제조들과 영조의 대화를 보면 이주진이 육촌 동생인 그를 천거하기도 했지만, 정우량鄭羽良도 그가 그림을 잘한다고 말하고 있어 이미 심사정이 그림으로 꽤 유명했다는 것을 알 수 있다. 그런데 그가 감동에 선발된 결정적인 이유는 따로 있었다. 정우량이 심사정이 그림을 잘하기는 하나 초상을 그리는 일이라면 잘하는지 알지 못하겠다고 하자, 영조는 숙종영정모사도감의 감조관이었던 정유승의 자손을 찾았다.

임금께서 말씀하시기를, "……정유승의 자손이 있는가?"

이주진이 아뢰기를, "심사정이 곧 정유승의 외손자이옵니다."[20]

결과적으로 심사정이 감동에 뽑힌 것은 정유승의 외손자였기 때문이다. 작은외할아버지인 정유승은 인물을 잘하였다고 평가되었는데, 현재 남아 있는 심사정의 인물화는 정유승의 인물화풍과 밀접한 관련이 있어 주목된다. 왜냐하면 정유승의 아들인 창동이 심사정의 외가에 양자로 오면서 더욱 가까운 관계가 되었는데, 심사정이 그에게 직접 인물화를 배웠을 가능성이 충분하기 때문이다.

감동으로 천거된 다음날인 1월 21일 심사정은 경현당에서 도감에 소속된 관리들과 함께 영조를 배알했다. 이로써 그는 어진 모사에 본격적으로 참여하게 되었지만, 4일 후인 25일에 사직司直으로 있던 원경하元景夏의 상소로 감동에서 쫓겨나고 만다. 역모 죄인 심익창의 손자가 중역에 참여하는 것은 부당한 일이라는 것이 상소의 내용이었다. 벼슬길에 오른 지 겨우 5일 만의 일이었다.

심사정으로서는 한줄기 희망의 불꽃이 꺼져 버린 듯 실망이 컸을 테지만, 그렇다고 붓을 놓을 처지도 못 되었다. 다만 다시 묵묵히 그림을 그릴 뿐. 그런데 이를 계기로 화풍에 변화를 모색했던 것으로 보이는데, 더 이상은 어떻게 해도 사대부의 삶으로 돌아갈 수 없다는 것을 확실하게 받아들였던 것으로 생각된다.

이태 뒤인 1750년 아버지마저 돌아가시는데, 그에게 정신적 지주였던 아버지의 죽음은 그 어떤 것보다 견디기 힘든 일이었다. 아버지 역시 할아버지의 죄 때문에 일찍 출사를 포기하고 평생을 그림으로 소일해야 했고, 신사정 또한 아버지와 똑같은 길을 걸어야 했으니, 두 사람은 부자지간이면서 그이상으로 서로를 깊이 이해했다. 그리고 아버지는 그에게 명문가의 후손임을 증명해주는 마지막 보루라고 할 수 있는 존재였다.

20 『승정원일기』(承政院日記) 제1025책, 영조 24년 무진 1월 20일.

2년 간격을 두고 일어났던 이러한 일들은 그에게 많은 영향을 끼쳤던 것으로 보이는데, 특히 그의 작품에서 분명한 변화를 찾아볼 수 있다. 우선 눈에 띄는 변화는 그가 북종화北宗畵 계통의 기법을 과감히 사용하기 시작했다는 점이다. 북종화는 보통 화원이나 직업화가 들의 그림을 이르는 말인데, 이 시기 작품에서는 강세황이나 이인상 같은 문인화가들이 결코 사용하지 않은 부벽준[21]을 응용하거나 적절히 섞어 쓰면서 그림의 완성도를 높여나간 정황을 찾아볼 수 있다.

한편 집 가까이 있는 북한산에도 가보지 못했을 정도로 평생 숨죽이며 살았던 그가 처음이자 마지막으로 금강산 여행을 다녀온 것도 이 시기였던 것으로 파악된다. 어쩌면 더 이상 내세울 것도 없는 양반의 굴레를 훌훌 털어버리고 새로 시작하는 기분으로 여행을 다녀온 것은 아니었을까? 그렇다면 역설적이게도 감동직 파출사건과 부친의 죽음은 오히려 그에게 훨씬 풍성하고 폭넓은 회화세계로 나갈 수 있는 계기가 되었다고 할 수 있다.

그림을 팔아 생계를 꾸리다

심사정은 조선 후기 대표적인 문인화가 중 한 사람이다. 그러나 엄밀한 의미에서 그를 문인화가라고 할 수 있을까? 사대부의 삶을 살았던 것도 아니고, 여기餘技로 그림을 그렸던 것도 아니며, 그림을 팔아 생계를 꾸렸던 점에서 본다면 그는 다른 문인화가들과는 좀 다르다. 그렇게 된 데에는 앞에서 살펴본 것처럼 당시 정치적 소용돌이 한가운데에 그의 집안이 있었던 것과 깊은 관련이 있다. 출신으로는 그 누구보다 문인화가의 자격을 갖추었지만 생계를 위해 그림을 그려야 했던 사정 때문에 그는 오히려 직업으로 그림을 그렸던 전문화가라고 불러야 할 것 같다.

그가 전문화가의 길로 들어선 것은 아마도 역모 죄인의 집안으로 몰

21 부벽준(斧劈皴)_ 북종화법의 대표적인 기법으로 도끼로 나무를 찍어낸 자국 같은 준. 바위나 산의 질감을 표현하는 데에 사용됨.

락한 후가 아닐 듯싶다. 역모죄의 굴레는 깊고도 확고해서 사촌네로 양자 간 손자의 양손자까지 벼슬길이 막힐 정도였으니 직계 후손들이야 말할 것도 없었다. 이미 할아버지의 과거시험 부정사건으로 아버지가 출사를 포기한 상태였고, 거기에 역모죄까지 더해져 그야말로 완전히 몰락한 상태에서 20대인 그가 할 수 있는 일이 무엇이었을까? 그나마 뛰어난 자질을 보였던 그림으로 마음도 달래고, 생계도 유지할 수 있는 전문화가의 길로 들어설 수밖에 없었다.

그는 정말 열심히 그림 공부에 매진하여 20대 중반에 그림으로 유명해 졌으며, 40대에는 조정의 관료들에게까지 그림 실력을 인정받아 감동으로 추천되기도 했다. 그런데 원경하의 상소로 인해 사대부 사회로 복귀할 수 있는 기회가 사라져 버리고 말았다. 그는 명문가의 자손이라는 자부심이 있었고, 비록 그림을 그려 팔지만 양반으로서의 자세는 지키고 있었을 것이다. 심사정이 최종적으로 양반으로서의 모든 것을 포기하면서 신분으로부터 자유로워지게 된 계기는 간동직 파출사건과 아버지의 죽음이었던 것 같으며, 이후 그는 명실공히 전문화가의 길을 걷게 되었다. 다음과 같은 묘지의 기록은 그가 전문화가로서 어떻게 살았는지를 명료하게 말해준다.

생각하건대, 어려서부터 늙기까지 50년간 우환이 있거나 즐겁거나 하루도 붓을 잡지 않은 날이 없었으며, 몸이 불편하여 보기에 딱한 때에도 그림물감을 다루면서 궁핍하고 천대 받는 괴로움이나 모욕을 받는 부끄러움도 염두에 두지 않았다. 그리하여 귀신도 감동시킬 정도의 경지에 다다라 멀리 이국 땅에까지 널리 알려졌으며, (그림을) 아는 자나 모르는 자나 사모하여 좋아하지 않는 자가 없었다. 거사의 그림은 기위 종신토록 힘을 써서 대성한 것이라고 할 수 있다.[22]

22 惟其自少至老五十年間 憂患侅樂 無日不操筆 遺落形骸 咀吮丹青 殆不省窮賤之爲可苦 汚辱之爲可恥 故能幽通神明 遠播殊俗 知與不知 無不嘉悅者 居士之於畵 可謂終身用力 能大有成者矣. 심익운, 「현재거사묘지」, 『강천각소하록』, 국립중앙도서관 소장본.

하루도 쉬지 않고 그림을 그려야 했던 삶은 생계를 위해 그리고 고단한

현실을 잊고자 한 것이기도 했지만, 다른 한편으로는 자신만의 회화세계를 이루고자 했던 의지가 있었기에 가능했던 것이다. 세상의 조롱과 비난을 묵묵히 견디며 자신의 화풍을 완성시켜 나간 그는 중년 이후 더욱 그림에 전념하여 중국에까지 그 이름이 알려졌던 것으로 보인다.

심사정이 전문적으로 그림을 그렸고 유명했던 것으로 보아 그의 그림을 얻고자 하는 사람들도 많았을 것이다. 일반적으로 문인화가들은 그림을 벗이나 지인들에게 선물하거나 특별히 부탁을 하면 그려주기는 해도 그 대가로 돈이나 물건을 받지는 않았다. 그러나 심사정의 경우는 좀 달랐을 것 같다. 어쨌든 그는 생활을 꾸려 가야 했을 터이니 어쩌면 화원이나 직업화가의 경우와 비슷하지 않았을까.

사극에서 묘사하는 것처럼 지금의 화랑 같은 그림을 파는 가게가 있었는지는 알 수 없지만 문인화가로서 자부심이 있었던 심사정이 직접 그림을 내다 팔았을 것 같지는 않다. 예컨대 조선 중기 화원이었던 이정李楨(1578~1607)은 재상 댁으로부터 그림 부탁을 받고도 그림을 그려주지 않아 쫓기다시피 서경으로 도망을 갔다고 하는데,[23] 도망까지 간 것은 그림에 상응하는 값을 받고도 약속을 지키지 않았기 때문이었을 것이다. 또한 조선 후기 최고의 화원이자, 정조의 총애를 받아 특별 대우를 받았고 연풍현감까지 지낸 김홍도金弘道(1745~1805 이후)는 그림을 부탁 받고 그 값으로 3천 냥을 받았다는 기록이 있다.[24] 이런 기록들로 미루어 심사정의 경우도 그림을 부탁해오면 그 값으로 돈이나 예물을 받았던 듯하다.

매화賣畵와 관련하여 재미있는 일화 중 하나는 정섭鄭燮(1693~1765)에 관한 것이다. 청대 중기의 시·서·화 삼절로 특히 묵란과 묵죽으로 유명했던 정섭은 관리를 지내다 상사의 미움을 받아 사직한 후 양주에서 그림을 팔아 생계를 꾸렸는데, 매화에 대해 떳떳한 태도로 임하고 아주 독특한 방식으로 그림을 팔았다. 그는 아예 작품에 가격을 매겨 놓고 팔았는데, 큰 족자는 6냥, 작은 것은 2냥이며, 선물이나 음식은 반갑지 않고, 외상은 안 되며, 현

23 허균(許筠), 「이정애사」(李楨哀詞), 『성소부부고』(惺所覆瓿藁).

24 김홍도는 3천 냥 중 2천 냥은 사고 싶었던 매화를 사고, 800냥은 술을 사서 벗들과 마시고 나머지 200냥으로 살림을 했으니 끼니를 잇지 못할 정도로 가난했던 것이 당연하다. 조희룡(趙熙龍)·유재건(劉在建) 저, 남만성 역, 『호산외사·이향견문록』(壺山外史·里鄉見聞錄), 삼성문화문고 144, 1980, 37~38쪽.

금을 가져오면 매우 기뻐 그림도 잘 그려질 것이라고 했던 기인이다.

그러나 어떤 경우든지 화가들 중 그림을 팔아 잘살았다고 알려진 화가는 거의 없다. 현대에는 자신의 그림이 비싼 값에 팔리는 것은 곧 그림의 가치가 그만큼 높다는 의미가 되므로 오히려 자부심을 가질 일이지만 옛날에는 반드시 그렇지만은 않았다. 그림은 사고파는 것이 아니라 그 참된 가치를 알아주고, 뜻이 통하는 사람들이 서로 주고받는 일종의 의사소통의 수단으로 인식되었기 때문에 비록 화원이나 직업화가라고 할지라도 자신의 그림이 돈이나 물질로 교환되는 것에 대해 별로 탐탁하게 여기지 않은 듯하다.

노년에도 왕성하게 활동했던 심사정은 자신만의 독특한 화풍을 개발하여 득의작[25]이라고 할 만한 작품을 많이 남겼다. 그의 화풍은 문인 사대부들이 즐겨 사용했던 남종화법은 물론이고, 직업화가들의 기법까지 아우르는 폭넓은 성격이 특징이다. 이런 화풍이 가능했던 것은 그가 사대부라는 신분적 제약에서 벗어나 전문화가로서 그림의 완성도에 더 심혈을 기울였기 때문이다.

> 현재가 그림 공부를 하는 데에 있어 심주沈周의 화풍을 따랐다. 처음에는 피마준을 쓰거나 미불米芾의 대혼점을 했다가 중년에 비로소 대부벽을 하였다.[26]

강세황이 쓴 위의 발문을 보면 심사정이 중년에 화풍의 변화를 추구했으며, 그것이 북종화법의 대표 준법인 부벽준이었다는 것을 알 수 있다. 그는 말년에 작품 활동에만 전념하면서 평온한 나날을 보냈던 것으로 보이는데, 이덕무李德懋의 문집 『청장관전서』青莊館全書 중 「관독일기」觀讀日記에 있는 기록은 그의 삶을 엿볼 수 있는 좋은 자료이다.

반송지 북쪽 골짜기를 따라 올라가 현재 심사정의 처소를 방문했다. 초가

25 득의작(得意作)_ 뜻을 얻은 작품이라는 의미로 스스로 만족할 만한 좋은 작품을 말함.
26 玄齋畵學 從石田入手 初爲麻披皴 或爲米家大混點 中年始作大斧劈. 오세창(吳世昌), 『근역서화징』(槿域書畵徵), 180쪽. 석전(石田)은 심주의 호이다.

가 쓸쓸한데 동산의 단풍나무와 뜰 앞의 국화는 무르익고 아담한 그 경색이 마치 그려놓은 듯하고, 비단에 방금 네 폭의 그림을 마쳤는데 도사가하늘로 오르는 용을 구경하고 있는 것과, 두 손님이 짙푸른 나무 그늘과하얀 폭포 사이에 마주 앉아 있는 것과, 약초를 캐느라고 광주리와 도끼를땅 위에 내려놓은 것과, 야윈 노새를 탄 사람 뒤에는 초라한 시동이 책을메고 따르는 것인데, 모두 고상하여 속됨이라고는 조금도 없는 그림들이었다. 그의 자는 이숙頤叔으로 그림에 특성을 가졌으니, 당대의 철장哲匠이다. 관아재觀我齋 조영석趙榮祏, 겸재謙齋 정선鄭敾과 더불어 그 명성이 같았는데 혹자는 그의 초충과 묵룡의 그림 솜씨는 아무도 견줄 수 없다고 한다.관아재, 겸재 두 사람은 다 늙어서 죽어버렸으니, 지금의 대가를 논하면이 한 사람뿐이다. 그 역시 수발이 이미 희끗했다. 그러나 말하는 것이 몹시 (물정에) 어두워 내가 "우리나라의 이름난 산수를 널리 구경하지 않았습니까?" 하고 물었더니, "다만 금강산과 대흥산성을 구경했을 뿐이다"라고 대답했다. 또 "왜 그처럼 넓지 못했습니까?" 하고 물었더니 "가까이 있는 북한산도 미처 구경하지 못했다"라고 대답하는 것이었다. 그는 고벽에만 치우쳐 돌아설 줄 모르는 사람이다. 그러나 때 묻고 조잡한 자에 비하면 그 취지의 탁연함이 하늘과 못의 격차와 같을 것이다.[27]

그의 나이 58세, 어느 가을날(9월 18일)에 있었던 일을 말해주는 이 기록은 그의 일상을 엿볼 수 있게 한다. 그는 말년에 서대문 밖 반송지 북쪽 골짜기 즉 지금의 독립문 근처 인왕산 서쪽 골짜기인 무악동 혹은 교남동 근처에 살았는데, 이곳은 주로 상인들이 살았던 곳이다. 이덕무는 서얼 출신으로 심사정과는 서른 살 이상 차이가 나는 아들뻘 되는 젊은이였는데도(당시 23세) 스스럼없는 태도로 심사정을 대하고 있어 당시 그의 사회적 위치를 짐작할 수 있다.

환갑이 가까운 나이의 심사정은 하루에 4점씩이나 의욕적으로 그림을

27 遵盤松池北谷 訪沈玄齋師貞所居 茅屋蕭然 園楓庭菊 濃澹如抹 方畢畵四絹 道士之觀昇龍者 二客對坐於蒼樾素瀑之間者 採藥而置筐及斧於地者 跨瘦驟從以短僕擔書者 俱瀟灑非塵矣 字頤叔 性於畵 是一世之哲匠也 與趙觀我齋鄭謙齋齊其名 而或曰 其草蟲墨龍 無比云 趙鄭 皆老沒矣 論大家藪惟一人歟 鬚髮已玄白班班 而言談甚迂疎也 余問曰 大觀域中 名山水乎 曰 只觀金剛山大興山城 余曰 何其狹也 曰 近而北漢 未獲遊耳云 蓋淪於奇 往而迷其返者矣 其比 泟冗雜者卓乎若天淵也. 이덕무, 『관독일기』, 『청장관전서』 권6(『국역 청장관전서』 II, 53쪽). 기록에는 심사정의 이름이 심사정(沈師貞)으로 되어 있는데, 이러한 오기는 『조선왕조실록』(朝鮮王朝實錄), 『승정원일기』, 『영정모사도감의궤』(影幀模寫都監儀軌), 『창하집』(蒼霞集) 등에서도 보인다.

도004 **채애도**
윤두서, 비단에 담채, 30.2×25cm,
개인.

그리고 있었으며, 그림의 주제도 풍속화·산수화·도석인물화 등 다양했던
것으로 추정된다. 그중 특히 이덕무가 약초를 캐느라 광주리와 도끼를 땅에
내려놓은 것이라고 설명한 그림은 윤두서尹斗緖의 〈채애도〉採艾圖나 윤용尹榕
의 〈협롱채춘〉挾籠採春과 비슷한 그림으로 짐작되어 흥미롭다. 지금 심사정의
풍속화는 별로 남아 있지 않지만, 그가 풍속화도 그렸다는 것을 구체적으로
알려주고 있는 매우 중요한 단서라고 하겠다. 왜냐하면 조선 후기 풍속화의
발달에 단초를 열어주었던 것은 윤두서·강세황·이인상·강희언 등 문인들
의 풍속화였는데, 심사정도 그에 포함될 수 있기 때문이다.

　이덕무와의 대화에서 주목되는 것은 심사정이 평생 여행 한 번 제대로
해보지 못했다는 사실이다. 겨우 금강산을 다녀왔을 뿐 집 뒤에 있는 북한산
도 못 가봤을 정도로 행동의 폭이 좁았다. 최고의 후원자를 두고 우리나라
산천을 두루 다니며 작품 활동을 했던 정선에 비해 심사정은 실경을 그린 작

품이 금강산에 한정되어 있는 이유를 짐작할 수 있다.

이덕무는 심사정이 당대의 철장[28]으로 견문이 좁고 물정에 어둡지만 그림이 고상하여 속됨이 없고, 조영석·정선과 명성이 같으며, 초충과 용 그림에서는 아무도 견줄 자가 없다고 높이 평가했다. 이덕무 역시 산수, 인물, 초충, 영모를 잘하는 문인화가였으므로 심사정에 대한 그의 평가는 주목할 만하다.

이처럼 궁핍한 생활에도 개의치 않고 그림에만 전념했던 심사정은 그의 작품 중 최고의 걸작으로 꼽히는 〈촉잔도〉蜀棧道[별지]를 마지막으로 그리고 1769년 63세로 세상을 떠났다. 심익운沈翼雲이 쓴 묘지명에 의하면 심사정의 양자였던 욱진郁鎭이 장사를 지내기도 어려운 형편이어서 자신이 도와주어 장사를 치렀다고 한다. 자신의 도움을 드러내려 약간의 과장이 있다 하더라도 심사정의 말년이 쓸쓸하고 힘들었던 것만은 분명하다.

심사정이 언제쯤 혼인하여 일가를 이루었는지는 알 수 없으나 그 당시 일반적인 예를 따랐다면 늦어도 30세 이전일 것으로 생각된다. 그의 처가는 배천白川조씨(백천조씨)인데, 3대째 벼슬을 하지 못한 이름만 양반인 집안이었다. 처가의 위상으로 미루어 그의 집안이 얼마나 몰락했는지를 짐작할 수 있다. 배천조씨와의 사이에 자식이 없었던 그는 사촌의 아들 욱진을 양자로 들였으나 실질적으로는 심사정에서 대가 끊겼다고 하겠다. 이후 욱진을 비롯한 그의 후손들은 농사를 짓고 누에를 쳐서 살았다고 하니, 양반의 명맥을 유지하지 못했던 것으로 보인다.

심사정은 그의 선조와 가족들이 있는 파주 분수원(현 파주시 광탄면 분수리)의 선산에 묻혔는데, 근래 후손들이 선산을 정리하면서 그의 묘는 경기도 용인시로 옮겨졌다.

28 철장(哲匠)_ 현명하고 재능이 있는 사람.

2

화풍을 배우고 익혀 자신만의 것을 이루다

절파화풍과 남종화풍, 심사정 화풍의 큰 줄기가 되다

심사정은 20세 무렵 집안이 풍비박산된 후 오로지 그림에 몰두하여 전문화가의 길로 들어선다. 그에게 그림은 한가로운 여가의 소일 수단이 아니라 냉엄한 현실에 입각한 생업 수단이었으며, 한편으로는 자신의 현실을 잊을 수 있는 도피처이자 자신이 꿈꾸던 것을 펼쳐 보일 수 있는 유일한 출구요 희망이었다.

그가 어떤 계기로 그림을 그리기 시작했고, 어떻게 그림 공부를 했는지, 나아가 어떤 과정을 통해서 자신만의 화풍을 만들어 나갔는지를 살펴보는 것은 화가 심사정을 이해하는 데 무엇보다 중요한 일이 아닐 수 없다.

심사정의 그림을 말할 때 가장 큰 특징이라고 할 수 있는 것은 그림에 남북종화법이 다양하게 사용되었다는 점이다. 남종화법은 주로 문인들이 사용했던 평담平淡하고 단아한 화법으로, 문인들이 그린 그림이라는 의미로 남종문인화라고도 한다. 그들은 여러 가지 준법[1]과 수지법[2]을 사용하여 그림을 그렸는데, 남종화법의 대표적인 준법으로는 피마준, 미점준, 절대준, 우

1 준법(皴法) 산이나 바위 등의 표면에 입체감이나 부피감을 나타내기 위해 다양한 필선을 가하는 것.
2 수지법(樹枝法)_ 나무를 그리는 여러 가지 표현 방법.

점준 등 다양한 준[3]들이 있다.

　북종화법은 직업화가나 화원 들이 사용했던 화법으로 송대 화원화가들과 명대 궁정화가들이 구사했다. 남송 화원들의 화풍을 기초로 하여 발전한 명대 절파화풍浙派畵風이 대표적인 것으로, 화면을 수직이나 대각선으로 양분하는 구도와 강렬한 농담의 대비, 부벽준의 사용 등 강하고 거친 필선을 사용하는 것이 특징이다.

　심사정의 화풍을 이루는 커다란 두 줄기는 절파화풍과 남종화풍인데, 그의 그림은 성격이 서로 다른 두 화풍이 조화를 이루며 보완작용을 하고 있어 기법적인 면은 물론 예술적인 면에서도 높은 평가를 받았다. 조선 중기에 유행했던 절파화풍은 집안에서 전해 내려온 것으로 그림 공부를 시작했던 어린 시절 익혔던 것이고, 남종화풍은 그가 본격적으로 그림에 입문하면서 중국에서 전래된 화보와 작품 들을 통해 습득했던 것이다.

　서로 다른 성격의 두 양식을 토대로 하여 이루어진 그의 화풍은 한마디로 종합적 성격을 띠고 있다. 일반적으로 둘 이상의 서로 다른 화풍이나 기법, 양식 등이 결합된 경우 각기 적당한 것을 취하기 때문에 자칫 독창성이 결여되고 매너리즘에 빠지게 될 위험이 크다. 그러나 심사정은 단지 적당한 것을 취하여 결합하는 차원이 아니라 그것을 변형시키고, 그에 맞는 새로운 기법을 개발하여 전혀 다른 것을 만들어냈으며, 이러한 점에서 그의 화풍은 독특한 성격을 지닌다. 즉 심사정 화풍은 남북종화의 여러 대가들의 화법을 소화해서 만들어낸 새롭고 다양한 화법들이 나타나며, 한 작품에서도 다양한 화법들이 서로 어우러져 조화를 이루고 있는 것이 가장 큰 특징이라고 할 수 있다.

3　피마준(披麻皴)＿ 마의 올을 풀어놓은 듯 필선을 길게 겹쳐 그리는 것으로 남종화의 시조인 동원(董源)이 사용했던 대표적인 준.
미점준(米點皴)＿ 붓을 뉘어서 옆으로 찍는 것으로 북송의 미불(米芾)이 사용했던 준.
절대준(折帶皴)＿ 붓을 약간 뉘어 수평으로 긋다가 방향을 바꾸어 수직으로 그어 내리는 준으로 예찬(倪瓚)이 즐겨 사용했던 준.
우점준(雨點皴)＿ 마치 빗방울 같이 작은 점들을 찍은 준으로 북송의 범관(范寬)이 사용했던 준.

절파화풍, 집안에서 전해 내려온 화풍

절파화풍은 그가 어린 시절 처음 그림을 배울 때 익혔을 것으로 추정되는 화풍으로 독특하고 개성 있는 그의 화풍이 형성되는 데에 남종화풍 못지않은 중요한 역할을 했다. 그는 아주 어릴 때부터 그림을 잘 그렸다는데, 이때 그렸던 그림은 어떤 것이었을까. 또한 어른들에게 재능이 발견되어 본격적으로 배우고 익혔던 화풍은 어떤 성격의 것이었을까.

심사정의 아버지를 비롯한 친가는 물론 외할아버지 및 외가 쪽 어른들의 화풍으로 미루어 그가 어렸을 때 익혔던 화풍은 아마도 집안에서 전해 내려온 절파화풍이었을 가능성이 크다. 심사정이 태어난 1707년경에는 조선 중기에 유행했던 절파화풍이 유지되고 있었으므로 한 세대 위의 집안 어른들이 구사했던 화풍은 당연히 절파화풍이었을 것이다. 승지를 지낸 외할아버지 정유점은 포도와 인물화로 이름이 널리 알려졌는데, 그의 포도 그림은 사위인 심정주에게 이어졌고, 다시 그 손자에까지 이르렀다 하여 당시에도 이채로운 일로 여겨졌다는 기록이 있다.[4] 심사정의 어머니는 정유점의 외동딸로 그녀가 낳은 두 아들 중 첫째인 사순은 어릴 때 양자로 갔으므로 정유점에게 사정은 유일한 손자였다.

아버지와 외할아버지가 잘 그렸던 소재로 미루어 심사정은 주로 화조화와 인물화에서 가전화풍의 영향을 받았던 것으로 보인다. 현재 남아 있는 작품들 중에는 산수화에 비해 화조화와 인물화에서 전통 양식과 소재로 그려진 것들이 다수 있어 이러한 짐작을 뒷받침해준다. 예를 들면 포도는 외할아버지와 그의 아버지가 즐겨 그렸던 소재[제1부 도002]로 빠르고 힘차게 뻗은 가지나 넝쿨손의 묘사[제1부 도003]에서 그 영향을 발견할 수 있다. 참고로 포도 그림은 조선 중기에 문인화가들이 즐겨 그렸으나 후기에는 많이 그려지지는 않았으며 조선 중기 전통 양식을 따르고 있다. 또한 부러진 굵은 둥치와 새로 난 가는 가지가 대조되는 〈매월〉이나 숙조[5]를 소재로 한 그림 〈설죽숙조도〉

4 維漸傳於其家業婿卽沈廷周
者與權徹幷稱⋯⋯ 一門男女以
至於外孫 盖善畵 古亦未聞可
異也. 남태응, 「화사보록」 상, 『청
죽별지』. 원문의 廷周(정주)는 廷
胄(정주)의 오기.
5 숙조(宿鳥)_ 나뭇가지에 앉아
서 졸고 있는 새.

도001 **매월**
심사정, 종이에 수묵, 27.5×47.1cm, 간송미술관.

도002 **설죽숙조도**
심사정, 비단에 담채, 25×17.7cm, 서울대학교박물관.

등에서는 조선 중기 회화의 영향이 더욱 두드러진다.

그의 집안이 몰락하고 나서 외가는 여러모로 도움을 받을 수 있는 유일한 곳이었다. 심사정의 어머니는 무남독녀 외동딸이었기 때문에 외할아버지는 사위인 그의 아버지를 각별히 아꼈던 것 같다. 애석하게도 외할아버지는 심사정이 태어나기 전에 돌아가셨지만 외할머니는 외손자들에 대해 각별한 애정을 보였을 것으로 짐작된다. 심사정이 그림에 특별한 소질을 보였을 때 그것을 알아보고 정선의 문하에 들어가도록 주선해준 사람도 정선과 먼 친척 관계에 있는 외할머니였던 것으로 보인다.

외가에는 아들이 없었으므로 정유승의 둘째 아들인 창동을 양자로 들였는데 창동은 심사정의 외삼촌이 된다. 따라서 외가와의 밀접한 관계로 미루어 볼 때 심사정은 어릴 때 창동의 친부인 작은외할아버지로부터 그림을 배웠을 가능성이 있다. 인물화를 잘 그렸던 작은외할아버지 정유승은 김명국의 일파였다고 한다.[6] 심사정의 인물화법이 거친 필선과 활달하고 간결한 묘사가 특징인 점을 고려하면 김명국의 인물화풍을 구사했다고 전해지는 정유승의 인물화와 긴밀한 관계가 있음을 알 수 있으며, 그가 26세 때 이미 인물로 유명했다는 기록은 이러한 추측을 뒷받침해준다.

이처럼 집안에서 전해 내려온 화풍은 중년 이후 남종화풍과 접목을 통해 새로운 화풍을 모색하는 데에 밑거름이 되었으며, 그는 가전된 화풍을 바탕으로 새로운 화풍을 받아들여 자신만의 독특한 화풍으로 발전시켜 나갔다.

어린 시절, 겸재 정선에게 그림을 배우다

6 子維升號醉隱 得蓮潭之一端…… 남태응, 「화사」, 『청죽별지』.

심사정이 정선에게 배웠다는 사실은 짧지만 여러 곳에 기록이 있는 것으로 보아 분명한 것 같다. 그런데 배웠다는 사실만 간략하게 있을 뿐 언제, 어떤

화풍을 배웠는지는 알 수 없는 형편이다. 같은 시대를 살면서 둘 다 최고의 화가로 평가되고 서로 비교될 정도로 유명했던 두 사람이지만 심사정과 정선의 화풍은 많이 다르다. 심사정은 주로 남종산수화풍으로, 정선은 진경산수화풍으로 그림을 그렸다. 왜 심사정은 정선에게 배웠으면서 스승의 화풍을 따르지 않았을까? 우리나라 산천을 독창적인 기법으로 그린 진경산수화풍은 문인화가뿐만 아니라 화원들까지도 따라 그렸던 조선 후기를 대표하는 화풍이었는데 말이다.

종종 심사정은 스승의 화풍을 따르지 않고 전혀 다른 길을 간 화가로 해석되기도 한다. 이는 그가 소론 가문 출신인 데다가 역모 죄인의 자손이었으므로 정선을 비롯한 노론 집권층이 주도한 진경산수화풍을 받아들일 수 없었기 때문인 것으로 보고 있다. 그러나 이러한 해석은 당시의 사실 관계를 살피지 않은 면이 있으므로 여기서는 이 문제를 주변에서 일어났던 일을 통해 간접적으로 접근하여 그 실마리를 풀어보고자 한다.

족보상 손자가 되는 심익운이 쓴 묘지명을 보면 "어렸을 직에 정선에게서 배웠다"라는 구절이 있다. '어렸을 적'이라는 비교적 구체적인 시기를 말해주는 이 기록은 스물일곱 살 정도 어리지만 동시대를 살았던 심익운의 기록이므로 신빙성이 있다고 하겠다.

먼저 심사정은 어떻게 정선의 문하에 들어갔을까? 외할아버지 정유점과 아버지는 정선이 속해 있던 백악사단과 연관이 있었으며,[7] 외할머니는 정선의 먼 친척으로 팔촌 누님뻘이 된다. 또한 그의 큰할아버지인 심익현은 정선의 작은증조할아버지인 정홍문의 묘갈명을 썼던 일이 있어 이런저런 관계로 그는 정선과 연결되었다. 어릴 때 그의 소질을 알아본 것은 아버지였으며, 곧 외할머니에게도 알려져 그녀의 주선으로 정선에게 나아가 공부했던 것으로 보인다.

심사정이 어렸을 때라 하였으니 대략 10세 전후에 제자로 들어갔다면 그림을 배운 기간은 얼마나 되었을까? 여러 정황으로 미루어 볼 때 그 기간

7 최완수, 「지화(畵話)Ⅱ 진경시대(眞景時代)」, 「도언(導言)」, 「간송문화」 29, 1985.

은 대략 5년 정도일 것으로 보인다. 정선은 1721년 1월 경상도 하양현감을 제수 받아 현지로 내려갔으므로 자연스럽게 심사정과 이별을 하게 되었다.[8] 그리고 그해 10월부터 이듬해인 1722년 4월까지 계속된 신임사화로 인해 스승과 제자는 다시 만나는 일이 없게 되었다.

신임사화는 왕위계승 문제를 둘러싸고 노론과 소론이 대립하여 일어난 사건이다. 당시 왕세제였던 연잉군을 옹위하던 노론이 왕세제의 대리청정 문제로 대거 실각했는데, 그 과정에서 노론의 4대신인 이이명·김창집·이건명·조태채 등이 사사되고 많은 노론 인사들이 유배되었던 사건이다. 그런데 사약을 받고 죽은 4대신 중 김창집은 그의 아우 김창흡과 함께 정선이 속해 있던 백악사단을 이끌었던 인물이다. 정선의 후원자이자 스승이었던 김창흡도 이 일로 화병을 얻어 세상을 떠났으니, 비록 정선이 직접 당쟁의 화를 입지는 않았다고 해도 그 충격은 적지 않았을 것이다.

이런 상황에서 신임사화를 주도한 소론 과격파에 속했던 심사정의 할아버지 때문에 두 사람의 관계는 더 이상 계속될 수가 없었다. 그 후 1724년 영조가 즉위한 후에는 전세가 역전되어 심사정의 가문은 역모 죄인의 가문으로 전락하여 거의 폐가가 되다시피 했기 때문에 1726년 정선이 임기를 마치고 한양으로 올라왔어도 다시 관계를 지속하기는 어려웠을 것으로 보인다. 따라서 그가 정선에게 그림을 배운 것은 15세 정도까지로 대략 5년 정도가 될 것으로 추정된다.

심사정이 스승에게서 어떤 수업을 받았는지 살펴보기 전에 먼저 해야 할 것은 이 시기 정선의 화풍이 어떠했는가 하는 점이다. 정선의 진경산수화풍은 남종화법과 전통 화풍을 토대로 우리나라 산수에 적합한 독자적인 기법을 발전시킨 것으로, 단순히 우리 산천을 소재로 했다는 것만이 아니라 실경을 다룸에 있어 독자적이며 한국적인 화풍을 이룩했다는 것에 큰 의의가 있다. 그런데 정선이 이러한 진경산수화풍의 그림을 언제부터 그렸으며, 널리 알려지기 시작했던 것은 언제인가?

8 최완수, 「겸재진경산수화고」, 『간송문화』 29, 1985, 49쪽.

도003 **금강산내총도**
정선, 《신묘년풍악도첩》 중, 비단
에 담채, 36×37.4cm, 국립중앙
박물관.
정선이 36세 때 그린 것으로 금강
산도 중 가장 이른 시기에 제작된
것이다. 진경산수화풍이 처음 시도
되었으며, 전체적으로 화풍 모색기
의 양상을 보이는 작품으로 그의
초기 화법을 알려주는 중요한 작품
이다.

진경산수의 면모를 보여주는 가장 초기 작품은 정선이 36세(1711)에 금
강산의 내외경을 그린 《신묘년풍악도첩》辛卯年楓岳圖帖이며, 이 화첩이 세상에
알려지면서 정선의 명성은 높아지게 되었다. 그러나 이 화첩은 아직 완숙한
단계의 진경산수라고 할 수 없다. 정선은 40대 중반까지도 화보를 통해 남
종화풍을 계속 수련하면서 진경산수화풍을 완성시켜 나갔는데,[9] 심사정이
정선의 문하에 있었던 때가 그 즈음인 것으로 보인다. 그렇다면 심사정이 스
승에게 배웠던 것은 진경산수화풍이 아니라 그림의 기초를 다지는 기법의
수련, 즉 화보를 통해 남종화의 기법들을 배우거나 절파화풍을 배우고 있었
던 정도가 아니었을까? 심사정이 아무리 뛰어난 자질을 보였다고 해도 10여

9 최완수, 「겸재진경산수화고」,
『간송문화』 35, 1988, 37~47쪽.

세의 어린 제자에게 새로운 화풍의 진경산수를 가르쳤다고 보기는 어렵기 때문이다.

대개 정선에게 배웠지만 거친 자취를 얻어 볼만 한 것이 없다.[10]

남태응南泰膺은 『청죽별지』聽竹別識에서 심사정에 대해 위와 같이 평했는데 이는 심사정이 배웠던 화풍의 성격을 간접적으로 말해준다. 『청죽별지』는 조선시대 화가들에 대해 쓴 책으로 남태응은 그림에 조예가 깊었던 인물이다. 그는 분명 남종화풍에 대해서도 알고 있었을 것이며, 그런 남종화풍에 비해 거칠게 느껴지는 절파화풍을 '거친 자취'라고 표현했던 듯하다. 『청죽별지』가 나온 것이 1732년이므로 심사정은 이미 정선과는 헤어졌고, 화가의 길로 들어섰을 때이다. 26세의 심사정은 남종화풍을 익히면서 절파화풍도 계속 수련하고 있었던 것 같다. 남종화법의 이해가 깊어지면서 절충 화풍이 나올 수 있었던 것은 절파화풍에 대한 충분한 수련이 있었기에 가능했던 일이다.

심사정이 중년 이후 사용한 진한 적묵법積墨法에서는 정선의 영향이 느껴지기도 한다. 〈만폭동〉의 경우 진한 묵으로 바위 표면을 쓸어내리듯이 표현한 것은 정선의 〈인왕제색도〉에 보이는 바위 표현과 유사하다. 또한 강세황은 심사정의 〈달과 매화〉에 쓴 제발題跋에서 아래와 같이 겸재 화법과의 연관성을 말하고 있다.

역시 겸재 화법에서 나왔으니, 만약 낙관이 없었다면 아마도 후세인은 그 주객을 판별할 수 없을 것이다.[11]

비록 어린 시절 짧은 기간이었지만 정선에게 배운 이러한 화풍은 가전 화풍과 더불어 심사정 화풍의 기초가 되었을 것으로 보인다. 결국 정선의 문

10 盖學於鄭敾 而得其麤跡 盖無足觀也. 남태응, 「화사보록」 상, 『청죽별지』.
11 亦出謙齋 若無落款 恐後之人 不能辨客主也.

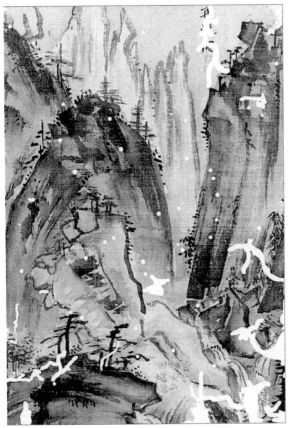

도004

도005 **〈달과 매화〉 제발 부분**
강세황, 개인.

도004 **만폭동**
심사정, 종이에 담채, 32×22cm, 간
송미술관.

도006 **인왕제색도**
정선, 1751년, 종이에 수
묵, 79.2×138.2cm, 삼성
리움미술관.

도006

하에서 배웠던 것은 진경산수화풍이 아니라 절파화풍이나 여러 가지 기법 수련이었다고 볼 수 있다. 그리고 그것을 바탕으로 본격적인 화가의 길로 들어서면서 그는 남종화법을 공부하여 스승과는 다른 자신만의 회화세계를 만들어 나갔다.

중국의 화보를 통해 익힌 남종화

심사정의 그림은 대부분 남종화풍으로 그려졌으며, 남종화풍이야말로 그의 회화세계를 이루는 가장 중요한 화풍이다. 그가 언제부터 남종화법을 배우기 시작했는지는 알 수 없으나, 정선 문하에 있을 때 정선도 남종화법을 수련하고 있었던 것으로 미루어 이때쯤 남종화법을 접했던 것으로 보인다. 또한 예술 방면에 소양이 많았던 선조들이 몇 차례에 걸쳐 청으로 사행을 다녀오면서 새로운 서적과 그림을 구입해 왔을 가능성이 충분히 있으므로 그는 집안에 소장된 책이나 그림을 통해 남종화법을 배우고 익혔을 것이다.

현재 남아 있는 심사정의 작품들을 통해 살펴보면 그가 남종화법을 배우는 데에 큰 역할을 했던 것은 중국에서 전래된 화보들이었다. 명나라 말기에서 청나라 초기에 출판되어 조선 후기에 본격적으로 수입된 화보들은 중국 역대 화가들의 작품이 수록되어 있거나 혹은 기법들이 자세히 소개되어 있어 화가들이 그림 공부를 하는 데 필수적인 책으로, 요즘으로 말하면 교과서 같은 존재였다.

문인화가였던 정선, 심사정, 강세황, 이인상, 정수영 등은 물론이고 김희겸, 박동진, 최북, 김덕성, 김홍도, 이인문 등의 직업화가들도 화보를 통해 남종화풍을 공부했다. 그들은 화보에 보이는 기본 구도와 기법을 자신들의 그림에 수용했고, 경우에 따라서는 화보에 실린 그림들을 따라 그렸다. 이러한 경향은 허련, 김정희, 조희룡, 전기 등 조선 말기까지 계속되었다. 한편

화보의 방작倣作은 화보의 전래와 함께 시작되었다고 보이는데, 그 내용으로 보아 윤두서나 정선같이 초기에는 주로 『고씨역대명인화보』顧氏歷代名人畫譜 (『고씨화보』)와 『당시화보』唐詩畫譜를, 심사정·강세황·이인상 등 이후의 화가들은 『고씨화보』와 『개자원화전』芥子園畫傳에 실린 작품들을 방작했던 것으로 생각된다. 조선 말기에 이르기까지 가장 많이 방작된 것은 『고씨화보』의 동원董源 그림이었는데, 아마도 동원이 남종문인화의 실질적인 시조였기 때문이었을 것이다.

이처럼 화보의 영향은 심사정은 물론 정선을 비롯한 조선 후기 대부분의 화가들 작품에서 직, 간접적으로 찾아볼 수 있다. 다만 화가들이 화보를 이해하고 받아들이는 방법에 따라 각각 자신의 개성 있는 화풍이 만들어졌으며, 이러한 다양한 화풍들이야말로 조선 후기 화단을 풍요롭게 한 요소라고 할 수 있다. 그렇다면 당시 전래되었던 화보의 성격과 수용 상황을 살펴보는 것은 심사정의 회화를 정확하게 이해하기 위해 반드시 필요한 과정이라고 할 수 있으며, 이는 조선 후기 회화의 성격과 관련해서도 필요한 작업이다.

화보를 살펴보기 전에 먼저 유념해야 할 점은 지금의 관점에서 화보를 평가해서는 안 된다는 것이다. 17세기를 전후한 시기에 출판된 화보들은 그 자체가 하나의 작품으로 받아들여졌을 정도로 수준이 높았으며, 옛 그림의 자취를 볼 수 있는 귀한 자료로 쉽게 구할 수도 없는 값비싼 물건이었다.

동양에서 화가들이 그림에 입문해서 처음으로 하는 공부는 대가들의 그림을 보고 모사하면서 기법을 수련하는 일이다.[12] 그런데 17세기가 되면 일반 화가들은 좀처럼 옛 대가들의 그림을 볼 수가 없게 된다. 특히 청나라 초기에는 서화가 궁중으로 흡수되어 개인 수장가가 현격히 줄어들면서 특권계급이 아니면 그림을 볼 수 없는 상황이 되었다. 이것은 그림 감상이 어려워졌음을 의미하는 것만이 아니라 그들이 보고 배워야 할 대상이 귀해졌으며, 따라서 그림 공부를 하기가 힘들어졌다는 의미이기도 하다.

12 중국 남제(南齊) 때 인물화가이자 화론가였던 사혁(謝赫, 479~502)이 쓴 『고화품록』(古畫品錄)에 나오는 그림의 육법(六法) 중 여섯 번째가 '전이모사'(傳移模寫)이다.

13 戊申歲 在玉河館 見顧炳所爲畫譜 心樂之 而無金不能得也…… 이호민, 「화보결발」(畫譜訣跋), 『오봉집』(五峰集) 권 8.(『한국문집총간』(韓國文集叢刊) 59, 민족문화추진회, 1990, 438쪽)

14 홍명원, 「제고씨화보일백칠수」(題顧氏畫譜一百七首), 『해봉집』(海峯集) 권1 오언절구, (『한국문집총간』 82, 1992, 159~167쪽) 홍서봉, 「제고씨화보일백팔수」(題顧氏畫譜一百八首), 『학곡집』(鶴谷集) 권1, (『한국문집총간』 79, 1991, 445~451쪽) 위의 두 문집에 있는 『고씨화보』에 대한 제시(題詩)는 각각 107수와 108수로 1603년 초간본에 수록된 106점의 작품과 차이를 보인다. 홍명원의 『해봉집』에는 초간본보다 마수진(馬秀眞)의 그림에 대한 제시가 더 있으며, 홍서봉의 『학곡집』에는 마수진과 임량(林良)의 그림에 대한 제시가 2수라서 모두 108수가 된다. 초간본에는 없던 마수진은 명대 여류화가 겸 시인으로 난과 대나무를 잘 그렸던 마수진(馬守眞, 1548~1604)으로 보인다. 이러한 것으로 미루어 당시 전래된 『고씨화보』는 초간본이 아니었을 가능성이 있으며, 혹 1613년 공국언(龔國彦)에 의한 중간본일 가능성도 배제할 수 없다. 『고씨화보』 판본에 관한 것은 小林宏光, 「中國繪畫史における版畫の意義－『顧氏畫譜』(1603年刊)にみる歷代名畫複製をめぐって－」, 『美術史』 128, 1990, p. 134와 동 논문의 주) 4 참조.

15 ……余嘗得顧氏畫譜 始見衡山筆妙 其詩書畫皆奇絶可玩 其後經亂失之已數十年衡山之畫 蓋不多傳於東方 恨無由得復見也……. 허목, 「형산삼절첩발」(衡山三絶貼跋), 『기언』(記言), 별집 권10. (『한국문집총간』 99, 96~97쪽.)

16 안작(贋作)_ 가짜 작품.

화보는 바로 이러한 시대적 요청에 의해 출판되었으며, 출판된 후에는 '화보' 그 이상의 가치를 지닌 고가의 작품으로 취급되었는데, 특히 우리나라에서는 더욱 그랬던 것으로 보인다. 이러한 점은 광해군의 즉위를 알리기 위해 청에 사신으로 갔던 예조판서 이호민李好閔(1553~1634)이 "무신년(1608) 옥하관에서 머물면서 고병이 만든 화보를 보고 마음에 들었으나 돈이 없어서 사지 못했다"라고 한 기록에서도 잘 나타나 있다.[13] 또한 조선 후기 문인인 홍명원洪命元(1573~1623)과 홍서봉洪瑞鳳(1572~1645)은 각각 문집에 『고씨화보』를 보고 쓴 시를 남기고 있어 화보에 있는 그림들을 하나의 작품으로 감상했음을 알 수 있다.[14] 허목許穆(1595~1682)도 그의 문집에 『고씨화보』를 병자호란 중에 잃고서 몹시 애석했던 일을 적고 있다.[15] 이뿐만 아니라 조선 후기 문인들이나 화가들이 남종문인화에 대한 구체적인 정보를 얻은 것도 화보를 통해서였던 것을 보면 당시 화보의 가치를 짐작할 수 있다.

한편 북경에 사신으로 갔던 사행원들의 기록에는 대개 그림을 팔러 오는 사람들이 갖고 오는 그림이나 서화점에서 파는 그림들이 거의 안작[16]이라고 하여 진품이 매우 드물고 구하기 어려운 형편이었음을 알 수 있다. 이런 상황에서 화보는 비록 판화라는 약점을 갖고 있지만 역대 대가들의 작품과 양식에 대해 이해할 수 있도록 해주었으며, 더구나 구체적인 구도와 기법을 배울 수 있고, 형편없는 안작을 대신할 수 있었기 때문에 매우 적극적으로 수용되었다.

두 번째 유념해야 할 것은 전래된 화보 자체가 갖고 있는 양식의 문제이다. 화보들을 통해 전래된 남종화 양식은 곧 심사정의 화풍과도 연결되는 것이며, 결국 조선 후기 남종화풍의 성격과도 관련이 있기 때문이다.

심사정이 동양 회화의 원류를 배우고 연구할 수 있었던 데에 큰 기여를 한 것은 화보라고 할 수 있다. 그에게 영향을 준 화보로는 『고씨화보』(1603)와 『십죽재서화보』十竹齋書畫譜(1627), 그리고 『개자원화전』(1679, 1701) 등이 있다. 이 화보들은 심사정의 산수화는 물론 화조화, 인물화 등 회화 전반에

걸쳐 영향을 미쳤으므로 좀 더 자세히 살펴보도록 한다.

『고씨화보』는 이전에 나왔던 화보들과는 달리 동진東晉의 고개지顧愷之(346~407)에서 명대 말기 왕정책王廷策에 이르기까지 중국회화사를 장식했던 각 시대의 중요한 화가들에 대한 정보와 그림이 왕조별로 수록된 책이다.[17] 이러한 『고씨화보』는 옛 그림에 대한 지식과 모사를 가능하게 했을 뿐 아니라 하나의 완성된 그림을 제시함으로써 그 자체로 감상의 대상이 되기도 했다. 즉 화보라는 제약에도 불구하고 『고씨화보』는 송대, 원대의 진작眞作은 물론 명대 오파吳派의 산수화도 접할 기회가 없었던 심사정에게 역대 명화들의 실체와 구도·기법 들을 접할 수 있게 해주었으며, 이를 통해 그는 중국 회화에 대한 이해를 심화시켜 나갈 수 있었던 것으로 보인다.

그의 작품에서 『고씨화보』의 수용은 주로 작품의 전체적인 구도를 수용하는 형태로 나타난다. 예를 들면 〈심산초사〉深山草舍는 동원의 그림을, 〈산수도〉는 마린馬麟의 것을 응용한 것이다. 이들을 비교해보면 전체적인 구도는 비슷하지민 표현기법이나 경물의 배치 등이 달라 각기 다른 분위기의 그림이 되었다.

이렇게 고화에서 모티프를 빌리거나 구도를 차용하는 방작은 초기보다 자신의 화풍이 성립된 후기에 많이 나타난다. 이는 수지법이나 산석법[18] 등 부분적인 기법을 수용하는 것이 아니라 작품 전체를 방하는 것이므로 그만큼 숙달된 기량을 필요로 했기 때문이었을 것으로 보인다. 또한 특이하게 대부분의 방작이 원대 이전의 작품들이라는 점이다. 오래된 시대의 방작들이 많은 것은 당시 고서화를 선호했던 사람들의 취향이 반영된 것이 아닌가 한다.

『고씨화보』의 수용과 관련하여 반드시 짚고 넘어가야 할 것이 절파화풍과의 관계이다. 심사정의 작품에 보이는 절파의 기법 중에는 조선 중기 질파화풍과는 다른 표현들이 보이는데, 이는 『고씨화보』에 실린 절파화풍의 영향이 아닐까 추정된다. 즉 매우 날카롭고 짧게 끊어진 형태의 부벽준, 산 정상이 구부러진 것처럼 보이거나 툭 튀어나온 형태도008, 도011 등은 분명 조선 중

도007 **심산초사**
심사정, 1761년, 《표현연화첩》 중, 종이에 담채. 38.4×27.4cm, 간송미술관.
남종화의 실질적 시조인 동원은 많은 문인화가들이 따르고자 했던 대화가이다. 이 그림은 『고씨화보』의 동원 그림을 따르되 심사정의 화법으로 그린 것으로, 그가 대가들을 공부하고 이해했던 방법을 엿볼 수 있는 작품이다.

17 『고씨화보』의 전래에 관해서는 1608년 이호민에 의해 전래되었다는 의견(김기홍, 「현재 심사정의 남종화풍(南宗畵風)」, 『간송문화』 25, 1983. 10. 42쪽; 안휘준, 「한국남종산수화(韓國南宗山水畵)의 변천」, 『한국회화의 전통』, 문예출판사, 1988, 274~276쪽)과 1606년 주지번(朱之蕃)의 내조(來朝) 때 전래되었다는 견해(허영환, 「고씨화보 연구」, 『성신연구논문집』 31, 1991, 281~302쪽)가 있으며, 1608~1623년 사이에 전래되었을 것으로 보는 의견(최경원, 「조선 후기 대청(對淸) 회화교류와 청(淸)회화 양식의 수용」, 홍익대학교 석사학위논문, 1996, 69~71쪽)이 제시되었다. 필자는 홍명원과 홍서봉의 문집에 수록된 제시를 근거로 고병이 편찬한 1603년 초간본이 아니라 1613년 공국연에 의해 중간된 『고씨화보』 중간본이 들어왔을 가능성을 제시한 바 있다. 이예성, 「현재 심사정 연구」, 일지사, 2000, 51~52쪽.
18 산석법(山石法) 산이나 바위를 그리는 여러 가지 기법.

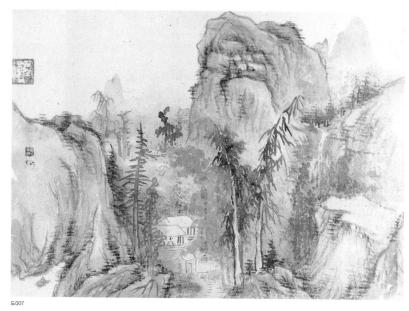

도008 『**고씨화보**』
1603년, 동원.

도007

도010 『**고씨화보**』
1603년, 마린.

도011 『**고씨화보**』
1603년, 곽희.

도009 **산수도**
심사정, 국립중앙박물관.

기 절파와는 다른 모습이다. 심사정 산수화 양식의 중요한 특징 가운데 하나인 짧은 부벽준과 튀어나온 산의 모습은 『고씨화보』의 동원_{도008}, 곽희郭熙_{도011}, 황공망黃公望 등의 작품에 보이는 것과 유사하여 『고씨화보』가 심사정의 절파화풍에도 영향을 주었던 것으로 보인다. 이것은 편찬자인 고병顧炳(16세기 말~17세기 초 활동)이 절파의 본고장인 절강성 출신의 궁정화가(직업화가)였던 점이 크게 작용했던 것으로 보인다.

한편 『고씨화보』에는 북종화가로 분류된 화가들의 그림이 다수 포함되어 있고, 『개자원화전』에는 사파邪派로 규정되어 절대 배워서는 안 된다고 한 광태사학파狂態邪學派 화가들의 작품까지 실려 있다. 이는 『고씨화보』가 아직 동기창董其昌(1555~1636)과 막시룡莫是龍(1558~1639)이 남북종화의 구분을 발표하기 전에 출판되었다는 사실과 관련이 있을 것으로 보인다.[19] 즉 고병은 동기창이 중국의 역대 회화를 화가들의 출신 성분에 따라 인위적으로 남북종화로 나누기 전에 활동했으므로, 어떻게 보면 당시의 객관적인 평가에 의해 각 시대를 대표하는 화가들을 신중해서 수록했던 것으로 보인다.

동양 회화 사상 가장 큰 영향을 미친 화론인 남북종론은 동기창과 그의 친구인 막시룡이 쓴 「화설」畵說이라는 짤막한 글에서 처음 언급된 이론으로 중국의 산수화를 남북종 양파로 나누어 정리한 것이다. 이들은 "당대唐代에 선불교禪佛敎가 남북으로 갈라졌듯이 그림도 당대에 남북종으로 갈라졌으나 그 출신이 남과 북은 아니다……"라고 하면서 순간적인 각성을 통해 깨달음을 얻는 돈오頓悟를 주장한 남종과 인간의 내적 진리를 추구하고 자유분방한 태도로 자기 표현을 중시한 문인화가들을 연결하고, 점진적인 수련과 공부를 통해 깨달음을 얻는 점수漸修를 주장한 북종과 외적인 미와 기법적 완벽성을 추구하는 화원화가나 직업화가 들을 연결시켜 중국 역대 화가들을 둘로 나누어 놓았다.

「화설」에서 남종으로 구분한 화가들은 당대唐代 수묵산수화의 시조로 일컬어지는 왕유王維·장로張路, 오대에는 곽충서郭忠恕와 남종화의 실질적 시

19 남북종론은 1630년에 간행된 동기창의 『용대집』(容臺集) 권4, 「화지」(畵旨)에서 구체적으로 언급되었다.

조인 동원, 거연巨然과 형호荊浩, 관동關同, 송대에는 미불米芾·미우인米友仁 부자, 원대에는 황공망·오진吳鎭·예찬倪瓚·왕몽王蒙 등이며, 동기창의『화안』畵眼에서는 이성李成·범관范寬·이공린李公麟·왕선王詵 등 송대 화가들과 명대 심주沈周를 비롯한 오파吳派 문인화가들이 추가되었다. 북종으로 구분된 화가들은 당대 청록산수화를 그렸던 이사훈李思訓과 이소도李昭道 부자와 송대의 곽희·마원馬遠·하규夏珪·이당李唐·유송년劉松年, 명대의 대진戴進을 비롯한 절파浙派화가들이 여기에 속해 결국 남북종론은 화파나 양식이 아니라 화가들의 신분이 중요한 기준이 되었음을 알 수 있다.

남북종론은 문인인 여기화가와 직업화가 들의 경계를 분명히 해놓음으로써 이후 미술사에 막대한 영향을 미쳤으며, 문인화 우월주의를 낳게 된다. 우리나라에는 18세기 이후 남종화풍이 본격적으로 수용되면서 남북종론도 함께 들어왔는데, 남종화풍이 화파가 아니라 새로운 양식 개념으로 이해되었던 것과 마찬가지로 하나의 화론으로 이해되었으며, 중국에서처럼 중요한 기준으로 작용하지는 않았던 것으로 보인다.

『고씨화보』에 실린 작품들은 고병이 당시 고화들을 보고 모사한 것들이다. 이 가운데는 화가들의 진작을 보고 그린 것과 그렇지 않은 것도 있다. 예컨대 고개지의 그림은 현존하는 고개지의 작품과 많이 다르다. 이런 경우에는 진작이 아닌 전칭작傳稱作이나 그가 구해볼 수 있는 범위 내에 있었던 작품들을 모사한 것들이라고 할 수 있다. 다시 말해『고씨화보』에 있는 작품들은 명대 말기에 살았던 고병이 볼 수 있었던 것들이며, 그의 이해 범위 내에서 모사되었다는 점이다. 이것은 곧 심사정이『고씨화보』를 통해 배웠던 남종화풍이 시대를 거쳐 오면서 변화된 명 말기의 양식화된 남종화풍이었음을 말해준다.

중국에서는 명대 초기부터 산수화가 남종화와 북종화의 두 갈래로 나뉘져 대략적인 계보가 작성되었지만, 조선시대 화가들은 현재 우리가 구별하는 것과 같이 남종·북종의 구분을 뚜렷하게 하지는 않았던 것 같다.[20] 따

20 남북종론이 도입된 후 문인화가들 중에는 북종화 기법을 사용하지 않은 화가도 있으나 북종으로 분류된 곽희, 마원, 유송년 등은 높이 평가하고 있어 중국과는 다른 면을 보인다.

라서 심사정은 『고씨화보』를 통해 명 말기의 양식화된 남종화풍을 받아들이는 한편, 절파화풍 같은 북종화풍도 수용했을 것으로 생각된다.

『고씨화보』에는 산수화뿐만 아니라 화조화도 38점이나 실려 있다. 총 106점의 작품 중에서 산수화가 49점인 것을 생각하면 화조화의 비율은 낮은 것이 아니다. 『고씨화보』에는 당대唐代 화조화가 변란邊鸞(8세기 후반~9세기 초)을 비롯하여 화조화의 시조라고 할 수 있는 황전黃筌(903?~965)의 작품을 담고 있으며, 직업화가와 문인화가의 구별 없이 명대 화조화가들의 작품들까지 시대 순으로 수록되어 있다.

『고씨화보』를 편찬한 고병은 주지면周之冕(16세기 후반~17세기 초에 활동)에게 그림을 배워 화조에 능했다고 한다. 주지면은 명대 사의화조화가寫意花鳥畵家로 몰골법과 고운 설채가 어우러진 화조화를 그려 생의生意가 있다는 평을 들었는데, 스스로 심주의 후예를 자처했다. 또한 그는 사의화조화가로 유명한 진순陳淳(1483~1544)과 육치陸治(1496~1577)의 장점을 겸비했다고 평가되었는데, 진순과 육치의 화조화는 심주로부터 나왔으니 결국 고병의 화조화는 심주를 스승으로 삼은 것이 된다. 이런 연유로 『고씨화보』에 오파산수화의 시조인 심주의 작품이 산수화가 아닌 화조화로 실려 있는지도 모르겠다. 어쨌든 『고씨화보』에는 심주·진순·육치 등의 화조화 작품이 실려 있어 문인들이 그린 화조화의 예를 보여주고 있으며, 심사정이 산수화를 배움에 있어 처음에는 심주의 화풍을 따랐다는 점으로 미루어 화조화에서도 심주를 위시한 문인들의 화조화를 적극적으로 수용했을 것으로 보인다.

심사정이 『고씨화보』를 통해 중국 역대 화가들에 대해 공부했다면, 『개자원화전』을 통해서는 화가들의 구체적인 기법들을 배웠을 것으로 보인다. 『개자원화전』이 출판된 중요한 목적이 바로 역대 화법을 누구나 쉽게 배울 수 있도록 한다는 것이었다. 그러한 취지에 맞게 심사정의 남종화풍에 대한 전반적인 이해와 수용은 『개자원화전』을 통해 이루어졌다.

초기 작품들인 〈주유관폭〉舟遊觀瀑이나 〈강상야박도〉江上夜泊圖, 〈고사은

거〉高士隱居 등에는 폭포, 산, 나무 들의 묘사에서 『개자원화전』에 수록된 각각의 기법들을 직접 인용하거나 응용했다. 그러나 심사정의 화풍이 성립된 이후의 작품들인 〈계산모정〉溪山茅亭, 〈계산소사〉溪山蕭寺, 〈방심석전산수도〉倣沈石田山水圖 등에는 수지법이나 준법, 산의 형태 등에서 화보를 소화하여 만들어낸 독특한 기법들이 보여 초기와는 상당히 다른 양상을 보인다.

이러한 상황은 『개자원화전』의 「모방명가화보」摹倣名家畵譜를 방작한 작품들에서도 나타난다. 예를 들면, 〈호산추제〉湖山秋霽의 경우 소운종蕭雲從(1596~1673)의 그림과 비교하면 경물들의 배치와 형태 등에 변화를 주고, 지두화법指頭畵法을 사용해 그렸기 때문에 전체적으로 대각선 구도를 하고 있다는 것을 제외하면 잘 연관이 안 될 정도로 개성이 강한 작품이다. 이러한 예를 통해 그가 화보들을 어떻게 소화하여 자신의 것으로 만들었으며, 그것이 어떤 형태로 나타나고 있는가를 살펴볼 수 있다.

『개자원화전』에 소개된 역대 화가들의 화법 가운데 가장 많은 비중을 차지하고 있는 것은 원말사대가이다. 이것은 동기창의 회화이론으로 인해 원말사대가에 대한 해석과 평가가 높아졌던 것과 관련이 있을 것이다. 심사정도 『개자원화전』을 통해 원말사대가의 화법을 익혔던 것으로 추정된다. 〈강상야박도〉, 〈계산모정〉 등 많은 작품에 보이는 구도나 준법, 수지법, 토파 등의 묘사에서 원말사대가의 영향이 보이기 때문이다.

심사정의 작품 가운데 〈산수도〉, 〈방황자구산수도〉倣黃子久山水圖 등에서는 윤곽선을 강조한 기하학적인 산의 형태나 '니은'(ㄴ)자로 중첩되면서 늘어진 특이한 바위절벽 등이 보인다. 이러한 표현은 명말청초 안휘파[21] 화가도022들이 즐겨 사용하던 것으로 안휘파의 양식적 특징이기도 하다.

심사정의 작품에서 안휘파의 영향이 보이는 것은 이들의 작품이 직접 영향을 미쳤을 가능성도 있지만, 그보다는 『개자원화전』의 영향이 컸던 것 같다. 『개자원화전』의 「산석보」山石譜에 나오는 여러 준법들 중 '형호관동준법'荊浩關仝皴法, '유송년'劉松年도023, '예고원산'倪高遠山도024 등에서는 암벽이 '니

21 안휘파(安徽派)_ 홍인, 사사표, 소운종, 정가수 등 안휘성 일대에서 활동했던 화가들을 말한다. 이들은 유민(遺民) 사상을 지니고 예찬의 풍격을 배우고 계승했으며, 화법은 판화의 영향으로 준을 아끼고 윤곽선을 위주로 한 기하학적 형태의 바위나 산을 즐겨 그렸다.

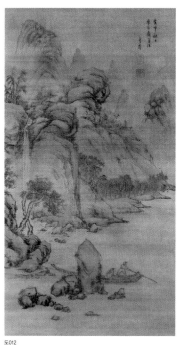

도012

도013

도012 **주유관폭**
심사정, 1740년, 비단에 담채, 131×70.8cm, 간송미술관.

도013 **강상야박도**
심사정, 1747년, 비단에 수묵담채, 153.6×61.2cm, 국립중
앙박물관.

도014 **고사은거**
심사정, 종이에 담채, 102.7×60.4cm, 간송미술관.

도015 계산모정

심사정, 1749년, 종이에 수묵, 42.5×47.4cm, 간송미술관.

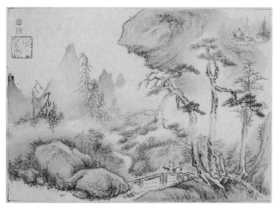

도017 계산소사

심사정, 1761년, 《표현연화첩》 중, 종이에 담채, 38.4×27.4cm, 간송미술관.

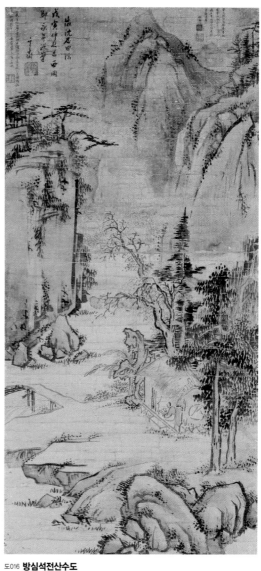

도016 방심석전산수도

심사정, 1758년, 종이에 담채, 129.4×61.2cm, 국립중앙박물관.

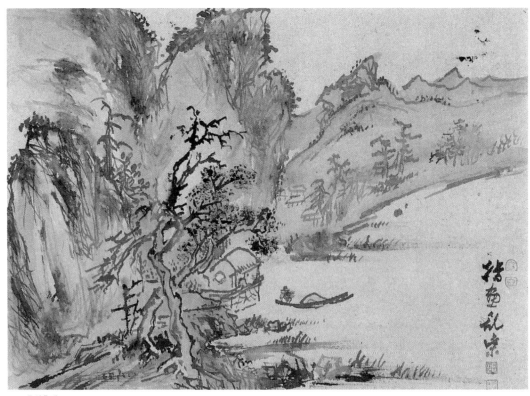

도.018 **호산추제**
심사정, 1761년, 《표현연화첩》 중, 종이에 담채, 27.4×38.4cm, 간송미술관.

도.019 「**개자원화전**」
1679년, 「모방명가화보」, 횡장각식(橫長各式) 중 소운종.

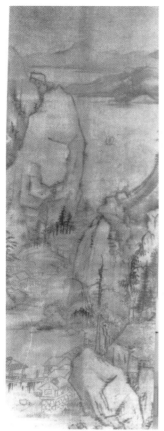

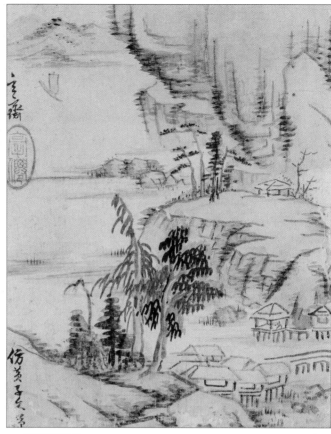

도020 **산수도**
심사정, 1763년, 8폭 병풍 중, 비단에 담채,
123.4×47cm, 국립중앙박물관.

도021 **방황자구산수도**
심사정, 국립중앙박물관.

도022 **고산비운(高山飛雲)**
소운종, 1645년, 『산수책』(山水冊) 중, 종이에 채색, 23×15cm, 홍콩 지락루.

은 'ㄴ'자형으로 꺾여 수직으로 중첩되며 늘어진 독특한 표현이 보인다. 이러한 표현은 원래 형호나 유송년, 예찬 등이 사용했던 준법이라기보다는 후대 안휘파 양식과 관련이 있다. 그런데 『개자원화전』에 있는 이런 표현은 실제 안휘파 화가로 분류되는 소운종의 작품에 보이는 것과도 다른데, 심사정의 경우 안휘파 화가들의 작품과 『개자원화전』의 것을 비교하면 『개자원화전』의 영향이 더 크다는 것을 알 수 있다.

심사정뿐만 아니라 조선 후기 산수화에 보이는 안휘파 양식은 『개자원화전』의 영향이 컸던 것으로 여겨진다. 지금까지 밝혀진 기록에 의하면, 조선 후기에 전래된 안휘파 작품은 사사표査士標(1615~1698)의 제자로 알려진 하문황何文煌의 작품을 제외하면 아직 한 점도 없다. 그런데 하문황의 작품도 기록으로만 전할 뿐 어느 정도 안휘파 양식을 보여주고 있는지 알 수 없으며, 이것만으로는 안휘파 양식에 대한 이해가 충분히 이루어졌다고 보기 어렵다. 예를 들면, 조선 후기 안휘파 양식의 영향을 가장 많이 보이는 이인상의 경우 『개자원화선』의 「모방명가화보」의 이유방李流芳 그림을 그대로 방한 작품인 〈노목수정〉老木水亭을 남기고 있으며, 한 세대 후인 김정희金正喜(1786~1856)가 권돈인權敦仁(1783~1859) 소장의 소운종 산수화에 제題하면서 황공망에 대한 이해를 청의 정통파가 아닌 소운종에서 출발하고 있는 것도 『개자원화전』의 영향과 무관하지 않을 것으로 보인다.[22]

『개자원화전』의 「모방명가화보」에는 동기창을 비롯하여 사왕오운四王吳惲 등 정통파로 분류되는 화가들의 그림은 한 점도 없는 반면, 소운종·이유방(1575~1629)·홍인弘仁(1610~1663) 등 안휘파 화가들의 작품이 많이 실려 있다. 이것은 『개자원화전』의 원본이 되었던 그림들이 이유방의 그림들이었다는 것과 『개자원화전』의 편찬 당시 가장 많이 참고했던 것이 소운종이 편찬한 산수화보인 『태평산수도』太平山水圖였다는 점을 생각하면 어쩌면 당연한 일이라고 하겠다.

명말청초에 출판된 판화들은 그 내용면에서 이전에 출판된 화보들을

22 김정희, 「제이재소장운종산수정」(題彛齋所藏雲從山水幀), 『완당선생전집』(阮堂先生全集) 권6. 최완수 역주, 『추사집』(秋史集), 현암사, 1976, 166~167쪽.

도023 『개자원화전』
1679년, 「산석보」, 유송년.

도024 『개자원화전』
1679년, 「산석보」, 예고원산.

도025 『개자원화전』
1679년, 「모방명가화보」, 횡장각식 중, 홍인.

도026 『태평산수도』
소운종, 「당도」(當塗) 중, 〈채석도〉(采石圖)

바탕으로 하고 있었기 때문에 이미 출판된 화보들을 인용하는 것은 일반적인 경향이었다. 예를 들어『고씨화보』의 많은 그림들이『당시화보』,『시여화보』詩餘畵譜 등에 인용되었으며, 심지어는 소설이나 희곡의 삽화로까지 인용되었다.『개자원화전』도 이미 출판되어 있던 화보들, 예컨대 소운종의『태평산수도』, 주이정周履靖의『화수』畵藪, 호정언胡正言의『십죽재전보』十竹齋箋譜 등 명말청초의 판화들을 바탕으로 하고 있다. 이 가운데 소운종의『태평산수도』는『개자원화전』1집의 성격을 결정짓는 데에 큰 영향을 미친 것으로 추정된다.

소운종은 명말청초 유민화가[23] 중 한 사람으로 예찬과 황공망을 배워 일가를 이루었으며, 시문에도 능했던 안휘파의 대표적인 문인화가였다. 그의『태평산수도』는 실제 풍경을 제재로 한 본격적인 문인화가에 의한 최초의 산수판화였다. 산수화보인『개자원화전』을 심심우沈心友가 편찬하려고 했을 때[24] 가장 먼저 참고할 수 있었던 것은『태평산수도』였을 것으로 보이는데, 실세로『개사원화전』에 실려 있는 기법이나 작품들에서 안휘파의 영향이 많이 보인다.[25]

이러한 화보의 내용이나 편찬된 시기로 보아『개자원화전』은 원말사대가나 오파의 원래 양식이 아닌 명말청초에 재해석된 남종화 양식을 보이며, 특히 안휘파 양식의 영향이 많이 나타난 화보라고 할 수 있다. 그렇다면 심사정이『개자원화전』을 통해 배웠던 남종화법들은 각 시대의 남종화풍 본래 모습이 아닌 명말청초의 양식화된 남종화법이며, 더 나아가 안휘파의 영향이 더해진 양식이라고 하겠다.

『개자원화전』은 처음에 산수화만을 다루었으나 출판 후 수요가 폭증하자 다시 2집을 증보하게 된다. 2집에서는 화조화를 중점적으로 다루었는데, 전편에는 매난국죽을, 후편에는 화훼초충花卉草蟲과 화훼영모花卉翎毛를 실었다. 2집은『고씨화보』나『십죽재서화보』보다 늦게 출판되었지만 이전의 것을 모두 참고하여 가장 체계적인 화조화 화보가 되었다. 심사정의 화조화들

23 유민화가(遺民畵家)_ 멸망한 왕조의 남겨진 백성이란 의미로 지난 왕조에 대한 지조를 지키려 현 왕조에서 출사를 거부했던 화가들. 원대에 처음 나타났으며, 특히 이민족으로 왕조 교체시에 생겨났다.

24 『개자원화전』은 청초 문인화가인 이어(李漁)가 자신이 갖고 있던 이유방의 그림을 사위인 심심우에게 주어 편찬하도록 한 것으로, 심심우가 편찬을 주관하고 금릉파 문인화가인 왕개(王槪, 1645~171)가 증보 편집을 맡았다.

25 小林宏光,『中國の版畵』-唐代から淸代まで-, 東京, 東信堂, 1995, pp. 89~91, 110~116.

을 보면 그가 다양한 화보들로 공부했음을 알 수 있는데, 그중에서도 가장 많은 영향을 받은 것은 『개자원화전』 2집이라고 볼 수 있다.

『개자원화전』 2집은 편찬자인 심심우가 난과 죽은 설죽으로 유명했던 제승諸昇에게, 매와 국 그리고 화훼는 화훼초충에 뛰어났던 왕질王質에게 부탁해 그림을 그리게 했다. 그림이 완성된 뒤에도 곧바로 출판하지 않고 색채와 인쇄의 정미함을 위해 인印, 각刻의 명수를 찾느라 18년이 지나서야 2집의 완성을 보았다고 하니, 교본으로서 『개자원화전』의 완성도를 짐작할 수 있다. 참고로 『개자원화전』이 출간된 금릉[26]은 강남의 가장 큰 도시로 정치·경제·문화의 중심지였으며, 이 지역을 중심으로 활동했던 화가들을 금릉화파[27]라고 부를 정도로 예술이 꽃피었던 곳이다. 또한 16세기 중엽 이후에는 인쇄술의 발달로 『십죽재전보』, 『십죽재서화보』, 『개자원화전』 등 각종 화보들이 출판된 곳이기도 하다.

『개자원화전』 2집의 전체 감수를 맡았던 왕씨 3형제는 당시 모두 유명한 문인화가였다. 큰형인 왕개王槪(1645~1710?)는 35세 때 『개자원화전』 1집을 편집했던 인물로 금릉팔가金陵八家 중의 한 사람이었다. 화훼와 영모를 잘 하여 2집의 그림 증책增冊과 모사를 맡았던 둘째 왕기王耆(?~1737)는 형 왕개와 함께 운수평, 왕휘王翬(1632~1717), 달중광笪重光(1623~1692), 양진楊晉(1644~1728) 등과 〈세한도〉歲寒圖를 합작했던 인물이다. 따라서 왕씨 형제와 운수평과의 친분 관계로 미루어 보아 『개자원화전』 2집에는 강남 지방에서 유행하던 상주화파常州畵派, 즉 운수평의 화훼화 양식이 영향을 끼쳤을 것으로 보인다.

운수평의 상주화파는 비릉毘陵화파 혹은 무진武進화파라고도 하는데, 비릉과 무진은 모두 강소성 상주의 옛 지명이다. 상주화파는 북송의 서숭사徐崇嗣와 조창趙昌의 몰골법[28]을 조祖로 삼아 상주 지방을 중심으로 그 지역 출신의 화가들에 의해 발전했는데, 청대에 들어와 운수평에 의해 본격적인 화파를 형성하게 되었다. 상주화파의 특징은 색채가 아름답고 우아하며, 몰골

26 금릉(金陵)_ 현재의 남경.
27 금릉화파(金陵畵派)_ 명말청초 금릉 지역에서 활동했던 유민 화가들로 실경의 아름다움을 표현하고, 구태의연한 전통에서 벗어나 개성을 강조하며 참신한 화풍을 추구했다.
28 몰골법(沒骨法)_ 윤곽선을 사용하지 않고 먹이나 채색만을 이용하여 사물의 형태를 묘사하는 기법으로 윤곽선이 없기 때문에 몰골, 즉 뼈 없는 그림이라고 한다.

과 구륵이 조화를 이뤄 만들어내는 독특한 풍격에서 찾을 수 있다. 상주화파는 『개자원화전』 2집을 통해 심사정을 비롯한 조선 후기 화조화에 큰 영향을 미쳤다고 할 수 있다.

『개자원화전』 2집의 「화화훼초충천설」畵花卉草蟲淺說과 「화화훼령모천설」畵花卉翎毛淺說에서는 각각 그림의 원류와 기법의 특성, 각 부분을 그리는 비결, 그림에 임하는 자세 등 화조화에 대해 자세하게 설명하고 있다. 그중 가장 강조하고 있는 것이 바로 자연 관찰에 의한 사생이다. 즉 화훼를 그리는데 중요한 것은 세勢를 얻는 것이며, 그 세를 얻기 위해서는 화훼가 갖고 있는 자연적 성질을 잘 관찰하고 파악해야 한다고 적고 있다. 또한 초본 식물을 그릴 때는 곤충을, 목본 식물을 그릴 때는 새를 배치하여 식물의 종류에 따라 결합되는 새와 곤충을 선택하는 것이 자연스러우며, 특히 곤충은 점경이지만 그 때와 계절을 잘 관찰해서 표현해야 한다고 적고 있어 자연 관찰을 누누이 강조했다. 화조화는 문인들의 소략한 필치의 작품이건, 직업화가들의 세밀한 필치의 작품이건 간에 사연 관찰에 의한 사생이 기본인 점은 다르지 않다. 자연을 스승으로 삼는다는 동양화의 원리가 산수화나 화조화에 고루 적용되고 있음을 알 수 있다.

심사정 화조화의 가장 큰 특징은 조선 중기 화조화의 전통을 이은 것이나 새로운 양식을 수용한 것이나 대부분 담채를 사용하고 있다는 점이다. 담채의 사용은 조선 중기 화조화에는 없었던 현상으로 『십죽재서화보』를 비롯하여 『개자원화전』 2집 등 다색쇄판화였던 화보들에서 영향을 받은 것으로 생각된다. 심사정의 〈괴석초충도〉怪石草蟲圖, 〈나비와 장미〉, 〈화조화〉 등을 보면 화보에 실린 그림들의 구도와 기법, 색채를 적극 수용하여 변화를 모색했으며, 마침내 새로운 경지를 이룩했다. 이것은 수묵을 위주로 한 화조화의 전통에 획기적인 변화를 가져왔으며, 이후 화조화의 주된 양식으로 자리 잡았다.

『고씨화보』나 『개자원화전』이 산수, 화조, 인물 등 여러 분야를 포함하

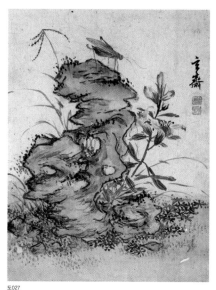
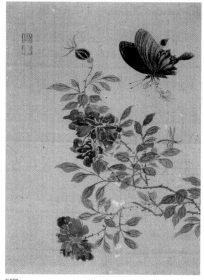
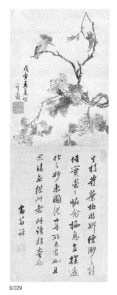

도027

도028

도029

도027 **괴석초충도**
심사정, 《겸현신품첩》(謙玄神品帖)
중, 28.1×21.6cm, 서울대학교박
물관.

도028 **나비와 장미**
심사정, 《현원합벽첩》(玄圓合璧帖)
중, 24.3×18cm, 서울대학교박물
관.

도029 **화조화**
심사정, 1758년, 종이에 담채,
38.5×29cm, 개인.

29 『십죽재서화보』가 언제 우리
나라에 들어왔는지는 기록이 없어
서 확실하게 알 수 없으나 다른 화
보들의 경우와 비슷하다고 가정한
다면, 1700년 이후에는 이미 들어
와 있었을 것으로 보인다.

고 있는 것과 달리 한 화목만을 다룬 가장 전문적인 화보라고 할 수 있는 것
이 『십죽재서화보』이다. 호정언이 편찬한 이 화보는 오직 화조화만을 다루
고 있으며, 그림들이 고화古畵나 명가의 그림이 아니라 동시대를 살았던 화
가들인 오빈吳彬, 고양, 고우, 위지황, 부창세 등 30여 명과 호정언 자신의 그
림으로 구성되어 있는 점이 앞의 화보들과 다르다. 총 18권 8책으로 내용은
「서화」書畵, 「묵화」墨畵, 「과보」果譜, 「영모」翎毛, 「난보」蘭譜, 「죽보」竹譜, 「매보」
梅譜, 「석보」石譜 등으로 이루어져 있으며, 섬세한 필선과 다양한 색을 갖춘
다색쇄판화로 후에 『개자원화전』 2집에도 큰 영향을 미쳤다.[29] 심사정의 화
조화 중에는 〈화조괴석도〉와 같이 표면이 울퉁불퉁하고 갈라진 것 같은 괴
석이 자주 그려졌는데, 『십죽재서화보』의 「석보」에 있는 것과 유사하여 그
가 『십죽재서화보』도 공부했음을 알 수 있다. 심사정과 친하게 지냈던 강세
황 역시 『십죽재서화보』를 즐겨 방했다는 기록이 있으며, 실제 작품도 남아
있어서 당시 『십죽재서화보』의 쓰임을 짐작하게 한다.

도031 **「십죽재서화보」**
1627년, 「석보」 중.

도030 **화조괴석도**
심사정, 《겸현신품첩》 중, 비단에 채색, 28.2×21.5cm, 서울대
학교박물관.
심사정은 화보를 통해 새로운 양식을 적극 수용하여 이전과는
다른 풍격의 화조화를 발전시켰다. 특히 다양하고 괴상한 바위
의 모습은 「십죽재서화보」의 「석보」를 응용한 것이 많다.

　　심사정이 화보를 통해 남종화풍을 적극적으로 수용했던 것에 대해 기
존의 연구들은 그가 가지고 있었던 내적 동기, 즉 정치적·신분적인 문제를
지적하고 있다. 즉 정통 사대부가 아닌 몰락한 양반이었기 때문에 심리적으
로 노론 집권층이 주도해 나간 진경산수화풍을 택할 수 없었으며, 자연히 주
관적 심회 표현에 적합한 남종화풍에 몰두하게 되었다는 것이다.[30]
　　이러한 견해는 남종화를 소중화사상[31]에 입각하여 진경산수와 대립되
는 개념으로 보고 소론인 심사정의 처지에서 노론이 주도한 진경산수화풍을
택할 수 없었기 때문에 차선책으로 남종화를 수용하게 되었다고 보는 것이
다. 그러나 남종화풍은 전통 화풍과는 다른 참신하고 새로운 화풍으로 문인

30 조선 후기 남종화의 수용 주체
를 정치적·신분적인 문제와 연결
시키는 논문들은 다음과 같다. 김
기홍, 「현재 심사정의 남종화풍」,
『간송문화』 25, 1983. 10, 41쪽;
유홍준, 「이인상 회화의 형성과 변
천」, 『고고미술』 161, 1984, 32~
48쪽; 강관식, 「조선 후기 남종화
의 흐름」, 『간송문화』 39, 1990.
10, 52~53쪽; 강관식, 「조선 후
기 미술의 사상적 기반」, 『한국사
상사대계』(韓國思想史大系) 5,
한국정신문화연구원, 1992, 576
~577쪽.

화론과 함께 조선 후기 거의 모든 문인화가들에 의해 받아들여졌다. 특히 문인화가들 사이에서는 사상이나 당파, 신분적인 문제를 떠나 적극적으로 수용되었는데 이는 자연스런 시대적 흐름이었다.

　　동양화에서는 서양화와는 달리 아마추어인 문인화가들이 선두에 서서 새로운 화풍을 주도하고 화단을 이끌어 나갔다. 조선 후기에 가장 적극적으로 남종화풍을 수용했던 문인화가들은 대부분 몰락하고 소외된 계층의 문인들이었다. 이들은 정치에서 한 걸음 뒤로 물러나 있었지만 문인으로서는 충분한 소양을 갖추었으며, 시·서·화로 자적自適하고 있었기 때문에 새로운 화풍을 더욱 많이 접하고 수용할 수 있는 여유가 있었다.

　　남종화풍은 결코 진경산수화풍과 대립되는 화풍이 아니었다. 진경산수 또한 남종화풍을 바탕으로 발전했으며, 진경산수를 그렸던 화가들도 남종화를 남기고 있고, 남종화를 적극적으로 수용했던 문인화가들도 진경산수를 그렸다. 이것으로 볼 때 화풍은 화가의 선택 문제라고 할 수 있다. 심사정 역시 오로지 남종화만을 그렸던 것은 아니다. 오히려 그의 금강산도는 중국에까지 유통될 정도로 인기가 있었으며, 금강산도를 '와유지자'臥遊之資로 삼은 것이 심사정의 그림부터였다고 할 정도로 많은 금강산도가 그려졌다. 따라서 남종화의 수용 문제는 좀 더 객관적인 관점에서 논의할 필요가 있다.

　　조선 후기 어느 화가보다도 적극적으로 남종화풍을 수용하여 자신의 화풍을 이룩했던 심사정에게 이런 화보들은 매우 중요한 역할을 했다. 진품을 구하기 어려운 상황에서 중국에서 전래된 화보들은 남종화풍을 이해하고 배울 수 있는 교과서였으며, 화보의 모방은 반드시 거쳐야 하는 하나의 과정이었다. 주목해야 할 점은 화보의 모방이 아니라 그것이 어떻게 수용되었는가 하는 과정이다. 고화를 모사하는 일은 사혁謝赫(495~532?)의 육법六法에서부터 강조된 동양화의 기본이었으며, 모방은 곧 창조의 출발점이었다. 심사정은 전래된 화보들을 충분히 활용해 남종화풍을 깊이 이해하고 이를 바탕으로 자신만의 독특한 화풍을 만들어냈다.

31 소중화사상(小中華思想)_ 명나라 멸망 이후 모든 학문과 문화의 중심이 조선으로 옮겨왔다고 하는 사상을 말한다.

그러나 화보를 통한 이해라는 것이 과연 진품을 공부하여 얻을 수 있는 것과 같을 수 있을까라는 문제에 직면하게 된다. 이러한 물음에 대한 답은 근본적으로 심사정의 남종화가 중국의 그것과는 다를 수밖에 없음을 설명해 준다. 그리고 새로운 화풍을 수용함에 있어 이미 있는 전통 화풍과 결합하면서 고유색을 띤 다른 성격의 화풍, 즉 '조선남종화'朝鮮南宗畵가 탄생하게 되는 것은 당연하다고 할 수 있다. 그런 의미에서 심사정은 누구보다 화보를 충실히 연구하여 자신만의 독자적인 화풍을 이루어내는 데 성공했으며, 이는 뛰어난 역량이 뒷받침되었기에 가능했음은 두말할 필요도 없다.

역적의 손자, 그 한계 속에서 나눈 사람들과의 교류

심사정과 교유하며 친분을 쌓은 사람들은 별로 알려져 있지 않다. 강세황과 김광수金光遂, 김광국金光國을 세외하면 그의 그림에 발문이나 제시를 쓴 사람은 거의 없다. 당시 심사정이 그림으로 정선과 이름을 나란히 할 정도로 유명했다는 것을 생각하면 이상한 일인데, 그가 역적의 손자였다는 것을 상기하면 이해가 되는 일이기도 하다.

이러한 사정에도 불구하고 심사정과 친분을 맺었던 사람들로는 강세황, 김광수, 김광국, 이광사李匡師 등이 있다. 이들의 교유에 중요한 역할을 했던 것이 바로 예술이었으며, 심사정은 이들과의 교류를 통해 자신의 예술 세계를 한층 풍부하고 높은 수준으로 끌어올릴 수 있었다.

심사정의 작품에 가장 많은 제발을 남긴 인물은 강세황이다. 그는 문인화가이면서 높은 안목을 가진 뛰어난 감식가이자 평론가였다. 또한 심사정의 작품을 가장 잘 이해해준 사람이면서 동시에 그림에 있어 격조를 강조한 정확한 비평으로 심사정 그림의 품격을 높이는 데에 중요한 역할을 했다.

여러 정황으로 미루어 강세황과의 교유는 30대 이전에 시작되었던 것

으로 보인다. 강세황은 32세(1744) 즈음에 가세가 기울어 부득이 처가가 있는 안산으로 이사를 했고, 이때부터 30년간 안산에 살았기 때문에 그전부터 교유가 있지 않았다면 두 사람이 만나기는 어려웠을 것으로 보인다.

교분은 방외에서 노닐었다. 헤어져 있으니 어찌 자주 볼 수 있겠는가.[32]

두 사람이 각각 안산과 한양에 살고 있어서 자주 만나는 일이 그리 쉽지는 않았을 것이며, 강세황이 한양으로 올라온 1773년에는 이미 심사정이 죽고 난 후니 생전에 자주 볼 수 없었을 것이다. 또한 "교분은 방외에서 노닐었다"라는 말은 세속 밖에서, 즉 세상사와는 무관하게 순수하고 심오한 예술 세계에서 교유했다는 의미로 파악할 수 있다.

심사정의 그림에 있는 강세황의 제발이나 화평에 의하면, 두 사람은 그림을 함께 그리고 감상하면서 두터운 교분을 쌓았다. 비록 자주 만나지는 못했어도 서로의 예술을 깊이 이해하는 사이였던 것으로 보인다. 강세황 역시 몰락한 소북小北 집안으로, 그의 형 세윤世胤이 이인좌李麟佐(?~1728)의 난에 연루된 것 때문에 출사를 포기하고, 서화로 소일하면서 지내던 문인화가였기 때문이다.

비오는 경치는 미우인米友仁의 〈급우초수〉急雨初收를 방작한 것이다. 가벼운 구름이 잠시 시골집의 사립을 가리고, 사탑이 몽롱한 초목 속에서 보였다 가려졌다 한다. 중국의 고수라도 이를 능가하지 못할 것이다. 만일 심주와 문징명文徵明이 이 그림을 보면 아마도 놀라 감동의 눈물이 저절로 흐르리라.[33]

이처럼 강세황은 〈우중귀목도〉雨中歸牧圖에 쓴 제발에서 심사정을 심주와 비교하면서까지 그의 그림을 높이 평가했으며, 두 사람의 관계는 그의 말

32 交契曾從方外遊 離隔何由數相見. 강세황, 『표암유고』, 한국정신문화연구원, 영인본, 1979, 83쪽.
33 雨景倣米元暉急雨初收 輕雲乍掩邨扉 寺塔隱見於草樹朦朧中 雖中國高手 未能過此 若使石田衡山見此 當不覺驚而唶. 강세황, 〈우중귀목도〉의 제발, 『조선시대 회화전』, 대림화랑, 1992, 주25 참조.

도.032　　　　　　　　　　도.033

도032 〈방심석전산수도〉 발문
김광수, 국립중앙박물관.

도033 〈하경산수도〉 발문
김광수, 국립중앙박물관.

년까지 계속되었을 뿐 아니라 죽은 후에도 화평을 통해 이어졌다.

김광수는 조선 후기 고동서화古董書畵의 수장가이자 감식가로서 널리 알려진 대표적인 인물이다. 옛것을 숭상한다는 의미의 상고당尙古堂이라는 호를 썼던 김광수는 마음에 드는 것이 있으면 가진 돈을 털어서라도 고서화와 진기한 물건이나 시문詩文 등을 사들였다고 한다.

김광수의 수집벽에 관한 일화 하나를 소개하면, 그가 집을 사려는데 뜰에 오래된 소나무가 서 있자 제값보다 많은 돈을 치르고 그 집을 샀다고 한다. 보통 사람들의 생각으로는 바보 같은 짓으로 보였겠지만, 오래된 잘생긴 소나무는 그에게 집의 가치를 더해주는 중요한 재산이자 값으로 따질 수 없는 귀한 물건이었던 것이다.[34] 돈으로 환산되는 가치만을 중요하게 여기는 범인들이 어찌 김광수의 깊은 뜻을 이해할 수 있겠는가! 김광수의 집에서 있었던 아회[35] 장면을 그린 〈와룡암소집도〉臥龍庵小集圖[제3부 도004]에는 범상치 않은 노송이 그려져 있는데, 바로 그 소나무가 아닐 듯싶다.

그가 수장한 많은 고서화와 문헌은 당시 화가와 서예가 들의 안목과 기량을 높이는 데에 큰 기여를 했으며, 그는 이를 매개로 많은 예술가들과 교유했다. 그중 이인상, 심사정, 신유한, 이광사 등과는 특별한 친분을 맺었다. 심사정의 경우는 그의 그림을 수집함으로써 수요자 겸 후원자의 역할까지 했다고 할 수 있다.

34 안대회, 『선비답게 산다는 것』, 푸른역사, 2007, 72쪽.
35 아회(雅會). 친구나 뜻을 같이 하는 문인들의 모임.

심사정은 김광수와의 만남을 통해서 당시의 선진 문물을 접할 수 있었고, 서재에 쌓인 많은 고서화를 직접 보고 연구할 수 있는 기회를 갖게 되었으며, 이를 통해 그림에 대한 이해를 넓히고 안목을 기를 수 있었다. 또한 김광수의 예술에 대한 조예와 높은 감식안은 심사정으로 하여금 더욱 깊고 심오한 예술세계로 나아가게 하는 원동력이 되었다. 1758년 작품 〈방심석전산수도〉와 1759년의 〈하경산수도〉夏景山水圖^{제3부 도024}에는 각각 김광수의 발문이 적혀 있어 노년까지 지속된 둘의 관계를 짐작하게 한다.

한편 앞서 말한 〈와룡암소집도〉에 붙어 있는 제발은 또 다른 수장가였던 김광국(1727~1788)을 포함한 세 사람의 관계를 엿볼 수 있게 해준다.

갑자년(1744) 여름 내가 와룡암에 있는 상고자를 방문하여 향을 피우고 차를 다려 마시면서 서화를 논하던 중 하늘에서 갑자기 먹구름이 끼면서 소나기가 퍼붓는 것이었다. 그때 현재가 문 밖에서 낭창거리며 들어왔는데, 옷이 흠뻑 젖어 있어 서로 쳐다보고 아연실색했다. 이윽고 비가 그치자 정원에 가득 피어오르는 경관이 마치 미가米家(미불)의 수묵(산수)화와도 같았다. 현재가 무릎을 안고 뚫어지게 보고 있다가 갑자기 크게 소리치며 급히 종이를 찾더니, 심주의 화의를 빌려 〈와룡암소집도〉를 그렸는데, 필법이 창윤하면서도 임리하여 나와 상고자는 감탄하여 마지않았다. 이에 조촐한 술자리가 벌어지고 참으로 기쁘게 놀다가 마쳤다. 내가 그림을 가지고 돌아와 항시 집에서 완상했으며, 소중하게 여겼다.³⁶

석농石農 김광국이 지은 제발에 의하면 세 사람의 관계는 1744년 이전부터 있었던 것으로 보인다. 발문에 의하면 김광국은 18세에 이미 아버지 연배의 김광수, 심사정과 교유하고 있어 서화고동의 감상과 수집에 관심이 많았던 것으로 보인다. 그는 친가, 외가 모두 당상급의 의원을 지낸 집안으로 자신도 내의동지중추부사를 지낸 의관이었다. 조선 후기의 의관은 역관

36 甲子夏 余訪尙古子於臥龍庵 焚香啜茗 評書畵已而 天墨如瞖 驟雨大作 玄齋自外踉蹌而來衣裾盡濕 相視啞然 口臾雨止滿園景色 依然米家水墨圖 玄齋抱膝注視 忽大叫 奇急索紙 以沈啓南意作臥龍庵小集圖 筆法蒼潤淋漓 余與尙古子嘆償 乃設小酌 極歡而罷 余取之而歸 居償玩 惜云云. 현재까지 출판된 도판은 그림과 오른쪽에 예서체로 쓴 글씨가 붙어 있는 별지까지만 나와 있기 때문에 김광국이 지은 발문(跋文)을 포함한 그림의 전모는 볼 수 없었으며, 김광국의 발문은 기존의 연구를 참고로 한 것이다. 그러나 글자 가운데 '曳' 혹은 '口曳'은 무슨 뜻인지 알 수 없었으며, 실견하지 못하여 확실하지는 않지만, 내용상 '잠시'의 뜻을 가진 '수유(須臾)'가 아닐까 한다. 한편 〈와룡암소집도〉의 오른쪽에 붙어 있는 별지에는 '玄齋臥龍庵小集圖 金光國跋 男宗建書'라고 쓰여 있다. 즉 김광국이 발문을 지었고, 그의 아들인 김종건이 글씨를 썼다는 것인데, 이 그림이 그려진 1744년에는 김광국이 18세밖에 되지 않아 그의 아들이 글씨를 썼다는 것은 무리다. 따라서 발문은 1744년 이후에 쓰인 것으로 추정된다.

과 함께 기술직 중인 중에서 상류에 속하는 계층이었으며, 대대로 의원직을 세습하며 부를 축적할 수 있었다. 그들은 이를 바탕으로 18세기 이후에 적극적으로 문화 활동에 참여했다.

김광국은 대수장가였던 김광수와의 교유를 통해 수집에 대해 배우고 공부하여 조선 후기에 대표적인 수장가가 되었으며, 축적된 부와 서화에 대한 식견을 바탕으로 조선 후기 화단에서 중요한 후원자 역할을 했다. 김광국이 소장했던 심사정의 작품이 다수 남아 있는 것으로 미루어 그는 심사정의 예술세계를 이해하고 알아주는 후원자였던 것으로 보인다.

기록은 없지만 심사정과 함께 작품을 한 인물로 이광사가 있다. 김광수와 매우 절친했던 이광사는 동국진체東國眞体를 창안한 조선 후기 대표적인 서예가이다. 김광수와 이광사는 그들의 아버지 대부터 알고 지냈던 사이로 김광수는 자신의 서재를 '내도재來道齋' 즉 도보道甫(도보는 이광사의 자)가 오는 집이라고 지을 만큼 두터운 사이였다. 이광사도 김광수가 소장한 많은 문헌과 중국의 오래된 비석의 탁본 등을 보고 글씨의 새로운 지평을 열었다고 한다.[37] 이렇듯 김광수의 집은 그야말로 당시 예술가들의 모임 장소로 서로 예술을 논하고 품평하며, 이를 통해 각자의 예술을 한층 높은 수준으로 끌어올릴 수 있었던 곳이다. 이광사와 심사정이 함께 작품을 한 것도 김광수가 매개가 되었던 것이다. 그러나 이광사가 1755년 나주 괘서掛書사건에 연루되어 유배를 가게 되면서 둘의 관계는 더 이상 지속되지 못했다.[38]

이밖에 직접적인 자료는 없지만 김광수와의 관계를 통해 문인화가였던 이인상이나 서예가 김상숙金相肅과도 교유가 있었을 것으로 보인다. 당대 유명한 예술가였던 이들과의 교유는 심사정에게 직·간접적인 영향을 주었고, 작품세계의 품격이 더욱 깊고 넓어지는 데 큰 도움이 되었을 것이다.

심사정은 신분이나 자질에서 문인화가로서 충분한 자격을 갖추었지만, 가문의 불행한 일로 일반적인 문인화가와는 다른 길을 걸을 수밖에 없었다. 당시 명성에 비해 빈약하기 짝이 없는 기록과 교유 관계는 역모 죄인의 후손

37 이완우, 「원교 이광사의 서론(書論)」, 『간송문화』 38, 1990.5, 55쪽.

38 1755년(영조 31) 소론 일파가 노론을 제거할 목적으로 일으킨 역모사건으로 나주 객사에 나라를 비방하는 괘서를 붙인 것이 발단이 되어 일어났다. 이 사건으로 많은 소론의 인물들이 사형되거나 유배를 당했는데, 관련자 중 이광사와 그의 아버지 이진검, 큰아버지 이진유도 포함되어 있었으며, 이광사와 그의 형 광정, 사촌형 광명 등도 유배되었는데, 모두 귀양지에서 죽었다.

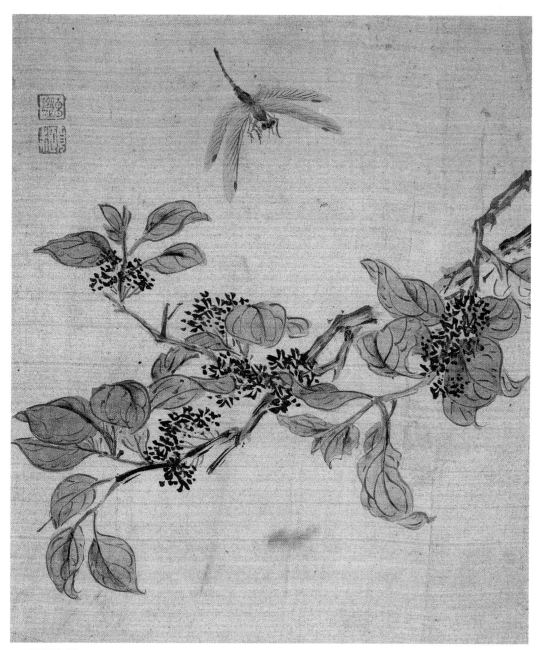

도035 **잠자리와 계화**

심사정, 《현원합벽첩》 중, 20.6×17.4cm, 서울대학교박물관.

〈잠자리와 계화〉는 《현원합벽첩》玄圓合璧帖에 들어 있는 작품 중 하나로, 《현원합벽첩》은 현재 심사정과 원교 이광사가 합작한 작품집이다. 화첩은
모두 8면인데 그림과 글씨가 각각 4점씩으로, 심사정이 그림을 그리고 그 옆면에 이광사가 그림의 내용과 어울리는 시를 쓴 것이다.

이라는 굴레가 그의 삶 전반에 얼마나 깊게 영향을 미쳤는가를 간접적으로 말해준다. 그러나 심사정의 화풍이 조선 후기 회화에 미친 영향과 조선 후기 회화사에서 그가 차지하고 있는 비중을 고려해볼 때, 현재까지 밝혀진 것보다 훨씬 많은 사람들과 교유했을 가능성이 있다.

자신만의 화풍을 만들어내다

가문이 쇠락하여 끝내 재기하지 못했기 때문에 심사정에 대한 기록은 별로 남아 있지 않지만 다행히 많은 작품이 남아 있다. 그는 작품으로 말하는 화가이며, 따라서 작품을 통해 그를 이해하는 것이 가장 정확한 방법이다.

작품에 있어 기법적인 면과 정신적인 면을 동시에 추구했던 심사정은 철저한 전문적인 문인화가였다. 이인상이나 강세황 등의 문인화가들이 직업화가늘의 화풍이라고 하여 절파화풍을 철저히 배제한 것과는 달리 그의 불행한 삶은 오히려 그림에서는 신분에 얽매이지 않고 기법적인 완성도에 입각하여 남북종화법을 자유롭게 구사할 수 있는 여건이 되었다. 그는 이러한 여건을 십분 활용해 작품과 화보를 통해 옛 화법을 연구하여 마침내 독자적인 자신만의 예술세계를 이루어냈다.

현존하는 심사정의 작품은 400여 점이 넘을 정도로 많이 있으며, 30대에서 말년에 이르기까지 꾸준히 기년작記年作들이 남아 있어 이를 통해 충분히 심사정 회화의 전반적인 성격과 화풍의 변화를 살펴볼 수 있다. 그러나 현존 작품들 가운데는 노년기의 것이 많은 비중을 차지하고 있으며, 청년 시절에 해당하는 시기는 몇몇 작품과 기록에 의존해야 하는 어려움이 있다. 이러한 여건들을 전제로 현존 작품과 기년작을 중심으로 심사정의 회화를 초기, 중기, 후기로 나누어 화풍의 변화를 살펴보기로 한다.

초기는 가문의 몰락으로 자의반 타의반 그림에 입문하면서 다양한 화

법들을 공부했던 수련기인 동시에 남종화풍에 대한 이해와 습득에 몰두했던 시기로, 약 1720년경부터 1750년경까지라고 할 수 있다. 기록에 의하면 심사정은 소년기부터 그림을 그렸으며, 20대에는 이미 산수와 인물로 유명했음을 알 수 있다. 현재 가장 이른 기년작은 30대 중반에 그린 〈주유관폭〉도012이며, 이를 전후해서 제작된 작품으로 추정되는 그림들이 1748년까지 서너 해 간격으로 남아 있다. 그는 어려서부터 꾸준히 남종화법과 전통 화풍을 공부하고 수련했으며, 그 결과 30세 이후에는 남종화풍에 대한 전반적인 이해가 이루어졌던 것으로 보인다. 초기 작품들은 이를 바탕으로 남종화풍을 소화하여 자기화 하는 과정을 보여주는 것들이 많아 심사정 화풍의 형성 과정을 살펴볼 수 있게 해준다. 그뿐만 아니라 심사정은 남종화풍은 물론이고 가전되어 온 화풍, 즉 절파화풍의 연습도 게을리 하지 않았음을 〈고사은거〉도014와 같은 작품을 통해 알 수 있다. 남종화풍을 익히고 난 후 얼마 되지 않아 두 화풍을 접목시킬 수 있었던 것은 이미 그에 대한 끊임없는 고민과 시도가 있었기 때문에 가능했다. 이런 점에서 초기 다양한 화풍의 수련은 심사정 화풍의 토대를 마련하기 위한 일련의 과정이었으며, 이를 바탕으로 심사정은 이후 독자적인 화풍을 발전시켜 나갈 수 있었다.

중기는 1750년경부터 1760년경에 해당한다. 1750년경을 전후하여 심사정의 화풍에 변화가 일어나기 시작하여 1760년경에 이르기까지 남북종화법의 다양한 결합과 조화를 시도하는 시기라고 할 수 있다. 양식적인 면에서 살펴보면, 처음에는 남종화풍에 절파 기법인 부벽준을 결합시킨 화풍이 나타난다. 〈계산모정〉도015에서 새롭게 시도한 변화는 부벽준을 사용한 것인데, 이는 부벽준이 가장 무난하게 조화를 이룰 수 있는 준법이라고 판단했기 때문일 것이다. 두 화풍의 결합은 이미 절파화풍으로 그린 산수화에서 그 가능성을 보여 왔다.

이러한 결합에는 그가 공부했던 화보들도 어느 정도 영향을 주었을 것이다. 예를 들면 『고씨화보』의 동원도008, 황공망, 동기창 등 문인화가들의 작

품이나 곽희의 그림[도11]에 보이는 짧고 강렬한 부벽준은 당시 『고씨화보』의 영향력을 고려해볼 때 화풍의 변화를 모색하던 그에게 변화의 실마리를 제공해주었을 가능성이 크다. 그런데 이것은 남북종화법의 결합이라는 점에서는 절충된 양식이라고 할 수 있지만, 남종화에 부벽준이 사용된 극히 부분적인 결합이므로 엄밀히 말하면 심사정 양식의 완성으로는 볼 수 없다. 따라서 남북종화법이 조화를 이루는 심사정 양식은 두 화풍이 완전하게 어우러지는 후기에 완성되었다고 할 수 있다. 중기의 이러한 변화는 어쩌면 필연적인 것으로, 17세기 이후 전래된 외래 화풍인 남종화풍과 조선 중기 전통 화풍인 절파화풍의 결합에서 외래 화풍이 조선 후기 고유 화풍으로 자리 잡는 과정으로 볼 수 있기 때문이다. 심사정의 이러한 노력은 남종화풍이 조선 후기 화단에 뿌리를 내리고 대표적인 화풍으로 자리 잡게 되는 데 큰 역할을 했다고 하겠다.

　이러한 양식의 변화가 하루아침에 이루어진 것은 아니라고 보이며, 변화를 가져오게 한 요인이 있었다. 앞에서 언급했지만 그러한 요인으로 가장 설득력 있는 것은 1748년 영정모사도감의 감동으로 선발되었다가 5일 만에 파출된 사건을 들 수 있다. 심사정에게 이 사건이 의미하는 바가 결코 적지 않았으므로, 이후 화풍의 전환을 꾀하게 된 계기가 되었을 가능성이 있다. 이 사건은 화풍이 변화하는 데 어느 정도 영향을 주었을 테지만, 그렇다고 그것이 양식의 변화에 결정적인 영향을 미쳤던 것은 아니다. 초기에서 살펴보았듯이 절충 양식은 이미 처음부터 그 가능성이 내포되어 있었으며, 시기적으로도 양식의 변화가 나타날 때가 되었기 때문이다. 중기에는 감동직 파출사건 외에 1750년 아버지의 죽음이라는 큰 일이 있었다. 그가 유일하게 '사대부의 후손'이라는 자긍심을 가질 수 있는 마지막 버팀목이었던 아버지의 죽음은 그를 신분의 제약, 즉 '사대부화가 = 남종화풍, 직업화가 = 절파화풍'이라는 관념에서 벗어나게 해주었을 것이다. 이러한 일들은 그를 좀 더 자유롭게 하고, 화가로서 한층 성숙해지는 계기가 되었던 듯하다.

그의 회화 양식을 대변하는 종합적인 성격의 화풍은 중기에 성립되어 후기로 이어졌으며, 풍부한 내용의 다양한 작품들이 그려졌다. 종합적인 화풍은 보통 둘 이상의 서로 다른 화풍이나 기법, 양식 등에서 각각 적당한 것을 취하기 때문에 자칫 독창성이 결여될 위험이 있는 것이 단점이다. 그러나 심사정은 단지 적당한 것을 취하는 차원이 아니라 그것을 변형시키고, 그에 맞는 새로운 기법을 개발하여 전혀 다른 것을 만들어냈다. 즉 남종화법, 북종화법의 틀을 과감히 깨고 바꾸어 자신만의 화풍을 만들어냈다는 점에서 그의 화풍은 독특한 성격을 지닌다.

심사정의 작품은 화보들의 영향과 가전된 화풍을 보이는 초기, 즉 남종화풍의 수련기를 거쳐 중기에는 남종화풍에 절파화풍의 접목을 시도한 양식이 나타나며, 후기에는 여기에서 한 걸음 더 나아가 화파나 화법의 구별 없이 다양한 양식과 기법이 함께 나타나는 종합적인 성격의 독창적인 양식으로 발전하게 된다. 이것은 곧 조선남종화의 성립을 의미한다. 즉 심사정 화풍에서 중기가 새로운 외래 화풍이 고유 화풍으로 자리 잡는 과정이었다고 한다면, 후기는 남종화풍이 변모를 거치면서 중국과는 다른 고유색을 띤 조선남종화로 이행되고 있음을 보여준다. 이러한 심사정의 화풍은 남종화풍이 조선 후기에 중요한 화풍으로 자리 잡는 데에 핵심적 역할을 했으며, 이후 재차 들어오는 남종화풍을 폭넓게 수용, 발전해 나갈 수 있는 발판이 되었다.

3

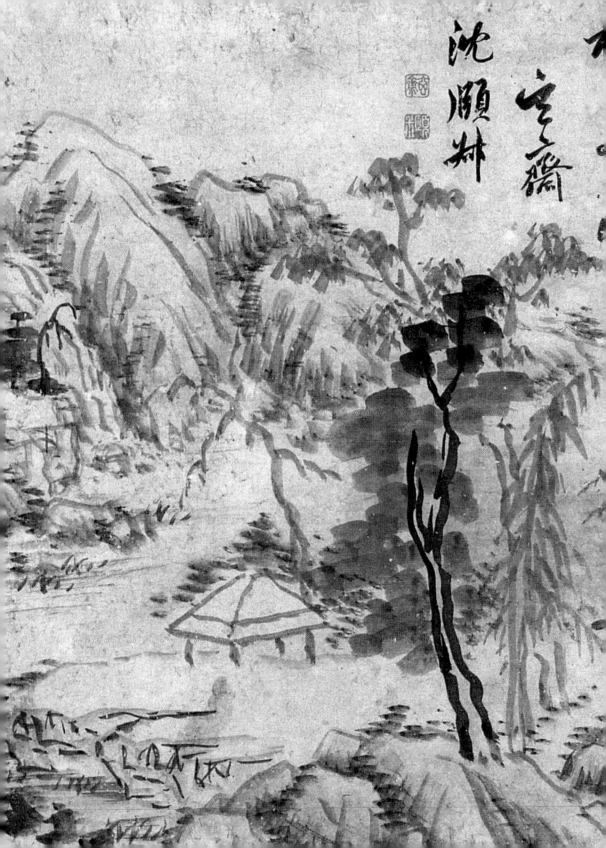

스스로의 정신세계를 담아 그린 산수화

와유臥遊란 글자의 뜻대로 풀이하면 '누워서 즐긴다'는 의미로 주로 산수
화에서 사용되어온 말로, 중국 유송劉宋 때 화가이자 이론가였던 종병宗炳
(375~443)이 쓴 『화산수서』畵山水序에 나온다. 종병은 젊어서 명산대천을 유
람했는데, 노년에 늙고 병들어 더 이상 여행을 다닐 수 없게 되자, 그동안 유
람했던 명산들을 그림으로 그려 벽에 걸어놓고 누워서 이를 즐겼다고 한다.
종병은 『화산수서』에서 산수는 그 외형으로 도道를 체현하는 것이며, 산수
를 그림으로써 도를 깨칠 수 있으며, 또한 산수와 감응하여 정신이 높이 날
아오름으로써 이치〔道〕를 터득할 수 있다고 하여 산수화가 순수한 감상의 대
상으로 자리 잡는 데 기여했다.

　　심사정의 작품 가운데 그의 정신세계를 가장 잘 보여주는 것은 산수화
이다. 강세황은 심사정의 산수화를 화조와 영모 다음으로 평가했지만, 심사
정 회화의 진수는 역시 산수화에 있으며, 그가 가장 공을 들인 것도 산수화
였다.

왕유에서 심주까지, 그림의 원류를 탐구하다

소년 시절부터 그림을 그렸던 심사정은 처음에는 다른 사람들과 마찬가지로 선배 화가들이나 화보를 통해 그림의 기법이나 이치를 배워 나갔다. 특히 중국에서 들어온 화보들은 중국 역대 화가들의 작품과 신상 정보, 기법 등을 세세히 싣고 있어서 그에게는 아주 좋은 교과서 역할을 해주었다. 이를 통해 심사정은 남종화의 상징적 시조인 당나라의 왕유王維(701~761)를 시작으로 명대 오파문인화의 시조인 심주沈周(1427~1509)에 이르기까지 각 시대마다 발전했던 남종화풍을 체계적으로 공부할 수 있었다.

그의 산수화 작품 가운데는 왕유를 비롯하여 동원, 미불, 원말사대가, 심주, 문징명文徵明 등 각 시대를 대표하는 문인화가들의 작품을 방한 것들이 다수 있다. 심사정은 그중 원말사대가 특히 황공망과 예찬을 많이 따랐는데, 이는 동기창이 명대 말기에 퇴색된 회화의 참모습을 황공망과 예찬의 회화에서 복원하고자 했던 것과 무관하지 않을 것이다. 실제로 청대 초기에는 원말사대가에 대한 해석이 활발해지고 평가가 높아졌다.

그림에 입문한 심사정은 처음에 남종화풍을 집중적으로 공부했던 것 같다. 이러한 추측은 그의 초기 작품들을 통해서 증명된다. 현재 그의 가장 이른 작품으로 추정되는 〈주유관폭〉은 34세 가을에 그린 것이다. 계거재李巨齋의 필법을 따랐다고 밝히고 있는 이 그림은 현재로서는 계거재가 누구인지 알 수 없지만, 어쨌든 누구를 따랐다고 밝히는 방작 태도에서 명말 이후 남종문인화의 영향을 엿볼 수 있다. 이렇게 자기 작품에 '倣○○筆'이라고 쓰는 것은 명대 중기에 나타나기 시작해서 후기에 크게 성행하는데, 동기창에 의해 본격적으로 유행했다.

〈주유관폭〉은 화면 왼쪽에 폭포와 절벽이 있고, 오른쪽에 배를 타고 이를 감상하는 인물이 그려진 것으로 미루어 아마도 소식蘇軾(1036~1101)의 「적벽부」赤壁賦를 그린 것으로 보인다. 「적벽부」는 소식이 황주로 귀양 갔을

도001 주유관폭

심사정, 1740년, 비단에 담채, 131×70.8cm,
간송미술관.

20대에 이미 산수로 유명했던 심사정이 34세
에 그린 작품으로 소식의 「후적벽부」를 소재로
한 것이다. 적벽부는 화가들이 즐겨 그렸던 소
재로 여러 문인화가들의 작품에도 남아 있다.
그림에는 화보에 있는 기법과 표현들이 나타나
있어 심사정이 화보를 통해 남종화법을 공부했
음을 알 수 있는데, 특히 황공망의 양식이 많이
보여 그가 남종화의 시작을 어디에서 출발했는
지를 보여준다.

때인 1082년 가을(음력 7월 16일)과 초겨울(음력 10월 15일) 두 차례에 걸쳐 손님들과 배를 타고 적벽에서 놀았던 일을 읊은 것으로 문징명을 비롯하여 오파의 여러 화가들에 의해 수없이 그려졌던 주제이다.

우리나라에도 조선 초기 안견安堅이 그렸다고 전해지는 작품이 남아 있으며, 화폭의 오른쪽에 폭포와 절벽이 있고, 왼쪽에 배를 탄 3명의 인물이 이를 구경하고 있고 그 뒤로 술을 따르는 동자와 사공이 보인다. 특히 이들 중 1명이 검은 동파모[1]를 쓰고 있어 그가 소식임을 짐작할 수 있다. 적벽부를 주제로 한 그림에는 보통 배를 타고 적벽의 아름다운 경치를 구경하는 3명의 선비와 사공이 그려지는데, 심사정이 그린 〈주유관폭〉에는 사공과 적벽을 유람하는 인물이 혼자인 것이 좀 특이하다. 〈주유관폭〉의 왼쪽에는 높은 절벽과 그 뒤로 우뚝 솟은 산들이 첩첩 쌓여 있고, 절벽 아래로는 크고 작은 바위들이 있다.

강물은 소리 내어 흐르고 깎아지른 언덕은 천척千尺이나 되었다. 산이 높아 달은 작은데 강물이 줄어서 돌들이 드러나 있었다.[2]

이와 같이 「후적벽부」의 구절을 그대로 묘사한 것으로, 그림 또한 '가을'에 그렸다고 되어 있어 적벽부가 지어진 계절에 그려졌음을 알 수 있다. 심사정의 작품에는 문학 작품을 소재로 한 것이 종종 있다. 조선 후기에는 이전에 비해 많은 화가들이 시나 산문 등 문학 작품이나 그와 관련된 주제로 그림을 그렸는데, 심사정 역시 이런 풍조를 따랐던 것 같다.

〈주유관폭〉은 왼편의 산과 폭포에서 『개자원화전』에 나오는 황공망과 형호의 산 그리는 법('형호산법')을 응용하고 있다. 산을 여러 번 쌓아올리듯 중첩하여 표현하고, 산꼭대기에는 반두준[3]이 사용되었으며, 산중턱에는 평평한 바위절벽이 있는데 이러한 표현은 황공망 양식의 특징이다. 폭포 역시 『개자원화전』, 「산석보」山石譜 중 '자구화천법'[4]을 인용하고 있어 심사정이 남

1　동파모(東坡帽)_ 소식이 즐겨 썼던 검은 모자.
2　江流有聲 斷岸千尺 山高月 小 水落石出. 김학주 역저, 「후적 벽부」, 『고문진보』(古文眞寶) 후 집(後集), 명문당, 1989, 459쪽.
3　반두준(攀頭皴)_ 백반 덩어리 나 둥그런 찐빵 모양의 덩어리가 모여서 이루어진 산꼭대기의 모습 을 묘사한 것으로 황공망이 즐겨 사용한 준법.
4　자구화천법(子久畵泉法)_ 황 공망이 폭포를 그리는 법.

도002 『개자원화전』
「산석보」, 형호산법.

도003 『개자원화전』
「산석보」, 자구화천법.

도002

도003

종화의 시작을 어디서부터 출발하고 있는지를 알 수 있다.

〈주유관폭〉에 보이는 폭포 뒤쪽의 산은 봉우리가 구부러져 있고 먼 산은 선염[5]으로 엷게 그림자처럼 그려졌는데, 이는 절파화풍이 반영된 것이다. 이렇게 선염을 이용해 간단한 실루엣으로 표현된 먼 산은 심주나 문징명의 산수화에도 자주 보이는 것으로 오파화가[6]들 역시 기법상 필요에 따라 절파화풍을 적절하게 사용했음을 알 수 있다.

시원하게 쏟아져 내리는 폭포 앞에는 서로 엇갈려 '엑스'(X)자를 이루고 서 있는 특이한 형태의 나무가 있다. 이러한 모양의 나무는 이후 심사정의 산수화에 자주 그려지는 특징적인 나무로 발전하고 있어 흥미롭다. 한편 화면 뒤쪽으로 지그재그로 멀어져 가는 산자락은 오른쪽 끝까지 닿아 있어 공간이 닫혀버린 듯 답답한 느낌을 준다. 산자락을 따라 일렬로 서 있는 나무들 역시 자연스럽지 못해 초기작에서 나타나는 미숙함을 엿볼 수 있다. 그

5 선염(渲染)_ 먹이나 안료에 물을 섞어 농담의 변화가 보이도록 칠하는 기법.

6 오파화가(吳派畵家)_ 명대 중기 소주(蘇州)를 중심으로 활동했던 문인화가들로 오파라는 명칭은 시조인 심주의 고향 오현(吳縣)의 '오'자에서 온 것이다.

럼에도 〈주유관폭〉은 앞으로 그의 그림이 어떻게 전개되어 나갈 것이라는 방향을 제시해줄 뿐만 아니라, 그가 남종화풍을 어떻게 소화하여 자신의 화풍을 만들어 나가는지를 살펴볼 수 있는 중요한 작품이다.

현존하는 그의 작품 중 30대에 제작된 것은 몇 점 되지 않는데, 그 중 〈와룡암소집도〉는 그의 교유 관계와 일상을 살펴볼 수 있는 작품이다. 1744년 심사정의 나이 38세 되던 해 여름에 제작한 이 그림은 김광수의 집에서 가졌던 조촐한 모임을 그린 것으로 김광수와 김광국, 심사정 세 사람이 서화를 매개로 격의 없이 모임을 가졌음을 그대로 보여준다.

그림에는 따로 별지가 붙어 있는데, 그 내용을 보면 때는 어느 여름날, 김광수가 김광국과 차를 마시며 서화에 대해 논하고 있을 때 갑자기 소나기가 쏟아졌는데, 심사정이 비를 흠뻑 맞으며 들어왔다. 이어 비가 그치자 심사정은 홀연 종이와 붓을 청해 그림을 그렸는데, 그 뛰어난 솜씨에 두 사람은 감탄해 마지않았고, 이에 조촐하게 술자리를 마련하여 기쁘게 즐겼다는 것이다.

심사정이 종이를 청해 그렸던 그림이 바로 〈와룡암소집도〉로 18세기 중엽 선비들의 소박한 아회의 한 장면을 가감 없이 보여준다. 야트막한 담장 너머로는 어른 몇 사람이 족히 안아야 될 법한 굵은 아름드리 소나무가 가지를 드리우고, 그 아래에 자리를 잡고 앉아 담소를 즐기는 인물들이 있다. 사모를 쓰고 학창의를 입고 있는 인물이 집주인인 김광수이고, 갓을 쓴 사람들은 김광국과 심사정일 것이다.

한편 와룡암은 비 온 뒤의 운무로 흐릿하게 보이지만 기왓골이며 마루, 돌기단 등이 표현되었고, 뜰에서 담소하고 있는 갓을 쓴 조선 선비들의 모습은 이것이 실제 있었던 아회 장면을 묘사한 것임을 알려준다. 이 그림은 당시 모습을 그대로 그렸다는 점에서 실경인물산수화라고도 할 수 있다.

〈와룡암소집도〉는 여름에 그려졌는데, 언제쯤일까? 1744년 7월 7일에 심사정의 어머니 하동정씨가 돌아가셨는데, 그에게 어머니와 외가는 남다

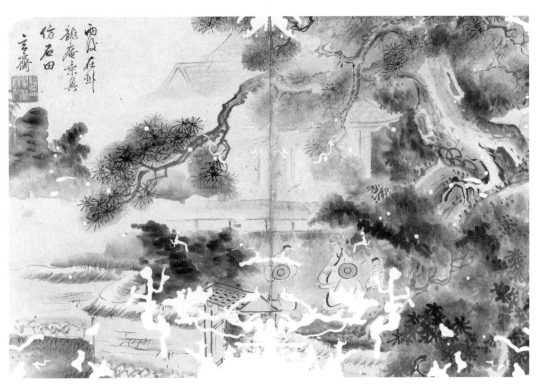

도004 **와룡암소집도**
심사정, 1744년, 종이에 담채, 29×48cm, 간송미술관.
심사정이 38세 때인 어느 여름날 김광수의 별채인 와룡암에서 가진 모임을 그린 것이다. 차를 마시거나 조촐한 술자리를 마련하여 그림을 감상하고,
흥이 일면 그림을 그리기도 했던 당시 선비들의 소박한 아회를 그린 일종의 진경풍속화로 그의 교유 관계를 살펴볼 수 있는 중요한 작품이다.

른 존재였고, 그나마 의지할 데라고는 외가가 유일했기 때문이다. 따라서 어머니를 여읜 것은 그에게 여러 의미에서 힘든 일이 아닐 수 없었다. 〈와룡암소집도〉는 아마도 모친상을 당하기 전에 그려졌을 것이다. 상중에 이런 모임을 가질 수 없는 일이니, 이 그림은 1744년 7월 7일 이전에 그려진 것으로 추정된다.

심사정의 작품들 가운데 초기 작품에 속하는 것은 그려진 해가 분명한 몇몇 작품들과, 획을 거의 생략하지 않고 단정하게 '玄齋'라고 쓴 관서가 있는 것들이다. 〈송죽모정〉松竹茅亭에도 현재의 관서가 단정하게 쓰여 있어, 이 작품도 초기에 그려진 것으로 추정되는데 심사정이 처음 배웠던 화풍에 대해 시사해주는 바가 큰 그림이다.

〈송죽모정〉과 비슷한 구도와 기법을 보이는 산수화 2점도 같은 시기에 제작된 것으로 보이는데, 이들의 공통점은 남종화법을 충실하게 사용했다는 점이다. 현존하는 그의 산수화 작품 가운데 남종화법으로만 그려진 것은 그리 많지 않다. 그것은 심사정이 비교적 일찍 자신의 화풍, 즉 남북종화법이 결합된 양식을 시도했기 때문에 자신의 화풍으로 그린 작품들이 많으며, 이런 초기 작품들은 그가 남종화법을 소화하고 난 직후 철저히 남종산수화를 그리려고 했기 때문인 듯하다.

'방운림필의'倣雲林筆意 즉 예찬倪瓚(1301~1374)의 뜻을 따랐다고 밝힌 〈송죽모정〉은 근경의 빈 정자와 강을 사이에 두고 먼 산을 포치布置한 것이 전형적인 예찬식 구도를 따른 작품이다. 원말사대가 중 후대에 가장 선호되었던 것은 황공망과 예찬의 양식이며, 우리나라도 예외는 아니었다. 황공망은 주로 피마준과 반두준 등의 기법과 평평한 바위절벽의 모티프에서, 예찬은 강을 중심으로 한 3단 구도와 빈 정자의 모티프에서 그 영향이 나타난다.

예찬은 성품이 매우 고결하여 타인과 어울리는 것을 좋아하지 않아 탈속한 삶을 살면서 시, 서, 화에 깊이 몰두했다. 주로 강이나 호수와 먼 산, 전경의 앙상한 몇 그루의 나무와 빈 정자를 건필의 절대준을 사용하여 한 점

도005 **송죽모정**
심사정, 종이에 담채, 29.9×21.2cm, 간송미술관.

티끌도 없는 깔끔한 산수화를 그렸는데, 원말사대가 중에서도 화가의 삶과 그림이 일치하는 전형적인 문인화가로 평가된다. 〈용슬재도〉는 예찬의 대표적인 작품이다.

예찬은 40세 이후 원 조정에서 막대한 세금을 거둬들이자 이민족의 나라에 세금을 내지 않기 위해 재산을 가족과 친척 들에게 나누어주고 자신은 배를 타고 태호 주변을 떠돌아다니며 살았다. 이런 연유로 중국에서는 심지어 예찬의 그림을 소장하고 있는지가 참된 선비인가를 판단하는 기준이 되었다고 한다. 명 말기의 화가이자 이론가인 동기창은 자신의 화론집인 『화안』畵眼에서 예찬의 그림은 일품[7]에 해당되며, 고담천연古淡天然하다고 하여 원말사대가 중 가장 높이 평가했다.

조선 중기에 이미 예찬식 구도를 보이는 산수화가 그려지고 있어 예찬식 구도 자체는 새로운 것이 아니지만, 심사정의 초기 작품에 유독 예찬을 따른 그림이 많

도007 『개자원화전』
「모방명가화보」, 궁환식 중 예찬.

도006 **용슬재도**
예찬, 1372년, 종이에 수묵, 74.7×35.5cm, 타이베이 국립고궁박물원.
예찬의 대표적인 작품인 이 그림은 친구인 인중(仁仲)의 서재 '용슬재'(겨우 무릎이나 움직일 수 있을 정도로 작은 방)를 그린 것이다. 그림 위에 쓴 예찬의 시에는 아름다운 용슬재의 모습을 묘사하고 있지만 정작 그림은 고향을 그리워하는 쓸쓸하고 황량한 노년기 예찬의 심경이 투영되어 있다고 하겠다.

7 일품(逸品)_그림 평가 기준의 가장 높은 단계로 법식 밖에 있는 것으로 신품(神品) 위에 놓음.

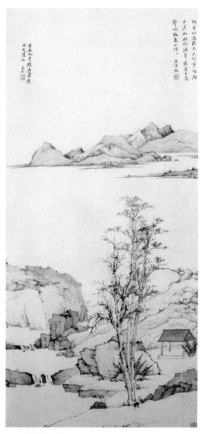

도008 방예산수도
홍인, 1661년, 종이에 수묵, 133×63cm, 베이징 국립
고궁박물원.

도009 방운림산수도
조희룡, 종이에 수묵, 22×27.6cm, 서울대학교박물관.

은 것은 이렇듯 예찬이 가지고 있는 상징과 무관하지 않을
것이다. 그러나 정작 〈송죽모정〉은 예찬을 방했다고 하면서
강을 중심으로 한 강가 풍경을 그린 구도 외에는 거의 예찬
양식을 따르지 않았다. 예찬이 즐겨 사용했던 절대준은 볼
수 없고, 언덕과 먼 산에는 주로 피마준을 사용했으며, 정자
뒤에는 소나무와 대나무를 그려 넣었다.

예찬 양식의 그림에 송죽松竹을 그린 것은 특이한데, 아
마도 조선 후기 화가들 중에는 심사정이 처음인 것 같다.
『고씨화보』나 『개자원화전』의 예찬 그림에도 송죽은 그려
져 있지 않아 심사정이 임의로 그린 것으로 보인다. 물론 명
말청초의 화가인 왕시민王時敏의 그림이나 홍인의 〈방예산수
도〉 등에는 정자 뒤나 옆에 대나무가 그려진 것이 있지만,
당시 그들의 작품이 조선에 들어왔다는 기록을 찾을 수 없
어서 그 영향인지는 알 수 없다.

흥미로운 것은 심사정의 다른 예찬 양식의 그림, 즉 〈궁
산야수〉窮山野水나 〈계산모정〉도017 등에는 송죽을 그리지 않
았다는 점이다. 관서의 글씨체로 보아 40세를 전후한 시기
의 작품으로 보이는데, 특히 이 시기는 세상의 잣대에서 자
유로워진 50대 이후와는 달리 그가 역모 죄인의 자손이라는
오명 아래서 정신적으로 힘들게 살았던 때인 것을 감안하
면 송죽을 그린 것이 단순하게 보이지 않는다. 한편 청대 회
화의 영향이 심화되는 19세기 이후에는 정자 뒤에 대나무를
그리는 것이 〈방운림산수도〉를 그린 조희룡을 비롯해 김정
희, 전기, 허련 등 조선 말기 화가들의 작품에서는 일반적인
일이 되었다.

한편 윤제홍尹濟弘(1764~1840 이후)이 〈궁산야수〉窮山野

水의 발문에서

> 깊은 산속을 흐르는 물가는 진실로 황량하고 텅 빈 의취가 있다. 다만 나
> 무 사이에 가깝게 그려진 산은 미인의 상처 자국 같은 흠이다. 어찌 광활
> 하고 담담한 경치를 그리지 않았는지 매우 아쉽다. 학산鶴山이 쓴다.[8]

라고 지적한 바와 같이 전경이 강조되고, 중경의 강은 좁아 다소 답답한 느
낌을 준다. 이것은 심사정이 그때까지 예찬의 진작을 전혀 볼 수 없었으며,
당시 알려진 예찬 양식을 따른 작품들이나 화보에 실린 예찬의 그림도 진작
과는 다소 거리가 있는 상황과도 관련이 있을 것이다. 『고씨화보』나 『당시
화보』에 실린 예찬의 그림도 실제 예찬의 그림과는 구도나 나무 등 풍경이
다르며, 절대준이 아니라 피마준이 사용되었다. 또한 이들보다는 예찬 양식
에 가깝지만 『개자원화전』에 실린 작품도007도 예찬 그림의 진면목을 찾아보
기는 힘들다. 따라서 심사정의 '방예찬산수도'들은 강을 중심으로 한 구도와
정신의 계승이라는 면에서 예찬을 따랐던 듯하다.

 〈송죽모정〉이 예찬을 방한 것이라면 국립중앙박물관 소장 〈산수도〉는
황공망 양식을 따른 것이라고 할 수 있다. 황공망은 황자구黃子久, 황대치黃大
癡 등의 자와 호로 더 잘 알려져 있다. 자구나 공망은 아버지인 황공黃公이 오
랫동안 아들을 원하다가 90세에 얻은 아들이라는 데에서 연유한 것이다. 원
말사대가 중 가장 연장자이자 수장首長인 황공망은 50세 이후 그림을 그리기
시작했다. 동원과 거연의 법을 배우고 다시 이를 변화시켜 파묵법[9]에 의한
수묵산수화를 완성시켜 중국 산수화의 대종사大宗師로 일컬어진다.

 심사정의 〈산수도〉에 보이는 지그재그로 후퇴하는 토파와 그 뒤로 연결
되는 산에 가해진 피마준과 미점, 그리고 화면 왼쪽 중간의 야트막한 언덕과
산허리에 보이는 평평한 바위절벽은 황공망 양식을 따른 것이다. 그가 황공
망을 방했다고 밝힌 작품이 많지는 않지만, 절파화풍으로 그렸건 남종화법

8 窮山野水之濱 固自有荒涼
寥落之趣 但樹間近峰如美人癜
痕 何不作曠 朴澹洷色也 惜哉
鶴山題.
9 파묵법(破墨法)_ 먹에 물을 섞
어 엷게 만드는 것으로, 먹의 농담
차이를 여러 단계로 나타내는 기
법.

도010 **산수도**
심사정, 《제2표현화첩》(第二豹玄畵帖) 중, 국립중앙박물관.

으로 그렸건 그의 작품 속에는 황공망 양식의 특징인 평평한 바위절벽이 있어서 그가 즐겨 그렸던 모티프임을 알 수 있다. 또한 앞에 보이는 나무들 중하나가 사선으로 뻗은 것은 마원의 나무 그리는 법을 응용한 것으로 이후 여러 작품에 보인다. 이렇게 한 작품에 여러 화가의 특징적 기법들이 혼합되어 있는 것은 심사정이 어느 한 사람만 익혔던 것이 아니라는 것을 말해주며, 그가 즐겨 따랐던 것이 주로 원말사대가의 양식임을 알 수 있게 해준다.

심사정의 원숙한 기량을 보여주는 초기의 대표적인 작품은 〈강상야박도〉이다. 시·서·화가 결합된 전형적인 남종산수화인 이 그림은 근경·중경·원경으로 이어지는 3단 구도로 구성되어 있다. 야트막한 언덕에 나무들이 서 있는 모습, 강기슭에 등불을 밝히고 있는 작은 배, 그 너머로 연운에 둘러싸인 마을과 먼 산은 시의 내용과 어울려 고즈넉한 봄밤의 정경을 보여준다.

〈강상야박도〉는 최초의 기년작인 〈주유관폭〉과 비교해 훨씬 발전된 모습을 보인다. 근경과 중경의 바위와 토파에 기해진 피미준괴 미점, 그리고 연운에 쌓여 보일 듯 말 듯한 마을과 먼 산을 표현한 미점 등은 부드럽고 습윤한 대지의 느낌과 저물어 가는 강가의 정경을 잘 표현했다. 또한 앞쪽에서 뒤로 물러나면서 자연스럽게 시선의 흐름을 유도하며 전개되는 짜임새 있는 구도나 각 경물들이 조화를 이루며 만들어내는 고즈넉한 분위기는 심사정이 이룩한 성과라고 하겠다.

심사정의 현존 작품들을 살펴보면 그림에 시를 써넣은 것은 그리 많지 않으며, 시가 있는 것은 주로 초기 작품들인 것으로 추정된다. 아마도 초기에는 시, 서, 화의 결합이라는 문인화 본래의 모습에 충실하려고 했던 것 같다. 화면 오른쪽 상단에 있는 시 구절은 두보杜甫(712~770)의 「춘야희우」春夜喜雨 중 일부를 인용한 것이다. "좋은 비는 시절을 알고 내리나니"로 풀이되는 '호우지시절'好雨知時節로 시작하는 이 시는 두보가 관직 생활을 그만두고 성도에 내려와 살 때 지은 것이다. 봄밤에 촉촉히 대지를 적시며 내리는 비

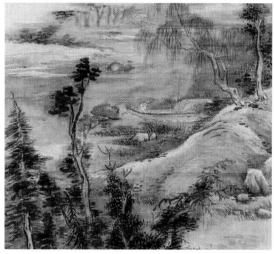

도011 **〈강상야박도〉와 부분도**
심사정, 1747년, 비단에 수묵담채, 153.6×61.2cm, 국립중앙박물관.
40대 초반 작품으로 남종화풍에 대한 깊은 이해를 보여주고 있다. 시, 서, 화
가 결합된 정통 남종문인산수화로 그의 독특한 화면 구성과 세련된 필묵법
을 살펴볼 수 있다.

도012 『개자원화전』
「수보」(樹譜), 황자구수법.

도013 『개자원화전』
「수보」, 하규잡수법.

에 대한 감회를 쓴 시로 그림에 인용된 부분은 다음과 같다.

들길은 구름이 낮게 드리워 어두운데 강가의 배만 불이 밝구나.[10]

문학 작품이나 시를 소재로 하여 그림으로 표현하는 것은 동양화에서 늘 있었던 일이다. 〈강상야박도〉는 「춘야희우」를 자신의 방식으로 그려낸 것으로 조선 후기에 시를 소재로 그린 어떤 작품보다 시와 그림이 절묘하게 어우러진 가작이라고 하겠다.

이 그림에서도 초기 작품의 특징인 화보의 영향을 찾아볼 수 있다. 특히 나무들을 보면 근경의 토파에 무리를 이루고 서 있는 것과 배가 매어 있는 강가에 있는 나무들은 『개자원화전』에 있는 나무 그리는 법을 응용한 것이다. 나무의 모습이나 형태는 심사정의 산수화 양식 가운데 화보의 영향이 두드러지는 것으로, 그가 남종화법을 습득하는 데 많은 영향을 주었던 것이 화보였음을 일러주는 중요한 요소이다. 그러나 자세히 보면 여기에는 단순한 모방이 아니라 변형이 이루어지고 있음을 알 수 있다. 예를 들어 황공망의 나무들[도012] 사이에 키 큰 오동나무를 그려 넣은 것과 메마르고 잔가지가 많은 하규夏珪(12세기 후반~13세기 초반)의 잡목[도013]을 버드나무와 점들을 이용한 부드러운 오진吳鎭(1280~1354)의 수법樹法으로 바꿔 그리는 등 변화를 주고 있다.

심사정이 순수한 황공망 양식이 아니라 명말청초의 양식화된 황공망 양식을 배웠다는 것을 시사해주는 증거는 〈강상야박도〉 오른쪽 중간 바위에 보이는 '와이'(Y)자형 주름[도011 부분도]이다. 황공망이 산수화에 대한 이론적 견해를 쓴 『사산수결』寫山水訣에서는 바위는 삼면이 보이게 그려야 한다고 했는데, 심사정의 바위 표현은 후대에 양식화되면서 나타난 표현이다. 이러한 '와이'(Y)자형 주름은 〈산수도〉[제2부 도020]나 〈촉잔도〉[별지] 등 후기 작품에서는 더욱 뚜렷해지고 도식화된 면까지 보인다.

10 遲雲俱墨 江船火獨明. 두보의 「춘야희우」 중의 한 구절이며, 전문은 다음과 같다. 好雨知時節 當春乃發生 隨風潛入夜 潤物細無聲 野徑雲俱黑 江船火獨明 曉看紅濕處 花重錦官城. 〈강상야박도〉에는 '徑'(경)이 '遲'(경)으로 쓰여 있다.

〈강상야박도〉는 이전의 작품에서 보였던 기법적 미숙함이나 전통 화풍이 함께 나타나는 과도기적 현상에서 벗어난 작품이다. 그런 뜻에서 이 그림은 자신의 독자적 양식이 만들어질 수 있는 토대가 완성되었음을 의미하며, 초기에서 중기로 넘어가는 획을 긋는 작품이다.

심사정은 새로운 남종화풍을 공부하면서도 자신이 처음 배웠던 절파화풍에 대한 연습도 게을리 하지 않았던 것 같다. 지금까지 살펴본 작품들과는 아주 다른 화풍을 보이는 〈고사은거〉는 이러한 추측을 뒷받침해주는 작품이다.

깊은 산속의 조촐한 초가집을 향해 막 외출에서 돌아오는 듯 다리를 건너고 있는 고사高士와 마당에서 놀고 있는 학들을 소재로 한 〈고사은거〉는 내용으로 미루어 매화를 아내로, 학을 자식으로 삼고 서호西湖의 고산孤山에 살면서 20여 년간 세상에 내려오지 않았다는 북송 때의 은자 임포林逋(967~1028)의 고사를 그린 것이다. 원대 이후 그림 속의 인물은 대개 화가 자신이 바라는 이상적인 모습을 그렸다고 하니, 아마도 심사정은 자신이 살고자 했던 바를 그림으로 표현했던 것 같다. 왜냐하면 이 그림은 『고씨화보』의 마원馬遠(1220년대 활동) 작품에서 전체적인 구도를 응용한 것으로 보이는데, 그 내용은 전혀 다르기 때문이다.

〈고사은거〉는 각각의 경물들은 물론 전체적인 구도에서 화보를 응용하고 있다는 점에서 앞의 작품들과 그 맥을 같이한다. 구도에서 이 작품은 『고씨화보』의 마원 그림에서 중요한 모티프와 구도를 빌려 왔다. 전체적으로 대각선 구도를 보이는 것과 뒤에 나무가 있는 빈 정자, 정자의 위치와 방향이 마원의 그림과 일치한다. 정자를 둘러싼 마르고 딱딱한 느낌의 소나무 또한 각이 예리하게 꺾이며 군데군데 옹이가 있고, 동그랗게 쫙 퍼진 잎의 형태가 『개자원화전』, 「수보」樹譜의 마원의 송수법松樹法을 응용한 것이다. 이것은 단순히 모티프의 차용 문제를 떠나 화보가 미친 영향이 반드시 남종화에만 국한된 것이 아님을 말해준다.

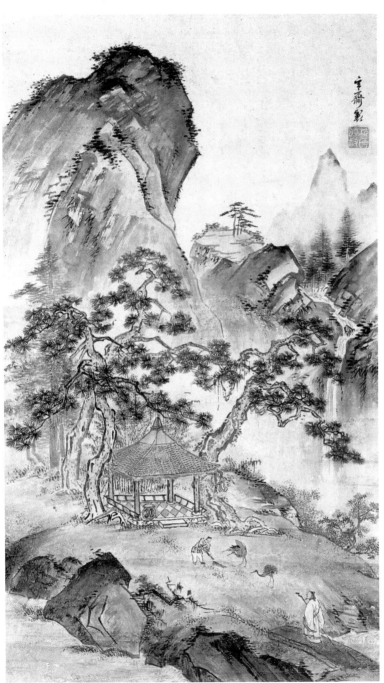

도014 **고사은거**
심사정, 종이에 담채, 102.7×60.4cm,
간송미술관.
북송시대 은자인 임포의 고사를 소재로
한 이 그림은 거칠고 강한 부벽준과 농
묵을 사용한 흑백 대비로 강렬한 인상을
주는 전형적인 절파화풍의 그림이다. 심
사정이 남종화법을 공부하면서 한편으로
는 조선 중기 절파화풍도 꾸준히 수련하
고 있었음을 보여주는 작품이다.

도015 『고씨화보』
마원.

도016 『개자원화전』
「수보」, 마원송수법.

도015

도016

　　한편 정자 뒤편의 비스듬히 기운 산과 바위에는 진한 먹으로 붓을 서로 잇대어 쓸어내린 강렬한 인상의 부벽준이 보인다. 이러한 표현은 정선이 〈청풍계〉나 〈인왕제색도〉^{제2부 도006} 등에 즐겨 사용했던 것으로, 심사정이 정선에게 배웠던 화풍을 짐작하게 해준다. 이러한 부벽준의 형태나 입체감 없이 예리한 필선으로만 표현한 바위의 모습 등은 조선 중기 절파화풍과의 연관성을 보여준다.

　　화보들이 남종화풍에 무게를 두고 있지만, 북종화 작품이나 기법을 소개하고 있음은 주지의 사실이다. 심사정은 화보를 공부하면서 좀 더 친숙한 북종화법들을 쉽게 익혀 전통 화풍의 답습에 머물지 않고 기법, 구도, 채색 등에서 변화를 모색했던 듯하다. 이것은 화보를 통해 남북종론이 소개되기는 했지만, 조선에서는 중국보다 북종화에 대한 거부감이 훨씬 덜했기 때문이다. 가령 절파는 중국에서 직업화가나 화원화가 들의 화풍으로 천시되었지만, 조선에서는 문인화가와 직업화가의 구별 없이 널리 받아들여져 나름

대로 변화를 거쳐 조선 중기의 대표적인 화풍으로 자리 잡았다. 조선 후기 남종화풍이 정착된 이후에도 절파화풍은 전통 화풍으로서 여맥을 이어 갔고, 그에 대한 평가도 중국과는 달랐음을 간과해서는 안 된다.

남종화법을 완전히 이해하고 받아들인 심사정은 그에 머물지 않고 전통 화풍과 결합시켜 나가면서 변화를 꾀했다. "……현재가 중년에 이르러 비로소 부벽준을 썼다.……"라고 한 강세황의 말은 이를 증명해준다. 심사정은 중년 이후 비로소 자신의 독자적인 화풍을 모색해 나갔으며, 이러한 과정을 거쳐 말년에는 '조선남종화'라고 할 수 있는 심사정 양식이 완성되었다.

중국 남종화를 조선남종화로

심사정은 다른 문인화가들과는 달리 전문적으로 그림을 그렸던 사람이다. 한가로운 때에 자신의 심회를 담고자 여기로 그림을 그렸던 것이 아니라 그야말로 생계를 위해 그림을 그렸다. 문인화가와 직업화가와의 경계에서 문인화가로서의 격조를 잃지 않으면서 하루도 쉬지 않고 그림을 그리지 않을 수 없었던 그는 타고난 자질과 열성으로 오로지 그림에만 전념했는데, 그런 만큼 그의 작품은 완성도가 매우 높았다.

〈강상야박도〉를 기점으로 남종화풍에 대한 이해를 넓힌 심사정은 여기에 조선 중기 절파화풍과의 접목을 시도하여 자신만의 독자적인 양식을 형성해 나갔다. 새로운 양식을 시도함에 있어 절파화풍, 그 가운데서도 부벽준이 먼저 사용되었다는 것은 이미 능숙하게 구사할 수 있는 기법으로 가장 쉽게 접목할 수 있었기 때문인 듯싶다.

『고씨화보』의 동원제2부 도008, 황공망, 동기창 등 문인화가들의 작품에는 바위나 산에 부벽준이 사용되었다. 이것은 『고씨화보』의 영향력을 고려해볼 때 화풍의 변화를 모색하던 그에게 변화의 실마리를 제공했을 가능성이 있

다. 또한 실제 그의 삶에도 변화의 요인들이 있었는데, 42세 때의 감동직 파출사건과 44세 때의 아버지의 죽음이 그것이다. 이런 사건들은 실질적으로 그를 좀 더 자유롭고 성숙하게 만드는 계기가 되었던 듯하다. 또한 이즈음에 다녀왔을 것으로 추정되는 금강산 여행도 화풍의 변화에 어느 정도 영향을 주었다.

〈계산모정〉은 감동직 파출사건으로부터 거의 2년 후에 제작된 것이다. 그는 그림을 거의 직업으로 삼았으므로 어떠한 충격을 받았더라도 그림을 전혀 그리지 않았다고 보기 어려우며, 아마도 이때 화풍의 변화를 모색했던 것으로 보인다. 이러한 모색기를 거쳐 새로운 시도를 처음 작품에 구현한 것이 바로 〈계산모정〉이었던 것으로 짐작된다.

몇 그루의 나무와 빈 정자가 서 있는 전경과 중경의 강, 그리고 원경으로 이루어진 산 등 예찬식 구도를 보이는 〈계산모정〉은 매우 소략한 필치로 그려진 남종산수화이다. 이 작품은 예찬의 구도를 따르고는 있지만 강폭이 좁고 원경의 비중이 커서 다소 복잡한 느낌을 주며, 이전에 그린 예찬 양식의 그림들과는 사뭇 다른 분위기를 보인다. 소산하고 맑으면서도 메마른 듯한 예찬의 그것과는 다르며, 오히려 원경이 강조된 심주의 〈책장도〉策杖圖와 더 유사한 점이 있다. 심사정이 그린 예찬 양식의 작품들은 대부분 원경이 크게 그려져 있어 심주에 의해 다시 해석된 이후의 예찬 양식을 따랐다고 할 수 있다.

남종화법을 보이는 산과 바위, 강 언덕 그리고 나무들의 표현은 이전과는 달리 화보의 답습에서 벗어나 자신의 양식이 성립되어 가던 시기의 면모를 보여준다. 예컨대 전경에 침엽수와 오동나무를 함께 그리고 그 줄기를 크고 희게 그린 것은 자신만의 개성적 표현이라고 할 수 있다.

강 건너편 산은 피마준과 미점 대신 아래에서 위로 쓸어 올린 특이한 부벽준으로 입체감을 표현했다. 남종화법으로 그린 산수도에 부분적으로 사용된 부벽준은 산의 입체감이나 질감을 나타내는 데는 별로 도움이 안 되는

己巳孟秋為

榴川老人寫

之齋

沈顥邨

도017 **계산모정**
심사정, 1749년, 종이에 수묵, 42.5×47.4cm, 간송미술관.
43세에 김광수의 외당숙이던 사천 이병연에게 그려준 그림이다. 노론 중진이던 이병연에게 그림을 그려준 것은 김광수와의 친분이 작용했을 것이다. 강을 중심으로 한 3단 구도라는 점에서 예찬 양식을 따르고 있으나, 중경이 좁고 원경의 비중이 커지며 피마준과 부벽준이 섞여 있어 전체적으로 변모된 모습을 보인다. 남종화풍에 부벽준을 사용하여 새로운 시도를 한 작품으로 심사정 양식의 출발을 알리는 중요한 작품이다.

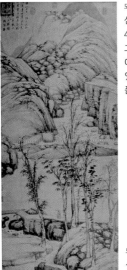

도018 **책장도**
심주, 1485년경, 종이에 수묵, 159.1×72.2cm, 타이베이 국립고궁박물원.

데, 이와 같은 부자연스러움은 두 화풍의 결합이 처음 시도되면서 나타난 미숙함 때문일 것이다. 또한 부벽준 자체는 비백[11]이 생길 정도로 힘을 주어 짧게 쓸어내려 날카롭고 딱딱한 느낌을 준다. 이런 부벽준의 형태는『고씨화보』에 실린 작품들에 보이는 부벽준의 모습과 매우 유사하다. 조선 후기에 전래된 화보들은 모두 판화들이며, 부벽준의 경우 판화의 특성상 필선과는 달리 날카롭고 짧게 끊어지는 형태를 보인다는 점도 유념할 필요가 있다.

〈계산모정〉은 남종화에 부벽준이 사용된 극히 부분적인 결합이었으나 남북종화법의 결합이라는 점에서는 주목할 만하며, 심사정은 이를 계기로 자신의 독자적인 화풍을 연구해 나아갔던 것으로 보인다.

〈계산모정〉에서 부분적으로 사용되었던 부벽준은 1754년경으로 추정되는 〈산수도〉[도019]에서는 더욱 적극적으로 사용되었다. 현재 '한진이은인도' 漢晉二隱人圖라고 하여 또 다른 〈산수도〉[도021]와 한 화첩에 들어 있는데, 이 화첩에는 김상숙의 그림과 시가 포함되어 있다. 화첩 내의 그림(간략한 스케치풍으로 누구의 것인지는 알 수 없다.) 위에는 예서체로 '한진이은인도현재화'漢晉二隱人圖玄齋畵라고 쓰여 있고, 다음 두 장에 심사정의 그림이 있다. 그 내용은 한, 진 시대의 은사를 소재로 하여 왕유와 오진의 필법을 따라 그린 것이다.

그림의 제작 시기와 관련하여 김상숙의 '갑술추일사 계윤'甲戌秋日寫 季潤이라는 글은 이 화첩이 1754년을 전후한 시기에 제작되었을 가능성을 말해 준다. 서예가인 김상숙은 송설체의 대가였던 심익현의 외증손자이자 심사정의 칠촌 외조카가 된다. 한 사람은 그림으로 다른 한 사람은 글씨로 유명했으니 함께 화첩을 만들었을 가능성은 충분하며, 비록 정확한 기록은 없어도 이로 미루어 두 사람이 서로 교유했음을 알 수 있다. 그림에 있는 심사정의 관서도 1749년 이후 1758년 이전의 것으로 추정되어 확실치는 않지만 1754년을 전후한 작품으로 보인다.

매화도인梅花道人(오진의 호)의 법으로 그렸다는 〈산수도〉[도019]는 오진의 점묘법을 사용한 것 외에는 어디서도 오진의 영향을 찾아볼 수 없다. 원말

11 비백(飛白)_ 붓으로 빠르게 획을 그었을 때 먹이 묻지 않은 불규칙한 형태의 흰 부분이 나타나는 필법.

도019 **산수도**

심사정, 1754년경, 종이에 담채, 33×38.5cm, 국립중앙박물관.

매화도인, 즉 오진의 법으로 그렸다고 밝힌 작품이다. 담담한 필치로 주로 강 풍경을 그렸던 오진과는 점묘법을 사용했다는 것 외에는 별로 관련을 찾을 수 없는 작품으로, 원말사대가의 하나인 오진의 고매한 정신을 따랐다는 상징성이 더 큰 작품이라고 하겠다.

사대가 중 한 사람인 오진은 평생 관직에 나가지 않고 청빈한 생활을 했는데 오로지 고향인 가흥嘉興에서만 살았기 때문에 다른 사대가들과 교류도 없었고, 비교적 덜 알려진 화가였다. 주로 강 풍경과 어부를 주제로 그린 그의 작품들은 겉보기에는 간단하고 평범한 것 같지만 바로 이런 평범하면서도 담백한 느낌 때문에 후대에는 가장 천진하고 평담한 맛을 지닌 그림으로 높이 평가되었다.

이 작품도019에는 왼편의 산과 그 앞에 있는 바위에 윤곽선을 그은 듯 굵은 선으로 길게 내리그은 부벽준이 보이며, 산자락과 그 앞의 바위에는 짧고 강한 느낌의 부벽준이 가해져 있다. 이렇게 굵고 진한 선으로 바위나 나무, 산 등의 윤곽을 강조하는 것은 이후 작품들에서 보이는 특징 가운데 하나로 절파적 기법과 관련이 있다. 그가 절파 산수화나 인물화에서 사용했던 필선을 응용했을 가능성이 있기 때문이다. 예컨대 〈방심석전산수도〉도023에서 바위절벽의 윤곽선은 더욱 분명하고 깔끔하게 처리되었는데, 길게 내리그은 부벽준이 점차 다듬어지면서 바위의 단단한 질감을 효과적으로 나타내게 된 것 같다. 또한 오진의 법으로 그렸다는 이 〈산수도〉는 오히려 춤추는 듯 구부러진 가지의 소나무에서는 왕몽의 수법이, 오른쪽 바위 언덕에서는 황공망의 양식이 보인다. 동양화에서 방작의 의미는 대상이 되는 그림을 단순히 모방하는 것이 아니라 그것을 그린 화가의 정신을 이어받는다는 의미로 사용되었다. 방작을 통해 새로운 것을 창출하는 것이야말로 '방○○'의 진정한 의미인 것이다. 심사정의 방작들 역시 이런 의미로 이해해야 한다.

한편 이 그림에는 이전의 다른 작품들과는 달리 진한 실루엣의 먼 산이 보인다. 선염으로 먼 산을 표현하는 것은 절파적 기법으로 심사정의 초기 작품에서부터 보이는 것이지만, 이 작품에는 유독 삼각형 모양의 산 하나가 진하게 표현되어 있다. 이러한 표현은 강세황의 〈벽오청서〉碧梧淸署에서도 보인다. 이것이 조선 중기 절파화풍의 응용에 의한 것인지, 오파화가들의 작품에 의한 영향인지 알 수 없지만 심사정 작품에 자주 나타나는 표현 가운데 하

나이다. 심주나 문징명 같은 오파의 대표적인 화가들조차 절파의 기법을 사용했음은 이미 밝혀진 사실이며, 문징명에 이르러 급속히 회화 기법이 발달하게 된 이유 중 하나는 남북종화의 구별 없이 모든 기법과 형식을 받아들였던 것에 있다.[12]

같은 화첩에 있는 또 다른 〈산수도〉[도021]는 겨울 강가를 그린 것으로 왕유를 방했다고 밝히고 있어 심사정이 남종화의 원류를 탐구하고 공부했음을 보여준다. 당나라 사람으로 시인이자 화가였던 왕유는 남종문인화의 상징적인 시조로 불린다. 그는 시와 그림이 어우러진 간결하고 담백

도020 **벽오청서**
강세황, 종이에 담채, 30.5×35.8cm, 개인.

한 서정적인 산수화를 창안해 중국 산수화 발달에 획기적인 기여를 했다. 문인화의 진수를 표현한 유명한 말인 '시중유화 화중유시'詩中有畵 畵中有詩는 바로 왕유의 그림과 시를 말한나. 북송대 시인이며 문장가이자 화가였던 소식(1036~1101)은 아래와 같이 왕유의 그림을 예로 들어 문인화의 이상적 상태를 설명했다.

마힐摩詰의 시를 음미하면 시 가운데 그림이 있고, 마힐의 그림을 보면 그림 가운데 시가 있다.[13]

이 작품은 강둑의 나무들은 잎이 다 떨어져 메마른 가지를 드러내고 먼 산들은 눈으로 덮인 추운 겨울날의 강 풍경과 추위에도 아랑곳 하지 않고 배를 타고 유유히 담소를 나누고 있는 인물들이 대조되는 그림이다. 사공은 힘써 노를 젓고 있는데 두 사람은 여유롭기만 하다. 이 추운 겨울에 뱃놀이라니! 차갑고 냉정한 자연과 결코 움츠러들지 않는 인간의 인정이 대비되면서도 잘 어우러진 그림이라고 하겠다.

12 鈴木 敬, 『中國繪畵史』下(明), 東京, 吉川弘文館, 1995, pp. 151~184. .
13 味摩詰之詩 詩中有畵 觀摩詰畵 畵中有詩. 蘇軾, 「書摩詰藍田煙雨圖」, 『東坡題跋』卷五. 마힐은 왕유의 자이다.

도021 산수도

심사정, 1754년경, 종이에 담채, 33×38.5cm, 국립중앙박물관.

왕유를 방했다고 하는 이 작품은 실제 왕유의 작품보다는 「고씨화보」에 있는 왕유의 작품과 더 관련이 있다. 남종화의 상징적 시조인 왕유를 방했다는 것은 남종화의 원류를 공부하고 그 정신을 따랐음을 말하는 것이라고 하겠다.

이 그림은 심사정이 대가들의 작품을 어떻게 이해하고 자기화했는가를 보여주는 좋은 예이다. 심사정이 중국 역대 화가들에 대해 체계적인 공부를 할 수 있었던 것은 아마도 『고씨화보』였던 것으로 보인다. 왕유의 그림은 중국에서도 진작이 남아 있지 않다고 알려진 화가이며, 『고씨화보』에 실린 그림도 진작을 보고 그린 것은 아닐 것이다. 〈산수도〉[도021]는 언뜻 보아서는 『고씨화보』의 그것과 전혀 다른 그림 같지만 전체적인 구도와 모티프들을 보면 연관성이 있음을 깨닫게 된다. 왕유에서 왔으나 심사정을 거치면서 왕유의 것과는 다른 내용과 정취의 그림으로 탈바꿈한 것이다. 그의 탁월한 역량이 느껴지는 순간이다.

중년 이후에 사용한 부벽준은 기법적인 면의 한계를 극복하기 위한 '보완'이라는 측면도 있었지만, 엄밀하게 말하면 외래 화풍이던 남종화풍을 조선 중기 전통 화풍과 접목시킴으로써 더 이상 외래 화풍이 아닌 고유 화풍, 즉 조선남종화로 가는 과정이었다고 할 수 있다. 그리고 〈계산모정〉에서 시작된 이러한 노력은 〈방심석전산수도〉에서 일단 성공을 거두게 된다.

무인년 가을 정영년鄭永年을 위해 그렸다는 〈방심석전산수도〉는 심주의 법을 따랐다고 밝히고 있지만, 기법상에서는 아무런 관련이 없다. 다만 작품에서 풍기는 깔끔하고 아취 있는 분위기에서 심주와의 관련을 생각할 수 있을 뿐이다.

심주에 관해서는 18세기 전반 남종문인화에 대한 이해가 심화되면서 알려지기 시작했으며, 이후 매우 높은 평가를 받았다. 따라서 심사정도 심주의 회화 양식에 관해 잘 알고 있었을 것으로 생각되는데, 그렇다면 왜 전혀 다른 양식의 그림에 심주를 방했다고 했을까? 심사정의 작품에는 〈방심석

도023 **방심석전산수도**
심사정, 1758년, 종이에 담채, 129.4×61.2cm, 국립중앙
박물관.
깊은 산속 초옥에서 고즈넉하게 글을 읽고 있는 선비를 그
린 것으로 52세 때의 작품이다. 절제된 필선과 묵을 사용
하여 깔끔하고 단아한 분위기를 풍기는 이 그림은 문인산
수화의 전형을 보여주며, 기법상으로도 남종화법과 부벽
준이 조화를 이루고 있어 '심사정 양식'이 완성되었음을
보여준다.

전산수도〉외에도 〈와룡암소집도〉[도004]와 같이 심주를 방했다는 작품들이 몇 점 있지만, 구도나 기법 등에서 심주와는 별로 관계가 없다.

현재가 그림 공부를 하는 데 있어 심주의 화풍을 따랐다.[14]

《현재화첩》玄齋畵帖에 있는 강세황의 발문이다. 이를 보면 심사정이 남종 화풍을 공부할 때 처음에는 심주의 화풍을 배웠음을 알 수 있다. 그러나 당시 심주의 어떤 작품들이 전래되었으며, 그것들이 진품이었는지, 또 그가 어떤 작품을 보았는지는 지금으로서는 알 수 없다. 아마도 당시의 심주를 따랐다는 의미는 피마준이나 미점을 사용한 남종화풍을 의미했던 것으로 해석할 수 있다.

그런데 문제는 실제 심사정의 작품들이 이렇게 이해된 심주의 양식과는 별로 관계가 없다는 점이다. 그의 작품에 있는 '방석진'倣石田이란 말은 실제로 심주의 산수화부터 공부했다는 의미가 아니라 산수화를 배울 때 남종 문인산수로부터 시작했음을 의미하는 상징적인 표현이라는 것을 알 수 있다. 즉 심주의 구체적인 양식보다는 정신적인 면을 따랐다는 의미로 파악되며, 유독 심주를 내세웠던 것은 그가 오파문인화의 시조였기 때문일 것이다. 이렇게 누구를 방했다고 하면서도 그 양식과 관련이 없는 것 또한 심사정 산수화의 큰 특징이라고 할 수 있다. 이러한 경향은 초기보다 자신의 양식이 성립된 중년 이후에 더욱 많이 나타난다.

초옥에서 글을 읽고 있는 선비가 있는 전경과 바위절벽의 중경, 그리고 뒤쪽의 주산 등 세 부분의 경물로 이루어져 있는 〈방심석전산수도〉는 각각의 경물이 절묘한 시선의 이동을 통해 서로 연결되어 있다. 왼쪽으로 뻗어 나가며 시선을 바위절벽으로 유도하고 있는 초옥 둘레의 나뭇가지와 거의 90도로 꺾여 먼 산으로 시선을 끌어가고 있는 절벽 위의 소나무 등을 통해 시선의 흐름을 자연스럽게 유도함으로써 경물들이 서로 연결되고 화면에 통

14 玄齋畵學 從石田入手, 오세창, 『근역서화징』, 180쪽.

일감을 주는 것은 이미 〈강상야박도〉^{도011}에서도 보았던 심사정의 독특한 방식이다.

물가에 자리한 초옥 뒤에는 괴석과 파초가 있어 운치를 더해주고 있으며, 고즈넉한 가운데 집 안에서 글을 읽고 있는 선비는 비록 작게 그려졌지만 이 그림의 주인공이라고 할 수 있다. 명대 오파문인화가들은 아회나 품다¹⁵ 등 문인들의 생활을 소재로 한 그림들을 많이 그렸는데, 조선 후기 문인화가들은 물론 김홍도나 이인문 등 화원들도 아회도를 제작하고 있어 흥미롭다. 깊은 산속 초옥에서 세상사를 잊은 듯 글을 읽고 있는 고아한 선비의 모습은 아마도 자신이 꿈꿔 왔던 이상적인 모습을 표현한 듯하다.

초옥 뒤의 마른 나뭇가지를 통해 연결되는 바위산은 농묵의 굵은 선으로 윤곽선을 그린 후 바위절벽의 대부분을 희게 남겨둔 채 몇 개의 수직 부벽준과 가로로 긋다가 아래로 꺾어 그어 내리는 절대준 같아 보이는 까칠한 느낌의 변형된 부벽준으로 처리했는데, 단단한 느낌이 효과적으로 표현되었다. 이렇게 준의 사용을 절제하여 산이나 바위의 질감을 표현한 것은 이전과는 달라진 것으로 화풍에 변화가 나타나고 있음을 알 수 있다. 이러한 단호하고 절제된 부벽준은 〈명경대〉明鏡臺 같은 금강산을 그린 그림에도 나타나고 있어 금강산 여행이 이런 변화에 영향을 주었을 가능성이 있다.

한편 산과 바위절벽·토파·바위 등에는 그동안 주로 사용되었던 피마준이나 미점 등이 줄어들고, 호초점¹⁶을 많이 사용했고, 산이나 바위의 형태도 방형에 가깝거나 각이 진 모습을 보이는 등 새로운 변화가 보인다.

이러한 변화를 더욱 분명하게 보이는 작품은 1759년에 제작된 〈하경산수도〉夏景山水圖이다. 〈방심석전산수도〉보다 10여 개월 후에 제작된 〈하경산수도〉는 그 내용과 소재가 거의 일치하고 있으며, 그림을 의뢰한 사람이 정영년이라는 동일인이라는 점에서 흥미로운 작품이다. 이것은 수요자가 원하는 주제의 그림을 그려준 일종의 주문에 의한 그림일 가능성을 시사해준다.

〈하경산수도〉에서 눈에 들어오는 변화는 왼쪽 절벽의 정상에 보이는 바

15 품다(品茶)_ 차를 마시며 품평하는 모임.
16 호초점(胡椒點)_ 후춧가루를 뿌린 듯한 작은 점들로 강조하거나 입체감을 나타내는 기법.

위산과 바위들의 모습이다. 기하학적인 바위들이 날카롭게 솟아 있는 산의 모습, 그리고 거기에 가해진 '와이'(Y)자형 주름의 모습은 명말청초에 활약했던 안휘파 화가들의 양식과 관련이 있다. 이러한 변화에는 1753년 이후로 추정되는 금강산 여행에서 얻은 경험과 청나라에서 유입된 새로운 화풍들의 영향도 작용했을 것이다. 심사정이 남종화법의 이해와 습득에 몰두했던 초기에는 주로 원말사대가의 화풍에 충실했으나, 이에 대한 충분한 이해를 거친 후에는 이를 바탕으로 명말청초의 새로운 문인화풍에 관심을 기울였기 때문에 새로운 변화를 낳은 것이다.

위의 두 작품을 통해 수요자와 관련된 그의 제작 태도와 새로운 변화를 추구하고 노력한 자세를 찾아볼 수 있다. 그런데 두 작품이 더욱 중요한 것은 이들이 위작僞作 문제를 살펴볼 수 있는 단서를 제공해주고 있기 때문이다.

심사정이 그렸다고 전해지는 〈전 추경산수도〉傳 秋景山水圖는 앞의 두 작품과 구도와 주제, 소재 그리고 기법에서 매우 유사하다. 제발에 의하면 제작 시기가 1758년 가을로 〈방심석전산수도〉와 같은 때 그려진 것이나. 그러나 두 작품은 언뜻 보기에도 상당한 기량의 차이가 있어 같은 시기의 작품이라는 것이 믿어지지 않는다. 예를 들면 〈전 추경산수도〉는 화면의 3분의 2를 차지하고 있는 산이 연운이나 어떤 다른 장치도 없이 전경과 곧바로 연결되어서 어색하고 깊이가 느껴지지 않으며, 마치 산으로 병풍을 친 듯 답답한 느낌을 준다. 적당한 공간과 깊이를 유지하면서 각 경물들 사이의 유기적 관계를 통해 짜임새 있는 구도를 보이고 있는 〈방심석전산수도〉와는 매우 대조적이다. 또한 부벽준의 형태나 호초점의 사용 등 기법적인 면에서도 〈전 추경산수도〉는 도저히 같은 시기의 같은 사람의 작품이라고 볼 수 없다.

한편 〈전 추경산수도〉에 그려진 바위절벽과 오른쪽 주산의 모습은 〈방심석전산수도〉와 똑같으며, 전경의 나무들과 다리로 이어지는 오른쪽 토파의 모습, 그리고 주산 왼쪽의 각진 바위산과 산들 가운데로 흘러내리는 폭포 모습은 〈하경산수도〉의 그것과 아주 유사하다. 즉 〈전 추경산수도〉는 〈방심

도025 **전 추경산수도**
심사정, 142×71cm, 국립중앙박물관.

도024 **하경산수도**
심사정, 1759년, 종이에 담채, 134.5×64.2cm, 국립중앙박
물관.

석전산수도〉와 〈하경산수도〉를 합해 놓은 작품이라고 할 수 있으며, 작품 전체에서 느껴지는 부자연스러움은 두 작품을 결합하는 과정에서 빚어진 것으로 위작이 갖는 필연적인 결과라고 하겠다.

심사정은 그림을 팔아 생활했기 때문에 필연적으로 다작을 했을 것이고, 비슷한 그림이라든지 졸작과 걸작이 함께 뒤섞여 있을 수 있다. 그러나 그 작품들도 그 시기에 보이는 보편적인 기량과 양식을 아주 벗어나지는 않는다. 이와 관련하여 예를 하나 더 들자면, 중기 작품으로 추정되는 〈전 심산유거도〉深山幽居圖와 〈추경산수도〉 역시 진위 문제를 살펴볼 수 있는 단서를 제공해준다.

〈전 심산유거도〉와 〈추경산수도〉는 비슷한 정도가 아니라 거의 똑같은 그림이며, 심지어 강세황의 평과 심사정의 제시題詩까지도 같다. 다만 차이점이 있다면 그림 이외의 것들 즉 화평과 관서, 도장의 위치 등이며, 바로 이와 같은 차이점으로 인해 둘 중 한 작품은 위작일 가능성이 있다. 심사정은 그림을 서의 업으로 삼았으므로 똑같은 그림을 여러 장 그렸을 가능성이 있지만, 강세황이 같은 그림에 같은 내용의 화평을 두 번 쓰지는 않았을 것이다.

위작일 가능성에 대한 첫째 단서는 두 사람이 쓴 글의 위치에서 찾을 수 있다. 화평 말미에 '표옹'豹翁이라고 서명한 것으로 미루어 화평은 그림보다 나중에 쓴 것으로 보인다. '표옹'이라는 서명은 강세황이 60세 이후에 사용했던 것으로, 심사정의 그림에 표옹이라고 서명한 경우는 심사정이 죽은 후에 쓴 것이다.[17] 그렇다면 심사정이 제시를 먼저 썼다는 것이 된다. 심사정이 자기 그림에 누군가가 제발을 쓸 것을 미리 염두에 두고 자리를 남겨둔 채 제시를 쓰지는 않았을 것이다. 그런데 각각 글의 위치로 볼 때 〈전 심산유거도〉는 심사정의 글이 한쪽 구석에 치우쳐 마치 강세황이 먼저 쓰고, 심사정이 나머지 공간에 쓴 것처럼 부자연스럽다. 또한 심사정의 제시는 〈전 심산유거도〉의 것은 마지막 글자가 '夏'이고 〈추경산수도〉의 것은 '秋'이다. 그런데 "산고개 주변의 나무색은 바람을 머금어 차고 돌 위의 샘물 소리는

17 변영섭, 『표암 강세황 회화 연구』, 일지사, 1988, 185쪽.

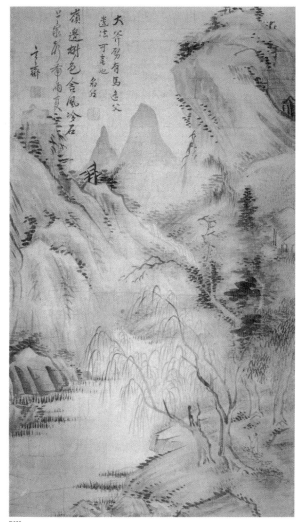

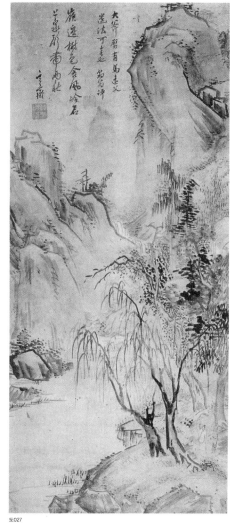

도026

도026 **전 심산유거도**
심사정, 비단에 담채, 56×32.5cm,
개인.

도027 **추경산수도**
심사정, 비단에 담채, 114×51.5cm,
개인.

비 내리는 □이라"嶺邊樹色含風冷石上泉聲帶雨 秋, 夏라는 시의 내용으로 보아 '여
름'보다는 '가을'이 더 어울리는 글자라고 생각된다.

둘째, 다른 작품에 있는 '표옹'의 관서들을 비교해보면 '옹'자의 마지막
획이 밖으로 나오지 않고 둥글게 안에서 마무리되고 있고, 강세황이 심사정
의 작품에 썼던 화평에는 대부분 '표옹' 뒤에 '평'評이나 '제'題자를 쓰고 있음

을 알 수 있다. 따라서 '옹'자의 끝이 안으로 마무리되어 있고 '표옹평'이라고 쓴 〈추경산수도〉가 진작일 가능성이 있다.

셋째, 두 작품의 '현재'라고 쓴 관서의 필체를 1760년경의 것들과 비교해보면 '齋'자의 '宀' 아래의 부수들의 필체가 〈추경산수도〉의 것이 심사정의 필체와 더 유사하다.

대개 위작은 아무리 똑같이 그렸어도 기술적인 면에서 진작의 세심한 부분을 놓치거나 기법적인 면에서 차이를 보인다. 예를 들어 화면 오른쪽의 나무들을 보면 〈전 심산유거도〉에서는 버드나무 뒤에 있는 것이 크고 작은 미점을 사용하여 그린 나무 한 그루지만, 〈추경산수도〉에서는 각기 다른 두 그루의 나무이다. 이러한 차이는 모사 과정에서 세심한 주의를 기울이지 않았기 때문에 나타나는 현상으로 볼 수 있다. 이외에 뒤쪽 산과 바위에 가해진 부벽준의 형태나 윤곽선을 강조한 굵은 선도 〈추경산수도〉의 것이 더 날카롭고 힘이 들어가 있는데, 모사를 할 때는 마음대로 붓을 휘두를 수 없어 힘이 빠진 단조로운 선이 나올 수밖에 없다. 마지막으로 〈추경산수도〉에는 산속을 소요하고 있는 인물 뒤에 동자가 따르고 있는데, 〈전 심산유거도〉에는 동자가 없다. 이 역시 세심하게 신경을 쓰지 않아 생긴 현상이거나 작은 부분이므로 아예 생략해버린 것이다.

흥미로운 것은 〈추경산수도〉와 관련하여 전체적인 구도와 화풍이 유사한 그림이 더 있다는 것이다. 한 세대 뒤인 김홍도의 〈산수도〉와 이인문의 〈좌롱유천〉坐弄流泉^{제7부 도017}이 그것인데,·두 작품 모두 심사정의 영향을 받은 초기작으로 추정되고 있다.[18] 이렇게 비슷한 작품들이 그려졌던 것은 〈추경산수도〉가 당시 사람들이 좋아한 주제이자 화풍이었다는 것을 말해준다.

당시의 기록을 보면 중국에서 들어오는 대가들의 그림 중에 위작이 많았다는 것을 알 수 있는데, 반면 우리 화가들의 위작 문제를 거론한 것은 별로 찾아볼 수 없다. 그런데 오늘날 유명한 화가들의 위작 문제가 종종 불거지고 있어 좀 더 신중한 접근이 필요하다. 모작 혹은 위작은 심사정 당시에

도028 **산수도**
김홍도, 종이에 수묵, 129.5×46.5cm, 서울대학교박물관.

18 진준현, 『단원 김홍도 연구』, 일지사, 1999, 110~111쪽. 이와 관련된 내용은 이 책의 '제7부 국중제일의 화가'에서 자세히 살필 수 있다.

만들어진 것일 수도 있고, 후대에 만들어진 것일 수도 있다. 이러한 현상은 이것들이 언제 만들어진 것인가에 관계없이 그의 작품에 대한 사람들의 관심과 높은 평가를 전제로 하기 때문에 우리나라 회화사에서 차지하는 심사정의 위치를 간접적으로 말해준다. 진, 위작에 관한 문제는 미술에서 늘 논란이 되어 왔던 것으로 지금도 현재진행형이라 다루기가 매우 조심스럽고 어려운 일이다. 따라서 그 작품이 갖고 있는 보편적 양식과 객관적 사실에 입각해서 신중하게 다루어져야 한다.

〈계산모정〉을 시작으로 새롭게 시도되었던 심사정의 양식은 〈방심석전 산수도〉에서 완벽한 조화를 이루며 정립되었다. 자신의 양식, 즉 절충 양식이 일단락되었다는 것은 단지 두 화풍의 결합만을 의미하는 것이 아니라 그것이 얼마나 무리 없이 잘 조화를 이루었는가에 중점을 두어야 한다. 남종화풍과 조선 중기 절파화풍을 접목시킨 심사정 양식은 외래 화풍이 고유 화풍으로 자리 잡아가는 과정의 일환이었다. 이러한 심사정의 노력은 외래 화풍이던 남종화풍이 조선 후기를 대표하는 화풍으로 자리 잡는 데에 큰 역할을 했으며, 그 결실을 맺게 된다.

금강산, 생애 최초의 여행을 화폭에 담다

심사정은 50여 년간 하루도 붓을 놓은 날이 없을 정도로 평생 그림만 그리며 조용히 살았던 사람이다. 원래 동양화에서는 문인화가의 경우 만 권의 책을 읽고 만리 길을 여행해야 비로소 그림을 그릴 수 있다고 하여 학문적 수양과 경험을 중요하게 여겼다. 즉 문학적 수양은 물론이고, 실제 많은 것을 보고 듣고 느끼는 경험에서 얻은 관찰과 지식을 중요하게 생각했다. 그런 면에서 보면 심사정은 좀처럼 견문을 넓힐 기회가 없었으니, 강세황이 "심(사정)은 정(선)보다는 조금 낮지만 높은 식견과 넓은 견문이 없다"[19]라고 했던

19 沈則差勝於鄭 而亦無高朗之識 恢廓之見. 강세황,「유금강산기」(遊金剛山記),『표암유고』(豹菴遺稿).

비평도 수긍이 간다. 이런 평가는 심사정의 실경산수화를 두고 나온 것으로 보이는데, 실경을 그리는 풍조가 크게 유행했던 조선 후기의 상황에서는 적절한 지적이라고 할 수 있다.

심사정은 실경산수화를 많이 그리지는 않았던 것으로 보인다. 현재 〈와룡암소집도〉와 금강산을 그린 금강산도들 그리고 한양의 경치를 그린 《경구팔경도첩》京口八景圖帖 정도가 남아 있다. 실경을 그리자면 많이 돌아다니면서 보고 들어야 하는데, 그의 처지에서 그리 쉬운 일은 아니었다. 자기가 사는 집 뒷산이라고 할 수 있는 북한산도 못 가볼 정도로 칩거하며 그림만 그렸던 심사정이 평생에 단 한 번 여행을 다녀 온 일이 있다. 그곳이 금강산과 대흥산성이다.

그가 금강산을 다녀왔다는 것을 확실하게 알려주는 것은 이덕무의 기록이다. 『청장관전서』, 「관독일기」에 의하면 심사정이 금강산에 갔던 것은 1764년 이전의 일이었던 것으로 추정된다. 그는 한가하게 여행을 다닐 만한 처지기 아니었으므로 그의 여행에는 무엇인가 특별한 계기가 있었을 듯한데, 그렇다면 혹시 1750년 아버지가 돌아가신 것과 관련이 있을지도 모르겠다. 심사정에게 있어 아버지라는 존재는 아버지 그 이상으로 같은 길을 걷는 선배이자 양반이라는 정신적 버팀목이었다. 따라서 아버지의 죽음은 그에게 커다란 상실이었고, 2년 전에 있었던 감동직 파출사건과 함께 생의 전환점이 되었을 가능성이 충분히 있다. 따라서 1764년 이전에 금강산을 유람했다면 그 시기는 아마도 아버지가 돌아가신 이후가 될 것이며, 당시 양반들의 풍습을 고려해볼 때 그 시기는 삼년상을 치루고 난 1753년 이후가 적당할 것이다.

부모님이 다 돌아가신 후 그는 고된 일상을 잠시 뒤로 하고 처음으로 세상구경을 떠날 용기를 냈던 것 같다. 금강산으로의 여행이 바로 그것이다. 그가 그린 금강산도의 내용을 보면, 피금정·장안사·만폭동·보덕굴·명경대·삼일포·해금강 등이다. 이것으로 미루어 보면 그의 금강산 유람은 당

시의 일반적인 여정을 그대로 따르고 있다. 으레 사람들은 금강산을 여행할 때 한양을 출발하여 포천·김화·회양을 지나 금강산에 들어서며, 내외 금강산을 모두 보고 고성으로 넘어와 삼일포와 해금강을 보는 것이 일반적이었다.[20]

한편 그는 대흥산성에도 다녀왔다고 했다. 금강산에 가는 중간에 대흥산성을 들렀는지, 돌아오는 길에 들렀는지 아니면 다른 날에 대흥산성에 갔는지 지금으로서는 알 수 없으나, 그의 생애를 고려해볼 때 따로 짬을 내어 갔을 것 같지는 않고 금강산에 가는 길에 잠시 들렀던 듯하다. 현재 개성시 박연리에 있는 대흥산성은 고려 초기 개성 수비를 위해 쌓은 것으로 북문 근처에는 유명한 박연폭포가 있다. 박연폭포는 많은 사람들의 사랑을 받았던 명승지이자 화가들이 즐겨 그렸던 실경산수화의 소재이다. 기왕 어렵게 나선 길이니 좀 돌아가더라도 서경덕, 황진이와 더불어 송도삼절로 일컬어지는 박연폭포를 보러 가지는 않았을까 추측해보지만 아쉽게도 심사정이 박연폭포를 그렸다는 기록도 없고, 작품도 남아 있지 않아 그 이상은 알 수 없다.

주로 사의寫意산수화 혹은 관념觀念산수화라고 하는 남종산수화를 많이 그렸던 심사정이지만 금강산도 많이 그렸던 것 같다. 금강산은 우리나라 산천을 대상으로 삼아 그렸던 진경산수화의 가장 중요한 소재였다. 또한 당시 금강산 유람이 유행이었고, 그에 따라 금강산도의 수요도 많았기 때문에 많은 화가들이 금강산을 그렸다. 흥미로운 것은 심사정의 금강산도가 꽤 유명하여 중국에까지 유통되었다는 점이다.

박지원朴趾源의 『열하일기』熱河日記에는 그가 중국 여행을 할 때 보았던 심사정의 '금강산도'에 대한 기록이 있다. 1780년 7월 25일 박지원의 일행이 영평부에 들렀을 때 호인[21]이 화첩을 가져와서 화가의 이력을 써 달라고 부탁했는데, 화첩에는 우리나라 여러 화가들의 그림들이 있었다. 대개 그 화가들이 즐겨 그렸던 주제들이었는데, 그중 심사정의 그림으로는 금강산도와 초충화조도草蟲花鳥圖가 있었다고 한다.[22] 화조도는 강세황이 조선 제일이라

20 박은순, 『금강산도(金剛山圖) 연구』, 일지사, 1997, 138~141쪽.
21 호인(胡人)_ 청나라 사람.
22 박지원 지음, 리상호 옮김, 「관내정사(關內程史) 7월 25일, 『열하일기』 상, 보리출판사, 2004, 330~336쪽.

고 인정했던 화목이니 사람들이 좋아했을 것이지만, 금강산도라면 좀 의외인 것도 사실이다.

이와 관련하여 한 세대 뒤의 사람인 서유구徐有榘(1764~1845)가 『임원경제지』林園經濟志에서 금강산도를 와유지자臥遊之資로 삼은 것이 심사정부터였다고 했던 것이 주목된다.[23] 그가 금강산도를 그렸던 많은 화가들은 물론 금강산도의 대가였던 정선을 제쳐두고, 심사정의 그림을 와유지자의 효시로 삼은 것은 심사정이 금강산의 실경과 더불어 정신적인 면을 잘 담아냈기 때문일 것이다. 정신적인 면을 표현하는 데 있어 심사정이 구사했던 남종화법은 매우 적절했을 것이다. 이런 평가에는 서유구가 살았던 시대의 영향도 배제할 수 없다. 즉 19세기에는 진경산수화풍이 쇠퇴하고 남종화법이 주류를 이루었으므로 서유구의 눈에는 심사정의 금강산도가 더 친숙하여 좋은 평가를 했을 가능성이 있다. 어쨌든 서유구의 이러한 기록은 심사정의 금강산도가 기존의 금강산도와는 다른 세계를 개척했다는 것만은 틀림이 없다.

그림은 화가의 삶과 긴밀하게 연관되어 있으며, 그가 살았던 시대와 지역, 당시의 환경은 물론 기후·풍토·시류와도 관련되어 있다. 조선 후기에 유행했던 진경산수화도 18세기의 문학적(기행문학), 사상적(조선이 문화의 중심지라는 조선중화주의), 회화적 흐름(동아시아에서의 실경산수화 유행) 등을 그대로 반영하고 있는 그림이다.[24] 당시에는 금강산 여행이 유행이었으며, 이에 부응하여 금강산도도 다량 제작되었다. 금강산도 자체는 오래전부터 그려져 왔으나, 18세기 정선에 의해 크게 유행하게 되어 조선 후기에는 거의 모든 화가들에 의해 그려졌다. 다만 금강산을 그리는 법이 각자 달랐다고 할수 있는데, 특히 문인화가들의 경우는 정선의 진경산수화풍이 아니라 각자 남종화법을 토대로 형성된 개성적인 화법으로 그렸으며, 심사정 역시 자신만의 양식으로 그렸다.

심사정이 금강산 그림을 언제부터 그렸는지는 알 수 없으나 당시 금강산도의 유행과 그의 직업화가적 형편을 감안하면, 이른 시기부터 그렸을

23 서유구, 「동국화첩」(東國畵帖), 『임원경제지』(林園經濟志) 제6, 373쪽.
24 실경을 그리는 풍조는 18세기 동아시아 지역에서 유행한 하나의 큰 사조였으며, 조선 후기 진경산수화의 유행도 그 일환이라는 견해가 있다. 한정희, 「17~18세기 동아시아에서 실경산수화의 성행과 그 의미」, 『미술사 연구』 237호, 2003. 3.

가능성도 있다. 그러나 현재 남아 있는 작품들은 양식적으로 볼 때 대부분 50세 이후의 것들이어서 그가 금강산을 다녀온 이후에 집중적으로 그려졌던 듯하다.

심사정의 금강산도들은 구도와 화풍에 따라 둘로 나눌 수 있다. 하나는 주로 만폭동, 명경대, 보덕굴 등 금강산의 내경을 그린 것들로 소재를 바짝 끌어당겨 화면에 꽉 차게 그린 것으로, 부벽준과 남종화법이 혼합된 화풍을 보인다. 다른 하나는 해금강이나 피금정 등 금강산 외경을 그린 것으로 위에서 아래를 내려 보듯이 부감법俯瞰法을 사용해 그렸으며, 미법산수[25] 계통의 남종화풍을 보이는 것이다. 금강산의 내경은 만폭동이나 명경대처럼 명승지를 여러 장면으로 나누어 가장 중요한 곳을 크게 부각시켜 중점적으로 그렸고, 외경은 시야를 넓혀 멀리까지 조망한 광경을 그렸기 때문에 거기에 적합한 구도와 기법을 사용했다고 할 수 있다.

금강산 내경을 그린 〈장안사〉長安寺, 〈만폭동〉, 〈명경대〉, 〈보덕굴〉普德窟 등은 크기와 재료, 화풍이 유사하여 같은 화첩에 들어 있었을 가능성이 있으며, 그렇지 않다면 비슷한 시기에 제작된 것으로 추정된다. 이외에 내금강을 그린 것 중에 만폭동을 소재로 한 그림도033이 한 점 더 있는데, 크기와 색, 화풍이 위에서 말한 〈만폭동〉과 차이가 있으며, 그림에 붙어 있는 별지에 쓰인 김광국의 제발에 심사정의 만년작이라고 쓰여 있어 앞의 작품들과 같은 시기에 그려진 것은 아니다.[26]

양식적인 면에서 살펴보면, 이 작품들은 50대 이후 작품들의 특징들을 보인다. 명경대·보덕굴·만폭동 등 내금강을 그린 작품들은 굵고 진한 선으로 윤곽선을 그렸으며, 바위절벽은 직각으로 내리긋는 몇 개의 수직준이나 대부벽준으로 마무리했다. 배경을 이루는 산과 계곡에 흩어진 바위들 역시 윤곽선만으로 깔끔하게 표현했다. 이러한 표현은 〈방심석전산수도〉도023와 〈하경산수도〉도024의 표현과 매우 유사하여 금강산도들이 이들 작품과 비슷한 시기에 그려진 것으로 보인다. 어쩌면 수려한 바위와 기암괴석이 많은 금강

25 미법산수(米法山水)_ 북송의 문인화가인 미불(米芾), 미우인 (米友仁) 등의 미파(米派) 화가들이 주로 그린 산수화. 점을 여러 번 겹쳐 찍어서 형태를 표현하는 미점준을 구사했다.

26 〈만폭동〉에는 김광국과 조귀명(趙龜命, 1693~1737)의 제발이 각각 김종건(金宗建)과 황기천(黃基天, 1760~1821)의 글씨로 쓰여 있다. 이는 김광국과 조귀명의 글을 김종건과 황귀천이 제발로 쓴 것이다.

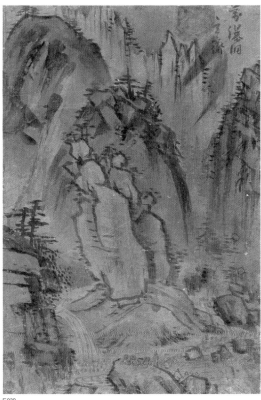

도:029 도:030

노:029 **〈장안사〉와 실경**
심사정, 종이에 담채, 28.4×19.3cm, 간송미술관.
금강산으로 들어가는 입구라고 할 수 있는 장안사를 그린 것이다. 아름다운 석조 다리인 비홍교로 더욱 유명했던 장안사는 비홍교가 없어진 이후에
도 그림에 계속 비홍교가 그려져 조선 후기 금강산도들이 일정한 양식으로 계속 그려졌음을 알 수 있다. 금강산 2대 사찰로 꼽혔던 장안사는 현재 폐
허가 되어 터만 남아 있다.

도:030 **〈만폭동〉과 실경**
심사정, 종이에 담채, 28.4×19.3cm, 간송미술관.
금강산 그림 중 가장 많이 그려졌던 소재 중 하나인 만폭동은 내금강의 빼어난 계곡미를 대표하는 명소이다. 바위산의 웅장한 모습과 콸콸 쏟아지는
계곡의 물소리가 들리는 듯 생생한 표현이 돋보인다. 그림 아래쪽에는 바위에 앉아서 만폭동의 장관을 감상하고 있는 갓을 쓴 선배들이 보이는데 아
마도 그 중의 하나가 심사정 자신일 듯싶다.

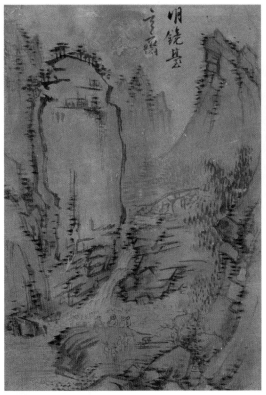

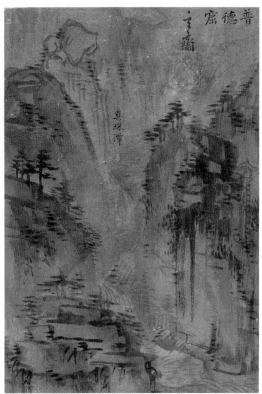

도031

도032

도031 〈명경대〉와 실경
심사정, 종이에 담채, 28.4×19.3cm, 간송미술관.
금강산 내경 중 하나인 명경대는 심사정이 처음 그린 것으로 이후 금강산 그림에서 빼놓을 수 없는 소재가 되었다. 최대한 준을 자제하고 윤곽선만으로 그린 이 그림은 넓적한 바위로 이루어진 명경대의 요체를 간결하고도 정확하게 묘사했다.

도032 〈보덕굴〉와 실경
심사정, 종이에 담채, 27.6×19.1cm, 간송미술관.
법기봉 중턱 절벽에 아슬아슬하게 세워진 보덕암은 마치 공중에 걸려 있는 듯하다. 그림 왼편에 숨은 듯 살짝 보이는 보덕암은 "지팡이 의지하여 벼랑을 바라보니, 나는 듯한 처마는 구름을 탄 듯하구나"라고 읊은 이제현의 시 그대로이다.

산을 다녀오고 나서 바위나 산의 묘사에 변화가 생긴 것일 가능성도 있어 금
강산 여행이 그의 화풍 변화에 중요한 요인으로 작용했던 것만은 분명하다.

그의 만년 작품으로 알려진 〈만폭동〉^{도033}은 이전의 것과는 좀 다른 면이
있다. 우선 경물을 바짝 끌어당겨서 바위에 앉아서 경치를 구경하는 사람들
조차 배제되었다. 정면의 둥근 바위와 그 옆의 바위절벽은 농묵으로 힘차게
쓸어내리듯 표현한 반면, 뒤쪽의 바위산들은 윤곽만 그리고 희게 남겨 두어
아주 강렬한 인상을 준다. 바위산을 끼고 흐르는 계곡물도 콸콸 흐르는 소리
가 들리는 것만 같아 만년 작품이라는 것이 믿어지지 않을 정도이다. 아마도
만폭동을 그린 그림 중 실경을 가장 잘 묘사해낸 그림이라고 하겠다. 심사정
의 그림을 높이 평가하여 아끼고 많이 수장했던 김광국이 〈만폭동〉 제발을
통해 "이 그림은 특히 웅혼한 기가 있다"라고 한 말에 수긍이 가는 그림이다.

그의 금강산도들은 마치 증명사진을 찍듯이 그리고자 하는 대상을 단
독으로 크게 부각시킨 것이 특징이다. 정면에서 본 경치를 그대로 그린 듯
소재를 화면 가득 그리고, 그 높이와 규모를 화면 아래쪽 바위의 인물들을
통해 나타냄으로써 더욱 강렬하면서도 특이한 느낌을 준다. 아마도 그가 받
았던 감동을 그대로 전달하기 위해 고안해낸 독특한 시점과 구도로 보이며,
주위 경물을 과감하게 생략하거나 단순화한 것도 심사정의 개성적인 표현이
라고 하겠다.

그의 금강산도들은 실제 그가 보고 느낀 것을 자신의 구도와 화법으로
표현했기에 그토록 강렬한 인상을 주는지도 모르겠다. 그래서인지 심사정
의 금강산도를 보고 있으면 마치 그곳에 서 있는 것 같은 생생한 느낌이 드
는데, 바로 이런 점이 사람들에게 인기를 얻게 되어 그의 금강산도가 유명하
게 된 것은 아닌가 생각된다. 정선의 금강산도와 비교하자면 정선이 부감법
을 사용하여 주변의 경치를 포함한 광범위한 정경을 그렸다면, 심사정은 사
람이 실제 볼 수 있는 범위 내에 있는 것을 그렸다는 점이 다르다.

또한 심사정은 정선이 그리지 않은 소재인 명경대와 보덕굴을 그리고

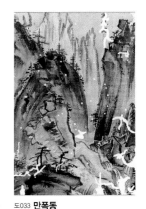

도033 **만폭동**
심사정, 종이에 담채, 32×22cm,
간송미술관.
김광국의 발문이 있는 이 그림은 심
사정이 만년에 그린 것으로, 그의
웅혼한 기상과 원숙한 필력이 그대
로 드러나 있는 대표적인 작품이다.

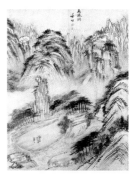

도034 **만폭동**
정선, 종이에 담채, 42.8×56cm,
간송미술관.

있어 흥미롭다. 정선은 금강산을 그릴 때 초기에 제작한 화본畫本을 가지고 평생 새로운 소재나 제재를 더하지 않고 도식화된 금강산도를 그렸다. 후대 화가들인 김홍도나 정수영鄭遂榮(1743~1831)도 역시 같은 제작 태도를 보이고 있는데, 이는 조선 후기 사경산수[27]의 한 특징이라고 할 수 있다. 심사정의 금강산도가 많이 남아 있지 않아 어떤 곳을 그렸는지 알 수 없으나 자신이 직접 보고 깊은 인상을 받은 새로운 곳을 추가하여 그렸음을 알 수 있다. 특히 명경대는 이전에 그림이나 기행문에도 언급되지 않은 곳이라서 주목된다.

명경대는 저승길 입구에 있는 거울로 그 앞에 서면 전생의 죄업을 그대로 보여준다는 거울이다. 아름다운 절경에 도취하여 이승이 아니라고 생각하여 〈명경대〉를 그렸는가. 아니면 이승에서는 죄인의 자손이지만 한 점 부끄럼 없이 떳떳하게 살았음을 입증하고 싶은 마음에 명경대를 그렸는가. 어쨌든 심사정 이후 명경대는 금강산도의 중요한 소재가 되었으며, 심사정 양식은 금강산을 그리는 또 하나의 양식으로 자리 잡아 이후 여러 화가들에게 영향을 주었다.

한편 심사정도 어떤 소재에서는 당시 금강산도의 도식적인 면을 따르고 있었음을 보여주는 작품이 있다. 즉 심사정이 개성적인 구도와 기법을 사용했음에도 당시 금강산도의 일반적인 제작 태도를 따르고 있는 예라고 하겠는데 이미 없어진 비홍교飛虹橋를 그린 〈장안사〉가 그것이다. 비홍교는 1680년경에 만들어진 아치형의 목조 다리로 장안사를 상징하는 명소로 이름이 높았으나 1723년 이전에 장마로 떠내려가서 대신 돌다리를 놓았다고 한다.[28] 그런데 이 비홍교는 심사정은 물론 김윤겸金允謙(1711~1775), 최북崔北(1712~1786?), 김응환金應煥(1742~1789)을 비롯하여 조정규趙廷奎(1791~?) 등 후대 화가들의 작품에서도 계속 그려지고 있다. 왜 화가들은 이미 없어진 다리를 계속 그렸던 것일까? 금강산의 입구 역할을 했던 장안사와 아름다운 모습이 자랑거리였던 비홍교는 그 자체가 금강산의 상징으로 비홍교가 없는 장안사는 장안사가 아니라는 당시 사람들의 인식과 그 상징성 때문에 계속

27 사경산수(寫景山水)_ 실제 있는 경치를 그린 산수화. 넓은 의미에서는 실경산수, 진경산수와 비슷한 뜻으로 가장 포괄적인 의미를 가진다.

28 박은순, 앞의 책, 108~110쪽.

도035 〈삼일포〉와 실경
심사정, 종이에 담채, 30.5×27cm,
간송미술관.
외금강인 삼일포를 부감법을 사용
하여 삼일포 전체를 묘사했다. 외
금강을 그린 금강산도들은 부감법
을 사용하여 경치를 확장시키고,
피마준과 미점을 사용히여 남종회
법으로 그린 것이 특징이다.

그려졌던 것 같다.

　외금강이라고 할 수 있는 고성의 〈삼일포〉三日浦와 해금강을 그린 〈해암
백구도〉海巖白鷗圖는 전형적인 남종화풍과 부감법을 사용해 그렸다. 내경 금
강산도들이 과감한 생략을 했던 것과는 달리 이 두 작품은 오히려 경물을 더
그려 넣어 화면의 균형과 공간을 적절하게 배치함으로써 전혀 다른 느낌을
준다.

　이러한 특징을 잘 보여주는 〈삼일포〉는 가운데 정자가 있는 조그만 섬
들을 중심으로 임의로 경물을 더 그려서 삼일포 실경이나 정선의 〈삼일포〉
에 비해 다소 복잡한 느낌을 준다. 미법과 피마준을 위주로 한 세련되고 단
정한 필법은 전형적인 남종화풍을 보인다.

도036 〈해암백구도〉와 실경
심사정, 종이에 담채, 28.5×31.1cm,
국립중앙박물관.
해금강을 그린 것으로 부감법을 사
용하여 바다 멀리까지 공간을 확장
시키고 어렴풋이 보이는 배들과 갈
매기 떼들을 그려 넣어 그림에 활
력을 주었다. 특히 출렁이며 하얀
포말을 일으키는 파도의 모습은 심
사정의 독특한 표현력의 결과로 이
후 파도 묘사에 모델이 되었다.

해금강을 그린 〈해암백구도〉는 명경대와 함께 이후 금강산 내외경의 한 부분으로 그려지게 되었다. 〈해암백구도〉도 해금강 실경과 비교하면, 왼쪽에 바위들과 멀리 어렴풋이 보이는 배들을 더 그려 넣어서 화면에 균형을 맞추고 있으며, 갈매기 떼를 적절하게 이용하여 운동감을 주고 있다. 또한 형식적으로 반복된 물결을 표현한 〈삼일포〉와는 달리 〈해암백구도〉에는 포말을 일으키며 출렁이는 파도를 그려서 생동감을 주고 있다. 이렇게 실경을 기초로 하면서도 인위적인 배치를 통해 완벽한 화면을 구성하는 것은 심사정의 금강산도가 갖는 또 하나의 특징이다.

이처럼 심사정의 개성적인 화풍을 잘 보여주고 있는 금강산도들은 이

후 금강산도를 그리는 또 하나의 화풍으로 자리 잡았으며, 이러한 사의적 성격의 금강산도는 동시대는 물론 후대의 화가들에게도 영향을 주어 남종화풍을 토대로 하는 다양한 개성적인 금강산도가 나오게 되었다.

심사정 실경산수화의 성격을 살펴볼 수 있는 마지막 작품으로 한양의 경치를 그렸다는《경구팔경도첩》이 있다. 죽기 1년 전에 그린 이 화첩은 한양 근방의 실경을 소재로 하면서도 마치 한 폭의 남종산수화를 보는 것 같은 느낌을 준다는 점에서 금강산 외경을 그린 작품들과 맥을 같이한다.

《경구팔경도첩》의 특징은 한양의 여덟 곳의 경치를 완전히 인위적인 배치와 구도를 사용하여 심사정의 개성적인 화풍으로 그려냈다는 점이다. 예를 들어〈산수도〉의 산은 앞이 툭 튀어나온 전형적인 심사정 양식의 산봉우리 형태를 보이는데, 강세황의 말을 빌리면 "진경의 닮고 닮지 않음에 관계없이 그윽하고 고요한 멋이 있는"[29] 깔끔한 한 폭의 남종산수화이다.〈강암파도〉江岩波濤 역시 어지럽게 출렁거리는 파도와 바위만을 그리고 있어 "과연 한양에 있는 경치인지 의심스럽시만 상당히 기설하여 눈이 번쩍 뜨이게"[30] 하는 작품이다. 또한 부벽준을 죽죽 내리긋은 험준한 절벽과 연운에 가려진 마을이 절묘하게 조화를 이룬〈망도성도〉望都城圖는 말년의 세련된 필묵법을 보여준다. 강세황도 "그림이야 어떻든 간에 이러한 경치가 과연 한양 근처에 있는가"[31]라고 하였듯이 그림 자체만으로는 한양의 어디를 그린 것인지 짐작할 수 없지만,《경구팔경도첩》은 외금강을 그린 작품들과 함께 심사정의 실경산수화의 성격을 엿볼 수 있게 한다.

세상의 잣대로부터 자유로워지다

심사정은 50대 이후 서대문 밖 반송지 북쪽 골짜기, 즉 독립문 근처 인왕산 서쪽 골짜기인 지금의 무악동 혹은 교남동 근처에 살면서 그림을 그렸다. 우

29 未知寫得 何處眞景其 似與不似姑不暇論題 …… 靄大有幽深 靜寂之趣 是玄齋得意筆,〈산수도〉옆에 붙어 있는 별지에 쓴 강세황의 제발이다.
30 …… 亦不知指何處 而頗覺奇幼 使觀者 豁然開睫也. 강세황이 쓴〈강암파도〉의 제발이다.
31 …… 毋論畵品女何 此景果在王城近地耶. 강세황이 쓴〈망도성도〉의 제발이다.

도037 **산수도**
심사정, 1768년, 《경구팔경도첩》 중, 종이
에 담채, 24×13.5cm, 개인.
한양 근방의 실경을 소재로 하여 여덟 곳
의 경치를 그린 것 중의 하나인 이 그림은
강세황이 지적했듯이 실제 한양의 경치와
는 무관하다. 한양의 어느 동네를 그린 이
그림은 당시 실경산수화를 그리는 또 다른
방법을 보여준다. '심사정 양식'과 맑은 담
채가 어우러져 실경산수화라기보다 한 폭
의 문인산수화를 보는 것 같다.

도038 **강암파도**
심사정, 1768년, 《경구팔경도첩》 중, 종이에 담채, 24×13.5cm, 개인.

도039 **망도성도**
심사정, 1768년, 《경구팔경도첩》 중, 종이에 담채, 24×13.5cm, 개인.

리에게 친숙하고 잘 알려진 그의 작품들은 대부분 50대 이후에 그려진 것이다. 그의 기량이 한껏 원숙해졌고, 심사정 화풍이라고 부를 수 있는 자신의 양식이 완성되었기 때문이다.

심사정의 회화가 만개한 이 시기는 10여 년 정도로 짧은 기간이지만 그의 특색이 가장 잘 드러난 작품들이 그려졌다. 이렇듯 만년에 더욱 원숙해진 기량은 그가 신분이나 화풍에 대한 편견에서 자유로워졌기 때문이다. 북종화법은 물론 남종화의 여러 양식들이 함께 조화를 이룬 화풍이 완성되었던 이 시기에 곽희, 이당李唐(11세기 중반~12세기 중반), 마원, 마린馬麟 등 북종화가로 분류된 화가들의 방작이 많은 것도 이러한 것과 무관하지 않다.

이 시기 그의 대표작 중 하나인 《표현연화첩》豹玄聯畵帖은 1761년에 그려진 것으로 심사정과 강세황, 갈은葛隱이라는 인물의 작품이 함께 들어 있는 화첩이다. 심사정이 강세황과는 30대 이전부터 알고 지낸 것으로 추정되는데, 평생을 그림으로 교유했다. 심사정이 그림을 그릴 때 같이 있기도 했고, 좋은 그림이 있으면 함께 감상하고 품평하는 사이였다. 한 사람은 안산에, 한 사람은 한양에 살면서 자주 보지는 못했어도 늘 그림을 통해 서로를 인정하고 이해하는 사이였다. 이 화첩 역시 둘이 만나서 그림을 그리며 소요했던 것을 화첩으로 엮은 것으로 보인다.[32] 각각 산수화와 사군자를 그렸는데, 두 사람의 그림을 함께 감상할 수 있고, 그림의 특징을 비교해볼 수도 있어 흥미롭다.

각기 다른 화법을 보이는 심사정의 작품들은 모두 16점이며, 그중 산수화가 11점, 화조화가 5점이다. 산수화들은 세부적인 표현에서 여러 기법들이 서로 결합되어 한마디로 정의하기 어려운 양식을 보인다. 강세황이 일관되게 남종화법으로 그린 것과는 달리 심사정은 미법산수 양식, 동원 양식, 원말사대가 양식 등 남종화법과 곽희, 마원의 기법, 지두화법指頭畵法, 안휘파 양식 등 다양한 화법을 사용했다.

각 작품에 보이는 대표적인 기법들을 위주로 열거하면, 〈호산추제〉湖山

32 갈은이 누구인지 알 수 없지만, 《표현연화첩》에 그의 작품으로 포도와 대나무 그림이 각각 1점씩 들어 있다. 《표현연화첩》에 갈은의 작품이 들어 있는 것으로 미루어 화첩은 그림들보다 나중에 만들어진 것으로 보인다. 만약 강세황, 심사정과 교유했던 인물이라면 강세황이 그에 대한 언급을 했을 텐데 아직은 발견된 것이 없다. 아마도 화첩을 만든 사람이 같은 시대 사람임을 고려하여 함께 넣어서 만든 것이 아닌가 한다.

秋霽와 〈관산춘일〉關山春日[제6부 도003]은 지두화법으로 그렸으며, 〈계산소사〉溪山蕭寺는 『개자원화전』의 곽희와 왕몽의 기법을 혼합하여 만들어낸 독특한 준법을 보여준다. 그런가 하면 산수화는 깔끔한 남종산수화이다. 〈장림운산〉長林雲山과 〈운외심산〉雲外深山은 발묵[33]을 사용한 미법산수이며, 〈소림모옥〉疎林茅屋과 〈수박귀범〉水泊歸帆은 윤곽선 위주의 기하학적 형태의 바위와 늘어진 바위절벽 등 안휘파 양식의 영향을 보여준다.

이와 같은 복합적인 양식과 화첩의 구성은 이 시기에 제작된 다른 화첩이나 병풍에서도 나타난다. 예를 들면 1763년의 《방고산수첩》倣古山水帖과 8폭 병풍의 경우 지두화법을 제외하면 미법산수·절파화풍·안휘파 양식·왕몽 양식 등을 보이는데, 이는 《표현연화첩》의 내용과 거의 비슷하여 이러한 성격의 화첩이 조선 후기에 유행했던 것은 아닌가 생각된다. 조선 후기에는 유난히 화첩 제작이 성행했는데, 심사정을 비롯해 정선·강세황·정수영 등은 자신의 그림을 화첩으로 꾸미거나 친구들과 함께 화첩을 제작했으며, 혹은 여러 사람의 그림을 모아서 화첩으로 만들기도 했다.

기법적인 면에서 볼 때 이후 작품들의 모델이 되었다고 할 수 있을 만큼 다양한 기법을 선보이고 있는 《표현연화첩》에는 이전에 사용했던 기법과의 연결은 물론이고, 새롭게 전래된 화법과 기존의 것과는 전혀 다른 독창적인 기법들도 보인다.

새로운 화풍인 지두화법으로 그린 작품으로는 〈호산추제〉와 〈관산춘일〉이 있다. 지두화법은 청대 중기 양주팔괴[34] 중 고기패高其佩(1672~1734)의 화풍으로 손을 사용한 파격적인 기법인데, 이러한 지두화의 수용에서 심사정의 새로운 화풍에 대한 관심과 태도를 엿볼 수 있다.

붓을 사용하지 않고 손가락·손톱·손바닥 등 손 전체를 사용하여 그리는 지두화는 동양화의 전통적인 모필화법毛筆畫法에서 벗어나는 파격적인 방법으로, 독창적이고 새로운 미감을 표현해내는 데 적합한 화법으로 간주되었다. 그러나 그 파격성 때문에 몇몇 화가들을 제외하고는 널리 받아들여지

33 발묵(潑墨)_ 먹에 물을 많이 섞어 넓은 붓으로 윤곽선 없이 그리는 법.

34 양주팔괴(揚州八怪)_ 청대 중기 양주를 중심으로 활동했던 화가들로 생활 감정을 중시하고, 성정을 강렬하게 표현하는 활달한 필치의 화조화를 발전시켰다. 통치자가 표방하는 '정통'이 아니라서 '괴'(怪)라고 불렸던 각자 독특한 화풍을 지닌 개성적인 화가들로 8명을 말하는 것이 아니라 양주화단의 새로운 화풍을 이끌었던 일단의 화가들을 폭넓게 이르는 말이다. 북경중앙미술학원 미술사계 중국미술사교연실 편저, 박은화 옮김, 『간추린 중국미술의 역사』, 시공사, 1998, 270쪽.

지 않았는데, 우리나라에서도 심사정을 비롯해 강세황·최북·허유許維 등 몇 몇 화가들만 그렸을 뿐이다.

기록상으로는 정선이 지두화를 그린 최초의 화가지만 작품이 남아 있지 않으며, 기록도 정선이 죽은 지 100년이나 지난 후대의 것이라서 확실하지 않다.[35] 또한 정선의 그림에 많은 제발을 남긴 조영석趙榮祏이나 이병연李秉淵이 한 번도 정선의 지두화에 대해 언급한 적이 없는 것으로 보아 기록의 신빙성에 문제가 있다고 하겠다. 〈호산추제〉에는 강세황이 심사정과 함께 고기패의 지두화를 감상한 적이 있다는 발문이 적혀 있다. 그렇다면 확실한 작품과 기록이 있는 최초의 지두화가는 심사정이라고 할 수 있다. 지두화의 전래는 청나라와의 활발한 문물 교류로 별다른 시차 없이 유입되었는데, 심사정은 최신 화풍인 지두화에 적극적인 관심을 보였다.

〈호산추제〉는 제작연대가 분명한 가장 오래된 지두산수화이다. 가을비가 걷힌 호숫가 마을과 산 풍경을 그린 〈호산추제〉는 '지화난시' 指畵亂柴라고 심사정이 밝혔듯이 전형적인 지두산수화이다. 오른쪽은 툭 터진 넓은 호수가 펼쳐지고 그 주변은 산과 마을이 둘러싸고 있으며, 앞쪽으로 야트막한 언덕에 서로 엇갈린 두 그루의 나무가 서 있다. 왼쪽 산들은 손톱을 사용한 듯 날카로운 선으로 어지럽게 죽죽 그어 내린 후 그 위를 물 묻은 손가락으로 가볍게 쓸어내려 가을비에 촉촉이 젖은 모습을 표현했다. 전경을 차지하고 있는 나무들은 심사정이 즐겨 그렸던 모습인데, 나뭇잎이 다 떨어진 앙상한 가지 역시 날카로운 선으로 표현되어 그가 주로 손톱이나 손가락 끝을 사용하여 그림을 그렸던 것으로 보인다. 엇갈려 서 있는 나무 중 하나는 가지 주변을 옅은 먹으로 처리한 후 손톱을 세워 콕콕 찍거나 손가락을 살짝 댔다 뗐다 하며 나뭇잎을 표현했다. 어찌 보면 먹이 잘못 묻은 듯이 보일 수도 있는 이러한 표현은 모필화에서는 볼 수 없는 것으로 지두화의 특징을 잘 보여 주는 예라고 할 수 있다.

손은 붓과 달리 묵을 머금고 있지 못하기 때문에 먹이 마르기 전에 재

35 ⋯⋯ 衆工以筆而謙齋獨以者尤奇乎也. 김영한(金霙漢, 1878~1950), 「독정겸재선지화」(讀鄭謙齋畝指畵), 『급우재집』(及愚齋集) 권13. 지두화가 조선에 전래된 초기 과정에 대해서는 이윤희, 「동아시아 삼국의 지두화 비교 연구」, 한국학중앙연구원 석사논문, 2008, 25~29쪽 참조.

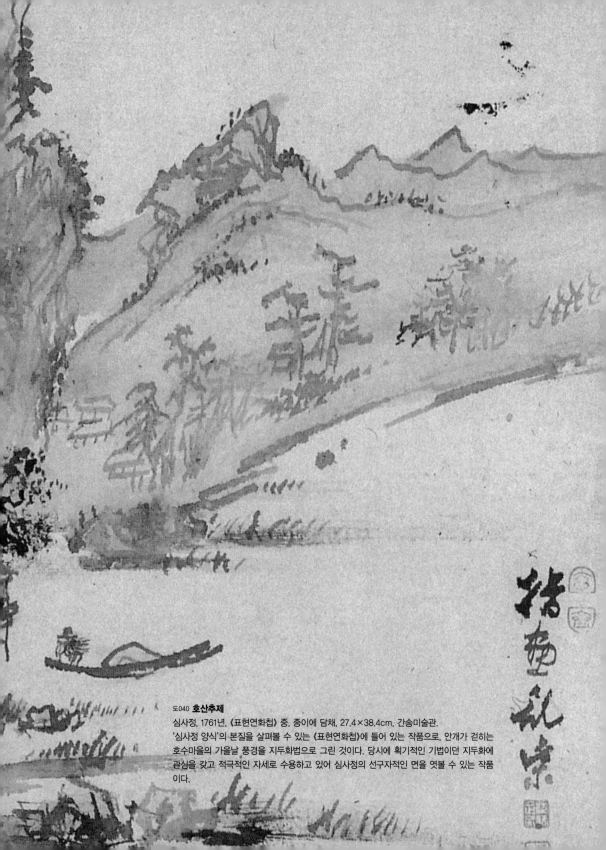

도040 **호산추제**

심사정, 1761년, 《표현연화첩》 중, 종이에 담채, 27.4×38.4cm, 간송미술관.
'심사정 양식'의 본질을 살펴볼 수 있는 《표현연화첩》에 들어 있는 작품으로, 안개가 걷히는
호수마을의 가을날 풍경을 지두화법으로 그린 것이다. 당시에 획기적인 기법이던 지두화에
관심을 갖고 적극적인 자세로 수용하고 있어 심사정의 선구자적인 면을 엿볼 수 있는 작품
이다.

빨리 그려야 한다. 선을 그을 때는 한 번에 길게 긋기가 어려워 여러 번 이어 그려야 하며, 처음 시작한 곳은 진하지만 나중은 흐려지고 또 먹이 흘러 한 곳에 뭉치기도 하여 전혀 의도하지 않은 효과가 나타나기도 한다. 〈호산추제〉에는 지두화법의 이러한 특징이 잘 나타나 있어 모필화에 익숙한 사람들에게 신선한 자극이 되었을 것이다.

고기패의 지두화는 인물 중심의 산수화로 대담하고 강렬한 먹의 대비와 생략적인 표현 등 절파화풍이 느껴지는 것이 특징인 반면, 심사정의 지두화는 전형적인 산수화로 붓으로 그린 것과 별 차이 없는 세심한 묘사까지 '지두'를 사용하고 있어, 두 사람의 화풍은 별로 관계가 없는 것 같다. 즉 심사정은 새로운 화풍을 받아들이되 그것을 여과 없이 단순히 받아들였던 것이 아니라 필요한 기법을 선별적으로 수용했음을 알 수 있다.

한편 심사정의 발묵 솜씨를 살펴볼 수 있는 그림으로는 〈장림운산〉과 〈운외심산〉이 있다. 두 작품 모두 발묵의 번짐을 이용하여 산과 언덕 등 전체적인 모습을 그리고, 그 위에 붓을 뉘어서 살짝 대거나 문지르고, 미점을 사용하여 산등성이·계곡·숲 등을 표현했다. 먹이 번지지 않은 곳은 막 비가 그친 뒤 골골이 구름이 피어오르는 것 같은 절묘한 효과를 보인다. 흐르는 듯 무심히 번진 먹이 만들어내는 자연스러운 결과가 놀랍다. 용묵用墨에 관해서는 강세황이 우경雨景을 그린 심사정의 〈우중귀목도〉의 발문에서 "……중국의 고수라도 이를 능가하지 못할 것이다. 만일 심주와 문징명이 이 그림을 보면 아마도 놀라 감동의 눈물이 저절로 흐르리라"라고 하여 그의 용묵에 대해서 높이 평가한 바 있다.

《표현연화첩》이 심사정의 회화에서 빼놓을 수 없는 중요한 이유는 기존에 전혀 볼 수 없었던 다양한 준법들이 사용되었다는 점이다. 〈고산소사〉高

山蕭寺에는 마치 양털을 풀어 놓은 듯 곱슬곱슬한 모습의 이상한 준법이 사용되었으며, 〈계산소사〉의 산 정상부에는 회오리가 치듯 둥글게 돌아가는 소라껍질 같은 준법도 보인다. 이러한 기법은 이전에 누구도 사용한 적이 없는 독특한 것으로『개자원화전』의 곽희와 왕몽의 준법을 응용하여 심사정이 개발해낸 것이며, 이후 여러 작품에서 사용되고 있어 심사정 화풍의 특징이 된다.

　　이처럼 《표현연화첩》은 그가 새로운 기법의 개발에 끊임없이 노력하고 있음을 보여준다. 그런데 기법에서는 창의성이 돋보이는 반면, 구도에서는 대가들의 구도나 모티프를 꾸준히 응용하고 있어 흥미롭다. 〈심산초사〉深山草舍는『고씨화보』의 동원 그림을 토대로 하고 있으며, ^{제2부 도007, 008} 〈호산추제〉

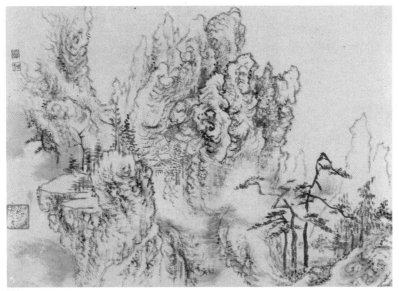

도043

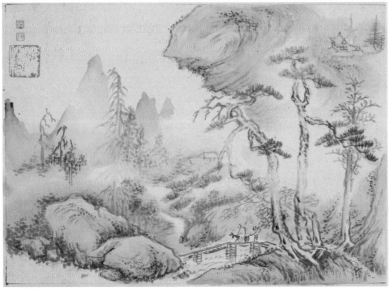

도044

도043 **고신소사**
심사정, 1761년, 《표현연화첩》 중, 종이에 수묵, 27.4×38.4cm, 간송미술관.

도044 **계산소사**
심사정, 1761년, 《표현연화첩》 중, 종이에 담채, 38.4×27.4cm, 간송미술관.
심사정이 개발한 새롭고 다양한 기법을 볼 수 있는 《표현연화첩》 중의 한 작품으로 55세에 그린 것이다. 쓰러질 듯 앞으로 튀어나와 있는 소라껍질 형태의 산봉우리 모습은 심사정의 독특한 표현으로 50대 이후 심사정의 다른 작품에서도 볼 수 있어 그가 즐겨 사용했던 것임을 알 수 있다.

도045

도046

도045 **『개화원자전』**「신석보」, 곽희.

도046 **『개화원자전』**「신석보」, 왕몽.

는 『개자원화전』, 「모방명가화보」의 소운종이 그린 방 황공망 그림^{제2부 도019}을 응용한 것이다. 이들은 전체적인 구도를 빌리거나 완전히 재구성하여 자신의 화풍으로 그렸기 때문에 자세히 살펴보지 않으면 그 관계를 찾아내기가 쉽지 않다.

《표현연화첩》은 표암과 현재라는 당시 화단의 유명한 문인화가의 그림을 한자리에서 비교해볼 수 있다는 점에서 더욱 가치가 있다. 이 화첩에는 강세황의 작품이 2점인데 그중 하나인 〈산수도〉^{도047}는 대각선 구도와 넓은 공간감, 간결한 필치가 특징이다. 경물들은 생략하거나 단순화했으며, 수지법이나 준법 등에 큰 변화가 없이 비슷한 경향을 보이는데 다소 복잡하고 다양한 소재와 기법을 보이는 심사정의 작품과 비교된다.

순수한 여기화가로서 그림의 완성도보다 문인화적 분위기와 고상한 운치에 중점을 두었던 강세황과 직업적인 문인화가로서 다양한 구도와 소재는 물론 끊임없이 새로운 기법을 추구함으로써 작품의 완성도에 심혈을 기울였던 심사정의 차이라고 할 수 있다. 그런데 두 사람 모두 그림에서 사의寫意와 아취雅趣를 중요시했다는 점에서 보면 궁극적으로 지향하는 바는 같았다고 할 수 있다.

50세 이후 점점 원숙한 솜씨를 보이는 심사정은 나이에 아랑곳 하지 않고 활발한 작품 활동을 했던 것으로 보인다. 1764년 가을, 이덕무가 그의 집을 방문했을 때 방금 4점의 그림을 완성했다는 기록이 있고, 이즈음의 그림들이 많이 남아 있는 것으로 보아 노년에도 여전히 왕성한 필력을 자랑했음을 알 수 있다.

57세에 제작한 《방고산수첩》은 《표현연화첩》과 같이 다양한 화풍으로 그려진 그림들을 화첩으로 꾸민 것이다. 두 화첩이 다른 점이 있다면 《표현연화첩》이 세 사람의 그림을 묶은 것이라면, 《방고산수첩》은 심사정의 작품만을 담았다. 제목에서 알 수 있듯이 이 화첩은 고인古人, 즉 역대 대가들의 법을 따라 그린 것이며, 그림들은 제각각 다양한 화풍으로 그려졌다. 이렇게 대가들을 방한 그림을 화첩으로 꾸며서 소장하거나, 갖고 다니며 감상하거나, 그림 공부의 본으로 삼았던 것은 오래전부터 있었던 일이다. 그런데 우리나라에서 이렇게 다양한 양식의 그림을 한 화가가 그려 화첩으로 꾸민 것은 흔한 일은 아닌데, 그것은 그만큼 뛰어난 실력이 바탕이 되어야 가능한 일이었기 때문이다.

화첩은 모두 8점으로 되어 있으며, 그림의 내용과 채색으로 보아 각각 2점씩 봄, 여름, 가을, 겨울의 풍경을 그린 것으로 짐작된다. 마지막 그림인 〈설제화정〉雪霽和靜에 '계미납월 방고인각법 현재'癸未臘月 仿古人各法 玄齋라고 쓴 관서가 있어 1763년 정월에 그려진 것을 알 수 있다.

《방고산수첩》은 막 봄이 오는 듯 아지랑이가 가물거리는 대기의 기운

이 따뜻하게 느껴지는 여유로운 봄을 비롯하여 녹음이 우거지고 안개 낀 여름과 청량한 가을을 지나 온 성내가 눈에 잠겨 고요한 가운데 분주히 오가는 사람들의 행렬이 대비되는 겨울 풍경에 이르기까지 각각의 그림은 담백하고 평담한 느낌을 전해준다. 전형적인 남종산수화인 〈기려심춘〉騎驢尋春, 강렬한 부벽준이 사용된 〈계거산락〉溪居山樂, 미법산수화인 〈연강운산〉烟江雲山, 수직으로 교차하며 짧게 끊어지는 특이한 준을 사용한 〈장강첩장〉長江疊嶂 등 다채로운 화풍을 보여준다.

이처럼 계절도 다르고 화풍도 다르지만, 그럼에도 불구하고 이 그림들을 하나로 묶어주는 것은 아주 작은 점경에 불과한 사람들이다. 이 마을과 저 마을을 이어주는 실낱 같은 길, 험한 산길 혹은 물길을 따라 어디서든 묵묵히 살아가고 있는 사람들, 길을 가고 있는 사람들이다. 계절이 바뀌고 시간이 흘러도 강과 산(자연)은 변함이 없고 다만 사람들은 거기에 순종하며 살아갈 뿐이라는 진리를 그림으로 얘기하는 것 같다. 마치 강산무진도江山無盡圖를 한 장면씩 나누어 그려 두루마리가 아닌 화첩으로 만든 것 같다. 흥미로운 점은 심사정이 죽기 1년 전에 그린 〈촉잔도〉에도 《방고산수첩》의 그림들이 부분 부분 나온다는 것이다. 그는 이렇게 다양한 화법을 구사하면서 언젠가는 자신의 기량을 다 쏟아부을 대작을 준비하고 있었던 듯하다.

노년의 심사정은 기력이 쇠하기는커녕 더욱 원숙하고 세련된 필력과 지칠 줄 모르는 창작열을 불태웠던 것으로 추정되는데, 60세를 전후한 시기에 가작들이 많이 그려졌다는 것이 이를 증명한다. 1764년에 그린 〈선유도〉는 단순히 뱃놀이를 즐기고 있는 인물들을 그린 것이 아니라 심사정 자신의 모습을 은유적으로 표현하고 있다는 점과 물결 표현에서 구습을 벗고 새로운 지평을 열었다는 점에서 주목해야 할 작품이다.

〈선유도〉는 작은 배를 타고 유유자적 뱃놀이를 즐기고 있는 인물들을 그린 것이다. 금방이라도 뒤집힐 것 같은 배는 험한 파도에도 무엇이 그리 여유로운지 조금의 동요도 없이 한 사람은 비스듬히 등을 기대고 앉아 먼 곳

도048 **설제화정**
심사정, 1763년, 《방고산수첩》 중, 종이에 담채, 37.3×61.3cm, 간송미술관.
고인들의 법을 따라 그렸다고 되어 있는 《방고산수첩》은 57세 겨울에 그린 것이다. 〈설제화정〉을 비롯하여 총 8작품이 수록된 이 화첩은 정작 고인의 법에 따른 것이 아니라 심사정이 개발한 다양한 기법들로 그려진 작품들로 이루어져 있어 심사정 양식을 이해할 수 있는 첩경이 되고 있다.

도049 **장강첩장**
심사정, 1763년, 《방고산수첩》 중, 종이에 담채, 37.3×61.3cm, 간송미술관.
역대 준법을 공부하고 익혀 그것을 토대로 자신의 준법을 개발시킨 심사정은 50대 이후 특이한 준법들을 많이 사용했다. 〈장강첩장〉은 강을 따라 이어진 장대한 바위절벽이 인상적인데, 짧게 끊어진 필선을 계속 겹쳐 나가면서 울퉁불퉁한 바위절벽의 표면과 결이 드러난 바위를 표현했다. 바위의 종류에 맞는 준법을 개발하여 질감을 잘 살린 작품이라고 하겠다.

도050 『개자원화전』
「산석보」, 화강해파도법.

을 응시하고 있고, 다른 사람은 마치 '그 물결 한번 볼만하구나' 하는 표정으로 느긋하게 뱃전에 기대어 있다. 이 와중에 혼이 빠지게 힘들고 바쁜 것은 보통 사람인 사공뿐이다. 행여 배가 뒤집힐세라 엉덩이를 뒤로 빼고 다리에 힘을 주어 안간힘을 다해 노를 젓고 있는 사공이 안쓰러울 지경이다.

심사정은 이전에도 간간히 그림을 통해 자신의 마음을 내비쳤는데, 〈선유도〉 역시 세상사를 바라보는 자신의 마음과 시류에 휩쓸리지 않고 살아온 자신의 모습을 표현한 듯하다.

〈선유도〉는 수평선의 경계를 암시하는 아무런 표시도 없이 온통 물로 화면을 가득 채우고 있는 것도 이례적이지만, 불규칙하고 격동적인 파도의 모습은 전혀 새로운 표현이다. 〈해암백구도〉^{도036}에서 알 수 있듯이 심사정의 파도 묘사는 『개자원화전』의 '화강해파도법'³⁶을 응용한 것이다. 그러나 〈선유도〉를 비롯한 〈강암파도〉^{도038}와 〈지두절로도해〉指頭折蘆渡海^{제5부 도007} 등 말년에 그린 작품들은 화보의 영향에서 벗어나 마치 용수철을 펴놓은 듯 꼬불거리는 선과 불규칙한 방향으로 몰리는 물결 등에서 개성적인 파도의 모습이 보인다. 이러한 파도 표현은 전혀 새로운 것으로 이후 김홍도를 비롯한 많은 화가들에게 영향을 주었다.

심사정은 만년에 대가들의 작품을 방한 그림들을 다수 그렸는데, 이러한 방작들은 주로 원대 이전의 고화들이라는 점이 특이하다. 이덕무의 말대로 "고벽古僻에만 치우친" 심사정의 취향도 있었을 테지만, 그가 직업적인 문인화가였던 점을 상기하면 시대가 오래된 그림을 좋아했던 당시 수요자들의 취향도 반영되었다고 보는 것이 타당하다.

그가 방작을 했던 원대 이전의 화가로는 곽희·이공린·마원 등을 들 수

36 화강해파도법(畫江海波濤法)_ 강과 바다, 파도를 그리는 법.

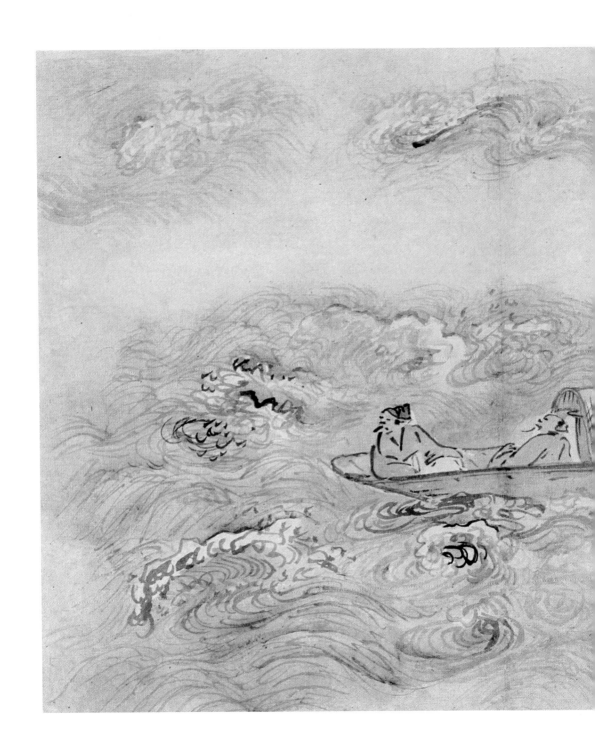

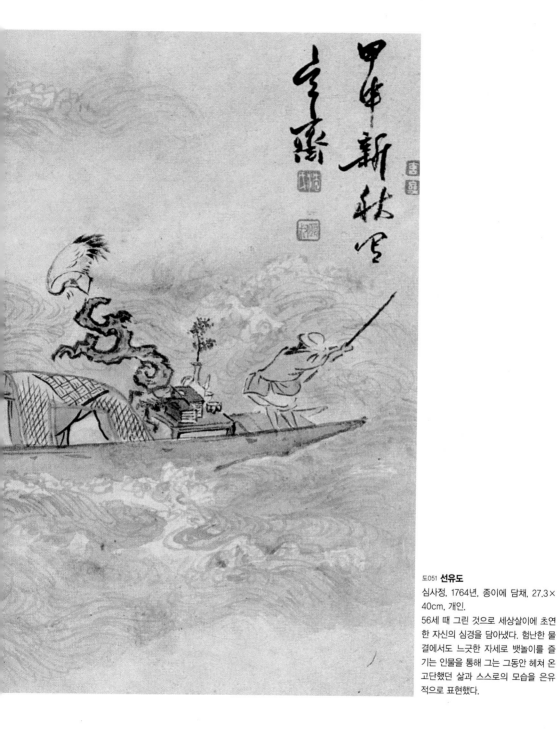

도051 **선유도**
심사정, 1764년, 종이에 담채, 27.3×
40cm, 개인.
56세 때 그린 것으로 세상살이에 초연
한 자신의 심경을 담아냈다. 험난한 물
결에서도 느긋한 자세로 뱃놀이를 즐
기는 인물을 통해 그는 그동안 헤쳐 온
고단했던 삶과 스스로의 모습을 은유
적으로 표현했다.

있는데, 그중 화법상 심사정이 가장 많이 따랐던 화가는 북송의 산수화가인 곽희이다. 중국에서는 동기창의 남북종론이 발표된 이후 화원이었던 곽희는 북종화가로 분류되어 그다지 높은 평가를 받지 못했지만 우리나라에서는 그렇지 않았다. 아마도 곽희의 그림이 알려진 고려 때부터 많은 화가들이 따랐던 산수화의 대가로 평가되었으며, 이것은 남북종론이 소개된 후에도 별반 달라지지 않았다.

곽희는 북송의 신종神宗(재위 1067~1085)이 가장 아끼던 화원으로 한림원의 대조와 직장을 지냈다. 이성李成의 화법을 배워 자신만의 산수화풍을 이룩하여 자성일가했을 뿐 아니라 산수화론인 『임천고치』林泉高致를 쓴 이론가였다. 곽희의 화풍은 조선 전기 회화에 큰 영향을 미쳤는데, 특히 안견의 화풍은 곽희파 화풍을 토대로 하고 있다. 이런 연유로 다른 화가에 비해 곽희는 이미 우리나라에 잘 알려져 있었다.

심사정이 60세에 그린 〈파교심매〉灞橋尋梅는 아직 이른 봄, 파교를 건너 눈도 채 녹지 않은 산속으로 매화를 찾아 떠나는 인물을 그린 것이다. 파교는 중국 장안長安 동쪽의 파수灞水 위에 있던 다리로 사람들이 장안을 떠날 때 이별을 하던 곳으로 서로 헤어지면서 송별의 정을 나누었던 장소로 유명하다. 또한 파교에서는 시상詩想이 잘 떠오른다고도 전해지는데, 파교를 건너는 것은 속세를 벗어난다는 상징적인 의미도 있다.

파교를 건너 매화를 찾아 떠난다는 서정적 주제인 '파교심매'는 당나라 때의 유명한 시인 맹호연孟浩然(689~740?)의 고사에서 비롯되었다. 탈속한 고아한 선비의 상징인 맹호연은 말년에 잠시 관직에 있었던 것을 제외하면 평생 유랑과 은둔 생활을 했는데, 아직 매서운 겨울 추위가 가시지도 않은 이른 봄, 매화를 찾아 당나귀를 타고 파교를 건너 길을 떠났다는 것에서 '파교심매'라는 고사가 생겨났다.

파교심매는 문인들이 좋아했던 주제로 오래전부터 심매도, 설중탐매도, 탐매도 등으로 그려졌다. 〈파교심매〉에는 눈 덮인 산속으로 나귀를 타고

도052 **파교심매**

심사정, 1766년, 비단에 담채, 115.5×50.6cm, 국립중앙박물관.
세상일에서 벗어나 마음이 편안해졌음을 반영하듯 60세 이후 심
사정의 그림은 더욱 한가롭고 여유로워진다. 눈도 녹지 않은 이른
봄 매서운 추위를 뒤로 하고 매화를 찾아 나선 맹호연의 고사를
그린 것이다. 아직 희끗희끗 눈이 쌓여 있고 메마른 가지는 을씨
년스러운데, 짐 보따리와 말안장에 살짝 칠한 붉은색은 매화를 찾
아 길을 떠나는 선비의 설레는 마음인 양 그림에 밝은 기운을 불
어넣고 있다. 작은 부분을 이용하여 그림에 딱 맞는 분위기를 만
들어내는 감각이 놀랍다.

다리를 건너는 인물과 매화를 감상하고 즐길 때 필요한 도구들, 즉 흥을 돋울 술·차·시를 쓸 문방구 등을 메고 뒤를 따르는 시동이 등장한다. 꽤 추운 날씨인 듯 모자에 목도리까지 두르고 외투로 온몸을 감싼 선비는 매화를 찾는 듯 멀리 산속을 보고 있는데, 나무막대기가 휘어지게 큰 보따리를 메달고도 모자라 앞에도 짐을 꿰어 찬 시동은 '이 추운 날 매화가 다 무어란 말인가' 하는 뜻한 표정으로 선비를 바라보고 있다. 마른 나뭇가지에는 희끗희끗 눈이 쌓여 있고 눈에 덮여 있는 산은 고요하기만 한데, 두 사람의 서로 다른 마음이 재미있다.

한편 이 그림은 『고씨화보』의 곽희 작품을 방한 것이라는 견해도 있다. 곽희의 작품은 산 사이로 누각이 보이고 아래쪽에는 도롱이를 걸친 인물이 나귀를 타고 다리를 건너고 있다. 그림 내용으로 볼 때 이것은 남송 말기 문인인 육유陸遊(12세기 후반 활동)의 시 「검문도중우미우」劍門道中遇微雨를 주제로 한 작품으로 추정된다.[37] 물론 육유는 곽희보다 나중 사람이므로 곽희가 그의 시를 주제로 그림을 그렸다는 것은 불가능하다. 하지만 『고씨화보』에 실린 그림 가운데 원대 이전의 그림들은 거의가 진작을 보고 그린 것이 아니라는 점을 감안하면 후대에 곽희 화풍으로 그려진 〈검문도중우미우〉를 보고 고빙이 곽희의 작품으로 인식하여 『고씨화보』에 실었을 가능성이 있다.

그런데 〈파교심매〉에는 우선 심사정이 직접 '파교심매'瀟橋尋梅라는 제목을 써놓았으며, 내용도 이슬비를 맞으며 험준한 산속의 검각을 향해 가고 있는 지치고 힘든 나그네가 아니라 설레는 마음으로 매화를 찾아 떠나는 인물을 그렸다는 점이 다르다. 만약 곽희와의 유사성을 말한다면 내용이나 구도가 아니라 산이나 나무의 표현에서 한림寒林을 즐겨 그렸던 곽희의 화법을 따랐다는 것을 말할 수 있다.

37 『고씨화보』의 곽희 그림이 원대 이곽파(李郭派) 이후의 구도, 그중에서도 명대 주단(朱端)과 오위(吳偉) 등 절파화가들의 설경과 통한다는 점을 고려해보면 이를 주제로 한 그림일 가능성도 배제할 수 없다. 小林宏光,「中國繪畫史における版畫の意義–『顧氏畫譜』(1603年刊)にみる歴代名畫複製をめぐって–」p. 128.

〈촉잔도〉, 인생 만년의 걸작

50세 이후 매년 기년작이 남아 있는 것으로 미루어 심사정은 말년까지도 왕성하게 작품 활동을 했던 것으로 보인다. 그가 죽기 1년 전에 그린 〈촉잔도〉^{별지}는 그의 모든 화법과 기량을 한자리에 펼쳐 보인 생애 마지막 걸작이라고 할 수 있다. 〈촉잔도〉에 사용된 독특하고 개성 있는 화법들은 그가 평생에 걸쳐 이룩한 화풍의 본질을 선명하게 보여준다.

전체 길이가 818센티미터에 폭이 58센티미터로 조선시대 최초의 산수장권山水長卷인 〈촉잔도〉는 약 1미터 정도 되는 종이를 이어 붙여 그린 것이다. 그림 말미의 별지에 쓰인 심래영沈來永(1759~1826)의 발문은 〈촉잔도〉의 제작 경위와 그림에 얽힌 사연을 자세하게 알려준다. 이에 따르면 〈촉잔도〉는 무자년 중추仲秋, 즉 1768년 8월에 심사정의 칠촌 조카인 심유진沈有鎭(1723~1787)의 청을 받고 수일에 걸쳐 그린 것이다. 심래영의 아버지인 심유진이 그림과 산수를 사랑하여 그의 동생 심이진과 더불어 심사정에게 촉蜀의 산천을 그려줄 것을 청했는데, 그림이 미처 완성되기도 전에 심이진은 세상을 떠났고, 이어 완성된 그림은 심유진 가문의 보배가 되었다.

그런데 무술년(1778)에 한 외가 어른이 〈촉잔도〉를 빌려간 후 잃어버렸다며 결국 돌려주지 않자, 심유진은 〈촉잔도〉를 잃어버림에 매양 한탄했다. 그 후 20년이 지난 무오년(1798)에 집안 어른인 심환지沈煥之(1730~1802)에 의해 시장에서 돌아다니다가 재상가에 들어간 〈촉잔도〉가 다시 원래 주인인 심래영에게 돌아오게 되었다. 〈촉잔도〉는 심래영이 10세 때 완성되었고, 20세 때 잃어버렸다가 40세에 다시 찾게 된 것이다. 심래영은 이 일에 대해 "……이 그림이 무戊자 든 해에 얻었다가 무자 든 해에 잃고 무자 든 해에 다시 얻은 것……"의 기이함을 말하고 "……이 지극한 보배의 숨고 나타남이 스스로 그 때가 있음을 밝힌다"라고 적었다.[38] 이 그림은 심래영의 맏사위인 조민영에게 전해져 풍양조씨가에 소장되어 오다가 일제시대에 간송 전형필

38 심래영은 심사정의 구촌 손자뻘 되는 인물이며, 그가 쓴 후발문(後跋文)의 내용은 『간송문화』 70, 2006. 5, 132~133쪽 참조. 〈촉잔도〉 말미에는 "戊子仲秋倣李唐蜀棧 玄齋"라고 쓴 심사정의 자필 제문(題文)과 관서, 도장이 있다.

이 사들이고 수리하여 현재는 간송미술관에 있다.[39]

촉도蜀道는 장안에서 촉, 지금의 사천四川 지방으로 가는 길을 말한다. 사천 지방은 중국 중부 양자강 상류의 사천 분지와 티베트 고원 동부에 해당되는 곳으로, 기후가 따뜻하고 비가 많이 내려 옛날부터 비옥한 땅이었다. 주위에는 양자강, 민강과 가릉강이 흐르고 산악 구릉이 많으며, 오직 성도 부근에만 큰 평야를 이루고 있다.

장안에서 성도로 가는 길인 촉도는 그 험준한 산세로 인해 종종 인생이나 벼슬길의 험난한 여정에 비유되었으며, 험준하면서도 수려한 경치로 인해 중국에서는 오래전부터 그림이나 시의 소재로 널리 애용되어 왔다. 우리나라에서 촉도를 주제로 한 그림은 현재까지 심사정의 작품이 유일한 것으로 알려져 있다. 촉도를 주제로 한 그림은 당나라 때의 〈명황행촉도〉明皇行蜀圖를 비롯해 송대 범관范寬의 〈촉잔행려도〉蜀棧行旅圖, 이공린李公麟의 〈촉잔도권〉蜀棧圖卷, 이당李唐의 〈촉잔도도〉蜀棧道圖, 그리고 명, 청대에 그려진 촉잔도 등이 남아 있다. 이중 이공린의 〈촉잔도권〉을 제외하면 대부분 1미터가 넘는 길다란 축으로 되어 있어, 촉잔도가 주로 축의 형태로 제작되었음을 알 수 있다.

〈촉잔도〉의 말미에 있는 심사정의 제에 의하면, 이 그림은 이당의 촉잔도를 방한 것이라고 했다. 심사정이 방했다고 하는 이당의 촉잔도가 어떤 것이었는지는 알 수 없으나, 현존하는 이당의 〈촉잔도도〉는 높고 험준한 산이 그려진 축 형태의 산수화이고, 산수장권 형식보다 축 형태가 많은 중국의 다른 촉잔도들과 비교해보아도 심사정의 작품은 형식이나 구성은 물론 세부적인 것에서도 그다지 연관성은 없다.

그런데 1999년에 발견된 심사정의 〈촉잔도〉에는 강세황이 예전에 이당이 그린 촉잔도의 원본을 보았다는 발문이 적혀 있다.[40] 화첩에 들어 있는

도053 **촉잔도도**
이당, 남송(南宋), 비단에 수묵담채, 140.8×68.7cm, 일본 구니조 아가타(阿形邦三) 컬렉션.

39 최완수, 「간송 전형필」, 『간송문화』 70, 2006, 130~133쪽.
40 이 작품은 1999년 발견된 《불염재주인진적첩》(不染齋主人眞蹟帖)에 다른 화가들의 작품과 함께 장첩되어 있다. 권윤경, 「조선 후기 《불염재주인진적첩》 고찰」, 『호암미술관 연구논문집』 4호, 호암미술관, 1999. 6, 126~127쪽.

이 그림은 크기(28.1×38.2센티미터)로 보아 촉도의 한 부분을 그린 것으로 보인다. 만약 이 작품과 발문이 심사정의 진작이라면 조선 후기에 어떤 형식이든 이당의 촉잔도가 수입되었고, 그것이 진짜이든 모사본이든 간에 심사정이 "방이당촉잔"倣李唐蜀棧이라고 한 것으로 보아〈촉잔도〉를 그릴 때 염두에 두었을 가능성이 있다.

이미 말했듯이 형식면에서 보면 심사정의〈촉잔도〉는 오히려 산수장권인 강산무진도에 가깝다. 자연은 다함이 없다는 의미를 가진 강산무진도는 오랫동안 그려져 온 주제이며, 특히 명·청대에 크게 유행했다. 자연의 영속성과 그 속에서 인간들이 삶을 영위하고 있는 모습이 파노라마처럼 펼쳐지는 그림인 강산무진도는 촉도의 험준한 산세에 초점이 맞추어진 축 형태의 촉잔도들과는 작품의 형식이나 주제, 구도와 표현에서 전혀 다른 모습을 보인다. 따라서 심사정의〈촉잔도〉는 비록 이당의〈촉잔도도〉를 방했다고는 하지만, 강산무진도의 형식을 빌려 촉도의 모습을 새롭게 표현한 매우 독특한 작품이라고 하겠다.

촉도는 이상향이나 관념 속의 지명이 아니라 실재하는 곳이다. 그렇다면 실재하나 가보지 못한 촉도를 심사정은 어떻게 형상화했을까?〈촉잔도〉를 살펴보면 그는 이 문제를 문학의 도움을 받아 해결했던 듯하다. 즉 험난하게 펼쳐지는 촉도의 여정을 묘사한 문학 작품을 참고로 하여〈촉잔도〉를 형상화했던 것으로 짐작된다.

문학 작품을 그림으로 형상화하는 것은 오래전부터 있었던 일이다. 예를 들면 송대 나대경羅大經의 시「산정일장」山靜日長은 조선 후기에 이를 주제로 한 작품들이 다수 제작되었다. 따라서 심사정이 촉 지방의 산천을 그려달라는 청을 받았을 때 마땅한 모델이 없었다면 촉도를 주제로 한 문학 작품을 토대로 작품을 제작했을 가능성이 충분하다. 이때 가장 유력한 작품으로는『고문진보』古文眞寶를 통해 이미 잘 알려진 이백李白의「촉도난」蜀道難이었을 것으로 생각된다.〈촉잔도〉의 전개가 시의 내용과 부합하는 것이 많아 이

러한 추측을 뒷받침해준다. 다음은 이백이 지은 「촉도난」의 전문이다.

아아 참 우뚝하고도 높도다.

촉으로 통하는 길의 험난함은

푸른 하늘에 오르는 것보다도 어렵도다.

잠총과 어부[41] 같은 임금이

이 땅에 나라를 연 게 얼마나 아득한 옛날이었던가.

그 뒤로 사만 팔천 년

진나라 요새에 사람들의 왕래가 없었다.

서쪽으로 태백산 향하여 새나 다닐 길이 나 있어서

아미산 꼭대기를 가로지를 수 있게 되어 있다.

이 길 내느라 땅 무너지고 산 부서져 많은 장사들이 죽었는데

그리고 나서야 공중에 걸친 사다리와 바위 쪼아 만든 길로 서로 연하여지

게 된 거라네.

위로는 해를 끄는 여섯 마리 용도 돌아가야 하는 높은 표적 같은 봉우리

있고

아래로는 물결이 부딪치어 거꾸로 굽이지는 꾸불꾸불한 냇물이 있네.

황학이 나른다 해도 넘어갈 수가 없고

원숭이들이 건너려 하더라도 부여잡고 의지할 것을 걱정하리라.

청니령은 어찌나 꾸불꾸불한지

백 발자국에 아홉 번 꺾이며 바위뿌리 감돌아야 하니

삼성[42]을 만지고 정성[43]을 스쳐 가며 우러러 숨을 죽이고

손으로 가슴을 치며 앉아서 긴 한숨 뿜게 되네.

그대에게 묻노니 서쪽 촉 땅에 갔다가 언제 돌아오겠는가?

두려운 길과 높은 바위는 부여잡을 곳도 없네.

다만 슬픈 새들 고목에서 울고

41 잠총(蠶叢)과 어부(魚鳧)_ 촉
을 열었던 임금들의 이름.
42 삼성(參星)_ 촉의 분야에 속한
별.
43 정성(井星)_ 진의 분야에 속한
별.

수컷이 나르면 암컷 뒤쫓으며 숲 사이를 맴도는 게 보이고

또 두견새 밤 달 보고 울며 텅 빈 산 걱정하는 소리만이 들리네.

촉으로 통하는 길의 험난함은

푸른 하늘에 오르는 것보다도 어려우니

사람들은 이런 말 들으면 혈기 좋은 붉은 얼굴 시들게 되네.

연이은 봉우리들은 하늘과의 거리가 한 자도 못 될 듯하고

말라 죽은 소나무 넘어져 절벽에 걸쳐 있네.

날아 떨어지는 여울물과 사나운 흐름은 시끄럽게 울리고

절벽에 부딪치고 돌을 굴리는 물은 여러 골짜기에 우레 소리만 같네.

그 험난함이 이와 같거늘

아아 그대 먼 길을 온 사람이여

무엇 때문에 여길 왔는가?

검각 우뚝우뚝 높이 솟아 있어

한 사람이 관문 막으면 만 사람으로도 열 수가 없으니

그곳 지키는 사람이 친한 이가 아니라면

이리나 승냥이 같은 존재가 되어 버리네.

아침이면 사나운 호랑이 피해야 하고

저녁이면 긴 뱀 피해야만 하니

이를 갈며 피를 빨고

사람 죽이기를 삼대 쓰러뜨리듯 하기 때문이네.

성도 비록 즐겁다지만

일찍이 돌아감만 못할 걸세.

촉으로 통하는 길의 험난함은

푸른 하늘에 오르는 것보다도 어려우니

몸을 기울이며 서쪽 바라보고 긴 한숨짓게 되네.[44]

44 噫噓巇 危乎高哉 蜀道之難 難於上青天 蠶叢及魚鳧 開國 何茫然 爾來四萬八千歲 不與 秦塞通人烟 西當太白有鳥道 可以橫絕峨嵋巓 地崩山摧壯士 死 然後天梯石棧相勾連 上有 六龍回日之高標 下有衝波逆折 之回川 黃鶴之飛尙不能過 猿 猱欲度愁攀緣 青泥何盤盤 百 步九折縈巖巒 捫參歷井仰脅息 以手拊膺坐長歎 間君西遊何時 還 畏途巉巖不可攀 但見悲鳥 號古木 雄飛從雌遶林間 又聞 子規啼夜月愁空山 蜀道之難 難於上青天 使人聽此凋朱顏 連峰去天不盈尺 枯松倒掛倚絕 壁 飛湍瀑流爭喧豗 砯崖轉石 萬壑雷 其險也如此 嗟爾遠道 之人 胡爲乎來哉 劍閣崢嶸而 崔嵬 一夫當關萬夫莫開 所守 或匪親 化爲狼與豺 朝避猛虎 夕避長蛇 磨牙吮血 殺人如麻 錦城雖云樂 不如早還家 蜀道 之難 難於上青天 側身西望長 咨嗟. 김학주 역저, 「촉도난」, 『고 문진보』(古文眞寶) 전집(前集), 명문당, 1986, 345~347쪽 재인 용.

〈촉잔도〉는 언덕이나 강을 따라 서서히 전개되는 일반적인 형식을 뛰어넘어 처음부터 화면을 가득 채운 완벽한 한 폭의 산수화로 시작된다. 구름에 가려진 험준한 산들은 촉으로 들어가는 관문 역할을 하고 있으며, 골짜기를 돌아 절벽의 가파른 길을 내려오고 있는 사람들은 이제부터 촉도를 가야 할 여행자로서 이 그림의 주인공들이다.

엇갈린 소나무가 우뚝 서 있는 골짜기를 지나서 내려오면 곧 넓은 강으로 이어지면서 새로운 경물이 펼쳐진다. 아래로는 야트막한 바위산들이 계속되면서 강을 사이에 두고 마을들이 보이며, 강에는 군데군데 기이하게 생긴 큰 바위들이 놓여 있다. 아래쪽 산에는 구멍이 뚫려 있어 나귀를 몰고 가는 사람을 볼 수 있는데, 길이 끊임없이 이어지고 있음을 암시하고 있다. 이런 표현은 이미 다른 작품을 통해 선보였던 것으로 〈촉잔도〉의 요소요소에 배치되어 화면에 변화를 주고 있다.

한편 강 복판에 우뚝 서 있는 바위들은 시선을 가로막아 답답한 느낌을 주는데, 이는 심사정의 의도적인 배치라고 할 수 있다. 대개 산수의 험준함을 이야기할 때 반드시 촉도를 말하는 것처럼 이 작품은 촉도의 험난한 길을 그린 것이며, 더 나가서는 인생 행로를 그린 것으로 볼 수 있다. 바위들은 길을 가면서 만나게 되는 헤쳐 나가야 할 크고 작은 여러 장애물들을 상징하는 것이라고 하겠다.

강을 따라 전개되는 화면이 길게 이어지는 산수장권들에 비해 〈촉잔도〉는 갑자기 막아서는 거대한 산으로 인해 강변 풍경이 끝나면서 험준한 산들이 이어지게 된다. 너무 높아 꼭대기가 화면을 벗어나 버린 산은 오른쪽으로 완만한 곡선을 그리며 휘어져 이제까지 전개된 경물들을 감싸 안듯 마무리하며 다음 경물들과 경계를 이루고 있다. 이것은 긴 두루마리 그림이 자칫 변화 없이 늘어져 화면의 균형이 깨지는 것을 막기 위한 장치라고 할 수 있다. 〈촉잔도〉는 이렇게 하나의 단락 짓는 부분들이 연결되어 이루어져 있으며, 이들은 다시 더 작은 단위 즉 두루마리를 펼칠 때 한 번에 볼 수 있는 길

B

A

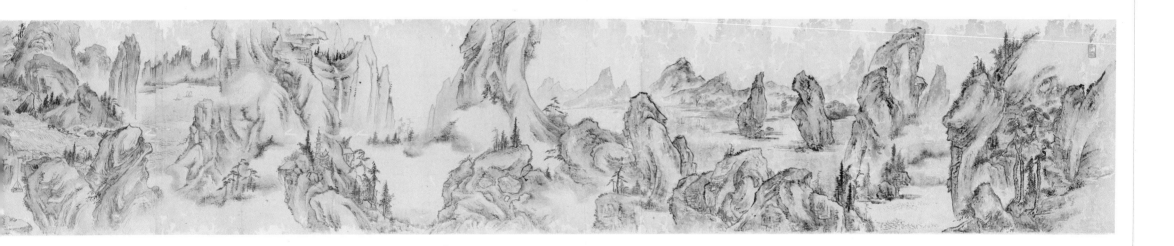

촉잔도 蜀棧圖 심사정, 1768, 종이에 담채, 85×818cm, 간송미술관 소장.

경치가 매우 아름다운 만큼 위험하기로도 유명한 촉도를 그린 것으로 심사정이 63세로 세상을 떠나기 1년 전에 그린 마지막 작품이다. 촉도는 종종 인생이나 벼슬길의 험난함에 비유되었으며, 오래 전부터 시나 문학작품의 소재가 되어왔다. 이 그림은 이백의 「촉도난」에서 영감을 받아 그려진 것이지만 한편으로는 심사정 자신의 인생을 한 폭의 산수화로 표현했다고 할 수 있다. 심사정이 평생 동안 쌓아올린 화업을 한자리에 펼쳐 보인 작품으로, 웅혼한 기상과 거침없는 필력이 조화를 이루어 대가의 풍모가 유감없이 발휘된 조선시대 걸작이라고 할 수 있다.

E 오세창의 발문

간송 전형필이 〈촉잔도〉를 구매하여 수리 복원한 후 10여 년이 지나도록 제발이 없었는데 1948년 오세창이 마침내 발문을 쓴 것이다. 오세창은 발문에서 〈촉잔도〉가 심사정 평생의 걸작으로, 산수장권으로 안견의 〈몽유도원도〉와 이인문의 〈강산무진도〉 두 작품이 있지만 멀리 미치지 못한다고 하면서 제발을 쓰게 된 경위와 그림의 이력을 밝혀놓았다. 또한 오세창은 심래영의 글을 인용하여 자신이 발문을 쓰게 된 해가 무자년인 것이 기이하다고 적었는데 정말로 심래영이 발문을 쓴 지 150년 후, 〈촉잔도〉가 그려진 지는 꼭 180년 후가 되는 무자년(1948)에 발문을 쓰게 된 것이다. 심래영의 말대로 "이 지극한 보배의 숨고 나타남이 스스로 그 때가 있음"을 알아 간송을 만나 다시 세상에 몸을 드러낸 것만 같다.

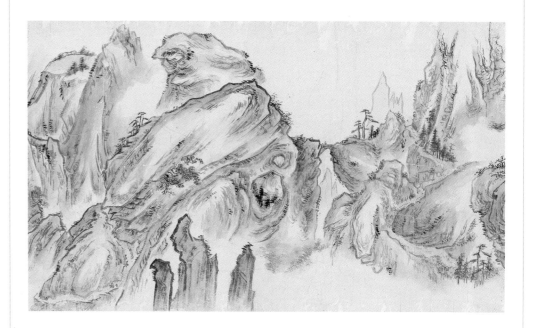

D 부분

길이 끊어진 곳은 말라죽은 나무가 걸쳐져 간신히 길을 만들고 커다란 바위 구멍 너머로는 또 다른 세계가 있음을 암시하는데, 자욱한 구름에 가려져 깊이를 알 수 없는 계곡 아래로는 기암괴석이 솟아 있어 이 세상의 경치가 아닌 듯하다. 험난하지만 절경인 이 길을 아니 갈 수 없는 나그네의 긴 한숨을 불러일으키는 곳임을 알 수 있다.

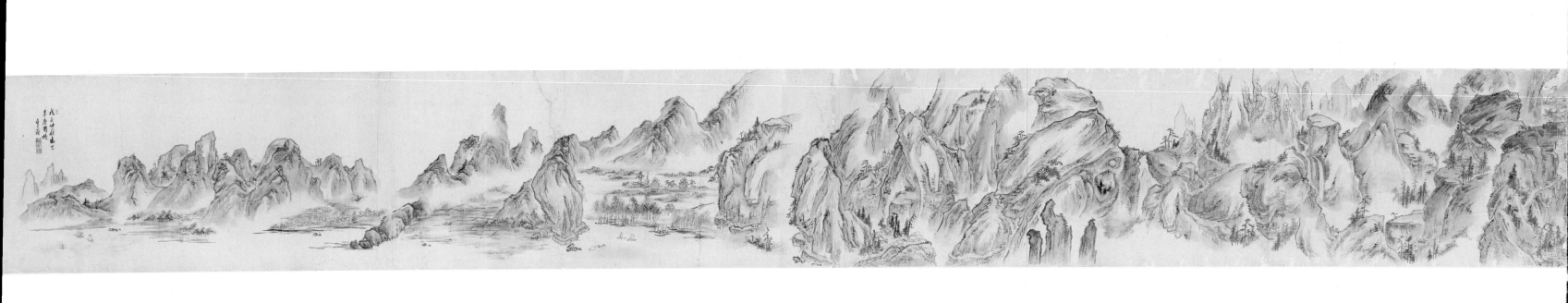

E D E C

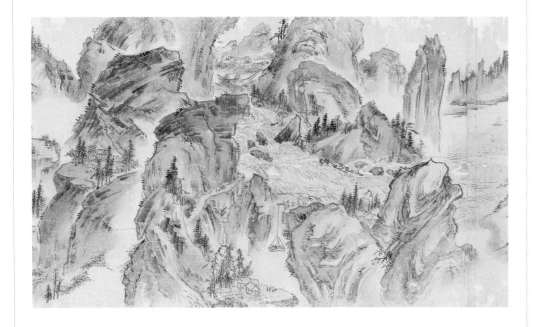

C 부분

세차게 굽이쳐 흐르는 계곡물은 다시 강으로 흘러들고 험한 절벽으로 단절된 곳은 도르래로 연결되어 끊어질
듯 이어지면서 계속되는 인간의 삶과 자연의 관계를 대담하고 호방한 필치로 거침없이 표현하였다.

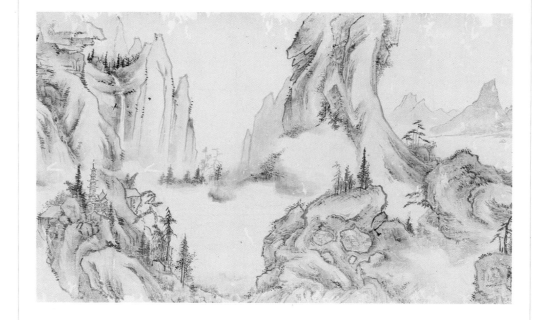

B 부분

갑자기 막아서는 까마득히 높은 산봉우리는 화폭을 벗어났고 천길 높이의 낭떠러지에서 쏟아져 내리는 폭포는
푸른 하늘에 오르는 것보다 어렵다는 촉도의 험난한 여정을 잘 보여준다.

A 발문

심사정에게 촉의 산천을 그려달라고 부탁했던 심유진의 아들인 심래영이 1798년에 쓴 발문으로 〈촉잔도〉가 그
려지게 된 경위와 완성된 후 그림의 이력에 대해 소상하게 밝힌 글이다. 발문에 의하면 그림은 무자년(1768)에
완성되어 심래영의 집에 소장되어 오다가 무술년(1778)에 잃어버려 몹시 애석해 했는데 심래영이 40세가 되던
해인 무오년(1798)에 다시 찾게 되었다. 무(戊)자가 들어간 해에 일어난 이러한 일련의 일들은 우연이 아니라 이
보배 즉 〈촉잔도〉가 스스로 그때를 알아서 세상에 숨고 나타난 것이므로 매우 기이하게 여겨 그 감회를 글로 써
서 밝힌 것이다.

이인 약 90~100센티미터 정도로 나누어진다.

"아아 참 우뚝하고도 높도다. 촉으로 통하는 길의 험난함은 푸른 하늘에 오르는 것보다도 어렵도다"라고 한 시 구절과 같이 이제부터 본격적인 촉도로 들어서게 된다. 이후에는 황학이 난다 해도 넘어갈 수 없고, 원숭이들이 건너려 해도 부여잡고 의지할 것을 걱정하라던 이백의 시와 거의 일치하는 광경이 펼쳐지게 된다. 실제 있을 것 같지 않은 이상하고 험준한 산들이 이어지고 그 아래로는 자욱한 연무에 가려 깊이를 알 수 없는 골짜기가 보이는가 하면, 천길 폭포가 떨어지고 그 옆으로는 산 위로 가파른 길을 가고 있는 나그네가 보인다. 높이를 가늠할 수 없어 "해를 끄는 여섯 마리 용도 돌아가야 하는 표적 같은 봉우리들은 푸른 하늘에 오르는 것보다 어렵다"는 촉도를 실감나게 표현했다.

또한 숨이 차게 이어지던 험준한 산들은 어느 결에 강을 만나고, 깊은 골짜기를 흐르던 물은 서로 만나 물결이 부딪치어 거꾸로 굽이치며 강으로 흘러든다. 절벽으로 단절된 마을과 마을은 커다란 도르래를 이용하여 소통하고 왕래하며, 길이 끊어진 곳은 말라죽은 소나무가 넘어져 걸쳐진 다리로 이어진다. 다리 아래로는 끝 모를 깊이의 계곡이 펼쳐지고 도저히 사람이 살 수 없을 것 같은 산중에는 말 그대로 잔도栈道를 통해 이어지는 실낱 같은 길과 묵묵히 그 길을 가고 있는 사람들이 있다. 대자연의 위대함에 비하면 한갓 미물에 불과하지만 자연에 순응하며 살아가는 사람들과 끊어질 듯 연결되는 마을은 인간이 삶을 영위하는 공간으로 비록 점경에 불과하지만 이 그림의 중요한 소재이다.

격동적인 움직임을 갖고 이어지던 장대한 산들이 점차 세를 잃어갈 즈음 모습을 감추었던 강이 다시 슬며시 나타나면서 마지막 부분이 시작된다. 시간의 영속성을 상징하는 강은 비록 화면에서는 보이지 않더라도 한 번도 멈추는 일 없이 계속되고 있었으며, 모든 경물들을 하나로 이어주는 역할을 하고 있다.

산들에 둘러싸인 성도와 강을 따라 전개되는 산수로 끝을 맺는 〈촉잔도〉의 마지막은 처음 시작이 그랬듯이 결코 평범하지 않다. 다른 작품들이 부감법을 사용하여 강을 중심으로 양쪽으로 경물을 배치하며 점차 멀어지는 것과는 달리 강의 이편 기슭에서 반대편을 바라보고 그린 것 같은 독특한 시점을 보인다. 강을 따라 전개되는 산들도 야트막하게 전개되다 사라져 버리는 것이 아니라 앞의 산들보다는 약해졌지만 그 세를 유지하고 있으며, 결코 부드럽고 평범한 산이 아니다.

〈촉잔도〉에는 많은 다양한 모습의 경물들이 나오며, 그들은 각기 다른 독특한 기법으로 표현되어 있다. 피마준이나 부벽준, 미점 등과 같이 처음부터 자주 사용된 준법은 물론이고, 변형된 왕몽 준법이나 '어떤' 준이라고 이름 붙이기 어려운 새로운 준법 등 심사정 만년에 새롭게 나타난 준법들도 많이 사용되고 있다. 가장 많이 사용된 준법은 부벽준과 변형된 왕몽 준법이며, 그밖에 피마준·미점준·절대준 등이 보이며, 마치 나무판자를 포개 놓은 것 같은 바위산 등은 윤곽선을 위주로 한 안휘파의 바위 묘사에서 변형된 것으로 추정된다. 이처럼 〈촉잔도〉에는 새로운 준법까지 포함하여 그가 평생을 추구하여 완성시킨 화법들이 모두 나타나 있다.

더불어 〈촉잔도〉에는 곳곳에 기발한 표현들이 보여 그림에 변화와 활력을 준다. 높은 산꼭대기 마을과 아랫마을을 이어주는 도르래[별지 C부분도], 산 저편의 가려진 부분을 보여주는 구멍 뚫린 바위와 절벽 사이에 놓여 간신히 길을 이어주는 나무다리[별지 D부분도][棧道], 그 아래로 보이는 먼 산의 묘사 등이 그것이다. 이들은 거대한 산군山群들로 인해 자칫 답답한 느낌을 줄 수 있는 화면에 변화를 줄 뿐만 아니라 산 저편을 보여줌으로써 깊숙한 공간으로 시선을 확장시킨다.

한편 수묵 바탕에 엷은 주황색 계열과 연녹색 계열이 주조를 이루는 맑은 담채가 가해진 〈촉잔도〉는 가을 경치를 그린 것으로 보인다. 이러한 색감은 〈촉잔도〉가 '중추'에 제작되었던 것과 관련이 있으며, 각각의 경물에 맞

게 베풀어진 담채는 가을 분위기를 한층 더 살리고 있다.

비록 문학 작품에 근거하고는 있지만 실재하는 지역이라는 점을 생각하면 〈촉잔도〉에는 촉 지방의 특성이 작품에 반영되었을 가능성도 있다. 가령 〈촉잔도〉에 유난히 연운에 의한 생략법이 많이 보이는 것은 실제 촉 지방의 기후적 요인과도 관련이 있을 것이다. 촉 지방은 사면이 높은 산으로 둘러싸였으며, 그 위에 운무가 짙게 끼어 해를 볼 수 있는 때가 매우 드물다고 한다. 또한 중국의 촉잔도들에 전혀 강이 표현되지 않는 것과는 달리 강이 중요한 소재로 등장하는 것은 촉이 양자강의 상류로 민강과 가릉강 같은 지류가 많다는 것과도 무관하지 않을 것이다.

같은 주제는 아니지만 〈촉잔도〉의 영향을 받은 것으로 생각되는 작품으로 이인문의 〈강산무진도〉江山無盡圖가 있다. 〈강산무진도〉 역시 산수장권이며, 이 주제로 그려진 유일무이한 것으로 수미일관된 탄탄한 구성과 다양한 기법, 꼼꼼한 세부 묘사가 돋보이는 작품이다. 그러나 〈강산무진도〉는 같은 주제의 중국의 강산무진도들과는 전혀 다른 구성과 표현을 보이는 반면, 심사정의 〈촉잔도〉와는 구성과 내용에서 매우 유사한 점이 있다.

심사정의 영향을 많이 받았던 이인문이 〈강산무진도〉를 그리게 되었을 때 가장 쉽게 모델로 삼을 수 있었던 것이 심사정의 〈촉잔도〉였을 것이다. 물론 위대한 인간들의 삶이 주제이며, 작가 특유의 이지적인 구성과 빈틈없는 세부 묘사를 보이고 있는 점 등에서 차이가 있지만, 〈강산무진도〉의 전체적 구도나 사용된 기법들, 그리고 경물들의 모습에서, 예를 들면 도르래별지 C 부분도. 054-1나 구멍 뚫린 바위, 누각, 급류별지 C부분도. 054-2 등과 주황색과 연녹색 등의 가을 풍경을 나타내는 색감에서 〈촉잔도〉의 영향이 강하게 느껴진다.

〈촉잔도〉는 작품의 규모나 사용된 기법의 다양함, 그리고 독창적인 전개 방식에서 독보적인 작품이다. 긴 두루마리 그림은 화면 전체에 일관된 주제를 짜임새 있게 펼쳐 나가야 하기 때문에 탄탄한 구성은 물론 지루하지 않도록 변화를 주어야 하므로 어지간한 기량으로는 선뜻 그릴 수 없는 작품이

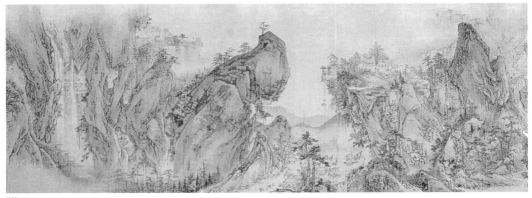

도054-1

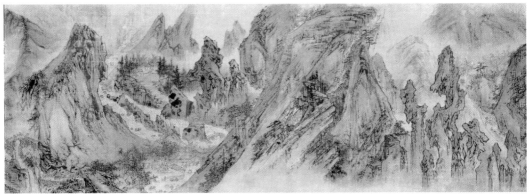

도054-2

다. 따라서 촉잔도의 전통적인 형식에서 탈피하여 촉도의 긴 여정을 처음부터 끝까지 변화무쌍하게 그려낸 것은 심사정의 뛰어난 기량이 아니면 불가능했을 일이다.

심사정은 모든 힘을 쏟아서 흡족하게 대작을 완성하고 난 후 이듬해 5월 15일 세상을 떠났다. 그는 〈촉잔도〉를 그리던 해 여름에 〈호응박토〉^{제4부 도} ⁰²³胡鷹搏兎圖와 《경구팔경도첩》 그리고 〈지두유해섬수로도〉^{제5부 도019} 등 마치 각 분야별로 하나씩 마무리를 하듯이 산수, 화조, 인물 등을 고루 그렸다.

심사정이 남종화풍의 수련기를 거쳐 자신의 화풍을 만들어 나갔던 과정은 외래 화풍인 남종화가 조선 후기 화단에 정착해 가는 과정이자 조선남

도054 **〈강산무진도〉 부분**
이인문, 비단에 담채, 44.1×856cm,
국립중앙박물관.

종화가 탄생하게 되는 과정이라고 할 수 있다. 특히 조선 후기 산수화에서 그는 남종화풍에 조선 중기 절파화풍, 더 나아가 북종화풍과 결합함으로써 중국과는 다른 고유색을 띤 조선남종화를 완성시켰다. 이러한 그의 산수화풍은 동시대의 화가들과 다음 세대 화가들에게도 영향을 미쳤으며, 남종화가 조선 후기 화단에 정착하고 중요한 화풍으로 자리 잡는 데에 큰 역할을 했다.

그림을 통해 세상과 소통했던 심사정은 비루한 현실을 살면서도 평생 맑고 고아한 세계를 추구했으며, 그때나 지금이나 그림에 있어 대방가[45]로 한국회화사에 큰 발자취를 남긴 화가였다.

45 대방가(大方家)_ 어느 한 분야에서 뛰어난 사람.

4

화조화, 좋아하는 것에 마음을 담다

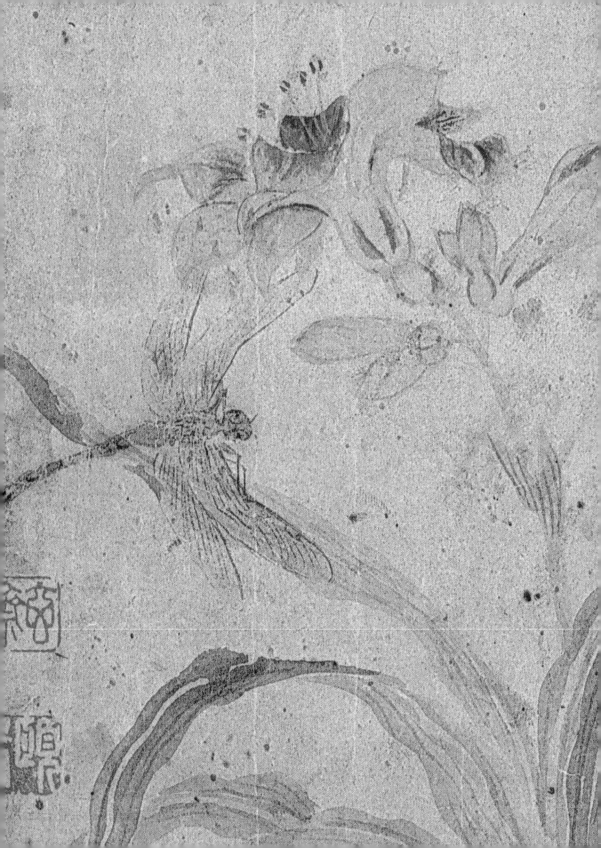

"현재는 그림에 있어서 화훼와 초충을 제일 잘하였다"

화조화花鳥畵는 꽃과 새를 그린 그림을 말하지만 보통 넓은 의미로 영모, 화조, 초충, 화훼 등을 모두 포함하고 있다. 강세황이 심사정의 그림 중 화조를 으뜸으로 꼽았을 정도로 뛰어난 화조화가이기도 했던 심사정은 다양한 소재와 방식으로 많은 양의 화조화를 그려 이 분야에서도 뚜렷한 자취를 남겼다. 산수화와는 달리 화조화는 비교적 양식의 계보나 표현기법에 제약이 없기 때문에 자신이 좋아하는 사물에 심회를 담아 자유롭게 그릴 수 있어 심사정의 또 다른 기량을 엿볼 수 있는 분야라고 할 수 있다.

화조화는 조선 후기 이전까지는 화원들에게는 별로 주목받지 못했던 분야로 주로 문인화가들에 의해 발전되어 왔다. 그것은 화원을 뽑을 때 실시하던 시험 때문이기도 했는데, 『경국대전』經國大典 '취재'取才조에 보면 '화초' 花草는 가장 낮은 등급인 4등으로 분류되었다. 4등인 화초는 아주 잘 그려도 (通) 점수가 2분分이었는데, 2등인 산수는 보통[略]으로만 그려도 3분을 받을 수 있었다. 따라서 화원들은 자연히 점수가 높은 산수나 대나무 과목을 선호

했던 것으로 보인다.[1]

화조화는 소재가 갖고 있는 상징적 의미와 장식적 성격 때문에 어느 시기에나 감상뿐 아니라 실용적인 목적에서 꾸준히 제작되어 왔다. 조선 후기에는 그러한 전통을 바탕으로 명·청대의 새로운 화조화 양식을 받아들여 이전과는 구별되는 다양한 발전을 이룩했고, 그 어느 때보다 화조화가 활발하게 제작되었다. 청대는 산수화가 화조화에게 자리를 양보하지 않을 수 없을 만큼 화조화가 크게 유행했으며, 괄목할 만한 성과를 이루었던 시대로[2] 이러한 상황은 조선 후기 화조화에도 영향을 끼쳤던 것으로 보인다.

이 시기에는 회화의 다른 분야와 마찬가지로 화조화도 다양한 양상을 보이면서 전개되었는데, 특히 화보를 통해 얻어진 새로운 화풍의 화조화 양식이 크게 유행했다. 또한 진경산수화와 풍속화의 영향으로 주변의 소재에 눈을 돌려 그것들을 섬세한 필치로 그린 사생풍의 화조화와 조선 중기 화조화 양식을 잇고 있는 전통적인 화조화도 함께 그려졌다. 심사정의 화조화는 이 모든 양식을 포함하고 있는데, 맑은 설채[3]와 담담한 필치의 새로운 양식은 물론 조선 중기 수묵사의水墨寫意 화조화의 전통을 계승했으며, 그 위에 새로운 화풍을 소화하여 일구어낸 독특한 문인화조화라고 할 수 있다.

심사정은 산수화뿐 아니라 화조화에서도 많은 작품을 남기고 있다. 다작을 했던 그의 특성상 종류도 화훼·초충·화조·영모·사군자 등에 이르기까지 다양하며, 격조 또한 높아서 화조화 분야에서도 뚜렷한 성과를 이루었다. 당시 산수화에 비하면 상대적으로 소홀했던 화조화에 관심을 기울였던 심사정은 조선 중기 화조화 전통을 계승·발전시키는 한편, 화보들을 통해 새로운 양식을 받아들임으로써 이전과는 다른 양식의 화조화를 유행시켰다.

그는 주로 수묵으로 그려지던 화조화에 단아한 필선과 담채를 적극적으로 사용함으로써 화조화의 새로운 경지를 개척했다. 이러한 화조화의 새로운 경향에 대해 강세황은 〈화조화〉도015, 016의 제발에서 "우리나라에서 과거에 없었던 것"이며, "뭇 화공들을 압도하는" 그림으로, "앞으로도 이를 계승

1 안휘준, 『한국회화사』, 일지사, 1980, 122~123쪽 참조.
2 『中國の花鳥畵と日本』花鳥畵の世界 第10卷, 東京, 學習研究社, 1983, p. 83.
3 설채(設彩)_ 먹으로 바탕을 그린 다음 색을 칠한다.

할 사람이 없을" 정도로 뛰어나다고 극찬했다. 또한 강세황은 《현재화첩》 발문에서 "현재玄齋는 그림에 있어서 못하는 것이 없지만, 화훼와 초충을 가장 잘하였고, 그 다음이 영모, 그 다음이 산수이다"[4]라고 하여 그의 화조화가 산수화보다 더 낫다고 평가했다.

화조화는 자기가 흥미를 느끼는 대상을 자유로이 선택하여 그릴 수 있는 분야여서 심사정이 자신의 기량을 한껏 발휘할 수 있었는지도 모른다. 그런데 강세황이 심사정의 화조화를 산수화보다 높이 평가했던 것은 그 자신이 산수화가로서 산수화에 더욱 엄격한 감식안을 적용했기 때문일 것이다. 강세황 자신도 산수가 너무 어렵다는 얘기를 했으며, 김홍도를 평할 때도 산수화보다 화조화를 더 높이 평가하고 있다.[5]

현존하는 작품들을 놓고 볼 때 심사정의 화조화는 그 수나 종류, 질에 있어서 가히 조선 후기 화조화를 대표할 만하다. 그러므로 그의 화조화를 살펴보는 것은 조선 후기 화조화의 흐름을 이해하는 데 중심이 될 뿐만 아니라 반드시 필요한 일이다.

심사정의 화조화는 크게 두 양식으로 나눌 수 있다. 하나는 〈괴석초충도〉怪石草蟲圖와 같이 청대 운수평惲壽平(1633~1690)의 화조화와 화보를 통해 들어온 양식의 영향을 받은 것이다. 주로 꽃과 곤충·괴석을 그린 것으로 주변에서 볼 수 있는 소재를 몰골법과 담채를 사용하여 그렸으며, 우아하고 아름다운 느낌을 준다. 섬세한 필선의 구륵[6]과 몰골이 조화를 이룬 가운데 아름다운 색채가 더해진 독특한 풍격의 이러한 양식은 중국 강남 지방[7]에서 발전해온 독특한 화조화 양식으로 운수평에 의해 상주화파常州畵派라는 본격적인 화파를 형성하게 되었다. 이러한 명, 청대의 다양한 문인화조화 양식은 남종문인화풍과 더불어 화보를 통해 조선에 전래되었다.

이와 같이 심사정의 담채[8] 화조화에서 주목해야 할 것은 중국에서 유입된 작품과 화보들이다. 특히 조선 후기에 수입된 화보들이 남종화의 전래에 지대한 공헌을 했다는 것은 익히 알려진 사실인데, 이는 심사정의 산수화뿐

4 玄齋扵繪事 無所不能 而最善花卉草蟲 其次翎毛 其次山水.
5 변영섭, 『표암 강세황 회화 연구』, 일지사, 1988, 203쪽.
6 구륵(鉤勒)_ 그리려는 사물의 윤곽을 선으로 먼저 그리는 화법.
7 강남 지방_강소성 상주 일대.
8 담채(淡彩)_ 맑고 연한 색을 사용하여 수채화 같은 느낌을 주는 채색.

아니라 화조화에도 많은 영향을 끼쳤다.

　화보들은 산수화를 중점적으로 다루고 있지만 중요한 화조화도 많이 실려 있었다. 특히 『고씨화보』의 경우 심주를 비롯하여 진순陳淳, 육치陸治, 진괄陳栝, 주지면周之冕 등 오파화가들의 화조화가 다수 실려 있다는 사실은 문인화조화풍의 유행과 관련하여 시사하는 바가 매우 크다. 또한 『개자원화전』이나 『십죽재서화보』 같은 화보는 화조화가 비중 있게 따로 독립되어 있거나 화보 전체가 화조화로 구성되어 있었다.

　이러한 화보들에 실린 화조화의 영향은 화보가 산수화에 끼친 것보다 더 컸던 것으로 추정된다. 심사정은 물론이고 현존하는 조선 후기 화조화 작품들에서 화보를 그대로 모사하거나 화보식 구도와 소재를 보이는 것들은 일일이 열거할 수 없을 정도로 많다. 화보의 영향뿐 아니라 화보를 그대로 모사한 작품을 남기고 있는 화가들도 많은데, 대표적인 화가로는 정선을 비롯하여 심사정·강세황·최북·정수영·장시흥[9] 등으로 문인화가와 직업화가의 구분 없이 화보를 방작했다. 이러한 현상은 조선 말기까지 이어졌으며, 조선 중기와 달리 화조화에 담채의 사용이 일반화된 것도 채색을 적극적으로 사용한 화보의 영향이라고 할 수 있다.

　암탉의 한가로운 모습을 그린 정선의 〈계관만추〉鷄冠晩雛는 집 마당에서 늘 볼 수 있는 풍경이다. 섬세한 필치와 고운 설채로 인해 조선 특유의 서정적인 세계가 잘 표현된 작품들이지만, 자세히 살펴보면 화보의 영향을 발견할 수 있다. 구도 면에서 보면 꽃들이 한쪽 구석에 피어 있고 그 아래에 병아리와 닭을 배치하고 있다. 또한 꽃은 구륵으로 잎은 몰골로 표현했는데, 이것은 화보들에 많이 보이는 대표적인 구도와 표현기법이다. 마당에 잔잔하게 깔려 있는 꽃무늬의 잡풀 역시 『개자원화전』 2집의 '근하점철태초식'[10]에 보이는 작은 풀들이다. 이러한 현상은 정선의 화조화풍을 이어 받았다고 알려진 변상벽卞相璧의 〈암탉과 병아리〉에서도 찾아볼 수 있다. 괴석과 몰골법으로 그려진 찔레꽃, 깨진 물그릇, 그 주위에 표현된 잡풀의 묘사에서 화보

9 　장시흥(張始興)_ 18세기 후반. 정조 때 자비대령화원을 지냄.
10 　근하점철태초식(根下點綴苔草式)_ 나무나 꽃, 혹은 마당 등에 나 있는 자잘한 꽃이나 잡풀, 이끼 등을 그리는 법.

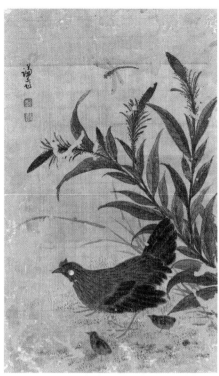

도001 **계관만추**
정선, 비단에 채색, 30.5
×20.8cm, 간송미술관.

도002 **「개자원화전」2집**
1701년, 「초충화훼보」, 근하점
철태초식.

도003 **암탉과 병아리**
변상벽, 비단에 채색, 94.4×
44.3cm, 국립중앙박물관.

의 영향을 찾을 수 있다.

심사정 화조화의 또 다른 양식은 〈황취박토〉^{도022}荒鷲搏兎와 같이 조선 중기 화조화의 전통을 이은 것으로 주로 수묵을 사용하여 호방한 필법으로 그린 것이다. 이 양식은 조선 중기 화조화 전통 중에서도 주로 명대 임량林良과 여기呂紀 등 절파화조화 양식의 영향을 받은 것으로 조속趙涑, 조지운趙之耘, 이건李健 등이 즐겨 그렸던 수묵화조화 양식이다. 양식적 특징은 선묘보다는 강렬한 농묵을 사용하고 배경을 최소한으로 생략하며, 새와 나무의 일부분만을 그리는 것이다. 심사정은 이러한 전통을 이으면서도 여기에 담채를 더하고 배경을 확대하는 등 변화를 꾀했는데, 이러한 심사정 양식은 후배 화가들에게 영향을 주었다.

이렇게 전통과 새로움이 공존하는 그의 화조화는 일생을 통해 다양한 작품으로 나타났다. 즉 전통 양식의 화조화에 변화를 주거나 꽃가지와 채소들을 모아 그리거나, 수묵으로만 화훼초충도를 그리는 등 새로운 방법을 모색하고 시도했다. 그의 이러한 노력은 조선 후기 화조화가 변화하는 데 중요한 역할을 했다.

돌과 풀, 꽃과 곤충을 맑고 담백하게

심사정의 화조화에서 많은 수를 차지하고 있는 것 중 하나는 꽃과 풀, 벌레를 그린 화훼초충도이다. 맑은 설채와 섬세한 묘사가 특징인 심사정의 화훼초충도는 주로 40대에 많이 그려졌으며, 구도나 소재에서 화보의 영향을 보이는 것들이 많다. 이것은 50대 이전의 산수화 작품들에서 화보의 영향이 나타나는 것과 같은 현상으로, 화보를 공부하여 자신의 것으로 만드는 시기에 나타났던 특징이라고 할 수 있다.

심사정의 화훼초충도에는 주로 괴석과 풀, 꽃, 곤충 들이 등장한다. 산

수화에서 나무를 그리는 수지법이 화보의 영향을 나타내는 요소인 것과 같이 화조화에서는 괴석과 잡풀의 묘사가 그러하다. 괴석은 심사정이 화조화를 그릴 때 즐겨 그렸던 소재인데, 『십죽재서화보』의 「석보」石譜가 가장 많이 응용되었던 것으로 보인다. 『개자원화전』 2집의 화조화에도 여러 가지 모양의 바위들이 그려져 있어 화조화를 그릴 때 참고가 되었을 것으로 생각된다.

화조화에 바위가 그려지는 것은 특별한 일이 아니나 특이한 형태와 색깔의 괴석이 그려지는 것은 이전에는 없었던 것으로, 조선 후기 화조화에 보이는 하나의 특징이라고 할 수 있다. 심사정의 화훼초충도에는 구멍이 뚫린 괴석, 즉 태호석太湖石이나 표면이 부풀어 올라 갈라진 것 같은 바위가 자주 그려진다. 특히 그의 초충도에 많이 등장하는 태호석은 중국 항주杭州 부근에 있는 태호에서 채취되는 것으로 구멍이 많은 복잡한 형태의 석회석이다. 예전에 내해內海였던 태호의 물에 의해 오랜 기간 잠식된 석회석에 많은 구멍이 뚫리면서 기괴한 형태를 만들어내 '괴석'이라고도 불리게 된 이 돌은 태호에서 나는 것이 가장 아름답고 기이하다고 하여 태호석으로 불렸으며, 항주의 정원을 장식하는 데 사용되면서 유명해졌다. 한편 꽃이나 괴석 밑에 혹은 화조화의 배경으로 잔잔하게 깔려 전체적으로 부드러운 느낌을 주는 여러 가지 잡풀들은 그 모양이나 종류로 보아 역시 화보의 영향이라고 하겠다.

화훼초충도는 아니지만 〈파초추묘〉敗蕉秋猫는 여러 면에서 초기 양식을 보여주는 작품으로 주목된다. 커다란 파초 아래 검은 고양이가 고개를 돌려 메뚜기를 바라보고 있는 이 그림은 40세 이전의 작품으로 보인다. 화면 아래쪽에 있는 구멍이 뚫린 괴석, 고양이와 그 주위에 깔려 있는 잡풀과 풀꽃들은 화보의 영향을 보여준다. 흥미로운 것은 이런 그림을 정선도 그렸는데, 간송미술관에 있는 그의 〈추일한묘〉秋日閑猫는 파초가 국화로 바뀌었고 고양이의 자세가 조금 다를 뿐이다.

두 그림 모두 모델이 있었을 수도 있고, 심사정이 정선의 그림을 따라 그렸을 가능성도 있다. 그런데 이렇게 같은 소재의 그림들이 그려지는 경우

도004 **패초추묘**
심사정, 비단에 담채, 23×18.5cm, 간송미술관.

도005 **추일한묘**
정선, 비단에 채색, 30.5×20.8cm, 간송미술관.

가 이뿐만이 아니라는 점에 주목할 필요가 있다. 쥐가 홍당무를 갉아 먹고
있는 심사정의 〈서설홍청〉鼠囓紅菁과 최북의 〈서설홍청〉, 고슴도치가 등에 오
이를 지고 가는 정선의 〈자위부과〉刺蝟負瓜와 홍진구洪晋龜의 〈자위부과〉 등
여러 화가들이 비슷한 그림을 그렸다. 즉 누구나 좋아할 수 있는 재미있는
소재이기 때문에 선배들의 그림을 따라 그렸을 가능성이 있다. 그렇지 않다
면 지금은 전해지지 않지만 더 많은 다양한 화보와 그림 들이 중국으로부터
전래되었음을 말해주는 증거라고 할 수 있다.

심사정이 새로운 화조화 양식을 충분히 이해하고 자기 것으로 만들었
음을 보여주는 작품은 1747년에 그린 〈초충도〉草蟲圖이다. 41세 때인 그는

이미 그림으로 명성을 얻었으며, 초기 대표작으로 알려진 〈강상야박도〉가 제작된 해이기도 하다. 〈초충도〉는 구멍이 숭숭 뚫린 괴석 옆에 가는 줄기의 꽃이 한 떨기 피어 있고 그 주위로는 이끼와 풀들이 있으며, 작은 잎사귀에는 메뚜기가 앉아 있는 그림이다. 괴석과 잔잔하게 깔린 풀, 몰골법으로 그려진 꽃나무, 맑은 설채가 어우러진 아름다운 그림이다. 그런데 이 작품은 심사정이 쓴 발문으로 미루어 보면 단순한 초충도가 아니라 자신의 심경을 투영한 사의적인 그림이라고 할 수 있다.

화면 오른쪽에는 "정묘년 음력 정월에 ○○○○의 필의를 따라 그렸다"(丁卯正月倣○○○○筆意)라고 썼으며, 왼쪽 위에는 "메뚜기가 가을 풀잎에서 떨고 있다"蛩寒草葉秋라고 적었다. 이 그림은 한겨울에 가을날 풍경을 그린 것으로 메뚜기가 주인공이다. 그는 왜 하필 겨울에 가을 메뚜기를 그렸을까? 메뚜기는 5~6월에 가장 왕성하게 활동하다가 가을에는 점차 활동력이 줄어들어 알을 낳고 죽는 한해살이 곤충이다. 작은 잎사귀 끝에 간신히 매달려 떨고 있는 그림 속 메뚜기는 기력이 다한 모습이다. 마치 쓸쓸하고 불우한 자신의 힘겨운 삶이 가을날의 메뚜기와 같다고 생각한 듯하다. 그렇다면 이 그림은 꽃과 메뚜기를 그린 사생풍의 초충도가 아니라 자신의 처지와 심경을 메뚜기라는 경물에 의탁해 그린 '뜻이 담긴' 그림이라고 할 수 있다.

그의 화조화 가운데 초충화훼도들은 중년에 많이 그려진 것으로 추정된다. 그 가운데 맑은 담채가 돋보이는 〈괴석초충도〉는 이상한 모양의 태호석과 그 주변에 풀꽃과 곤충을 그린 것이다. 푸른빛이 도는 괴석에는 이끼가 드문드문 있고, 그 위에는 더듬이를 야생화 쪽으로 향하고 있는 연두색 날개의 여치가 앉아 있다. 그 주위로는 한 떨기 원추리와 잡풀이 나 있는데, 몰골로 처리한 붉은색 꽃이 산뜻하다. 여치와 원추리꽃이 아름다운 것으로 보아 어느 여름날 마당의 한 풍경을 그린 것으로, 보는 사람의 마음이 맑고 한가로워지는 느낌이다.

중국 진나라 때 문인인 육운陸雲(262~303)은 「한선부」寒蟬賦에서 "……

도007 **괴석초충도**
심사정, 《겸현신품첩》 중, 28.2× 21.5cm, 서울대학교박물관.

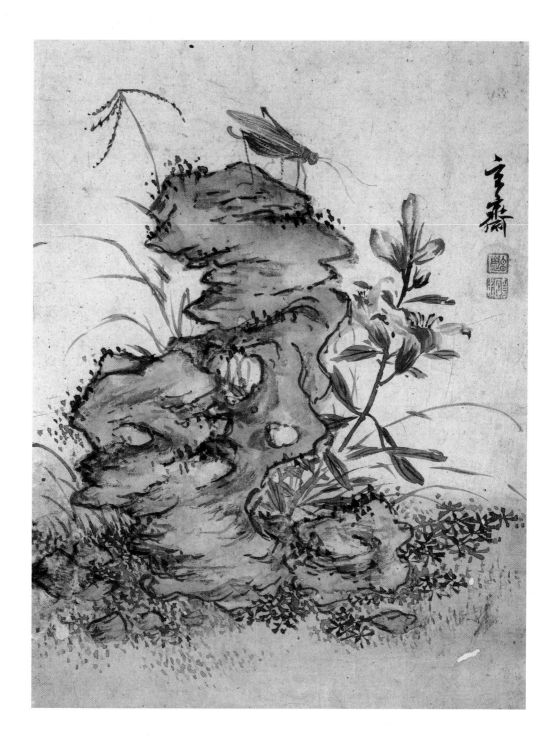

머리 위에 갓끈 무늬가 있으니 곧 그 문文이고, 기氣를 머금고 이슬을 마시니 곧 그 맑음(淸)이며, 곡식을 먹지 않으니 곧 그 청렴(廉)함이고, 거처함에 집을 짓지 않으니 곧 그 검소함(儉)이며, 기다려 절개를 지키니 곧 그 믿음(信)이다"라고 하여 매미의 오덕五德을 말한 바 있다. 이후 매미는 군자가 갖추어야 할 다섯 가지 덕이 있다 하여 군자를 상징하는 곤충이 되었다. 이런 연유로 인해 매미는 글과 그림의 소재로 널리 사랑 받았는데, 매미를 소재로 하여 쓴 글 중에 가장 유명한 것은 구양수歐陽修(1007~1072)의 「명선부」鳴蟬賦이며, 심주를 비롯한 문인화가들에 의해 그림으로도 많이 그려졌다.

심사정도 매미를 그렸다. 〈계화명선〉桂花鳴蟬은 계수나무 가지에 붙어 울고 있는 매미를 그린 것인데, 담담한 필선과 맑은 담채로 인해 전체적으로 부드럽고 온화한 느낌을 준다. 매미를 매우 자세하게 묘사했는데, 머리의 작은 부분도 생략하지 않고 정밀하게 그렸으며, 투명한 날개에는 그물맥까지 실감나게 묘사하여 실제 매미를 보고 있는 듯하다. 이런 세세한 묘사는 직접 관찰하지 않고서는 그릴 수 없다. 많이 여행하고 보고 관찰하여 그리려는 대상을 눈으로 마음으로 이해한 연후에야 산수화를 그릴 수 있는 것과 마찬가지로 화조화 역시 그리려는 대상에 대한 애정과 세밀한 관찰이 먼저 있고서야 그릴 수 있다. 화조화는 문인들이 소략하게 그린 것이든, 직업화가들이 정밀하게 그린 것이든 기본적으로 자연 관찰에 의한 사생이 밑바탕되어야 그릴 수 있는데, 심사정의 화조화 작품들은 그 말을 증명이라도 하는 듯하다.

계수나무의 노란 꽃과 푸른색 잎이 조화를 이루고, 그 아래 붉은 열매는 화면에 생기를 불어넣고 있다. 가는 풀잎에 앉아 있는 베짱이가 가을의 풍치를 더해주고 있는 가운데 매미의 청아한 울음소리가 들리는 것만 같다. 그런데 이 그림은 현재 〈화훼초충〉으로 불리고 있어 제목이 좀 잘못된 것 같다.[11] 노란 꽃이 핀 계수나무를 이렇게 아름답게 표현하기도 쉽지 않은 일인데, 일반적인 〈화훼초충〉보다는 〈계화명선〉이라고 해야 그림에 어울리는 이

11 『한국의 미』 18, 『화조사군자』(중앙일보사, 1987)에는 이 그림 (도 87)의 제목이 〈화훼초충〉으로 되어 있다.

도008 **계화명선**
심사정, 종이에 담채, 58×31.5cm, 국립중앙박
물관.

름이 아닐까 한다.

매미를 소재로 한 그림 중에는 간송미술관에 소장되어 있는 심사정의
〈유사명선〉柳査鳴蟬도 있다. 매미가 앉아 있는 버드나무 가지 하나를 확대해
서 그렸는데 가는 붓으로 섬세하게 묘사한 매미와는 달리 버드나무는 매우
거칠게 그려졌다. 특히 매미가 앉아 있는 굵은 가지는 위로 뻗어나가지 못하
고 중간에 부러진 모습이 특이하다. 이 그림을 보면서 사대부로서의 꿈과 희
망이 꺾인 자신의 처지를 빗대어 표현한 것 같은 느낌이 드는 것은 지나친
상상일까. 이 그림은 40세를 전후한 시기의 작품으로 추정되는데, 그가 사
대부 사회로 복귀할 수 있는 마지막 기회인 영정모사도감의 감동직 파출사
건이 42세 때였던 것을 생각하면 부러진 가지의 의미를 이해할 수 있을 것
같다.

심사정의 화조화 작품 중에는 화첩으로 되어 있는 것들도 있는데, 대표
적인 것이 《현원합벽첩》玄圓合璧帖이다. '현원'이라고 한 것은 현재 심사정과
원교員嶠 이광사가 합작한 작품이라는 뜻이다. 화첩은 모두 8면인데, 심사정
이 그림을 그리고 그 옆면에 이광사가 그림의 내용과 어울리는 시를 써 함께
꾸민 것이다. 이처럼 그림과 시가 있는 형식은 『개자원화전』 2집에 있는 형
식과 비슷하지만, 다른 점이 있다면 《현원합벽첩》의 것은 그림과 글씨가 한
화면이 아니라 각각 다른 면에 있다는 것이다.

각각의 그림들은 크기가 약간씩 다르며, 〈나비와 모란〉은 종이에, 나머
지는 비단에 그려져 있다. 《현원합벽첩》은 심사정의 〈잠자리와 계화〉, 〈매
화와 대나무〉, 〈나비와 모란〉, 〈나비와 장미〉 등 그림 4점과 이광사의 글씨
4점으로 이루어졌는데, 마지막 면에는 정대유丁大有(1852~1927)가 추서한
짧은 발문이 있다. 이광사가 쓴 글들은 당·송대의 유명한 시의 일부분이며,
〈나비와 장미〉만 명대의 시를 인용한 것이다. 이 시들은 모두 『개자원화전』,
「영모화훼보」翎毛花卉譜에 나오는 시들인데, 〈매화와 대나무〉만 두보의 「부정
광문하장군산림」部鄭廣文何將軍山林 중 한 구절을 인용했다.[12] 또한 다른 3점이

12 인용된 부분은 다음과 같다. "바람이 죽잎을 꺾어 푸른빛이 드리워졌고, 비가 매화꽃을 살찌게 하여 붉은빛이 터졌네."(綠垂風折筍 紅綻雨肥梅)

도009 **유사명선**
심사정, 종이에 담채, 22.2×28cm, 간송미술관.

도010 **잠자리와 계화**
심사정, 《현원합벽첩》 중, 비단에 채색, 20.6×17.4cm, 서울대학교박물관.

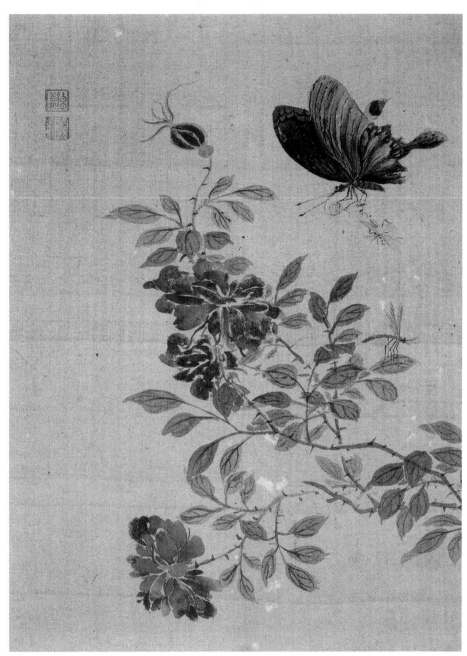

도011 **나비와 장미**
심사정, 《현원합벽첩》 중, 비단에 채색, 24.3×18cm, 서울대학교박물관.

꽃과 곤충을 그린 것과는 달리 〈매화와 대나무〉는 사군자를 그린 것이 특이하다.

화첩 중 〈잠자리와 계화〉는 꽃이 활짝 핀 계수나무와 꽃향기를 따라온 듯 날개가 모두 꽃을 향하고 있는 잠자리를 그린 것이다. 계수나무 가지가 대각선으로 내려오다 한 가지는 엇갈려 위로 올라가면서 공간을 적절하게 나누고, 그렇게 만들어진 공간에 꼬리를 살짝 든 잠자리를 그려 넣었다. 잠자리의 날개는 모두 아래를 향하고 있어 꽃을 향해 내려오고 있는 듯한데, 한 떨기 붉은 꽃송이 같은 모습이다. 이 그림은 공간 구성과 각 경물의 적절한 배치와 묘사도 뛰어나지만, 맑은 푸른색을 띤 잎들과 진한 남색의 계화 그리고 날개까지 붉은 고추잠자리가 대비되면서 이루어내는 색의 조화가 절묘하다.

그런데 〈잠자리와 계화〉는 『개자원화전』 2집, 「영모화훼보」 중 '황도黃桃나무와 잠자리'를 그린 그림을 응용한 것으로 황도나무를 계화로 바꿨으며, 시 또한 그림의 내용에 맞게 다른 그림에 있는 것을 인용했다. 즉 시는 당대唐代의 시인 이교李嶠가 지은 것으로 "가지에는 무수한 달이 생기고, 향기는 자연히 가을에 가득하다"[13]라는 내용인데, 『개자원화전』 2집, 「영모화훼보」 중 계수나무를 그린 그림에 적혀 있던 것이다.

《현원합벽첩》의 다른 그림들도 화보의 그림과 시를 자유로이 바꾸어서 응용했는데, 특히 〈나비와 장미〉는 『고씨화보』의 진괄[14]의 그림을 응용하고, 시는 「영모화훼보」 중 장미 그림에 나오는 것을 인용했다. 당시 화보들이 얼마나 효율적으로 다양하게 응용되었는가를 알 수 있다.

한편 이 화첩은 심사정이 이광사와 교유했던 시기를 추정하고, 나아가 화첩이 언제 만들어졌는지를 알 수 있게 해준다. 이광사는 1755년 나주 괘서사건으로 함경도 부령으로 유배를 가게 되었고, 1777년 당시의 유배지인

13 枝生無限月 香滿自然秋. 『개자원화전』 2집, 「영모화훼보」 중.
14 진괄(陳栝)_ 16세기 중엽 활동. 진순의 아들로 화훼영모에 능했다.

신지도[15]에서 죽을 때까지 22년간 유배 생활을 했으므로 이후 심사정과의 왕래가 불가능했다.[16] 그렇다면 교유했던 시기는 유배 이전까지가 될 것이고, 이 화첩은 두 사람이 합작한 유일한 작품이라고 할 수 있다.

화첩이 언제 만들어졌는지는 알 수 없으나 서체로 미루어 이광사가 40대에 쓴 것으로 추정하고 있으며,[17] 심사정의 그림도 양식상 화보를 적극 이용했던 시기 즉 40대에 그려진 것으로 보인다. 화조화첩으로는 드물게 시·서·화가 갖추어져 있으며, 글씨와 그림으로 한 시대를 풍미했던 두 사람이 함께 만들었다는 점에서 보배가 합해졌다는 의미의 '합벽첩'合璧帖이란 이름이 잘 어울리는 작품집이라 하겠다.

심사정의 화조화가 들어 있는 화첩 가운데 현재 알려진 화첩으로는 《현원합벽첩》, 《겸현신품첩》謙玄神品帖, 《초충도첩》草蟲圖帖 등이 있다. 이 중 《겸현신품첩》은 겸재 정선의 산수화와 현재 심사정의 화조화를 모아 만든 것인데 성격이 다른 그림들이 섞여 있어 엄밀하게 말하면 화조화첩이 아니며, 당대의 뛰어난 두 화가의 그림을 모아 놓았다는 데에 의의가 있는 화첩이라고 할 수 있다. 화첩 속 심사정의 화조화는 재질·크기·시기가 각각 다른데, 특히 수묵으로만 그린 노년기 작품과 담채로 그린 중년기 그림이 함께 있어 아마도 후대에 장첩된 것으로 보인다.

심사정은 화조화를 그릴 때 괴석을 자주 그렸다. 구멍이 뚫린 태호석뿐 아니라 표면이 울퉁불퉁 하고 갈라진 특이한 모양의 바위를 적절하게 배치하여 더욱 아취가 느껴지는 분위기를 자아냈다. 《겸현신품첩》에 있는 〈화조괴석도〉[제2부 도030]는 괴석과 매화나무 가지에 앉아서 마치 괴석을 감상이라도 하는 듯 고개를 돌린 작은 새와 풍성하게 핀 모란을 그린 것이다. 큰 꽃송이가 듬성듬성 달려 있는 매화는 이른 봄에 피는 꽃이고, 탐스럽게 핀 붉은 모란은 5월에 피는 꽃이다. 서로 어울려 아름답기는 하나 두 꽃이 같은 시기에 필 수는 없다. 매화는 청초한 자태와 굽힐 줄 모르는 절개의 상징으로 사랑을 받아 왔고, 모란도 부귀영화를 상징하는 소재로 자주 그려졌다. 그러므

15 신지도_ 전라남도 완주군 소재.
16 이광사는 나주 괘서사건에 연루되어 1755년 부령으로 유배되었으며, 1762년 신지도로 이배되어 그곳에서 죽었다.
17 이완우, 「이광사 서예 연구」, 한국학중앙연구원 한국학대학원 석사학위논문, 1989, 59쪽.

로 각각 의미를 가진 꽃과 이국적인 괴석 그리고 앙증맞은 새가 함께 그려진 그림은 사실적인 것이 아니라 의미 있는 소재를 함께 그려 다른 뜻을 나타낸 사의적인 작품이라고 할 수 있다.

앞의 두 화첩과는 달리 《초충도첩》은 크기가 16.2×10.7센티미터의 작은 작품이지만 그의 화조화 실력이 유감없이 발휘된 가작이다. 화첩은 심사정의 그림만으로 되어 있고, 제목 그대로 아름다운 꽃과 곤충을 그린 그림들을 모아 놓은 것으로 4점 모두 크기와 재질, 양식이 같아서 그릴 때부터 화첩으로 제작된 것으로 추정된다.

나비의 부드러운 날갯짓이 아름다운 〈나비와 패랭이〉, 원추리 잎의 푸른색이 드러나도록 투명한 날개를 가진 잠자리를 묘사한 〈잠자리와 꽃〉은 섬세하고 뛰어난 묘사가 돋보인다. 〈나비와 모란〉은 꽃받침 쪽으로 가면서 점점 짙어지는 꽃잎의 색깔이 자연스럽고, 〈쥐와 홍당무〉는 잎의 안팎을 옅은 갈색과 초록색으로 구분하고 잎맥까지 표현한 무청과 잔털이 나 있는 붉은 무 등의 색 조화가 극히 아름답다.[18] 나비, 잠자리, 모란, 패랭이, 원추리, 붉은 무, 쥐 등 우리 주변에서 흔히 볼 수 있는 소재들이 이토록 매력적인 사물이었던가! 새삼스럽게 특별한 느낌으로 둘러보게 되는 것은 오로지 심사정의 솜씨 덕분이라고 하겠다.

심사정의 초충화훼도 중에서 작품 수가 많지는 않지만 주목해야 할 것은 절지도折枝圖 계통의 그림들이다. 절지도는 말 그대로 '가지를 꺾다'라는 뜻으로 꽃이나 나뭇가지, 채소 등을 꺾어 놓은 모습을 그린 그림이다. 따라서 화병에 꽂아서도 안 되고, 가지들은 반드시 꺾인 부분이 보여야 하는 것이 특징이다. 절지는 또한 옛날 그릇이나 도자기 화병 등과 함께 그려지기도 하는데, 이런 것은 기명절지도器皿折枝圖라고 한다.[19]

절지도 혹은 기명절지도가 독립적인 화목으로 그려지기 시작한 것은 청대부터이며, 우리나라는 아마도 심사정에서 시작된 것으로 추정된다. 심사정 이전에는 절지도가 그려진 예를 찾아볼 수 없으며, 그 이후에도 절지도

18 현재 제목이 〈쥐와 홍당무〉로 되어 있지만 무와 무청의 모양, 색으로 볼 때 홍당무보다는 빨간 무에 가까워 〈쥐와 빨간 무〉라고 해야 할 것이다.
19 이성미·김정희 공저, 『한국회화사 용어집』, 다할미디어, 2003, 42, 189쪽.

도013-1

도013-2

도013 《초충도첩》 중

013-1 〈나비와 패랭이〉
013-2 〈잠자리와 꽃〉
013-3 〈나비와 모란〉
013-4 〈쥐와 홍당무〉

심사정, 종이에 담채, 각
16.2×10.7cm, 고려대학교
박물관.

심사정이 40대에 제작한 초
충도들은 주변에서 흔히 볼
수 있는 사물들을 그린 것으
로, 그의 뛰어난 관찰력과 색
채 감각이 잘 드러나 있다.
특히 이 그림이 들어 있는
《초충도첩》은 섬세한 묘사와
맑은 설채로 아름답고 우아
하면서도 생생함이 살아 있
어 심사정 화조화의 높은 풍
격을 보여준다.

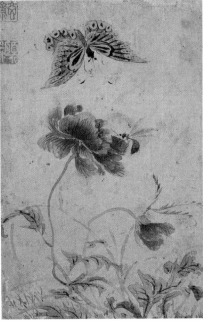

도013-3

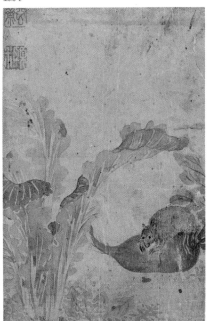

도013-4

는 별로 그려지지 않았는데, 조선 말기 장승업張承業(1843~1897)이 기명절지도를 그리기 시작하면서 안중식安中植, 이도영李道榮 등 근대 화가들로 이어졌다.[20] 따라서 잘 알려지지 않았지만 심사정의 〈화채호접〉花菜蝴蝶이나 〈절지호접〉折枝蝴蝶 같은 그림은 우리나라 절지도의 시발점이라고 해야 할 중요한 작품이다.

〈화채호접〉은 잔잔한 풀밭에 국화, 홍당무, 모란, 가지, 패랭이 등의 꽃과 채소들이 놓여 있고 그 위를 두 마리의 나비가 날고 있는 그림이다. 계절도 다르고 상징하는 바도 다른 소재들을 함께 그리는 것은 그것들이 가진 길상적 의미를 극대화하기 위해서다. 부귀를 상징하는 모란, 장수를 의미하는 나비와 패랭이 등이 그려진 이 그림은 요즘 말로 바꾸면 "부자 되시고, 오래오래 사세요"의 뜻을 지니고 있다. 부귀와 장수는 사람들이 보편적으로 바라는 가장 중요한 축복인데, 이런 의미를 가진 소재들을 한자리에 모아 놓았으니 더 이상 좋을 수 없는 그림이라 하겠다. 여기에 홍당무와 보라색 가지 등을 함께 그림으로써 고운 색감들이 어우러져 만들어내는 화사한 분위기는 그림의 의미뿐만 아니라 눈과 마음을 한층 즐겁게 해준다.

심사정의 절지도가 조선 말기의 기명절지도들과 다른 점은 풀밭, 즉 야외 풍경을 그렸다는 것이다. 나비나 베짱이 등의 풀벌레가 등장하면서 정적인 분위기의 기명절지도와는 사뭇 다른 자연스럽고 생동감이 넘치는 그림이 되었는데, 그가 즐겨 그렸던 초충도와 절지도를 결합한 독특한 초충절지도라고 할 수 있겠다.

20 조선 후기에 그려진 절지도는 거의 없는데, 강세황의 《연객평화첩》(烟客評畵帖) 중 오이, 가지, 석류, 조개, 옥수수 등을 그린 〈채소도〉가 있다. 그런데 단순히 소재 하나씩을 그려 놓은 것으로 절지도라고 하기에는 무리가 있다.

도014 **화채호접**
심사정, 종이에 채색, 26.7×19.1cm, 간송미술관.
절지도라는 화목이 생소하던 조선 후기에 심사정은 새로운 형태의 화조화인 절지도를 적극적으로 그려 이후 절지도를 화조화의
한 분야로 정착시키는 데에 선구적인 역할을 했다. 심사정의 절지도는 자연을 배경으로 곤충들과 함께 그려지는 것이 큰 특징으
로, 그릇이나 꽃가지, 과일 등이 그려진 19세기 기명절지화와는 성격이 사뭇 다르다.

한 폭에 어우러진 꽃과 새, 단아하게 또는 호방하게

심사정은 자연 관찰에 입각한 세밀하고 사실적인 초충화훼도를 많이 그렸지만, 단아한 필선의 사의적 화조화도 많이 남겼다. 이 가운데 52세(1758)에 그린 쌍폭의 화조화는 심사정 화조화의 또 다른 면을 보여주는 대표적인 작품이다. 〈화조화〉^{도015}는 노란 열매가 달린 산사나무 가지에 앉아 있는 특이한 새를 그린 것이고, 또 다른 한 폭의 〈화조화〉^{도016}는 귤나무 가지에 앉아 위쪽을 올려다보고 있는 새를 그렸다.

　"무인맹하사"戊寅孟夏寫라고 쓴 관서가 있는 폭에 그려진 새의 머리는 마치 부채를 펼친 것 같고, 주황색이 감도는 노란 가슴과 검은색과 흰색의 가로줄 무늬가 있는 날개의 모습은 후투티와 매우 닮았다. 『십죽재서화보』에도 머리 모양이 후투티를 닮은 새가 있지만 몸 전체가 흰색이며, 꼬리가 길게 나와 있어 후투티와는 다른 종류로 보인다. 머리 모양이 인디언 추장이 쓰는 모자처럼 생겼다고 하여 추장새라고도 불리는 후투티는 오월 뽕나무 밭에서 볼 수 있지만 흔히 볼 수 있는 새는 아니며, 동남아시아나 호주에서 겨울을 보내고 날아와 여름을 보낸 후 가을에 떠나는 여름 철새이다.

　생김새가 특이한 후투티는 강세황도 제발에서 '이상한 새'라고 표현한 것으로 보아 이전에는 그려진 적이 없었던 것 같다. 그러나 심사정은 후투티의 생김새뿐만 아니라 깃털 색깔까지도 거의 똑같이 그린 것으로 보아 실제로 후투티를 자세히 관찰하고 그렸음이 분명하다. 특이하고 앙증맞은 생김새와 아름다운 색깔을 가진 후투티는 심사정의 그림에 여러 번 등장하는 새 중의 하나이다. 그는 이 그림을 맹하孟夏 즉 8월에 그렸다고 했는데, 여름 철새인 후투티가 한창 활동할 시기인 점도 이러한 추정을 뒷받침한다.

　후투티가 앉아 있는 나무는 잎과 열매의 모양으로 보아 산사나무를 그린 것이다. 산사 열매는 붉은 것이 일반적인데, 심사정이 노란색으로 그린 것은 혹 한 쌍을 이루는 화조화의 열매와 색을 맞추기 위해서가 아닐까 한

도015, 도016 **화조화**
심사정, 1758년, 종이에 담채, 각 38.5×29cm, 개인.
산수화뿐만 아니라 화조화에서도 심주를 공부했던 심사정은 초충도와는 다른 분위기의 문인화조화도 많이 남겼다. 깔끔한 필선과 담백한 설채가 드러나는 이 그림은 담담한 가운데 아취가 느껴지는 문인화조화의 전형을 보여준다.

다. 열매와 나뭇잎들은 아래쪽에 그려져 있고, 비어 있는 위쪽 공간은 한 줄기 가지 위에 오두마니 하게 후투티가 앉아 화면의 균형을 이루고 있다.

한편 다른 폭에는 아래로 휘어 늘어진 가지에 앉아 있는 새와 노란 열매와 잎사귀의 모양으로 미루어 귤나무를 그렸다. 접히거나 뒤집어진 다양한 형태의 나뭇잎과 그에 따라 변하는 색깔을 자연스럽게 표현하여 과연 "(채)색을 쓰는 데 있어 깊이 옛 법을 얻었다"라고 한 강세황의 말을 떠올리게 한다.

그림과는 상관없는 일이지만 한 가지 의아스러운 것은 강세황이 후투티를 '이상한 새'라고 하고, 귤을 그저 '좋은 열매'라고 표현한 점이다. 강세황이 후투티를 본 적이 없거나 보았어도 새의 이름을 정확히 몰랐거나 혹은 잠깐 머물다 가는 철새이기 때문에 당시에는 이름이 없었던 것일까? 귤의 경우에는 우리나라에서 보기 힘들었던 것 같고, 아예 생산되지 않았을 가능성도 있다. 그렇다면 귤나무는 화보에 실려 있는 것을 보고 적절하게 응용했을 가능성이 있다. 만약 귤이 있었다고 해도 남쪽에서 11~12월에 열리는 과일임을 생각하면 두 그림 다 새와 나무의 계절이 적절한 것이라고 할 수 없다. "⋯⋯좋은 열매가 주렁주렁 열리고 이상한 새가 깃들여 있는 것은 바로 조화의 묘를 찾아냈으니⋯⋯"라고 강세황이 《현재화첩》의 발문에서 말했듯이 계절에 상관없이 작고 예쁜 새와 어울리는 특별한 열매를 위해 귤나무를 택한 것으로 볼 수 있다. 어쨌든 맑은 담채와 담담한 필선, 군더더기 없는 깔끔한 묘사는 문인화조화의 진수를 보여준다.

이 그림에는 별지에 강세황의 화평이 붙어 있는데, 마치 새가 글을 읽고 있기라도 하듯 한쪽의 〈화조화〉[도015]는 아래쪽에, 다른 쪽의 〈화조화〉[도016]는 위쪽에 화평이 있다. 화평에 '표옹제'豹翁題라고 한 것으로 보아 강세황이 70세 이후에 쓴 것이며, 따라서 그림이 그려진 후 20여 년이 지난 다음에 쓴 것으로 추정된다.

강세황은 화평을 통해 이 그림은 우리나라에서 과거에 못 보던 것이며

이러한 화조화 양식이 조선 후기에 나타난 새로운 양식임을 암시하면서, 아스라한 풍치를 잘 살려 조화의 묘를 찾아냈으며, 앞으로도 이를 계승할 사람이 없을 것 같다고 극찬했다. 그림에 격조가 있는가를 가장 중요한 평가 기준으로 삼았던 강세황의 이러한 평가는 심사정 작품의 성격과 조선 후기 화조화에서 심사정이 차지하는 위치가 어떠했는가를 잘 말해준다.

심사정의 화조화 작품들은 그가 얼마나 색감에 뛰어난 화가였는지를 보여준다. 그는 수채화 같은 맑고 청아한 효과를 내는 담채의 사용은 물론 색의 조화에도 특별한 재능을 갖고 있었다. 매화나무 둥치에 앉아 나무를 쪼고 있는 딱따구리를 그린 〈딱따구리〉는 그러한 점을 잘 보여준다.

딱따구리는 우리나라 텃새지만 흔히 볼 수 있는 새는 아니다. 주로 나무의 해충을 잡아먹는 이로운 새이며, 작은 몸집과 고운 색깔로 인해 사람들로부터 널리 사랑 받아 왔다. 두 발로 나무를 단단히 움켜쥐고 앉아서 길고 뾰족한 부리로 나무를 쪼아대고 있는 그림 속 딱따구리는 머리 전체와 배 부분이 붉고, 등에는 흰색과 검은색의 깃털이 섞여 있는 것으로 미루어 큰오색딱따구리 수컷을 그린 것이다. 심사정의 그림에 등장하는 소재들은 비슷하게 대충 그려진 것이 아니라 대상의 특징을 정확하게 살려냈을 뿐 아니라 그 색깔까지 실물에 가까워 확실하게 무엇을 그렸는지 알 수 있어 그것을 찾아보는 재미가 쏠쏠하다. 이것은 주변에서 무심코 지나치기 쉬운 것들에 대한 따뜻한 관심과 애정이 바탕이 되어야 하는데, 이런 자세는 그의 작품에 생명력을 불어넣어 그의 화조화를 특별하게 만든다.

밝고 순수한 빨강 원색을 사용한 주인공 딱따구리의 붉은색은 작품의 가장 중요한 포인트로 보는 이의 눈을 사로잡는다. 아마도 심사정이 큰오색딱따구리를 보았을 때 느꼈던 강한 인상을 색을 통해 다시 재현한 것이 아닐까 한다. 보드라운 털의 느낌이 그대로 전해지는 동그란 머리와 볼록한 가슴, 매끄러운 감촉의 깃털을 가진 딱따구리의 모습은 마치 한 떨기 꽃과 같아 꽃 중의 꽃인 매화를 무색하게 한다. 울퉁불퉁 거친 윤곽선의 갈색 매화

도017 **딱따구리**
심사정, 비단에 채색, 25×18cm, 개인.

나무에는 연분홍색의 매화가 탐스럽게 피었는가 하면 벌써 나풀나풀 떨어지는 것도 있다. 매화꽃이 한창이고 더러는 분분히 날리는 봄날, 고목에 앉아 무심한 표정으로 나무를 쪼고 있는 딱따구리는 벌레를 잡는 것일까, 둥지를 만들고 있는 것일까? 딱따구리는 번식을 위해 이른 봄부터 둥지를 만든다고 하니 어쩌면 가족을 위해 열심히 둥지를 만들고 있는지도 모른다. 주인공이 마침 큰오색딱따구리 수컷인 점도 흥미롭다.

굵고 쭉 뻗은 아름드리 좋은 나무를 마다하고 하필 휘고 구부러진 매화나무인 것은 역경 속에서도 굽힐 줄 모르는 고매한 정신을 상징하는 나무이기 때문이다. 화면 왼쪽 아래에 있는 관서의 필체로 미루어 그의 나이 50대 중반 이후에 그려진 그림으로 추정되는데, 원숙한 솜씨는 물론 그 의미도 '지천명'[21]의 경지에 이른 작품이라 하겠다.

심사정의 화조화는 소재는 물론이고 화풍 또한 다양해서 한 사람이 그린 것으로 보기 어려울 정도이다. 한없이 섬세하고 우아한가 하면, 거칠고 힘찬 필치와 호방한 기운이 가득한 화조화도 그렸다. 담채와 단아한 필선보다 강렬한 농묵을 구사하여 그린 화조화는 주로 조선 중기 화조화의 전통을 이은 것으로 특히 조속, 조지운, 이건 등의 수묵사의화조화 양식과 연결된다.

조선 중기 화조화의 양식을 따른 것으로 주목되는 그림은 〈설죽숙조도〉雪竹宿鳥圖이다. 왼쪽에서 위로 뻗어 올라간 대나무 가지에서 줄기 하나가 아래로 쳐져 자연스럽게 화면을 분할하고, 가늘지만 낭창한 가지에는 왼쪽으로 고개를 돌려 날개깃에 머리를 파묻고 졸고 있는 새가 앉아 있다. 꾸벅꾸벅 졸고 있는 새의 모습은 미소가 저절로 번질 만큼 사랑스럽다. '숙조'宿鳥는 당나라 때 이미 시의 소재로 사용되고 있어 오래전부터 문학의 소재였음을 알 수 있으나 언제부터 그림으로 그려지기 시작했는지는 알 수 없다. 다만 우리의 경우 '숙조'를 소재로 한 그림이 조선 초기 작품으로 알려진 것은 없으며, 조선 중기의 것이 가장 많이 남아 있다.

21 지천명(知天命)_ 하늘의 이치를 깨달아 인생의 참다운 의미를 알게 됨.

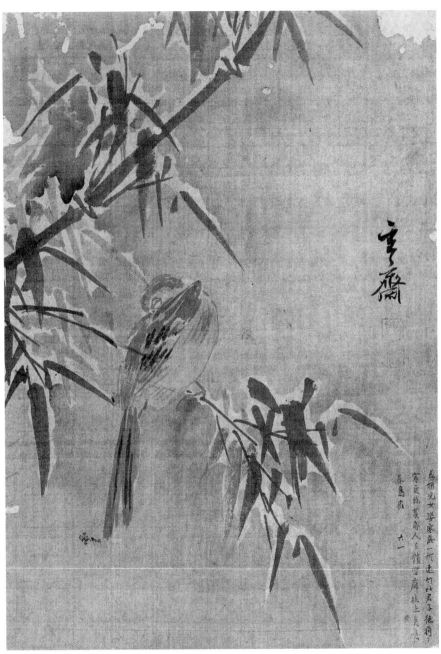

도018 **설죽숙조도**
심사정, 비단에 담채, 25×17.7cm, 서울대학교박물관.

조선 중기의 숙조도와 관련하여 주목되는 것은 중국에서 편찬된 화보들이다. 『고송화보』高松畫譜 중 「고송영모보」高松翎毛譜(1554), 『화수』畫藪 중 「춘곡앵상」春谷嚶翔(1597), 『삼재도회』三才圖會(1607) 중 「사영모도」寫翎毛圖 등에는 새를 그리는 화법뿐만 아니라 새의 다양한 자세가 소개되어 있는데, 그 중 '숙조'의 자세도 들어 있다. 그러나 「고송영모보」나 「춘곡앵상」은 조선 중기에 전래되었다는 기록이 없고, 다만 『삼재도회』에 관해서는 이수광李睟光(1563~1628)의 『지봉유설』芝峯類說(1614)에 언급되어 있다. 따라서 앞의 두 화보들과는 영향 관계를 자세히 알 수 없지만, 『삼재도회』가 이전의 화보들을 참고하여 만들어졌으므로 이를 통해 어느 정도 영향을 주었을 가능성은 있다.[22]

조선 초기나 후기에는 별로 그려지지 않던 숙조도가 중기에 유난히 많이 그려졌던 것은 단지 화보의 영향 때문이었을까? 한 주제가 어느 특정 시기에 집중적으로 그려진 것도 흥미로운데, 중기의 숙조도는 특히 문인화가들에 의해 많이 그려져서 주목된다. 조선 중기에 숙조도를 그린 화가들은 김시金禔, 이징李澄, 조속, 조지운, 이건 등으로 나뭇가지에 앉아 고개를 옆으로 돌리거나 숙이고 자고 있는 새를 그렸다. 자고 있는 작은 새는 귀엽고 사랑스러운 모습임에 틀림없지만 한편으로는 다른 의미가 있는 것은 아닐까? 예컨대 명말청초 화가인 팔대산인八大山人(1626~1705)이 그린 〈팔팔조도〉叭叭鳥圖는 나라를 잃은 슬픔, 좌절 그리고 왕족으로서 아무것도 할 수 없는 자신의 무기력함을 눈을 감고 고개를 숙인 채 자고 있는 한 마리의 새로 표현했다.

조선 중기는 임진왜란, 정묘호란, 병자호란 등 전란이 많았던 시기이다. 임진왜란으로 전 국토가 일본에 유린당하며 황폐해졌고 인구가 급감하여 국가의 존립이 위태로웠다. 또한 아직 전후 복구도 제대로 되지 않은 상태에서 일어난 병자호란은 오랑캐라고 얕잡아 보던 청에 완전히 항복함으로써 조선 사대부들에게는 씻을 수 없는 치욕과 동시에 자신들이 어찌해 볼 수 없는 막강한 청의 힘에 굴복할 수밖에 없는 무기력함을 안겨주었다.

22 이은하, 「조선시대 화조화 연구」, 고려대대학원 박사학위논문, 2011, 94~98쪽.

조선 중기에 숙조도를 그린 화가들이 모두 외란을 겪은 사람들임을 생각하면 단지 졸고 있는 새의 귀여운 모습만을 그렸다고 볼 수는 없을 것 같다. 특히 김시가 피란 중에 그린 〈매조문향〉梅鳥聞香과 지조 있는 선비로 존경을 받았던 조속의 〈춘지조몽〉은 단지 '숙조'를 그린 것은 아닐 것이다.

거대한 운명의 소용돌이 속에서 자신의 의지와는 상관없는 삶을 살아야 했던 심사정은 고단한 삶에 대한 자신의 무기력한 처지를, 차라리 눈을 감고 외면하고 싶은 마음을 새 그림에 담아 그렸던 것은 아닐까? 〈설죽숙조도〉에서 눈을 이고 있는 대나무는 줄기에 비해 잎이 크고 길며, 묵의 농담으로 공간감을 표현하고 있어 역시 조선 중기 묵죽의 전통을 따르고 있음을 알 수 있다. 주제와 양식 면에서 조선 중기 전통을 이으면서 자신의 심회를 표현한 사의화조화라고 하겠다.

심사정은 조선 중기 화조화 전통을 이으면서도 한편으로는 담채와 몰골법을 결합하는 등 새로운 화조화 양식을 도입하여 수묵 위주의 화조화에서 벗어났다. 전통 양식을 따른 화조화들은 꿩과 매를 그린 것이 많은데, 꿩과 매는 각기 독립적으로 그려지기도 하고 함께 그려진 것도 있다. 중년 이후에는 일정한 구도를 보이는 배경을 바탕으로 꿩이나 매

도019

도020

사냥 장면이 그려져 전형 양식이 성립된 것으로 추측된다.

절개·청렴·보은을 상징한다고 알려진 꿩은 그 화려한 모습과 의미 때문에 그림의 소재로 자주 그려졌으며, 특히 민화의 소재로 사랑 받았다. 심사정도 여러 점의 꿩 그림을 남기고 있는데, 1756년에 그린 〈쌍치도〉雙雉圖는 자연 속에서 노니는 한 쌍의 꿩을 그렸다. 굵은 둥치의 소나무는 왼쪽으로 휘어져 올라가며 화면 밖으로 사라졌다가 슬며시 가지 하나를 오른쪽으로 뻗었는데, 마치 작은 새들이 앉아 쉴 수 있도록 팔을 벌려준 것 같다. 가지 끝은 아래로 처지면서 오른쪽으로 가지를 뻗은 목련과 조우하며, 자칫 공허할 수 있는 공간을 충만하게 채우고 있다. 아래쪽 야트막한 계곡 바위 옆으로는 제법 거품이 일 정도로 물이 세차게 흐르고, 그 위에는 꿩 한 쌍이 서로를 쳐다보고 있다. 104.4×61.4센티미터나 되는 큰 작품임에도 경물들의 긴밀한 유대와 적절한 배치로 화면이 짜임새 있게 구성되어 있다.

위쪽의 소나무 가지와 작은 새들, 아래의 계곡과 그 옆의 언덕 혹은 바위, 그 위에 있는 한 쌍의 꿩으로 이루어진 구도와 배경은 전통 양식을 계승한 그의 다른 화조화에서도 나타난다. 즉 꿩 혹은 매 사냥을 주제로 하는 그림들은 거의 같은 구도와 배경으로 그려져 있어 심사정이 만들어낸 특별한 양식으로 생각된다. 흥미로운 점은 이러한 양식이 이후 김홍도, 이방운, 박제가, 이의양 등의 작품에도 보이고 있어 꿩 그림의 전형 양식이 되었던 것으로 보인다.

진한 먹을 사용하여 부벽준으로 힘차게 쓸어 올린 각진 바위는 단단하고 거친 느낌을 주는데, 이는 조선 중기 화조화의 특징으로 그가 전통 화풍을 계승했음을 보여주는 것이다. 반면 꿩들은 실제 꿩을 방불케 할 정도로 깃털 색깔과 점 하나하나까지 자세하고 생생하게 그렸으며, 특히 쭉 뻗은 장끼의 길고 아름다운 꼬리는 경쾌하기까지 하다. 몰골법으로 그려진 붉은색이 감도는 흰 목련이나 장끼의 사실적인 색감은 조선 후기 화조화의 새로운 경향을 반영하는 것으로 그가 전통을 어떻게 계승, 발전시켜 나갔는지를 알

심사정, 1756년, 종이에 담채, 104.4×
61.4cm, 개인.
화려한 모습의 꿩은 미와 행운의 상징
으로 많이 그려졌던 소재이다. 50세 때
그린 이 그림은 산수를 배경으로 꿩 한
쌍을 그린 것으로 이후 꿩 그림의 전형
양식이 되었다. 심사정은 50대에 들어
서 자신의 양식을 이룩하면서 산수화를
비롯해 모든 분야에서 괄목할 만한 성
과를 내었다.

수 있다.

그림의 주인공인 꿩은 새 중에 가장 금슬이 좋아 항상 암수가 함께 다닌다고 하여 부부가 화목하기를 바라는 마음이 담겨 있는 소재이다. 〈쌍치도〉에는 꿩 외에 눈여겨볼 것이 있다. 바로 소나무와 목련, 대나무 등이다. 소나무와 대나무는 대표적인 절개·충절의 상징이며, 목련도 북쪽[23]을 향해 꽃을 피우기 때문에 임금을 향한 충절을 상징한다.

제발에 의하면 〈쌍치도〉는 유자안兪子安이란 인물을 위해 그린 것이다. 유자안이 누구인지는 알 수 없으나 절개·충절을 의미하는 소재들을 꿩과 함께 그린 것으로 미루어 강직하고, 부부 금슬도 좋은 것을 축하하는 의미로 그려진 듯하다. 병자년 중추에 그렸다고 하니, 여러 가지 좋은 의미와 바람을 담은 추석 즈음의 선물용 그림이었을지도 모르겠다.

매는 조류의 왕으로 용맹, 대담, 강인함과 연관되어 예부터 군왕의 상징으로 많이 그려졌다. 민간에서는 마마의 치유에 효험이 있으며, 잡귀를 물리친다고 믿어 부적으로도 자주 그려졌다. 매는 보통 높은 바위나 나뭇가지에 당당한 자태로 앉아 있는 권위적인 모습으로 그려지거나, 예리한 눈을 빛내며 먹이를 사냥하는 모습으로 그려졌다. 심사정이 그린 매 그림은 현재 3점이 남아 있는데, 모두 사냥을 주제로 한 것이다.

그의 매 그림에서 사냥 장면이 가장 실감나고 생생한 것은 1760년에 그린 〈황취박토〉이다. 지금 막 사냥이 끝나 날개를 미처 다 접지도 못한 채 날카로운 발톱으로 토끼를 움켜쥐고 노려보는 매와 이 상황이 아직도 실감 나지 않은 듯 눈을 동그랗게 뜨고 망연자실 매를 쳐다보고 있는 토끼의 모습이 너무 생생하여 마치 눈 앞에 펼쳐진 장면을 목격한 느낌이다. 특히 쭈뼛쭈뼛 일어서 있는 매의 목덜미 근처 털은 사냥의 숨 가빴던 순간을 그대로 전해주는데, 아마도 조선시대 매사냥 그림 중 가장 사실감이 뛰어난 작품이 아닐까 한다. 주변의 경물들도 모두 격동적인 분위기에 걸맞게 매우 거친 필선으로 호방하게 그려졌는데, 심사정 자신이 쓴 제발에 명대 절파화조화가였던 임

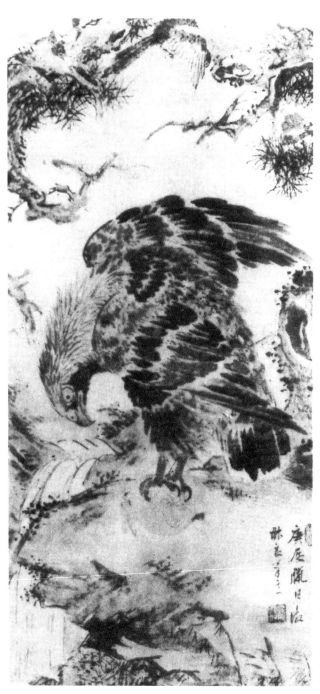

도022 **황취박토**
심사정, 1760년, 비단에 담채, 121.8×87.3cm, 개인.
심사정의 화조화 중 가장 생동감이 넘치는 그림으로 매가
먹이를 사냥하는 긴박한 순간을 절묘하게 포착하여 그렸다.
사냥의 현장에서 지켜보는 듯 착각할 정도로 생생한 묘사가
돋보이는 수작으로 매사냥 그림을 한 단계 끌어올렸으며,
이후 매사냥 그림의 모델이 되었다.

량을 방했다고 하여 그의 매 그림의 연원이 어디 있는지 짐작할 수 있게 한다. 그런데 이 그림은 잘 살펴보면 꿩에서 매로 주제가 바뀌었을 뿐 위쪽의 소나무 가지와 바위가 만들어주는 공간에 매사냥을 배치하고 바위 옆으로는 계곡이 흐르고 있어 전체적인 구도와 배경은 앞의 〈쌍치도〉와 거의 비슷한 것을 알 수 있다.

반면, 꿩과 매 사냥이라는 주제가 한 화면에 그려진 〈호응박토〉는 여러 면에서 흥미로운 그림이다. 이 그림은 소나무와 작은 새들 부분, 매가 사냥하는 부분 그리고 꿩 부분으로 나눌 수 있어 마치 〈황취박토〉와 〈쌍치도〉를 종합해 놓은 것 같다. 계곡 옆 비죽한 언덕에는 막 토끼 사냥을 끝낸 매가 날카로운 눈으로 먹이를 노려보고 있고, 옴짝달싹 못하게 잡힌 토끼는 넋이 나간 표정이다. 소나무 가지에 앉아 있던 새들은 갑작스런 사태에 놀라 거의 떨어질 뻔하고, 언덕 아래에서 한가롭게 먹이를 찾던 꿩들은 혼비백산하여 제정신이 아닌 듯하다. 장끼는 우선 머리라도 숨길 곳을 찾느라 분주하고, 까투리는 도망갈 생각도 못하고 얼어붙은 듯 고개를 돌려 놀란 눈을 떼지 못하고 있다. 한순간에 일어난 일을 절묘하게 포착하여 그린 것으로 그의 뛰어난 묘사력을 유감없이 보여주는 작품이라고 하겠다.

약육강식의 비정한 동물 세계와는 달리 무심하게 피어 있는 국화와 말 없이 흐르는 계곡은 아무 일도 없었다는 듯 담담할 뿐이며, 붓으로 쓱쓱 그린 나무나 언덕에 가해진 부벽준은 너무 강하지 않으면서도 힘이 느껴져 노대가老大家의 말년 작품으로 손색이 없다. 〈호응박토〉는 그가 죽기 1년 전에 그린 것으로 임량을 방했다고 썼으나 임량의 것보다 훨씬 온화하고 담백하여 임량의 화풍이 아니라 '의'意를 따랐던 것으로 생각된다.

매 그림은 조선시대 이전부터 그려져 왔던 주제로 이전에는 주로 군왕이나 권력의 상징으로 높은 바위나 나무에 우뚝 앉아 있는 위엄을 보이는 모습이었으며, 매사냥 그림은 먹이를 노려보고 있는 모습을 그린 것이 많았다. 그런데 심사정은 매를 정적인 모습에서 벗어나 먹이를 사냥하고 있는 역

도023 **호응박토**
심사정, 1768년, 종이에 담채, 115.1×53.6cm, 국립중앙박물관.

동적인 모습으로 표현함으로써 오랫동안 그려져 온 매 그림에 변화를 주어 독특한 자신의 양식으로 만들어냈다.

사군자, 수묵으로 베풀어낸 선禪의 세상

담채와 몰골법을 사용하여 조선 후기 화조화의 변화를 이끌었던 심사정은 50대 이후에는 수묵을 사용한 화조화도 자주 그렸다. 특히 국화, 대나무, 매화 등 사군자나 포도, 파초, 모란, 목련 등 문인들이 즐겨 그렸던 상징적인 소재들과 새를 그릴 때는 수묵으로 그렸는데, 간일하고 담백한 수묵사의화조화의 또 다른 맛을 느낄 수 있다. 화조를 제일 잘했다는 강세황의 말이 아니더라도, 그의 그림들을 보면 평생 힘써 노력하여 다다른 경지가 가히 선禪의 경지에 비견할 만하다.

집안에서 즐겨 그렸던 포도는 외할아버지에서 아버지로 다시 심사정에게로 내려온 소재로 그림에 대한 자질까지 대물림되었다고 하여 당시 사람들에게도 이채로운 일로 회자되었다. 서역이 원산지인 포도는 한무제 때 동서무역로를 개척했던 장건張騫(?~기원전 114)이 서역에 진출하면서 수입되었는데 귀한 식물로 애호되었다. 명나라 때 명필가인 악정岳正(1418~1472)이 「화포도설」畵葡萄說에 포도의 덕을 언급하면서 문인들 사이에 널리 공감을 얻었으며, 사군자와 더불어 사랑 받게 되었다.[24] 우리나라에서는 조선 중기에 특히 묵포도가 많이 그려졌으며, 중기 양식은 후기로 이어졌다.

위에서 내려온 포도 나뭇가지가 대각선을 이루며 구불구불 아래로 뻗은 〈포도〉는 빠르고 힘차게 뻗어 나간 넝쿨손이나 각지게 꺾인 가지의 모습, 거칠게 그려진 잎사귀 등에서 아버지의 영향이 느껴진다. 반면 가지가 축 처지도록 탐스러운 포도송이는 한 알, 한 알이 명료하게 그려져 대조를 이룬다. 재미있는 것은 심정주가 포도송이를 농담에 차이를 두어 그렸던 것제1부 도

24 악정은 「화포도설」에서 "나는 일찍이 말하기를 그 줄기가 수척한 것은 청렴함이요. 마디가 굳센 것은 강직함이요, 가지가 약한 것은 겸손함이요, 잎이 많아 그늘을 이루는 것은 어진 것이요, 덩굴이 뻗더라도 의지하지 않는 것은 화목함이요, 열매가 과실로 적당하여 술을 담글 수 있는 것은 제주요, 맛이 달고 평담하며 독이 없고 약재에 들어가 힘을 얻게 하는 것은 쓰임새요, 때에 따라 굽히고 펴는 것은 도이다. 그 덕이 이처럼 완전히 갖추어져 있으니 마땅히 국, 매, 난, 죽과 함께 선두를 다툴 만하다……"라고 포도의 상징성에 대해 말했다.

002과 달리 심사정은 농담의 차이와는 별개로 포도알 하나하나를 구별하여 그렸는데, 이것은 오히려 신사임당申師任堂이나 황집중黃執中이 구사했던 더 오래된 표현법이라는 점이다.

〈포도〉와 크기, 재질이 거의 같은 〈매월〉梅月은 달과 매화의 조합, 부러진 굵은 가지와 새로 난 가지의 대비, 큰 꽃송이 등 조선 중기 매화도의 전통을 따르고 있다. 그러나 매화 나뭇가지가 위로 곧게 뻗은 전형적인 형태에서 벗어나 왼쪽 하단 구석에서 거의 오른쪽 상단 구석까지 찌를 듯이 올라간 대담한 구도는 심사정의 표현이다. 비백飛白으로 처리된 가지는 심하게 꺾이면서도 마침내 끝까지 올라가 꽃을 피웠는데, 고난과 좌절을 딛고 일어서서 마침내 대가의 반열에 올라선 그를 보는 것 같다. 〈포도〉와 〈매월〉 모두 용묵과 필치가 거침이 없고 노련하여 50대 이후에 그린 것으로 추정된다.

심사정의 뛰어난 용묵 솜씨를 감상할 수 있는 작품으로는 〈파초초충〉芭蕉草蟲이 있다. 시원스럽게 잎이 펼쳐진 두 그루의 파초와 괴석 그리고 파초를 향해 사뿐히 날아들고 있는 잠자리 한 마리를 그린 것이다. 파초는 포도와 더불어 사군자에 더하여 육군자 중의 하나로 사랑 받았던 식물로 문인의 고아한 인품을 상징한다.[25] 파초는 문인들의 모임을 그린 아집도雅集圖에 배경으로 그려지거나 파초와 관련된 고사, 시 등의 소재가 되기도 했다.[26] 파초는 주로 인물이나 산수의 배경으로 그려지다가 조선 후기에 와서 점차 독립된 주제로 그려졌다. 이전에 비해 조선 후기에 파초도가 많이 그려진 데에는 화보의 영향과 정원 가꾸기가 유행했던 시대의 흐름과도 관련이 있다. 당시 전래된 『개자원화전』이나 『당시화보』 등에는 파초가 배경으로 그려지거나 파초 그리는 법이 예시되어 있었는데, 동양 회화의 여러 분야에서 화보의 영향을 고려해볼 때 파초 그림에도 영향을 주었을 것으로 짐작된다.

한편 연행사燕行使들을 통해 정원 문화가 유입되면서 우리나라에서는 구할 수 없는 중국의 진귀한 화초나 괴석 들이 수입되었는데, 이국적인 분위기를 가진 남국의 파초는 단연 인기 있는 식물이었다.[27] 사대부들은 자신들

25 매난국죽 사군자에 소나무, 연꽃, 모란, 파초, 포도, 목련 등 군자의 인품이나 절개 등을 상징하는 식물들을 더하여 육군자 혹은 팔군자로 부르기도 한다.

26 자유분방한 초서를 썼던 것으로 유명한 당나라 때 고승인 회소(懷素, 725~785)는 가난해서 글씨를 쓸 종이를 살 수 없자 집 주위에 파초를 심어 그 잎으로 글씨 연습을 했다고 한다. 또한 송나라 때 성리학자인 장재(張載, 1020~1077)는 시에서 "파초의 심이 다해서 새 가지를 펼치거든, 새로 말린 새 심이 어느덧 뒤를 따르니, 원컨대 새 심으로 새 덕을 기르고 이내 새 잎으로 새 지식을 넓히련다"라고 하여 파초의 특성, 즉 잎이 한 번 펼쳐지면 시들고 중간에 있는 심에서 새로운 잎이 나는 것에 빗대어 부단히 학문에 정진해야 함을 인식하고, 파초를 격물치지의 대상으로 삼았다. 이인숙, 「파초의 문화적 의미망들」, 『대동한문학회지』 32, 2010, 301~309쪽.

27 정민, 『18세기 조선 지식인의 발견』, 휴머니스트, 2007, 36~39쪽.

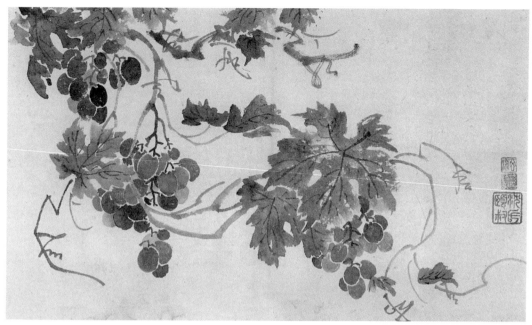

도024 **포도**

심사정, 종이에 수묵, 27.6×47cm, 간송미술관.

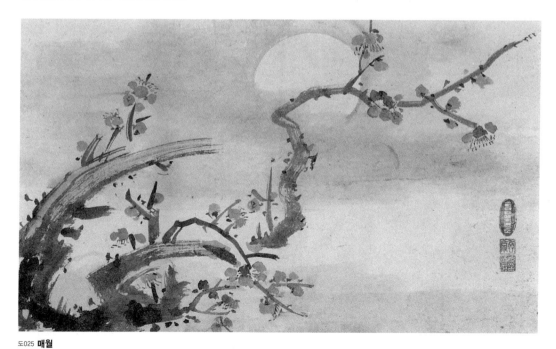

도025 **매월**

심사정, 종이에 수묵, 27.5×47.1cm, 간송미술관.

사군자 중에서 매화와 대나무는 조선 중기에 독특한 양식이 성립되었던 화목이다. 고목과 새로운 가지들의 조화, 비백이 드러난 가지의 표현에서 조선 중기의 매화 양식이 엿보이는 것으로 심사정이 전통 화풍을 계승했음을 보여준다.

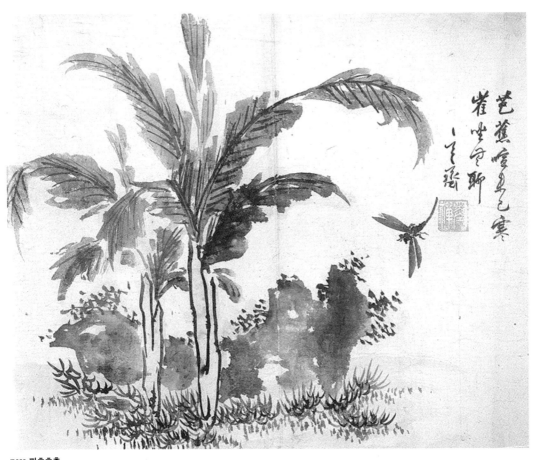

도026 **파초초충**
심사정, 종이에 수묵, 32.7×42.4cm, 개인.

의 고아한 취미 생활을 반영하는 정원에서 파초를 직접 기르기도 하고, 그림으로 그리거나 파초를 소재로 한 시를 짓기도 했다.

심사정은 화폭 가득히 파초 두 그루를 그렸는데, 담묵으로 이리저리 붓을 움직여 쓱쓱 잎의 형태를 만들고 진한 먹으로 잎맥을 그렸으며, 파초 줄기는 묵선으로 윤곽만 그리고 희게 남겨 두었다. 물기를 많이 머금은 습윤한 붓으로 문지르듯 괴석을 표현했는데, 자연스럽게 번진 것이 오히려 더 괴석다운 형태를 만들어냈다. 포물선을 그리며 멀리 뻗은 잎 끝이 살짝 오므려진 곳에 잠자리가 부드럽게 휘어져 들어오며 경물들을 하나로 이어주고 있다.

그림 오른쪽에는 심사정이 쓴 "파초훤불이한 최좌무료"芭蕉暄不已寒 崔坐無聊라는 제발이 있다. "파초는 따뜻하여 이미 춥지 않으니, 높은 자리를 즐기지 아니한다"라는 의미인데, 이 그림이 50세 즈음에 그려진 것으로 보아 아마도 심사정은 명예, 권력, 세간의 평가 등에서 벗어나 세상사에 초연해진 마음을 파초에 담아 표현한 것으로 짐작된다. 작은 풀들이 잔잔하게 깔린 정원의 한 풍경을 그린 〈파초초충〉은 어느 여름 숨도 멎을 것 같은 한낮, 마치 삼매에 든 듯 고요한데 사뿐히 날아든 잠자리 한 마리가 순간 정적을 깨뜨리며 비로소 현실로 돌아온다. '묵선'墨禪이라고 찍힌 낙관의 의미가 과장이 아님을 알겠다.

심사정은 사군자를 그릴 때 주로 수묵을 사용했으며, 특별히 한 소재만 즐겨 그린 것은 아니라서 그의 사군자 그림은 좀 생소할 수도 있다. 그런데 당시 사군자를 주로 그렸던 문인화가들보다 오히려 더 많은 작품을 남기고 있어 강세황과 더불어 조선 후기 사군자화를 대표하는 화가이기도 하다.

사군자는 북송시대 이후 문인화가들이 즐겨 그렸던 소재로, 그것이 가지고 있는 상징성 때문에 문인들의 사의 표출 수단으로 사랑 받았던 화목이다. 매, 난, 국, 죽을 계절별로 춘, 하, 추, 동에 맞춰 놓은 사군자는 그 명칭이 생긴 시기는 확실하지 않지만 명대 이후의 일로 추정된다. 우리나라에서는 사군자를 대개 각각의 소재로 그려 왔으며, 사군자가 한 벌로 계절에 맞

추어 그려지게 된 것은 아마도 18세기 후반 이후의 일이 될 것이다.[28] 가장 즐겨 그린 사군자는 매화와 대나무로 고려시대부터 조선 중기에 이르기까지 꾸준히 그려졌는데, 중기에는 이정李霆(1554~1626)에 의해 '조선 묵죽' 양식이, 어몽룡魚夢龍(1566~?), 오달제吳達濟(1609~1637) 등에 의해 독특한 묵매 양식이 성립되었다. 이러한 전통은 조선 후기까지 이어졌으며, 여기에 남종화의 수용과 화보의 영향으로 더욱 사군자가 성행하게 되었다.

심사정의 사군자는 대부분 소재별로 각각 그려졌으며, 대체로 화보의 영향을 보이는 것과 조선 중기의 양식을 따르는 것으로 나누어진다. 예부터 많이 그려 온 소재, 즉 매화와 대나무는 조선 중기의 양식을 많이 따르고 있으며, 국화는 화보를 응용한 것이 많은데 아마도 국화는 이전에 별로 그려진 예가 없었기 때문인 듯하다.

청초한 아름다움과 굽힐 줄 모르는 정신의 상징인 매화는 북송의 시인 임포林逋가 서호 근처 고산에서 매화를 아내로, 학을 자식으로 삼아 살았다는 고사 이후 문인들에게 사랑 받았던 소재이다. 우리나라에서는 매화가 고려 때부터 널리 그려져 온 것으로 추정되며, 구도나 표현에서는 중국과 구별되는 독특한 전통을 이룩하여 왔다. 굵은 노간老幹과 위를 향해 쭉 뻗은 마들가리[29]의 대비, 비백으로 그려진 노간과 노간 주위에 찍힌 거친 점들, 성글게 피어 있는 큰 꽃송이 등은 대체로 어몽룡, 오달제, 조속 등이 이룩한 조선 중기 매화 양식의 특징이다.

달과 매화를 소재로 한 〈달과 매화〉는 〈매월〉과 필치는 다르지만 비슷한 분위기이다. 마치 구도자의 자세를 취하고 있는 듯 보이는 매화와 그러한 매화를 고요히 비추며 떠 있는 달은 고도의 절제된 감정이입이 느껴진다. 그림 옆의 별지에 적힌 강세황의 제발은 정선과의 관계를 말해주고 있어 흥미롭다.

발문에 의하면 심사정의 묵매가 정선의 것과 매우 유사했던 모양이다. 정선 역시 조선 중기 절파화풍을 토대로 자신의 화풍을 발전시켜 나갔으므

28 변영섭, 『표암 강세황 회화 연구』, 일지사, 1988, 135쪽.
29 마들가리 새로 난 가지.

로 묵매에서도 전통 양식을 따랐을 가능성이 있기 때문에 두 사람의 묵매가 유사한 화법을 보일 수도 있다. 현재로서는 정선의 묵매가 전하지 않아 확인해볼 길이 없지만, 강세황의 발문은 이러한 추정의 단서를 제공해 준다.

한편 심사정은 매화를 달과 함께 그리거나 새 혹은 대나무 등 다른 소재와 함께 그렸으며, 순수하게 매화만 그린 것은 아직까지 발견되지 않았다. 이렇게 매화가 다른 소재와 함께 그려지는 것도 조선 중기 작품들에서 흔히 볼 수 있는 것이지만, 조선 후기에는 잘 보이지 않아 심사정

도027 〈달과 매화〉와 제발
심사정, 종이에 수묵, 22.4×14.1cm, 개인.

이 조선 중기 전통을 따랐음을 알 수 있다.

늦가을 첫 추위와 서리를 무릅쓰고 늦게까지 꽃을 피우는 국화는 지조를 지키며 사는 은사에 비유되어 왔다. 육조시대 전형적인 은사 도연명陶淵明(365~427)의 「귀거래혜」歸去來兮와 더불어 유명해진 국화는 시문에 많이 등장하지만, 그림에는 잘 그려지지 않던 소재로 중국이나 우리나라에서도 국화로 이름이 있는 화가나 작품은 별로 없는 편이다.[30] 그런데 심사정의 사군자 중에는 국화가 제일 많이 남아 있다. 사군자가 본래 문인 자신을 의탁하고 투영하는 소재라는 점을 생각하면, '지조를 지키며 숨어 사는 선비'라는 의미와 함께 수수하고 소박한 모습의 국화가 그에게는 가장 애착이 가는 소재였을지도 모른다. 그가 말년을 보냈던 반송지 골짜기에 있는 단출한 초가집 뜰에도 국화가 심어져 있었다는 기록으로 보아 그가 국화를 사랑했음은

30 이성미, 「사군자의 상징성과 그 역사적 전개」, 『한국의 미』 18, 중앙일보사, 1987, 173쪽.

틀림없는 것 같다.[31]

국화를 그린 그림은 다른 소재들에 비해 말년까지 화보의 영향이 많이 나타난다. 아마도 이전에 그려진 작품들이 별로 없었기 때문인 듯하다. 심사정의 국화는 대개 꽃송이가 크고 탐스러운 것이 특징이며, 때로는 풀, 벌레나 바위와 함께 그려지기도 한다. 〈황국도〉黃菊圖는 바위 뒤편에서 반원을 그리며 올라간 국화 한 떨기를 그린 것으로 국화 뒤쪽에는 대나무가 그려져 있다. 국화, 바위, 대나무는 모두 군자가 가진 덕목이나 성품을 상징하는 것들이다.

국화들 중 활짝 피어 있는 가운데 꽃은 줄기나 잎에 비해 송이가 크며, 꽃잎이 꽃술을 싸고 몰려 있는 특이한 모습이다. 이러한 형태는 『개자원화전』 2집, 「국보」菊譜에 있는 '첨판포예'尖瓣抱蕊와 유사한데, 이전이나 이후에도 별로 그려지지 않았던 모습이다. 심사정의 〈초충도〉에 그려진 국화는 꽃잎이 길고 평평한 모양이었던데 반해 〈황국도〉의 국화는 또 다른 모습이어서 그가 국화의 다양한 모습을 표현하려고 했던 것임을 알 수 있다.

『개자원화전』 2집, 「국보」의 '화국천설'[32]에 의하면 "국화는 색채가 각각 다르고 형도 일정하지 않기 때문에 구륵과 선염 양쪽에 능하지 않으면 그것을 묘사할 수가 없다"[33]라고 했는데, 〈황국도〉는 꽃잎 하나하나를 초초하게 그리고 노란색으로 살짝 선염하여 맑고 높은 기상을 지닌 국화의 정신적인 면을 잘 나타냈다. 또한 "국화는 꽃으로서도 성격이 기고하고 색도 뛰어나며, 향기가 오래도록 유지되므로 그것을 그리기 위해서는 전체를 충분히 이해하고 가슴속에 간직해야 그윽한 것을 표현할 수 있다"[34]라고 했는데, 〈황국도〉에서는 은은한 국화향이 나는 것 같아 과연 그의 가슴속에 이미 국화가 있음을 느낄 수 있다.

사군자 중 가장 먼저 그려지고 오래도록 사랑 받은 것은 아마도 대나무일 것이다. 대나무가 갖고 있는 여러 특성들 즉 강인·겸허·지조·절개 등은 군자의 인품에 비유되었고, 게다가 건축·가재 도구의 재료 등 실용성까

31 이덕무, 「관독일기」 9월 18일, 『청장관전서』 권6,(『국역 청장관전서』 II, 53쪽)
32 화국천설(畫菊淺說)_ 국화를 그리는 법에 대한 설명.
33 菊之設色多端 賦形不一 非鉤勒渲染交善不能寫也.
34 菊之爲花也 其性傲 其色佳 其香晚 畫之者 當胸具全體 方能寫其幽致.

도029

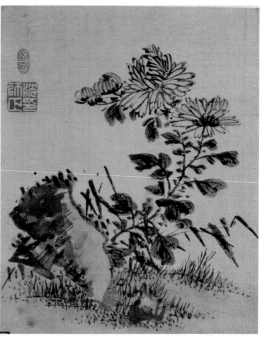

도028

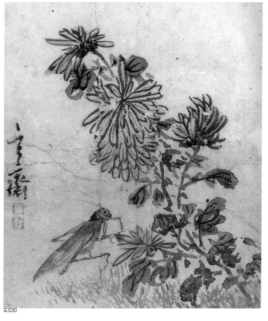

도030

도028 **황국도**
심사정, 종이에 담채, 25.9×20.9cm, 국립중앙박물관.
사군자 중에서 국화로 이름이 있는 화가나 작품은 별로 없는데, 심사정이
사군자 중 가장 많이 그린 것이 국화이다. 지조를 지키며 숨어 사는 선비
에 비유되는 국화가 심사정에게는 그 의미가 각별했을 것이다.

도029 **『개자원화전』 2집**
「국보」, '첨판포예'.

도030 **초충도**
심사정, 종이에 담채, 16.5×14cm, 국립중앙박물관.

지 겸비하여 예부터 예술과 생활에 꼭 필요한 존재로 인식되었다.[35] 심사정이 순수하게 대나무만을 그린 그림은 1점뿐이고, 나머지는 새 혹은 매화와 함께 그린 것들이다. 대나무가 다른 소재들과 함께 그려진 것은 이전 시기부터 있었던 일이며, 특히 새와 함께 그려진 것은 조선 초, 중기 회화와 연결된다. 예를 들면 매창梅窓(1573~1610)의 〈참새와 대나무〉, 조지운의 〈매상숙소도〉梅上宿鳥圖, 김방두金邦斗(16~17세기 화원)의 〈죽지쌍금〉竹枝雙禽 등은 대나무와 새가 함께 그려진 작품들이다.

도029 **매상숙조도**
조지운, 종이에 수묵, 109×56.3cm,
국립중앙박물관.

　　새와 함께 그려지는 전통을 따르고 있는 심사정의 〈설죽숙조도〉[도018]는 대나무 잎들이 줄기에 비해 크고 날카로우며, 농담을 달리하여 그림자 같은 효과를 내어 공간감을 주고 있는 것이 조선 중기 묵죽의 특징을 잘 보여준다. 심사정은 적극적으로 새로운 양식을 구사했던 화조화의 다른 분야와는 대조적으로 매화와 같이 대나무는 전통적인 양식을 따랐다.

　　신미년 겨울에 그렸다고 적힌 〈운근동죽〉雲根凍竹은 바위와 대나무를 그린 것으로 그의 대나무 그림 중 가장 까칠하고 서늘한 분위기를 풍긴다. 댓잎과 죽간은 비백이 생길 만큼 빠르고 거칠게 쳐냈는데, 댓잎은 스치기만 해도 손이 베일 것 같다. 비스듬히 올라간 바위 역시 갈필로 윤곽선만 그려 전체적으로 엄정하고 메마른 분위기를 만들어 눈을 이고 있는 설죽보다 훨씬 더 겨울 분위기가 느껴진다. 또한 댓잎에서 느껴지는 날카로운 기세는 이정의 것과 비교될 만한데, 강세황의 〈난죽도〉蘭竹圖와 비교해보면 심사정의 특징이 확연히 드러난다. 마치 그림을 중간에서 자른 것 같은 화면 구성에서는 화보의 영향이 보이지만, 바위와 대나무의 표현에서는 심사정의 개성과 필력이 잘 나타나 있는 그림이라고 할 수 있다.

　　충성심과 절개의 상징일 뿐만 아니라 그 아름다움과 향기 때문에도 널리 애호되었던 난은 심사정이 별로 그리지 않은 소재이다. 조선 초기에 난

35 이성미, 위의 논문, 172~
173쪽.

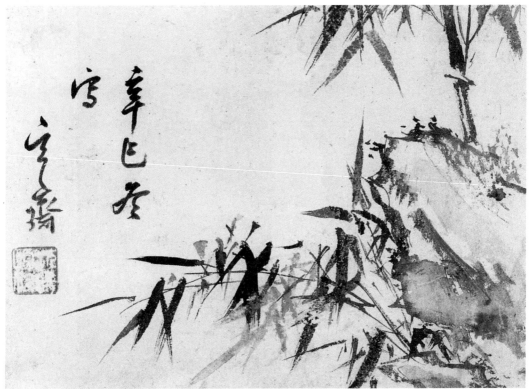

도032

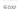도033

도032 **운근동죽**
심사정, 1761년, 《표현연화첩》 중, 종이에 수묵, 27.4×38.4cm, 간송미술관.
사군자 중에서 가장 사랑 받았던 소재인 대나무를 바위와 함께 그렸는데, 날카롭게 뻗은 댓잎에서는 서릿발 같은 군자의 꼿꼿한 기상이 잘 드러나 있다. 줄기에 비해 잎을 크게 그린 대나무는 조선 묵죽의 전통을 잇고 있으며, 전체를 그리지 않고 위쪽이 잘린 모습은 조선 후기 이후 나타난 새로운 표현으로 화보의 영향이라고 하겠다.

도033 **〈난죽도〉 부분**
강세황, 1790년, 종이에 수묵, 39.3×283.7cm, 국립중앙박물관.

을 그렸던 것과 관련된 몇몇 기록은 있으나 실제로 전해지는
작품은 드물며, 난은 18세기까지 소극적으로 그려졌던 것 같
다. 강세황은 "우리나라에는 본시 난초가 없었고 따라서 그린
사람도 없었다……"라고 했으며, 또한 "묵란에 대해서는 더욱
이름 있는 사람이 없다……"라고 했던 것으로 미루어, 난은
남종화법과 화보가 전래된 후부터 점차 많이 그려지기 시작했
던 것으로 보인다.[36] 심사정 역시 이러한 경향과 서예에서 요
구되는 고도의 필력과 엄격한 법식을 따라야 했기 때문에 난
을 즐겨 그리지 않았던 것이 아닌가 생각된다. 한편으로는 난
이 충성심과 절개의 상징이라는 점을 고려하면 역모 죄인의
후손이 차마 취할 수 없는 소재였기 때문은 아니었을까 한다.

　　바위 옆에 가시나무와 함께 한 포기 난을 그린 〈괴석형
란〉怪石莉蘭은 고고하고 우아한 자태의 난이 아니라 산속이나
마당에서 잡풀들과 어울려 피어난 야생란을 그린 것이다. 난엽은 갈필로 빠
르게 쳐냈으며, 꽃은 담묵으로 흐리게, 꽃술은 진하게 그려 변화를 주었다.
난의 뒤쪽에는 가시나무를 그렸는데, 흥미로운 것은 그가 난을 그릴 때 늘
가시나무를 함께 그린다는 것이다. 난을 그린 〈묵란〉墨蘭이나 난이 배경으로
그려진 〈유청소금〉幽淸小禽에서도 난 옆에 가시나무가 그려져 있다. 쓸모없는
소인배를 상징하는 가시나무와 군자를 상징하는 난을 함께 그림으로써 난의
상징성을 더욱 강조했던 것 같다.

　　또한 심사정이 그린 난에는 난 잎 가운데 심하게 꺾인 것이 하나씩 그
려져 있는데, 이는 『개자원화전』 2집, 「난보」蘭譜 중 '좌절엽'左折葉과 유사하
여 아마도 화보의 영향인 것으로 짐작된다.

　　새와 나무를 수묵만을 사용하여 그린 〈유청소금〉은 난, 국화, 대나무,
잡풀 들이 그려진 소박한 자연을 배경으로 나무에 앉아 있는 작은 새를 그렸
는데 가을 풍경의 소산한 분위기와 담백한 맛을 묵의 농담만으로 표현했다.

36 변영섭, 앞의 책, 141쪽.

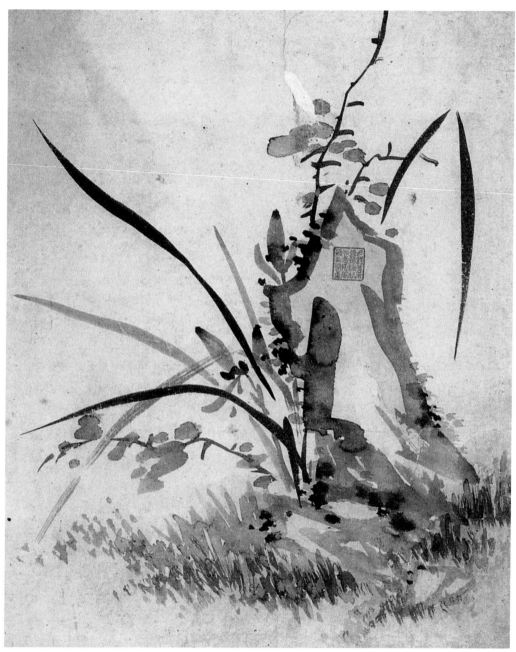

도035 **괴석형란**
심사정, 비단에 담채, 26.5×32.5cm, 간송미술관.

임오년 가을에 그렸다는 글귀, 담묵과 소략한 필법으로 그려진 국화, 까슬까슬한 느낌의 마른 나뭇가지 등으로 보아 〈유청소금〉은 가을의 한 정경을 그린 것이지만, 어떤 소재는 계절에 맞지 않으므로 각각의 소재들은 상징적 의미를 위해 그려진 것으로 보인다. 즉 화폭에 그려진 난·대나무·국화·바위 등은 문인들이 사의 표출의 수단으로 자주 애용했던 소재들로, 각 소재가 갖고 있는 실제의 계절이나 생태와는 무관하게 그려졌다. 이 그림은 화조화의 형식을 빌려 선비가 가까이 하는 네 가지 벗을 그린 것으로 생각되며, 어쩌면 고개를 돌려 아래를 보고 있는 작은 새는 이들과 어울리고 있는 심사정 자신을 나타낸 것일지도 모른다.

심사정 말년의 원숙한 용묵 솜씨를 엿볼 수 있는 또 다른 작품은 1767년에 그린 〈화조도〉花鳥圖이다. 세로가 긴 화면 아래에는 바위와 난, 민들레 같은 잡풀들을 그리고, 바위 위로는 활짝 핀 크고 탐스러운 모란을 그렸다. 모란 위쪽에는 작은 새가 앉아 있는 목련이 있다. 긴 화면에 안정적이고 효과적인 배치를 위해 키가 작은 소재들부터 차례로 그리면서 한쪽으로 쏠리는 무게 중심을 모란 꽃송이로 조절하여 안정된 구도를 만들어낸 솜씨가 일품이다.

농담을 조절하며 습윤한 먹을 사용하여 풍성하게 그린 모란은 꽃잎의 보드라운 감촉이 느껴질 정도이며, 소략한 붓질로 초초하게 그려진 목련은 강인하면서도 고고한 자태를 뽐내고 있다. 바위 주변의 작은 풀들과 민들레 그리고 비스듬한 지면에 피어 있는 난은 비록 점경에 불과하지만 제 역할을 다하고 있다.

5월에 피는 모란이 만개해 있고, 이른 봄에 피는 단아한 자태의 난 역시 꽃을 피워 은은한 향기를 멀리까지 보내고 있으며, 3월에 피는 목련도 꽃봉오리가 벌어져 있다. 〈유청소금〉과 같이 계절과 무관한 꽃과 나무의 배합이라는 점에서 〈화조도〉는 상징성을 중요시하는 문인화의 정신이 잘 드러나 있으며, 게다가 수묵으로 그렸다는 점에서 한층 더 문기를 강조한 작품이라

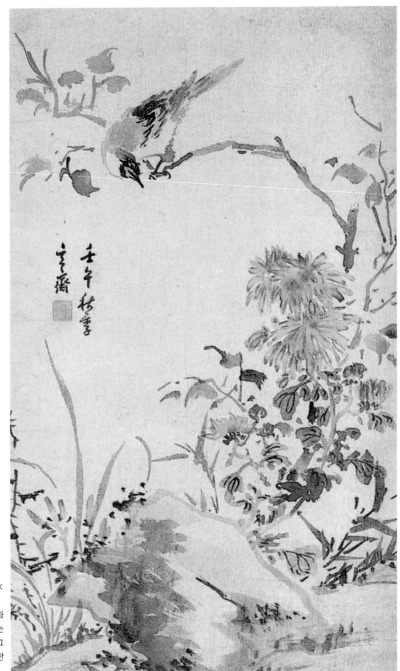

도036 **유청소금**
심사정, 1762년, 종이에 수묵, 58×
34.5cm, 개인.
심사정은 50대 이후에 수묵화조화
를 많이 그렸다. 군자가 가까이 하는
벗들을 담묵을 사용해 간솔하게 그
린 이 그림은 심사정 말년의 청아한
삶과 정신세계를 보여주는 듯하다.

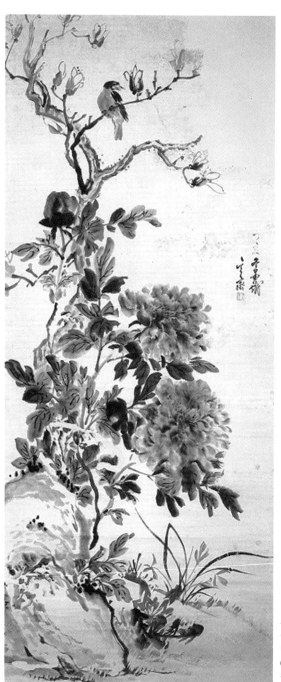

도037 **화조도**
심사정, 1767년, 종이에 수묵, 136.4×58.2cm, 국립중앙박물관.
탐스럽고 부드러운 모란 꽃잎의 감촉이 생생하게 느껴지는 이 그림은
60세가 넘어서도 여전히 왕성한 작품 활동을 했던 심사정의 노련한
필묵의 경지를 보여준다.

고 하겠다.

각각 상징하는 바가 있는 소재들이 계절에 관계없이 그려지는 것은 늘 있는 일이지만 '정해동묵희'丁亥冬墨戲라고 심사정이 직접 쓴 제발대로 춥디추운 겨울, 봄을 대표하는 꽃들을 그린 것은 또 다른 의미가 있지 않을까? 〈화조도〉는 진실로 봄을 기다리며 묵과 하나가 되어 한바탕 잘 놀고 난 결과로, 만년 묵선墨仙의 경지에 오른 심사정의 농익은 솜씨가 유감없이 발휘된 작품이라고 하겠다.

이처럼 작은 사물들의 정겨운 모습에 애틋한 감정을 담기도 하고, 호쾌한 기백을 의탁하기도 하고, 자신의 마음을 사군자로 표현하기도 했던 화조화는 심사정에게 산수화 못지않은 중요한 분야로 그가 말년까지 즐겨 그렸다.

청대의 새로운 화풍과 화보를 수용하여 맑고 우아한 화조화는 물론이고, 전통 양식의 호방한 화조화에도 뛰어났던 심사정은 변화와 전통을 적절하게 이끌면서 이전과는 다른 새로운 양식의 화조화를 유행시켰다. 특히 고운 담채를 적극적으로 사용하여 조선 중기 수묵 위주로 그려졌던 화조화의 분위기를 일신시키면서 이후 화조화의 흐름을 바꾸어 놓았다. 아울러 대부분의 화원들이 관심을 갖지 않았던 화조화 분야에 활력을 불어넣어 많은 화원화가들의 참여를 이끌어냄으로써 조선 후기의 화조화가 크게 발전할 수 있는 계기를 마련해주었다.

5

인물화의 변화를 이끌다

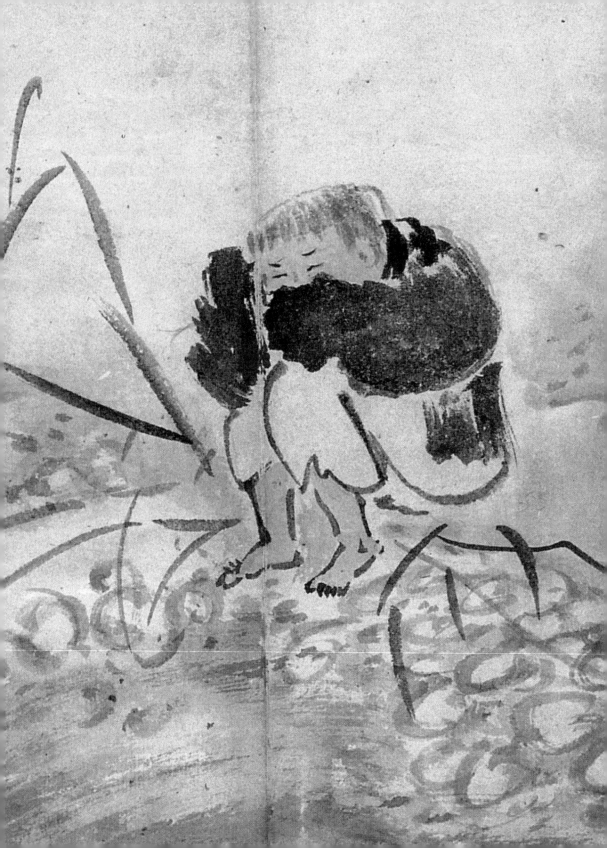

그를 통해 이어진 도석인물화의 맥

인물화는 회화 발달 단계에서 보면 가장 먼저 발전해 나갔던 분야로 초상화, 도석인물화는 물론 더 넓은 의미로는 역사적인 사건을 그릴 때 등장하는 인물화, 고구려 고분벽화에 그려진 생활풍속화에 나오는 인물화 등이 포함된다. 심사정이 즐겨 그렸던 인물화는 선종화禪宗畵 중에서 가장 잘 알려지고 인기 있는 그림인 달마선사를 그린 것이고, 도교의 신선 중에는 인간을 이롭게 하는, 즉 복을 주는 신선들이다.

조선 후기 문인화가들 가운데 가장 많은 도석인물화를 남긴 화가는 단연 심사정이다. 그의 묘지명에는 "일찍이 관음대사와 관성제군의 상을 그렸는데 대개 상상력으로 얻은 것이다……"[1]라는 기록이 있으며, 『청죽별지』聽竹別識에도 "……(심)정주의 아들이 산수와 인물을 열심히 하여 새로 이름을 얻었다"[2]라는 기록이 있어 그가 일찍부터 인물화를 그렸으며, 명성도 얻었음을 알 수 있다.

다만 강세황은 그의 인물화에 대해 "……인물에 이르러서는 그의 장처

1 ……嘗畫觀音大師及關聖帝君像 皆獲夢感……. 심익운, 「현재거사묘지」, 『강천각소하록』, 국립중앙도서관 소장본.
2 ……廷周之子 亦攻山水人物 新有名……. 남태응, 「화사보록」 상, 『청죽별지』.

가 아니다"라고 하여 높이 평가하지 않았는데, 그것은 강세황이 전형적인 문인화가로 유학을 공부한 선비였으므로 도교나 불교와 관계된 그림에 그다지 호의적이지 않았기 때문이라고 생각된다. 또한 강세황이 말한 인물화가 초상화를 말한 것일 수도 있다. 심사정은 초상화를 한 점도 그리지 않았던 것으로 보이는 반면, 강세황은 자화상을 여러 점 남기고 있으며, 그에 대한 자부심도 상당했던 것 같다. 그러나 현재 남아 있는 심사정의 도석인물화들은 그가 인물화에도 뛰어난 화가였음을 말해준다.

조선 후기는 다양한 분야의 예술이 꽃피었던 시기로 진경산수화, 남종화, 풍속화 등이 크게 발전했으며, 도석인물화 역시 그 어느 때보다 많이 그려졌다. 도석인물화는 본래 종교화이기 때문에 주술적, 기복적인 성격을 갖고 있으며 따라서 종교의 부흥과 쇠퇴와도 밀접하게 관련되어 있다.

예컨대 17세기는 임진왜란과 병자호란 이후 국가의 모든 체제가 와해된 상태에서 사회적·경제적 피해는 물론 정신적인 피해를 극복하고자 노력했던 시기이다. 이러한 때 민간에서는 사람의 힘으로는 어떻게 할 수 없는 문제들을 종교적인 것에 의존하려는 성향이 강했는데, 이에 따라 불교나 도교 같은 종교가 영향력을 갖게 되었다. 이처럼 도교와 불교의 영향력이 확대되면서 17세기 이전에는 소극적으로 명맥을 이어 오던 도석인물화가 17세기부터는 활발하게 제작되기 시작했고, 18세기에는 사회적·경제적 안정에 힘입어 도석인물화의 난숙기라고 할 만큼 다양한 용도의 도석인물화가 그려졌다.

18세기경 도석인물화의 유행에서 유의해야 할 점은 이 시기의 도석인물화는 종교화 본래의 용도보다는 일상적인 용도, 즉 감상용으로 그려지거나 주로 병풍으로 제작되어 집 안의 장식이나 혼례와 같은 행사 때에 쓰기 위해 그려지는 일이 많았다는 것이다. 심사정의 작품으로 전해지는 도석인물화는 대략 15점이 남아 있는데 문인화가의 작품으로는 많은 양에 속한다. 그가 거의 직업화가처럼 활동했던 것을 고려하면, 아마 주문에 의한 제작이

많았을 것으로 생각된다.

그의 도석인물화가 중요한 것은 새로운 기법을 사용하여 참신하고 독특한 화풍의 인물화를 그려냄으로써 18세기 전반기 도석인물화의 변화를 주도했기 때문이다. 그는 윤덕희尹德熙(1685~1776)와 더불어 18세기 전반 도석인물화를 이끌었으며, 이후 김홍도(1745~1805년 이후)로 이어지는 도석인물화의 맥을 이어주는 역할을 했다.

달마의 내면까지 담아낸 현재의 달마도

숭유억불 정책으로 일관한 조선이었지만, 정치적 입장과는 달리 불교와 관련된 그림은 끊임없이 그려졌다. 특히 17세기를 전후하여 임진왜란과 병자호란 등 큰 난리를 겪는 동안 선승禪僧들의 눈부신 활약은 17세기 이후 선종화가 크게 부흥하는 데에 결정적인 역할을 했다.[3] 선종화 중에서는 달마도가 가장 많이 그려졌는데, 심사정 역시 달마를 주제로 한 그림을 여러 점 그렸다.

달마도는 선종의 시조인 보리달마菩提達磨(470?~536?)와 그에 관한 고사를 그린 것이다. 달마대사는 남인도 향지국香至國의 셋째 왕자로 태어났으며, 이름은 보리다라였다. 아버지인 왕이 죽자 반야다라般若多羅 존자에게 출가하여 깨달음을 얻었는데, '달마'는 통달하고 크다는 의미로 스승이 지어준 이름이며, 이후 보리달마 혹은 줄여서 달마라고 했다. 중국에 불교를 전파하라는 스승의 유언에 따라 중국으로 건너와 처음에는 양나라로 가서 당시 왕이던 무제武帝와 문답을 주고받았으나 통하지 않자 다시 갈대를 타고 양자강을 건너 위나라로 갔다. 낙양 근처 숭산의 소림사에 머물며 제자를 양성하고 선종을 전파하여 선종의 개조가 되었다.

달마도는 그 내용과 형식에 따라 달마가 갈대를 타고 양자강을 건너는

3 문명대, 「한국의 도석인물화」, 『한국의 미』 20, 중앙일보사, 1985, 180쪽.

것을 그린 '달마절로도강도'達磨折蘆渡江圖, 숭산 정상의 동굴에서 9년 동안 면벽 좌선한 것을 주제로 한 '면벽달마도'面壁達磨圖, 달마가 가죽신을 한쪽만 신고 서쪽으로 돌아갔다는 고사를 그린 '척리달마도'隻履達磨圖 등이 있고, 반신상으로는 달마의 얼굴을 크게 그린 '달마도'가 있다. 이들을 다시 세부적으로 나누어 보면, '달마절로도강도'는 두 손을 가사로 감싸고 서 있는 것과 석장을 들고 가슴을 드러낸 채 서 있는 것이 있으며, '면벽달마도'는 달마가 바위 위에 앉아서 좌선하는 것과 소나무 아래 바위에 앉아서 좌선하는 것 등 두 가지 형식이 있다. 또한 '척리달마도'는 신발 한 짝을 손에 들고 서 있는 것과 짚신 한 짝을 매단 긴 석장을 들고 걸어가는 것으로 나눌 수 있다. 그런데 달마도 가운데 가장 많이 그려진 것은 반신상의 달마도이다.

우리나라에서는 반신상의 달마도와 두 손을 가사로 감싸고 갈대 위에 서 있는 '달마절로도강도'가 가장 많이 그려졌는데, 심사정의 작품 역시 모두 '절로도강'을 주제로 그린 것이다.[4] '절로도강'은 달마가 중국에 와서 처음 양무제와 문답을 주고받다가 서로 통하지 못함을 깨닫고 떠나기 위해 양자강에서 배를 기다리고 있던 중 무제의 군사들이 자신을 죽이기 위해 오는 것을 보고 강가에 있던 갈대를 꺾어 그 잎을 타고 강을 건너 위나라의 수도인 낙양 동쪽의 숭산 소림사에 왔다는 고사를 그린 것이다.

그런데 갈대를 타고 강을 건넜다는 기적 같은 이야기는 원래는 없었으며, 나중에 달마를 신비화하는 과정에서 만들어진 것이다. 본래 달마는 양무제와 뜻이 맞지 않자 "몰래 양자강을 건너 북위로 갔다"潛廻江北라는 기록이 『조당집』祖堂集(952)에 나오는데, 이 일은 다시 『석씨통감』釋氏通鑑(1070)에서 "갈대를 부러뜨리며 강을 건넜다"折蘆渡江라고 문학적 수사가 덧붙여졌다. 이후 『조정사원』祖庭事苑(1100)에서는 이를 "갈대를 타고 강을 건넜다"乘蘆而渡江라는 의미로 바꾸었는데, 명대 영락제永樂帝(1403~1424)가 『신승전』神僧傳을 펴내면서 「달마전」에서 "갈대 한 가지를 꺾어 강을 건넜다"折蘆一枝渡江로 마무리했다.[5]

4 석장을 짚고 가슴을 드러낸 달마도는 주로 조선 말기에 그려졌는데, 백은배(白殷培, 1820~?), 조석진(趙錫晉, 1853~1920), 김은호(金殷鎬, 1892~1979) 등의 작품이 남아 있다. 최순택, 『달마도의 세계』, 학문사, 1995, 75~133쪽.

5 『간송문화』 59, 한국민족미술연구소, 2000, 124~125쪽.

심사정의 달마도는 온몸을 가사로 감싸고 갈댓잎을 타고 물을 건너고 있는 모습인데, 이것은 조선 중기의 김명국이 이룩해 놓은 달마도의 전통이 전해진 것이다. 심사정의 인물화는 거친 필선과 대담한 묘사, 심한 농묵의 대비에서 오는 강렬한 인상이 특징인데, 이것은 김명국의 인물화에서 받은 영향으로 볼 수 있다. 김명국이 도석인물화의 대가였기 때문이기도 하지만, 그의 외종조부인 정유승의 인물화가 김명국 일파에서 나왔다고 하니 외종조부를 통해 좀 더 직접적인 영향을 받았을 가능성이 있다.

심사정이 그린 3점의 '달마도강도'는 각각 기법과 내용이 약간씩 다르다. 먼저 기법 면에서 보면 2점은 붓으로, 1점은 지두화법으로 그렸으며, 내용 면에서는 모두 '도강도'의 형식을 따랐지만, 1점은 주인공이 달마선사가 아니라 무릎을 껴안고 자고 있는 선동仙童이어서 각각의 작품에서 느껴지는 분위기가 다르다.

간결한 필치로 그려진 〈달마도해〉達磨渡海는 흰 가사로 온몸을 감싸고 두 손을 합장한 채 갈댓잎을 타고 강을 건너는 달마대사의 모습을 그린 것이다. 튀어나온 눈과 불룩한 코는 달마가 서역인임을 상기시키는 가운데 몇 번의 빠른 붓질만으로 바람에 날리는 가사를 효과적으로 표현했다. 먼 곳을 바라보고 있는 달마의 평온한 모습과는 달리 그가 서 있는 강물은 당장이라도 삼켜 버릴 듯 매우 사납게 일렁거리고 있다. 겨우 갈댓잎 하나에 의지하고 건너갈 수 있는 상황이 아니건만 달마대사는 아무 일도 없다는 듯 유유하기만 하다. 위험한 상황에서도 초연함을 잃지 않는 달마의 높은 정신세계가 더욱 드러나는 그림이다.

〈달마도해〉는 김명국의 〈노엽달마도〉蘆葉達磨圖와 유사하지만, 김명국의 작품에서 느껴지는 강렬함은 없다. 심사정은 단지 달마가 갈댓잎에 서 있는 모습이 아니라 물결을 그려 실제로 강을 건너는 모습을 그림으로써 '절로도 강'의 의미를 충실하게 살렸으며, 거센 물결을 통해 달마의 깨달음의 경지를 은유적으로 표현했다. 특히 물보라를 일으키며 거세게 출렁이는 물은 신선

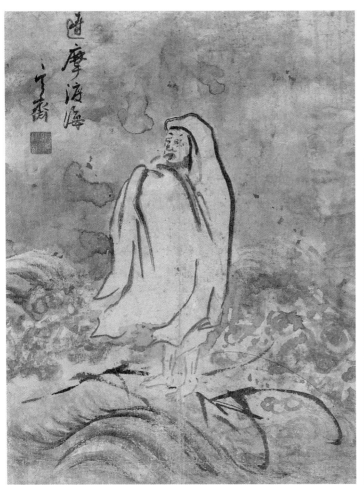

도001 **달마도해**
심사정, 비단에 수묵, 35.9×27.6cm, 간송미술관.

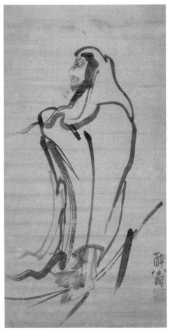

도002 **노엽달마도**
김명국, 종이에 수묵, 97.6×48.2cm, 국립중앙박물관.

을 그린 다른 그림에서도 보이는 그의 도석인물화의 특징이다.

흥미로운 것은 심사정이 직접 쓴 것으로 보이는 '달마도해'라는 제발이다. 달마의 고사를 알고 있다면 쓸 수 없는 말이기 때문이다. 달마가 건넜던 것은 바다가 아니라 양자강이다. 그런데 심사정 이전의 달마절로도에 관한 기록과 작품들을 살펴보면 강을 의미하거나 그렇게 표현된 것이 없다는 것을 발견하게 된다. 예컨대, 고려 말기의 문인인 이숭인李崇仁(1349~1392)의 문집인 『도은집』陶隱集에는 공민왕의 그림이 〈달마승로〉達磨乘蘆라고 기록되어 있으며,[6] 김명국의 〈노엽달마도〉 역시 갈대만을 그리고 있다.

중국에서는 14세기 초에 그린 작자 미상의 〈달마도강도〉,[7] 명대 진계유陳繼儒(1558~1639)의 〈달마도강도〉 등에 모두 강이 표현되었는데, '일위도강'一葦渡江이라고 적혀 있어 이런 내용의 그림을 '달마도강도'라고 불렀음을 알 수 있다. 반면 우리나라의 '달마도강도'에는 적어도 조선 중기까지는 물이 표현되지 않았던 것으로 추정된다. 이것은 중국으로부터 달마의 고사와 도상이 전해지면서 약간의 변형이 이루어지는 가운데 후대로 가면서 점점 강의 유무에 비중을 두지 않았기 때문인 것으로 볼 수 있다.

달마도강도에 물이 표현되기 시작한 것이 언제부터인지 정확히 알 수 없으나 심사정의 작품에 물이 보이는 것으로 미루어 이때부터가 아닌가 한다. 그리고 강을 건넌 것을 '도해'(바다를 건넜다)라고 했는데 이후 화가들이 그대로 받아들여 지금까지 쓰이게 된 것으로 추정된다. 이는 심사정이 불교의 고승에 관해 잘 알지 못했던 것도 있겠지만, 한편으로는 종교의 저변화로 도상에 대한 인식 부족과 무관심 그리고 종교화의 의미보다는 일상적인 장식화로 용도가 변화되는 과정에서 발생된 현상으로 볼 수 있다.

이렇게 달마도강의 의미나 모습이 변화되는 현상은 〈선동절로도해〉仙童折蘆渡海에서도 찾아볼 수 있다. 〈선동절로도해〉는 분명 달마의 고사에서 파생되어 나온 것으로 보이지만 주인공이 달마가 아니라 동자인 점이 주목된다. 파도가 치는 물 위를 가느다란 갈댓잎 한 가지에 의지하여 건너가면서도

6 고유섭, 『한국미술문화사논총』(韓國美術文化史論叢), 통문관, 1966, 244쪽. 공민왕의 〈달마위로도강도〉(達磨葦蘆渡江圖)에 대한 것이 이숭인의 『도은집』에 있다고 하였으나, 실제 문집에는 〈달마승로〉(達磨乘蘆)라고만 되어 있으며, '도강'(渡江)에 대한 언급은 없다.

7 이 작품은 비단에 담채로 그렸으며, 크기는 101.6×40.8cm이다. 현재 일본 시즈오카 현 조오도 오지에 소장되어 있다. 최순택, 앞의 책, 97쪽.

8 〈선동절로도해〉는 심사정이 '달마도해'의 내용에 진나라 시황때 서불(徐市)이 동남동녀(童男童女) 수천인을 데리고 동해 중에 있다는 신선의 거처인 삼신산(三神山)으로 불사약을 구하러 갔다가 돌아오지 않았다는 설화 내용을 조합하여 그려낸 것이라는 설명도 있다. 『간송문화』 67, 한국민족미술연구소, 2004, 180~181쪽.

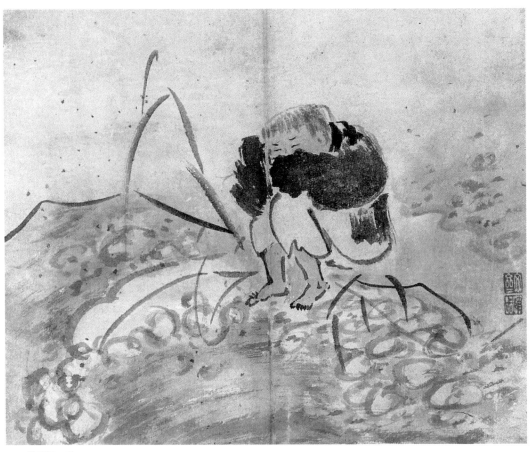

도003 **선동절로도해**

심사정, 종이에 담채, 22.5×27.3cm, 간송미술관.

조선 후기 문인화가들 중 심사정은 도석인물화를 가장 많이 남겼다. 김명국의 인물화를 이은 심사정의 그림은 간략하고 거친 필선으로 인물의 특징을 정확하게 그려냈다. '선동'이 주인공인 이 그림은 '달마도강'을 변형한 것으로 이후 도석인물 중 하나로 받아들여져 후대 화가들에게 영향을 주었다.

도004 **『개자원화전』 1집**
「인물옥우보」, 포슬식.

도005 **달마좌수도해**
김홍도, 종이에 담채, 26.6×38.4cm, 간송미술관.

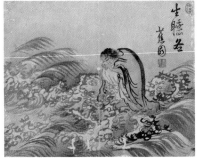

도006 **좌수도해**
이수민, 종이에 담채, 20.5×26cm, 간송미술관.

태평하게 잠을 자고 있는 동자는 도를 깨달은 자, 즉 달마의 또 다른 모습임을 암시하는 듯하다.[8] 무릎 위에 팔을 고이고 얼굴을 숙인 채 자고 있는 동자는 아주 간략하게 그려졌다. 윗도리는 윤곽선 없이 농묵의 붓을 문지르듯 표현했고, 몇 개의 선으로 하의를 표현했으며, 갈댓잎은 마치 난을 친 듯하다. 둥글둥글하고 용수철을 펴놓은 듯 꼬불꼬불한 물거품은 그의 독특한 물결 표현 방식이다. 또한 동자의 모습은 『개자원화전』, 「인물옥우보」人物屋宇譜의 '포슬식'抱膝式을 응용한 것으로 보여 화보의 쓰임이 매우 다양했음을 알 수 있다.

한편 동자가 타고 있는 갈대는 매우 상징적인 것으로 도상학적으로 갈대의 유무는 달마를 다른 인물들과 구별해주는 중요한 표식이 된다.[9] 그러므로 이 그림은 분명 달마를 그린 것인데 주인공은 달마가 아닌 동자로 묘사되었으므로 도상이 변모된 그림이다. 이렇게 달마도강도의 형식에 달마가 아닌 인물을 그려 넣은 것은 심사정 이전에는 없었던 일로 생각되며, 심사정이 달마도강도의 형식을 빌려 새로운 도상을 만들어낸 것으로 추정된다. 이러한 도상은 이후 김홍도의 〈달마좌수도해〉達磨坐睡渡海나 이수민李壽民(1783~1839)의 〈좌수도해〉 등에 영향을 주었다. 이처럼 18세기 도석인물화가 17세에 비해 도상적인 특징이 애매하게 변한 데에는 심사정의 작품도 분명히 영향을 미쳤던 것으로 보인다.

심사정은 산수화뿐 아니라 인물화도 지두화법으로 그렸는데, 오히려 인물화에 지두화법을 더 즐겨 사용했다. 지두화법으로 그린 〈지두절로도해〉

도007 **지두절로도해**
심사정, 종이에 담채, 28.5×13.4cm, 개인.
심사정이 인물화에서도 새로운 기법을 사용했음을 보여주는 그림이다. 의도하지 않은 효과가 나타나는 지두화법의 특성상 보통 사람보다 신통한 능력을 가진 신선들을 표현하는 데에 더 적합했기 때문인 듯하며, 지두인물화는 인물화에 또 다른 지평을 열었다.

9 최순택, 앞의 책, 97쪽.

指頭折蘆渡海는 머리에 검은 두건을 쓰고, 가사로 온몸을 감싼 채 두 손을 합장하고 갈댓잎에 서 있는 달마를 그린 것이다. 진한 눈썹과 덥수룩한 수염이 있는 것이 좀 다르지만, 앞서 본 〈달마도해〉와 거의 비슷하다.

손톱으로 빠르게 그리고 먹을 살짝 찍은 눈은 그윽하기 짝이 없는데 먼 곳을 응시하고 있는 얼굴은 오히려 붓으로 그린 것보다 더 달마의 내면을 잘 보여준다. 날카롭고 각이 진 선으로 그려진 가사는 펄펄 소리가 나는 것처럼 휘날리고, 물결은 여기저기 먹이 뭉쳐 있다. 비수가 심하고 농묵의 짧게 끊어지는 선들은 의도하지 않은 효과를 가져와 그림에 생동감을 불어넣고 있어 돈오頓悟를 주장하는 선종화, 특히 달마를 표현하는 데에 적합한 기법으로 보인다. 그림 오른쪽에 신품神品이라고 새겨진 표주박 모양의 도장이 누구의 것인지는 알 수 없으나 그림에 어울리는 평가라고 하겠다.

화보를 응용하고 방하는 것은 심사정의 작품에서 이미 보아 왔던 것으로 〈산승보납도〉山僧補衲圖는 그 영역이 산수화나 화조화뿐만 아니라 도석인물화에까지 이르고 있음을 보여주는 작품이다. 달마도는 아니지만 고승을 그린 작품들 가운데 〈산승보납도〉는 강세황의 발문이 아니더라도 『고씨화보』에 있는 강은姜隱의 그림을 방한 것이다.

명나라 화가 강은의 그림도009보다 전체적으로 확대된 배경을 보이는 이 작품은 호젓한 산속에서 잘생긴 소나무 둥치에 앉아 가사를 꿰매고 있는 노승을 그린 것이다. 그런데 노승과 실을 가지고 장난을 치고 있는 원숭이가 있는 장소는 바로 〈쌍치도〉제4부 도021나 〈황취박토〉제4부 도022에서 보았던 곳과 아주 유사하다. 심사정은 강은의 작품을 자신이 즐겨 사용하던 구도를 이용하여 자기 방식으로 다시 그려낸 것이다. 가는 선으로 조심스럽게 그려진 노승과 원숭이는 그의 다른 인물화 작품들과 비교되는데, 이는 고요한 산속의 정경과 조화를 이루기 위한 표현으로 보인다. 그밖에 약간 비스듬히 서서 긴 석장을 짚고 걸어가고 있는 노승을 그린 〈노승도〉老僧圖가 있는데, 내용이나 구도가 윤두서의 〈노승도〉와 유사하여 그의 인물화가 김명국을 비롯한 여러

도009

도008

도008 **산승보납도**
심사정, 비단에 담채, 36.5×27.1cm, 부산시립박물관.

도009 『**고씨화보**』
강은.

선배 화가들의 영향을 받았음을 알 수 있다.

신선도에 펼쳐진 다양한 기법과 개성적인 인물들

주로 장수와 현세 기복의 염원을 담고 있는 신선도는 도교나 신선사상과 밀접한 관련이 있다. 도교와 신선사상의 중심이 되는 신선설神仙說은 기원전 3세기경에 발생했는데, 이때 이미 신선神僊의 '선'僊＝仙자는 장생불사長生不死의 의미를 갖고 있었다. 기록상 신선이 그림에 등장한 것은 남북조시대부터였다고 한다.[10] 시대에 따라 약간의 차이는 있으나 신선들은 대개 일정한 모습을 하고 있는데, 이는 각 신선의 전기나 상징이 적혀 있는 『신선전』神仙傳의 내용을 토대로 하고 있기 때문이다.

　　도교의 주요 경전 중 하나인 『신선전』은 중국 역사상 가장 유명한 도교 연금술사인 동진東晉의 갈홍葛洪(284~364)이 지은 것이다. 신선의 행적과 장생불사를 다룬 신선설화집이자 신선전기집인 『신선전』은 중국의 철학, 문학, 자연과학은 물론 민간신앙에도 큰 영향을 미쳤다. 한나라가 망하고 중국이 많은 나라로 갈라졌던 위진남북조시대에는 많은 내란과 외환으로 인해 사회·정치가 매우 불안했는데, 현실을 피해 은일을 추구하는 노장사상이 유행하게 되었다. 이러한 시대적 상황에서 노장사상과 도교의 발전에 힘입어 신선에 관한 책들이 많이 나왔는데, 그중 갈홍의 『신선전』은 이 시기를 대표하는 책이었다.

　　우리나라에 도교가 전래된 시기는 기록상으로는 고구려 영류왕 7년 (624) 당 고조高祖(재위 618~626)가 도사와 함께 천존상天尊像을 보내온 것이 시작이었다. 그러나 이전에 이미 고구려인들이 도교의 일종인 오두미교五斗米敎를 신봉하고 있었다는 기록이 『삼국유사』에 있으며,[11] 고구려 고분벽화에도 신선도가 다수 그려져 있는 것으로 미루어 삼국시대부터 신선도가 그

10 박은순, 「17~18세기 조선왕조시대의 신선도 연구」, 홍익대학교 석사학위논문, 1984, 4쪽.
11 차주환, 『한국의 도교사상』, 동화출판사, 1984, 41쪽.

려졌음을 알 수 있다. 고려시대 때도 문헌을 통해 신선도가 그려졌음을 알 수 있지만, 애석하게도 유작은 한 점도 남아 있지 않다.[12]

조선 왕조는 유교를 국시로 하는 유교 국가였기 때문에 도교와 관계가 깊은 신선도가 표면상으로는 유행하지 못했지만, 민간에서는 장수와 행운을 비는 기복적인 성격의 그림으로 꾸준히 그려져 왔으며, 도교적 신선사상을 읊은 유학자들의 문학 작품도 적지 않게 남아 있다. 조선 후기에는 이러한 전통을 바탕으로 시대적 요인이 뒷받침되어 신선도가 유행하게 되었다.

조선 후기 회화의 다른 분야와 마찬가지로 신선도도 중국의 영향을 받으며 전개되었는데, 도교의 대표적인 신선들인 팔선八仙에 하선고何仙姑가 포함되어 있는 것을 볼 때, 특히 명대 후기 신선도의 영향이 가장 컸던 것으로 보인다. 팔선은 종리권鍾離權, 장과로張果老, 한상자韓湘子, 이철괴李鐵拐, 조국구曹國舅, 여동빈呂洞賓, 남채화藍采和, 하선고 등을 말한다. 이들은 모두 각각 다른 시대에 활동했던 신선들로 대개 원대元代에 들어와서 팔선의 개념으로 묶이게 되었다.

중국에서 하선고가 그려진 것은 16세기에 들어와서부터인데, 조선 후기 김홍도의 〈군선도〉群仙圖[제7부 도021]에 하선고가 보이는 것으로 보아 명대 후기에 성립된 팔선의 개념을 받아들인 것으로 추정된다. 조선 후기 이전에는 군선도가 그다지 많이 그려진 것 같지 않으며, 윤덕희의 〈군선도〉에서 알 수 있듯이 팔선의 개념도 확실하게 정립되어 있었던 것 같지 않다. 그러나 18세기에는 17세기에 이룩된 신선도를 바탕으로 중국의 신선도와는 다른 더욱 조선적인 특색이 두드러지는 신선도가 제작되었다.

심사정의 신선도는 현재까지 여러 명의 신선을 그린 군선도는 없고, 단독상으로는 유해섬劉海蟾과 관련된 것이 가장 많다. 또한 이전에 잘 그려지지 않았던 이철괴, 자영子英을 그린 것과 도상으로 보아서는 누구인지 알 수 없지만 신선으로 추정되는 인물을 그린 것들이 있다. 이들은 조선 중기 도석인물화의 전통을 보이면서도 새로운 기법과 화풍이 더해져 다양한 모습을 보

12 고유섭, 앞의 책, 246쪽.

인다.

심사정이 많이 그린 '유해희섬'劉海戲蟾은 지금까지 '하마선인'蝦蟆仙人과 동일한 그림으로 여겨져 왔으나 실제로는 별개의 것이다.[13] 유해희섬도는 유현영劉玄英에 관한 그림으로 '유해희섬'이란 말은 그의 호인 해섬자와 관련하여 풍자되고 잘못 전해진 그의 고사에서 비롯된 것이다. 또한 유해희섬의 '유해'라는 이름도 사실은 유해섬을 잘못 읽은 데서 나온 것이다.

보통 두꺼비와 함께 그려진 신선을 하마선인이라고 한다. 두꺼비와 신선이 그려진 그림이라는 단순한 의미에서 보면 위의 혼돈도 틀린 것은 아니다. 그러나 신선도에서 특정한 동물이나 물건을 가진 신선들은 각각의 이름이 있으므로 하마선인 역시 보통명사라고 하기보다는 특정한 신선을 가리키는 용어로 보아야 할 것이다. 그런데 하마선인이라는 명칭은 정통『신선전』이나 신선에 관한 책 등에는 보이지 않는다.

두꺼비와 관련된 것으로는 삼국시대 오吳나라의 선인이던 갈현葛玄이 두꺼비와 곤충, 작은 새 등에 도술을 부려 춤을 추게 하거나 악기를 타게 하였다는 기록들이 있다.[14] 아마도 이런 기록들이 근거가 되어 후대에 두꺼비와 함께 그려진 신선을 하마선인이라고 부르게 된 것 같다. 그러나 금전을 꿴 실로 두꺼비를 희롱하고 있는 독특한 도상의 특징으로 미루어 심사정의 작품들은 갈현보다는 유현영, 즉 '유해희섬'을 그린 것으로 보아야 할 것이다.

명나라 왕세정王世貞이 집대성한『열선전전』列仙全傳(1600년 간본)에 의하면, 유해는 본명이 유현영(초명은 操)이며, 호는 해섬자로 후량後梁 연왕燕王 때 재상을 지낸 인물이다. 하루는 도인이 찾아와 달걀 10개와 금전 10개를 가지고 서로 섞어서 탑을 쌓아 보이며 속세의 영욕이 이처럼 위태롭고 허무한 것이라고 말하자, 유현영은 문득 깨달은 바가 있어 관직을 버리고 신선의 도를 닦아 드디어 신선이 되었다.[15] 유해섬은 도교의 한 종파인 북종北宗의 제4대조로 원나라 지원至元 6년(1269)에 '명오홍도진군'明悟弘道眞君에 봉해져 도교 사원에 봉안되었으며,[16] 이때부터 그림으로 그려지기 시작한 것으

13 〈유해섬도〉의 형성 과정에 관한 설명은 필자의 『현재 심사정 연구』(일지사, 2000) 중 '신선화'(241~246쪽) 부분을 인용했다.

14 ……又指蝦蟆及諸行蟲燕雀之屬 使舞鷹 箭如人…… 干寶『搜神記』卷一 ……指蝦蟆及諸昆蟲燕雀之屬歌舞絃節 盖如人狀…… 王世貞 編,『列仙全傳』(1600年 刊本) 卷三.(鄭振鐸 編,『中國古代版畵叢刊 3』, 上海, 上海古籍出版社, 1988) 하마선인이라는 용어는『대한화사전』(大漢和辭典)에서 찾아볼 수 있는데, 여기에서는『수신기』(搜神記)의 기록을 근거로 그를 하마선인이라고 했으며, 또한 일반적으로 두꺼비를 이용해 도술을 부리는 신선을 가리켜 하마선인이라고도 한다고 설명하고 있다. 諸橋徹次,『大漢和辭典』, 卷十, 東京, 大修書店, 1960, p. 62.

15 王世貞 編, 위의 책, 卷七.

16 胡孚琛 編,『中華道敎大辭典』, 北京, 中國社會科學出版社, 1995, p. 112.

로 추정된다.

유현영에 관한 기록은 다른 책들에서도 비슷한 내용들이 나온다. 그중 『삼재도회』三才圖會, 「인물」人物에 있는 유해섬에 관한 내용은 『열선전전』과 비슷하나 도상은 전혀 다르다.[17] 『열선전전』의 도상은 관복을 입은 유해섬이 건물의 벽에 글씨를 쓰는 모습인데, 『삼재도회』의 도상은 가사 같은 것으로 몸을 감싸고 대나무 아래 앉아 있으며, 그 옆에는 세 발 달린 두꺼비가 있다. 두꺼비는 아마도 그의 호와 관련하여 그려진 듯하다.

『열선전전』과 『삼재도회』에 기록된 대부분의 신선들은 몇몇을 제외하면 모습이 거의 같지만, 유현영의 경우처럼 어떤 것은 전혀 다른 모습을 하고 있다. 이것은 책들을 참고하면서도 각 책마다 새로운 도상을 만들어내려고 했기 때문인 듯하며, 이러한 예는 다른 『신선전』들에서도 찾아볼 수 있다.

그러나 어떤 책이나 기록에도 현재 알려진 바와 같이 유현영이 금전을 꿴 실로 두꺼비를 달아 올렸다는 고사는 찾아볼 수 없다.[18] 따라서 이러한 고사는 후대(아마도 명 이후)의 희곡이나 소설 등에서 그의 고사와 호를 연결시켜 만들어낸 것이 아닌가 한다. 즉 그의 호인 해섬자와 고사에 나오는 10개의 금전은 모두 행운과 재물의 상징으로 여겨지므로 이를 적절하게 연결시켜 유해희섬의 이미지를 만들어낸 것으로 이해할 수 있다.

이러한 상황은 신선을 주제로 한 희곡의 발달과도 관련이 있을 것이다. 처음 유해섬이 유해희섬으로 와전되기 시작한 것은 북송의 문인 유영柳永(987?~1053?)이 쓴 『무산일단운』巫山一段雲의 사詞에 있는 다음과 같은 구절 때문이다.

"해섬이 몹시 즐거워하는 것을 보고 싶어 하여 구관제九關齊가 닫혔다고 말하지 않네."[19]

즉 '해섬광희'海蟾狂喜를 사람들이 유해가 금전을 뿌리며 즐거워한다든

17 『삼재도회』는 명대의 학자 왕기(王圻, 생몰년 미상)가 1607년 서(序)를 쓰고 1609년에 처음 간행한 일종의 백과사전적인 저술로 천문, 지리, 인물, 시령(時令), 궁실(宮室), 기용(器用), 신체, 의복, 인사, 의제(儀制), 진보(珍寶), 문사(文史), 조수(鳥獸), 초목(草木) 등 14개 분야로 분류하여 그림을 곁들여 설명해 놓은 책으로 106권이다. 이성미, 「전(傳) 설씨부인(薛氏夫人) '광덕산부도암도'(廣德山浮圖庵圖)와 '화조도'(花鳥圖)」, 『미술사 연구』 209, 1996. 3, 26쪽.

18 이 고사의 자세한 내용은 다음과 같다. "유해는 세 발 달린 두꺼비를 가지고 있었는데, 이 두꺼비는 그를 세상 어디든지 데려다줄 수 있는 신통력이 있었다. 그러나 가끔 가까운 우물로 도망치곤 했는데, 그는 금전이 달린 끈으로 이것을 달아 올리곤 했다." 유해섬에 관한 이 고사를 필자가 찾아본 결과 『신선전』들이나 도교 사전에는 없으며, C. A. S. 윌리엄스, 이용찬 외 공역, 『중국문화 중국정신』(대원사, 1989), 106~108쪽에 '두꺼비'에 대한 설명으로 실려 있다. 그러나 저자는 유해가 유해섬이라는 것을 밝히지 않은 채 마치 다른 신선인 것처럼 설명하고 있으며, 그것의 구체적인 출전도 밝히지 않아 혼동을 주고 있다.

19 貪看海蟾狂喜 不道九關齊閉.

가 혹은 유해가 두꺼비를 희롱한다고 잘못 읽음으로써 비롯되었다.[20] 또한 청대의 적호翟灝(1736~1788)가 쓴 『통속편』通俗編 권1과 권19에 나오는 기록이 있다.

"유원영의 호는 해섬자이다. ……해섬 두 자는 호인데, 지금 세간에서는 유해 혹은 유해희섬이라고도 부르니 심히 잘못된 것이다."[21]

"지금 연극에서는 신선귀괴를 많이 공연하는데, 이로써 사람들의 눈을 현혹하고 있다. 그러나 그 이름이 허황된 것이 많은데 장과를 장과로라 하고, 유해섬을 유해희섬이라 하는데 이러한 일이 아주 흔하다."[22]

위와 같은 기록을 통해 '유해희섬'이란 말이 어떻게 해서 만들어지게 되었는지를 알 수 있다. 유해희섬도가 언제부터, 어떤 형태로 그려지기 시작했는지는 알 수 없으나, 남아 있는 기록과 작품으로 볼 때 처음에는 하마선인도와 유사한 모습이었을 것으로 추정된다. 현재 하마선인도로 가장 오래된 것은 안휘顏輝(13세기 말~14세기 초 활동)의 〈하마도〉蝦蟆圖이다. 어깨에는 두꺼비를 앉히고 한 손에는 복숭아꽃을 들고 바위에 앉아 있는 신선을 그린 것으로, 이 모습과 표현기법은 후대 하마선인의 모델이 되었다.

한편 청대의 유월兪樾(1821~1907)이 쓴 『다향실총초』茶香室叢鈔 권18에

도010 **하마도**
안휘, 원대, 비단에 채색, 181.3×79.3cm, 일본 교토 지은지(知恩寺).

20 『歷史 神話與 傳說』- 胡錦超先生損贈石灣陶塑-』, 香港, 香港藝術館籌劃, 1986. 해설 부분 참조.

21 劉元英 號海蟾子 ……海蟾二字號 今俗呼劉海 更言劉海戲蟾 殊謬之甚. 袁珂編著, 『中國神話傳說詞典』, 香港, 商務印書館響港分館, 上海辭書出版, 1986, pp.173~174.

22 今演劇 多演神仙鬼怪以眩人目 然其名多荒誕 張果曰張果老 及劉海蟾曰劉海戲蟾 此類甚多. 袁珂編著, 『中國神話傳說詞典』, 香港, 商務印書館響港分館, 上海辭書出版, 1986, pp.173~174.

23 "황월석이 4개의 오래된 신선 상을 들고 왔는데……(그중에) 하나는 해섬자인데, 입을 벌리고 머리는 흐트러져 있다. 옥색의 두꺼비가 그 이마에 앉아 놀고, 손에는 복숭아를 쥐고 있는데 꽃잎이 붙어 있어 마치 진짜인 듯했다."(黃越石携來四仙古像…… 一爲海蟾子 哆口蓬髮 一蟾玉色者 戲踞其頂 手執一桃 連花葉 鮮活如生.)『歷史 神話與 傳說』- 胡錦超先生損贈石灣陶, 해설 부분 '劉海蟾' 참조.

24 鈴木 敬, 『中國繪畫史』下 (明), 東京, 吉川弘文館, 1995, pp.72~78.

25 현재 '조기'에 관한 기록은 전혀 없고 작품만 남아 있는데, 작품의 양식으로 미루어 아마도 절강성 출신의 화가로 유준보다 시대가 내려가거나 비슷한 시대일 것으로 추측하고 있다. 鈴木 敬, 위의 책, p.76.

는 명대의 이일화李日華(1565~1635)가 쓴 『육연재필기』六研齋筆記를 인용하여 명대의 오래된 상像 중에 유해섬의 상이 있었다는 기록이 있는데, 그 모습을 설명한 것이 안휘의 〈하마도〉와 거의 일치하고 있다.[23] 이런 기록으로 미루어 보면, 명대에는 하마선인의 도상이 유해섬의 도상으로 혼용되었다는 것을 알 수 있다. 이처럼 하마선인과 유해섬의 경우와 같이 서로 다른 신선임에도 불구하고, 모습의 특징이 비슷해지는 것은 시대가 내려가면서 신선의 숫자가 증가함에 따라 서로 겹치거나 와전되면서 생겨난 것들이라고 볼 수 있다.

그런데 명대 중기에는 하마선인과 혼용된 도상이 아니라 유해섬과 두꺼비에 얽힌 고사와 관련된 좀 더 구체적인 도상이 그려지고 있다. 성화成化 연간(1465~1487) 금의위부천호錦衣衛副千戶를 지낸 유준劉俊의 작품인 〈삼선희섬도〉三仙戲蟾圖는 3명의 신선이 두꺼비와 함께 피리를 불고 춤을 추며 즐겁게 놀고 있는 모습을 그렸다.[24] 이 그림에서 주목되는 것은 3명의 신선 중에서 악기를 불고 있지 않은 신선의 모습이다. 파안대소하며 두꺼비와 함께 한 발을 들어올려 덩실덩실 춤을 추고 있는 신선의 허리춤에는 돈을 꿴 실이 늘어져 있어 유해희섬의 고사가 반영되어 있음을 알 수 있다. 아마도 이러한 작품이 후대에 돈을 꿴 실로 두꺼비를 달아 올리는 유해희섬도의 모델이 되었을 것으로 추정된다.

유준의 다른 작품인 〈유해희섬도〉劉海戲蟾圖는 두 손을 가슴 앞으로 올려 두꺼비를 안고 서 있는 전혀 다른 모습이며, 비슷한 시기에 활동했던 것으로 추정되는 조기趙騏의 〈유해희섬도〉에도 역시 안휘의 하마선인의 모습이 보인다.[25] 이러한 상황으로 미루어 명대 중기에도 하마선인의 도상이 여전히 혼용되고 있는 가운데 유해섬과 두꺼비가 관련된 새로운 고사의 특징을 가진 새로운 도상이 그려지기 시작했던 것으로 보인다.

이와 관련하여 더욱 주목해야 할 것은 정통 『신선전』들보다 당시 출판된 희곡이나 소설의 삽화, 도자기나 직물의 문양, 민수용품들과 수출용 그림

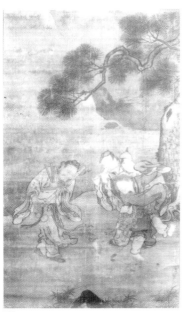

도011 **삼선희섬도**
유준, 명대, 비단에 채색, 133.6×
83.5cm, 미국 보스톤미술관.

도012 **유해희섬도**
유준, 명대, 비단에 채색, 139.3×
98cm, 일본 중국미술관.

도011

도012

등이다.[26] 이들은 도상 표현에서 정통 신선도를 제작할 때보다 자유로웠을 것이며, 특히 소설이나 희곡의 삽화들은 더욱 극적이고 과장되게 그려졌을 것이다. 이러한 삽화들은 도자기의 문양에도 많은 영향을 주었다.[27] 따라서 유해섬의 도상도 점차 구체적으로 금전과 두꺼비를 연관시켜 본래 『신선전』 등에 나오는 고사에서 벗어나 유해섬이 금전이 달린 끈으로 두꺼비를 끌어 당기는 모습으로 그려지게 되었던 듯하다.

　　명대의 도소상陶塑像들 가운데 유해희섬상[도013]은 옷을 풀어헤쳐 배를 내 놓고 서 있는 유해섬이 한 손에는 돈을 들고, 다른 손에는 두꺼비를 들고 서 있는 모습이다. 이를 전후하여 점차 돈과 두꺼비를 연관시키는 유해희섬상 이 나오기 시작했던 것 같다. 또한 청대의 태피스트리[도014]나 도소상인 유해 희섬상[도015] 등에는 금전을 꿴 실로 두꺼비를 희롱하는 유해섬의 모습이 보여 시간이 지나면서 이러한 도상이 점차 '유해희섬'으로 정착된 것으로 보인다.

26 특히 조기의 문양화되고 도안 화된 〈유해희섬도〉 같은 그림은 중국 감상자들의 사회에서는 수용 되지 않았을 것이며, 아마도 일본 에 수출된 그림들이었을 것으로 추측하고 있다. 鈴木 敬, 위의 책, pp. 76~77.

27 마가렛 메들리 지음, 김영원 옮김, 『중국도자사』, 열화당, 1986, 256~257쪽.

도013

도014

도015

28 현재 이 작품의 제목은 〈하마
선인〉(蝦蟆仙人)으로 되어 있지
만, 본문에서 설명한 것처럼 그림
의 내용으로 보아 정확한 제목은
〈유해희섬〉이 되어야 할 것이다.
따라서 여기에서는 〈유해희섬〉으
로 정정했다.

우리나라에서는 조선 후기 이후의 작품들에서 유해섬과 두꺼비 그리고
돈이 함께 그려지고 있어, 명대 말기에 형성된 유해희섬도의 영향을 받은 것
이라고 할 수 있다. 그리고 이들 작품은 도상의 특징이 분명하므로 그 명칭
도 '하마선인'이 아니라 '유해희섬'이라고 해야 할 것이다.

심사정의 신선도 가운데 가장 개성이 뚜렷한 표현과 필치를 보이는 것
은 유해희섬을 주제로 한 것들로 4점 정도가 전하는데, 2점은 붓으로 그렸
고 나머지는 손으로 그린 지두화이다. 붓으로 그린 〈유해희섬〉은 유해섬과
관련되어 전해지는 고사들 중에서 "……금전이 달린 끈으로 두꺼비를 희롱
한다……"라는 부분을 표현한 것이다.[28] 과감히 배경을 생략하고 그리고자
하는 주제, 즉 유해섬과 두꺼비만을 크게 부각시킨 작품이다. 유해섬은 다리
를 벌리고 서서 두꺼비를 내려다보며 무어라 얘기하고 있는 듯 입을 벌리고
있고, 손에는 동전을 꿴 실을 감아쥐고 있다. 세 발 달린 두꺼비는 마치 늘어
진 끈을 잡기라도 할 듯 두 발을 들고 있다. 두꺼비를 희롱하고 있는 유해섬
의 인상이 다소 험악해 보여 도망갔던 두꺼비를 야단이라도 치는 듯하다. 풀
어헤친 머리, 맨발에 정강이가 다 드러난 짧은 바지를 입은 유해섬의 형상이

나 앞다리를 번쩍 들고 한 발로 서 있는 두꺼비의 자세는 이전의 어떤 작품과도 달라 심사정이 만들어낸 독창적인 표현이라고 하겠다.

한편 농묵으로 두 번 정도 쓸어내리고 대강 선을 그어 마무리한 저고리와 각진 윤곽선으로 간단하게 묘사된 바지는 광인처럼 보이는 유해섬의 형상과 어울려 몹시 거칠고 강렬한 느낌을 준다. 심사정이 지두로 그린 그림에는 반드시 지두화임을 명시했던 것으로 미루어 〈유해희섬〉은 지두화가 아니지만, 그림을 보면 지두화라고 생각할 정도로 순간적으로 그린 효과가 잘 나타나 있다. 그러나 모든 것에는 예외가 있을 수 있으니, 어쩌면 이 작품도 지두화일 가능성을 배제할 수 없다.

거친 필선과 호방한 묵법은 절파적 기법에서 온 것이지만, 선묘를 사용하지 않고 몇 번의 굵은 붓질로 옷을 표현한 것은 〈선동절로도해〉^{도003}나 〈방오소선필절로도해도〉^{도020}倣吳小僊筆折蘆渡海圖, 〈지두유해희섬도〉指頭劉海戲蟾圖 등 그의 작품들에서 보이는 독특한 표현이다. 이러한 기법은 김홍도의 〈군선도〉群仙圖^{제7부 도021} 같은 작품에서도 볼 수 있어 두 사람의 영향 관계를 알려주는 단서이기도 하다.

심사정의 개성은 같은 시기에 활동했던 윤덕희의 작품과 비교해보면 더욱 잘 드러난다. 윤덕희의 〈유해희섬〉은 전체적인 배경이나 도상이 아주 다르다. 심사정의 것이 아무 배경 없이 그려진 것에 비해 윤덕희의 것은 나무 아래 인물을 그리는 전형적인 수하인물도樹下人物圖 형식을 취하고 있다. 한 손으로는 어깨에 매달린 두꺼비를 잡고, 다른 손에는 돈을 쥐고 두꺼비를 유인하는 듯 서로 바라보며 걸어가고 있는 유해섬을 그린 것이다. 유해섬은 가슴을 내놓기는 했어도 고사나 은자들이 입는 검은 깃을 두른 옷을 입고 있어 조선 중기 도석인물화의 전통이 강하게 보인다. 이러한 점은 아버지인 윤두서로부터 형성된 가전화풍의 영향이라고 할 수 있다.

이외에도 윤덕희와 심사정의 작품은 그것을 표현한 필법과 묵법에서 차이를 보인다. 유연하고 가는 필선으로 그린 윤덕희의 작품은 특히 얼굴에

도016 **유해희섬**
심사정, 비단에 담채, 22.8×15.6cm, 간송미술관.
유해섬의 고사를 소재로 한 것으로 유해섬과 두꺼비의 동작이 정통 『신선전』의 내용보다 당시 수입되었던 소설의 삽화, 도자기나 직물 문양 등에서 볼 수 있는 도상 표현이라는 점에서 주목되는 그림이다. 지금은 알 수 없는 다양한 경로를 통해 들어왔던 미술품들을 통해 심사정이 만들어낸 개성 넘치는 유해섬의 모습이라고 하겠다.

도017 **유해희섬**
윤덕희, 종이에 수묵, 75.7×49.5cm, 국립중앙박물관.

도018 **지두유해희섬도**
심사정, 종이에 담채, 31.6×23.7cm, 개인.

서는 초상화를 연상시킬 정도로 세밀한 묘사를 보이며 옷깃에 사용된 묵에는 농담의 변화가 거의 없다. 반면 심사정의 거친 필법과 심한 농담의 변화를 보이는 묵법 그리고 간략한 인물 묘사는 뚜렷한 대조를 보인다.

이러한 심사정의 기괴한 신선 모습은 원래 원대 도석인물화가인 안휘의 영향이 명대를 거치면서 오위吳偉(1459~1508), 장로張路(1464~1538) 등의 절파인물화 양식과 더해져 나온 것으로 추정된다. 절파계 인물화의 특징 가운데 하나는 독특한 얼굴 묘사인데, 원대에 발달한 희곡의 영향으로 기괴한 얼굴 모양을 세밀하게 표현한 것이다. 그러나 심사정의 인물은 안휘나 오위의 인물과는 달리 간략한 필선으로 훨씬 더 강렬한 느낌을 준다. 특히 신선의 얼굴은 선종 인물화들처럼 간략하게 표현하여 절파와 선종화의 기법을 함께 사용했음을 알 수 있다.

한편 이 작품에 표현된 유해섬과 두꺼비의 모습은 이전에는 찾아볼 수 없었던 것으로, 심사정 이후 유해희섬도의 모델이 되었던 것으로 보인다. 앞에서도 말했듯이 이러한 독특한 도상은 중국 특히 절강성 지방에서 들어온 도자기나 공예품 등 수입품 문양에서 영향을 받았을 가능성도 있지만, 청대의 유해희섬도와도 달리 그가 중국의 도상을 바탕으로 자신의 독특한 형태를 만들어낸 것으로 추정된다.

지두화법으로 그려진 유해희섬은 〈지두유해희섬도〉^{도018}와,[29] 〈지두유해섬수로도〉^{도019}指頭劉海蟾壽老圖 2점이 있다. 두 작품에 보이는 유해섬과 두꺼비의 모습은 앞서 살펴본 〈유해희섬〉^{도016}과 거의 똑같아 정형화된 모습을 보인다. 이런 현상은 그의 화조화 중 전통적인 화풍을 보이는 매사냥을 주제로 한 그림들에서도 나타났던 것으로 정형화된 모습들이 계속 그려진 것과 같은 현상이다. 아마도 행운과 재물의 상징인 유해희섬이나 전통적으로 꾸준히 그려져 온 매사냥은 인기 있는 주제였으며, 생계를 위해 그림을 그렸던 그가 주문에 의해 같은 주제로 다량의 그림을 그리게 되면서 나타나게 된 현상이 아닐까 한다.

29 이 작품의 제목은 유복렬, 『한국회화대관』(문교원, 1968)에서는 〈지법직각선인도〉(指法赤脚仙人圖)라고 했고, 다른 연구 논문에서는 〈지두하마선인도〉(指頭蝦蟆仙人圖)라고 했다. 〈지법직각선인도〉의 '직각'(赤脚)이란 맨발을 의미하는 것이므로 유해섬이 맨발을 하고 있어 붙여진 이름 같으며, 후자는 기왕에 사용되던 하마선인이라는 용어를 그대로 사용한 것으로 보인다. 그러나 이 작품은 도상으로 볼 때 유해희섬의 특징을 분명하게 보이므로 이 책에서는 〈지두유해희섬도〉라고 했다.

〈지두유해희섬도〉는 유해섬의 얼굴 표정이나 손 동작 그리고 고개를 숙이고 약간 등을 구부린 채 발을 벌리고 선 자세 등이 〈유해희섬〉과 거의 같다. 손가락과 손톱을 사용하여 짙은 굵은 선과 가는 선을 적절하게 배합하여 두꺼비와 놀고 있는 유해섬을 표현했다. 그런데 헤지고 닳아빠진 옷을 아무렇게나 질끈 동여매고 바지는 둘둘 걷어올려 정강이를 그대로 드러낸 유해섬의 복장은 아무래도 신선과는 좀 어울리지 않는다. 세상의 영욕과 이목에 얽매이지 않는 초연함을 표현한 듯하다. 거지 형상을 하고 있는 신선 이철괴를 제외하면 유해섬을 이렇게 파격적인 모습으로 그린 것은 처음이다. 어쨌든 심사정에 의해 이전에는 없던 매우 개성적인 유해섬이 새로 만들어졌다고 하겠다.

〈지두유해희섬도〉가 〈유해희섬〉과 다른 것은 손으로 그렸다는 것뿐만 아니라 유해섬과 두꺼비가 구름처럼 보이는 곳에 서 있다는 점이다. 위에서부터 불규칙하게 내려온 구름은 유해섬의 자세와 더불어 화면에 어떤 역동적인 흐름을 주고 있다. 아래쪽을 향해 부드럽게 날고 있는 박쥐도 화면의 리듬에 일조를 하고 있으며, 끊겼다 이어지기를 반복하며 뭉게뭉게 내려온 구름은 붓으로는 낼 수 없는 분위기를 내는데, 기괴한 유해섬의 모습과 잘 어울린다. 우리나라에서 신선을 소재로 한 그림들 가운데 구름을 배경으로 한 것은 거의 찾아볼 수 없는데, 이와 같은 것은 심사정이 만들어낸 새로운 표현이라 하겠다.

한편 왼쪽에 그려진 박쥐는 유해섬과 어떠한 연관도 없는 동물이며, 함께 그려진 예도 찾을 수 없다. 박쥐는 다른 나라에서는 혐오스러운 동물에 속하지만 중국에서는 행복과 장수를 상징하는데, 박쥐를 뜻하는 복蝠(Fu)자의 발음이 복福(Fu)자와 같기 때문이라고 한다.[30] 이러한 상징은 우리나라에 그대로 받아들여져 다섯 마리의 박쥐가 그려진 그림은 오복五福[31]을 상징한다. 따라서 이 작품은 재물과 행운을 상징하는 유해희섬과 거기에 장수를 상징하는 박쥐까지 덧붙이고 있어 단순히 신선을 그린 종교화가 아니라 행운

30 C. A. S. 윌리엄스, 이용찬 외 공역, 앞의 책, 159~160쪽.
31 오복(五福)_ 장수, 부귀, 건강, 덕을 쌓는 즐거움, 자연사 등을 말한다.

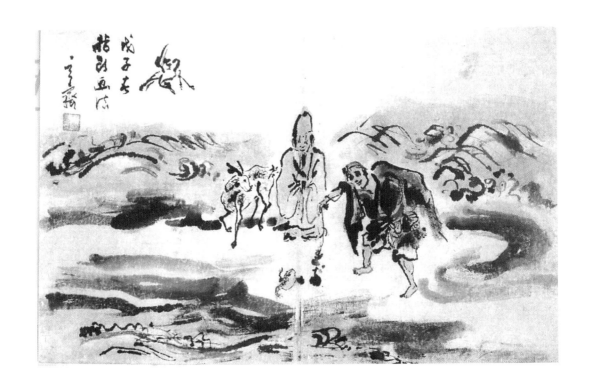

도019 **지두유해섬수로도**
심사정, 종이에 담채, 29.8×46.1cm,
개인.

과 재물 그리고 장수의 의미까지 포함된 기복적 상징성이 강한 축수용 그림
이라고 할 수 있다. 이러한 그림은 집 안의 장식용 그림으로 인기가 있었으
며, 선물용으로도 많이 그려졌다. 이렇게 도상이 용도에 따라 변화된 것은
18세기 신선도의 한 특징인 동시에 신선도가 조선화 되어가는 현상으로 볼
수 있다.

심사정의 말년 작품인 〈지두유해섬수로도〉 역시 여러 도상이 서로 섞여
있는 그림이다. 유해섬과 물은 별로 연관이 없는데도 파도가 일렁이는 물을
배경으로 한 점도 특이하지만, 사슴과 학을 동반한 수노인壽老人을 같이 그린
것도 이색적이다. 이들 주위로는 높은 파도가 위협적인데 정작 유해섬과 두
꺼비는 노는 데에 정신이 팔려 있고, 둘이 흥겹게 노는 모습을 수노인이 인
자한 얼굴로 바라보고 있다. 둘의 유희가 얼마나 재미있는지 수노인 옆을 지

키던 사슴도 고개를 돌려 바라보고, 멀리에서 날고 있는 학마저 고개를 돌려 구경하고 있다. 예나 지금이나 항상 무병장수와 복을 기원하는 사람들의 마음이 고스란히 담겨 있는 그림이라고 할 수 있다.

유해섬은 농묵의 불규칙한 선으로 소략하게 표현되었으며, 수노인과 사슴, 학은 가늘고 날카로운 선으로 간략하게 그려졌다. 이러한 생략적인 표현과 불규칙한 선들은 특히 지두화법을 사용한 작품들에서 두드러지는데, 이것은 지두기법의 특징과 관련이 있다. 즉 손가락은 흡수성이 없어서 먹물이 흘러내리는 것을 막기 위해 일단 먹을 묻히면 빨리 그려야 하고, 손의 체열로 인해 먹이 쉽게 마르기 때문에 긴 선을 그리지 못해 짧은 선들을 잇대어야 한다. 이러한 지두기법의 특징은 신선들 뒤로 거칠게 출렁이는 파도와 유해섬의 옷에 보이는 짧은 선들 그리고 농묵의 뭉쳐진 두꺼비의 앞발에서 더욱 두드러진다.

심사정은 도석인물화를 그릴 때 선종화의 감필법[32]을 즐겨 사용했는데, 지두기법과 잘 어울렸기 때문이다. 실제로 간단한 묘사로도 각 인물의 특징과 도를 깨달은 선인의 표정을 잘 드러내고 있어, 그가 "인물화로 유명했다"는 말이 그냥 하는 말이 아님을 알 수 있다.

유해섬이 수명을 관장하는 수노인과 함께 그려지는 것은 여러 신선들이 수노인을 우러르고 있는 '군선경수도'群仙慶壽圖나 서왕모西王母의 반도회에 초대 받아 가고 있는 군선들을 그린 '군선경수반도회도'群仙慶壽蟠桃會圖같이 주로 군선들이 등장하는 그림들이다. 군선도가 아닌 그림에서 유해섬과 수노인이 이렇게 나란히 서 있는 모습은 그 예를 찾아볼 수 없다. 따라서 이것은 여러 가지 복을 상징하는 인물과 동물 들을 함께 그린 상서로운 그림으로서의 의미가 더 크다고 하겠다. 재물과 행복의 상징인 유해희섬, 장수를 뜻하는 수노인, 십장생인 사슴과 학까지 더해져 온갖 좋은 것이 모두 들어간 그림이니 선물용이거나 주문용이었을 것 같다. 그리고 이러한 그림의 수요가 증가할수록 신선과 관련된 내용이나 모습, 특징 들은 모호해져 갔던 것으

32 감필법(減筆法)_ 최소한의 선으로 대상의 특징을 빠르게 그려내는 묘사법.

로 추정된다.

심사정의 신선도 가운데 〈방오소선필절로도해도〉倣吳小僊筆折蘆渡海圖는 현재 재료, 규격, 소장처를 알 수 없어서 그의 그림으로 소개하기가 조심스럽지만, 불교와 도교의 특징이 하나로 결합된 매우 특이한 그림이라서 당시 신선화의 성격과 다양한 형태를 이해하는 데에는 도움이 된다. 이 작품은 다 헤어진 옷을 아무렇게나 걸쳐 행색은 남루하지만, 먼 하늘 어딘가를 보고 있는 인물은 어쩐지 예사롭게 보이지 않는 데다 갈대를 타고 물을 건너고 있는 모습을 하고 있다. 앞에서 살펴보았듯이 갈대는 달마를 상징하는 중요한 요소이므로 이 그림은 달마를 그린 것으로 봐야겠는데, 그렇다면 그의 등 뒤에 거꾸로 매달려 있는 두꺼비는 어떻게 된 일일까? 이뿐만 아니라 달마대사는 온몸을 감싸는 가사를 입은 모습으로 표현되는데, 여기서는 거지 행색에 다름없다. 이런 옷차림은 오히려 유해섬이나 하마선인의 모습에 가깝다. 두꺼비를 유인하는 데에 사용되었던 동전이 달린 끈이나 동전도 없이 그저 두꺼비의 한쪽 다리를 붙잡아 둘러메고 있을 뿐이다. 그렇다면 〈방오소선필절로도해도〉는 내용상 하마선인도와 달마절로도강도가 합해진 것으로 보아야 할 것이다.

이렇게 한 인물에 도석인물의 특징을 혼합하여 애매모호한 모습으로 그려진 것은 각각의 신선들에 대한 정확한 인식의 부족과 무관심에서 오는 현상으로 종교화로 그려진 것이 아니라 감상용 혹은 기복용으로 그려졌기 때문일 가능성이 많다. 또한 18세기에 도교가 저변화되어 민간신앙과 섞이게 되면서 나타난 정체불명의 신선도들의 영향도 한몫했을 것이다.

심사정 자신이 "오위의 필을 방했다"倣吳小僊筆라고 밝혔듯이 인물의 묘

도020 **방오소선필절로도해도**
심사정.

사는 오위나 장로 등 명대 말기의 광태사학파狂態邪學派들의 거친 필선과 기괴한 분위기의 인물화와 닮은 점이 있다. 그러나 윤곽선을 거의 생략한 채 몇 번의 간단한 붓질로 옷을 표현한 것은 앞의 작품들에서도 보았던 심사정만의 개성적인 표현법이다. 주로 신선의 어깨에 앉아 있거나 신선을 등에 태운 모습으로 그려졌던 두꺼비가 신선의 등에 거꾸로 매달려 있는 특이한 모습이다.

이와 관련하여 주목되는 것은 배경의 물결 표현과 관서의 필체이다. 거칠고 불규칙한 선으로 표현되는 중년 이후의 물결과는 달리 물결과 물보라의 모습이 규칙적이며, 관서의 '재'齋자도 간단하게 흘려 쓰지 않고 얌전하게 쓰고 있어 아직 정형화된 인물화를 그리기 전 자신만의 표현법을 만들어 가던 초기에 그려진 것으로 보인다.

심사정은 우리나라에서 이전에 단독상으로 그려진 적이 없는 신선들도 그렸는데, 〈철괴〉鐵拐도 그중 하나이다.[33] 철괴는 팔선 중 1명이며, 속성俗姓이 이씨이기 때문에 이철괴 혹은 철괴라고도 한다. 『열선전전』에 실린 고사에 의하면, 그는 본래 성질이 괴오하며, 일찍 도를 깨우쳤다고 한다. 그는 혼과 육체를 분리할 수 있는 능력이 있었는데, 하루는 선생(철괴)이 친구인 노군老君을 만나러 화산華山에 가면서 제자에게 "내 육신이 여기에 있다. 혹시 내 혼이 7일을 놀고도 돌아오지 않으면 비로소 내 육신을 처리하여라"라고 부탁했다. 그런데 제자는 어머니의 병 때문에 빨리 가보아야 했기에 약속한 기간을 기다리지 못하고 6일 만에 스승의 육신을 처리해 버렸다. 선생이 과연 7일 만에 돌아왔는데 육신이 없어서 혼을 의탁할 곳이 없었다. 이에 굶어 죽은 거지의 시체를 빌려 다시 살아나게 되었으며, 그래서 형색은 절뚝거리고 추악하지만 그것이 본질은 아니라는 기록이 있으며, 다른 『신선전』에도 대개 같은 내용이 있다.[34] 이러한 고사 때문에 그는 항상 지팡이를 가지고 다니는 거지 형상으로 표현되며, 혼백을 분리할 수 있는 능력의 표현으로 혼을 담아 가지고 다니는 호리병이 상징적으로 함께 그려졌다.

33 이 작품은 심사정의 신선도 가운데 대표적인 작품으로 알려져 있지만, 오른쪽에 있는 현재(玄齋)의 관서와 도장이 그의 다른 작품에 있는 것과 많이 다르다. 심사정의 다른 작품들에 있는 관서와 비교해보면 '玄齋'라고 쓸 때는 반드시 '玄'자의 마지막 획을 길게 빼어 '齋'자의 처음 획으로 삼기 때문에 두 자가 이어지고 있다. 그런데 여기에서는 한 자씩 따로따로 쓰여 있으며, 특히 '齋'자는 전혀 다른 모양이고, 다시 쓴 흔적까지 보인다. 그러나 물을 배경으로 한 인물의 배치와 표현기법 등에서는 심사정의 특징들이 보이므로 혹시 진작이 아니라고 해도 그의 인물화를 살펴보는 데 있어서는 중요한 자료라고 하겠다.
34 王世貞 編, 앞의 책, 卷一.

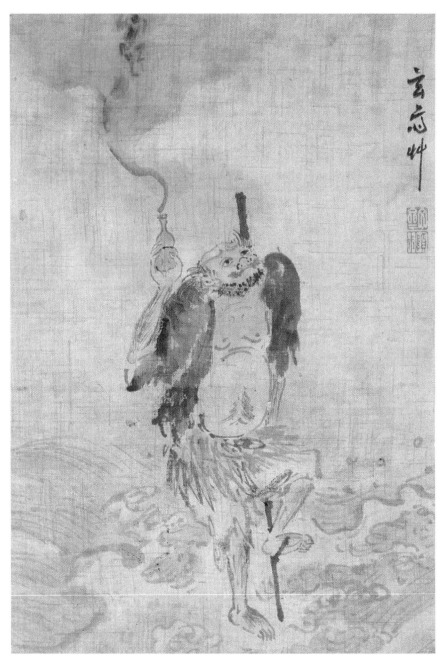

도021 **철괴**
심사정, 비단에 담채, 29.7×20cm, 국립중앙박물관.

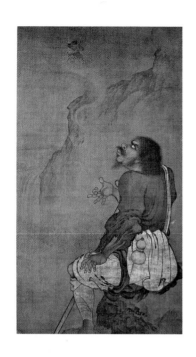

도022 **철괴도**
안휘, 원대, 비단에 채색, 191.3×
79.6cm, 일본 교토 지온지.

35 이러한 차이는 아마도 〈팔선표
해도〉는 도교 사원에 그려진 신성
한 종교화이고, 안휘의 〈철괴도〉
는 과장되고 극적인 표현이 가능
했던 직업화가의 그림이었기 때문
이 아닐까 한다.

철괴의 도상 가운데 가장 오래된 것은 중국 원대에 조성된 산서성 영락궁永樂宮 순양전純陽殿 감실벽화에 그려진 〈팔선표해도〉八仙飄海圖이다. 거지의 행색을 한 선인이 입김을 불어 그의 혼을 날려 보내는 모습인데, 여기에는 그의 특징인 지팡이와 호리병이 보이지 않는다. 그러나 거의 같은 시기에 그려진 것으로 추정되는 안휘의 〈철괴도〉는 험악한 거지 형상, 지팡이, 옆구리에 찬 호리병, 연기와 함께 하늘로 날아가는 혼 등이 표현되어 이후 철괴도의 모델이 되었던 것으로 보인다.[35]

심사정의 〈철괴〉는 철괴의 형상이나 지니고 다니는 물건으로 보아 안휘의 영향을 짐작할 수 있다. 그러나 산속을 배경으로 한 안휘의 〈철괴도〉와는 달리 물을 배경으로 서 있는 점에서 〈철괴〉는 『신선전』들에 나오는 삽화나 다른 철괴 그림들과 다르다. 한쪽 발을 지팡이에 의지한 채 호리병을 들어 혼을 날려 보내는 철괴의 모습은 『신선전』들에 나오는 철괴의 도상적 특징을 따른 것이지만, 가슴과 배가 다 드러나는 상의와 허리에 걸친 초의, 다 떨어진 짧은 바지를 입고 있는 옷차림과 바짝 어깨에 붙어 턱수염이 거뭇거뭇하게 난 얼굴, 납작한 들창코 등의 묘사는 심사정의 개성적인 표현이다.

재미있는 것은 호리병에 갇혔다가 자유롭게 날아가는 혼의 형상이 절름발이 거지의 모습과 똑같다는 점이다. 혼은 신선인 철괴의 것이건만 어째서 껍데기에 불과한 거지의 형상을 하고 있는 것일까? 어쨌든 행색과는 달리 그윽하게 허공을 바라보고 있는, 도를 깨우친 자의 초연함을 엿볼 수 있는 눈매는 화룡점정畵龍點睛으로 심사정의 뛰어난 묘사력을 잘 보여준다.

고사 때문에 항상 거지의 형상으로 표현되었던 철괴의 특징을 심사정은 더욱 과장되게 표현하여 거지의 행색과 초연한 표정을 대비시킴으로써 철괴의 정신적인 면을 더욱 부각시켰다. 이러한 모습은 빠르고 거칠게 그어 댄 날카로운 선들과 붓을 거칠게 문질러 표현한 옷이 서로 어울려 상승 효과

를 가져와 다른 사람의 작품에서는 볼 수 없는 독특한 분위기를 만들어낸다.

이외에 그의 작품으로 전해지는 도교와 관련된 그림으로는 〈자영승리도〉子英乘鯉圖와 〈의룡도〉醫龍圖 등이 있다. 자영에 관한 고사를 그린 〈자영승리도〉는 군선 중의 하나가 아니라 자영을 단독으로 그린 것으로는 처음이 아닌가 추정된다. 자영은 서향 사람으로 물속에 들어가 고기를 잘 잡았다. 한 번은 붉은 잉어를 잡았는데 그 색이 너무 예뻐서 가지고 집으로 돌아와 연못에서 길렀다. 1년이 지나자 잉어는 열 자 정도로 커지고 뿔과 날개가 돋아났다. 자영이 기이하게 여겨 절을 했더니 잉어는 자영에게 자기 등에 타고 하늘을 날 것을 청했고, 자영은 잉어 등에 올라타 하늘을 날았다는 고사가 전해진다.[36]

어깨에 낚싯대를 메고, 손에는 바구니를 들고 잉어의 등에 서 있는 자영의 모습을 그린 〈자영승리도〉는 『열선전전』의 내용을 그대로 따른 것이지만, 『신선전』들에 실려 있는 자영의 도상은 잉어의 등에 앉아 한 손에는 밀짚모자를 잡고 있는 것이어서 심사정의 것과는 좀 다르다. 아마도 심사정은 『신선전』들에 나오는 내용을 반영하면서도 기존의 도상과는 다른 새로운 도상을 만들려고 했던 것으로 짐작되는데, 『신선전』들에 나오는 도상과 차이를 보이는 것은 심사정 인물화의 특징 가운데 하나라고 할 수 있다. 기법적인 측면에서 보면 그의 다른 신선도와 달리 비수가 없는 필선으로 섬세하게 그려 오히려 윤덕희의 인물화풍에 가까운데, 이로써 그가 여러 가지 다양한 인물화법을 구사했음을 알 수 있다.

도교의 양생설養生說과 관련이 있는 그림으로는 〈의룡도〉가 있다. 신선으로 보이는 인물이 아픈 용을 고쳐주는 내용인데, 용의 아픈 표정이 자못 심각해서 슬며시 웃음이 나온다. 〈의룡도〉는 의술이 충분히 발달하지 못했던 당시, 지식인들의 주의를 끌었던 도교의 양생론과 의술에 관련된 그림이라 하겠다.

마지막으로 살펴볼 〈신선도〉는 보통 신선도와는 다르지만, 내용상 신선

36 王世貞 編, 앞의 책, 卷三.

을 그린 것이 분명하다. 남종화법으로 그려진 산수를 배경으로 바위에 앉아서 악귀들을 부리고 있는 신선을 그렸다. 머리에는 도사들이 쓰는 것 같은 각진 모자를 쓰고 도포를 입고 있는 인물은 손을 들어 땅속에 반쯤 묻혀 있는 악귀를 제지하고 있는 모습이다. 애원하는 듯, 무어라 변명하는 듯 보이는 악귀는 무언가를 잘못하여 벌을 받는 중인 것으로 보인다. 다른 두 악귀는 보자기에 물건을 들어 옮기랴, 차를 끓이랴, 제 일을 하느라 바쁘다. 도술로 악귀들을 순한 머슴처럼 부리는 인물이 누구인지 몹시 궁금하다.

전형적인 남종산수화라고 해도 손색이 없을 이 그림은 신선과 함께 그려진 다양한 모습의 악귀들이 주인공이다. 특이하게 생긴 악귀들은 이전의 도석인물화에서는 보지 못했던 것으로, 그 모습이 안휘의 〈종규원야출유도〉鍾馗元夜出遊圖에 보이는 악귀들과 유사하여 중국에서 전래된 도석인물화나 소설의 삽화 같은 데서 영향을 받았을 가능성이 있다. 또한 불교의 〈지장십왕도〉地藏十王圖에 나오는 악귀들의 모습과도 유사하여 불화佛畵에서 영향을 받았을 가능성도 배제할 수 없다.

구도나 화풍에서 조선 중기 도석인물화의 전통에서 벗어난 특이한 작품인 〈신선도〉는 도교적인 주제를 산수와 잘 조화시킨 종교화이면서도 일상적인 감상화로서의 역할도 하고 있다. 이는 18세기 도석신앙의 저변 확대에 따른 도석인물화의 다양한 변화를 보여주는 것이다.

심사정의 도석인물화는 선종의 감필체減筆體가 가미된 조선 중기의 전통적 인물화풍을 토대로 남종화풍과 지두화법을 수용하여 자신만의 독특한 기법을 만들어냄으로써 이전의 작품은 물론 동시대의 것과도 다른 양식을 보인다. 당시 윤덕희나 이인상의 도석인물화와는 전혀 다른 거칠고 강렬한 느낌의 개성적인 인물화를 그렸다. 또한 도상에서 원전의 내용과 다르게 그려지거나 변형되어 도상만으로는 누구인지 판별이 불가능한 것도 많다. 이것은 심사정뿐만 아니라 18세기 초 신선도를 그렸던 문인화가들의 작품에서도 보이는 현상으로, 중국에 의존하던 도상에서 탈피하여 진취적인 문인

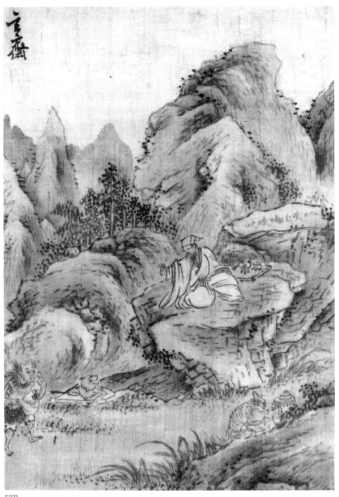

도023

도024

도023 **신선도**
심사정, 비단에 담채, 27×19.5cm, 국립중앙박물관.

도024 **〈종규원야출유도〉 부분**
안휘, 원대, 종이에 수묵, 24.8×240.3cm, 미국 클리브랜드미술관.

화가들에 의해 점차 조선적인 특색의 신선도로 진행되어 갔음을 보여주는 것이다.

심사정이 다른 분야에 비해 도석인물화에 지두화법을 많이 사용한 것은 붓으로 이르기 어려운 곳에 그 정신을 전할 수 있는 지두화법의 특징 때문이었을 것으로 보인다. 비교적 전통이 강하게 유지되었던 도석인물화에 다양한 기법의 시도와 개성적인 인물 묘사로 18세기 전반 도석인물화를 이끌었던 심사정은 18세기 후반 김홍도에 의해 한국적인 도석인물화가 완성되는 데 중요한 역할을 했다.

6

오로지 화가였던 사람

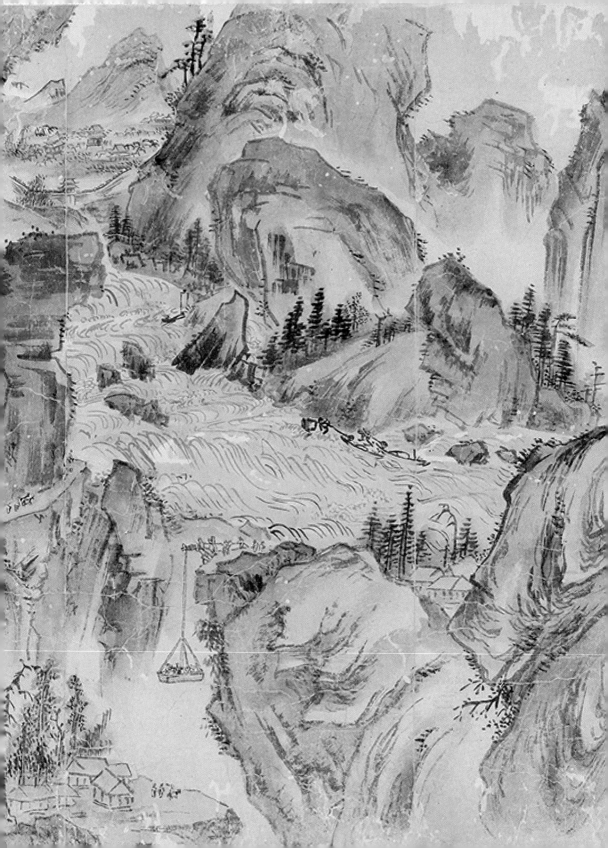

옛사람의 정신을 본받아 이룬 그만의 예술세계

동양화에서 '방'做은 모방을 뜻하지 않는다. 서양화에서 '방작'做作이라고 하면 그야말로 남의 그림을 그대로 모방한 일고의 가치도 없는 그림을 말한다. '방작'은 옛날이나 지금이나 양심을 파는 행위라고 할 수 있는데, 요즘은 특히 예술 분야에서 남의 창작물을 베끼거나 그대로 도용하여 쓰는 일 때문에 저작권 문제가 심각한 수준이다.

그러나 동양화에서는 '방'의 의미가 아주 다르게 사용되었다. 대개 유명한 작가의 그림을 모방한 것은 '베껴 그리다'라는 의미의 '모사'模寫나 '위조했다'라는 뜻의 '안작'贋作이라는 말을 썼다. '방'이라는 용어는 대략 심주가 사용하면서 명대 중기 이후에 유행했는데, 그 의미는 "고인(대가)의 정신을 따르거나 본받는다"라는 의미이며, 한편으로는 "고인의 필치(화풍, 양식 등)를 본받아 그렸다"라는 뜻으로 사용되었다. 따라서 '방'은 문인화의 중요한 기본 정신이라고 할 수 있다. 여기서 염두해야 할 점은 고인의 법을 따른다고 해서 그 화풍을 그대로 사용한다는 것이 아니라 '법고창신'法古創新, 즉 옛

것을 법으로 삼아 새로운 자신의 화풍으로 그리는 것을 말한다. 정작 고인의 화풍과는 전혀 다름에도 불구하고 누구를 따랐다고 하는 경우에는 정신적인 면을 따랐다는 의미로 볼 수 있으며, 그래서 작품에 당당하게 누구를 '방'했다고 밝힌다.

심사정의 작품에서도 자주 누구를 '방' 혹은 '필법'筆法, '필'筆, '의'擬했다는 제발을 볼 수 있다. 이는 그가 남종화법을 수용함에 있어 어떤 것을 중요하게 생각했는지, 누구의 화풍을 따랐는지, 그의 화풍의 근원이 어디에 있는지를 알 수 있게 해주기 때문에 심사정 화풍의 성격을 살필 수 있는 중요한 단서가 된다.

심사정이 가장 본받고자 했던 화가는 예찬과 황공망 등 원말사대가이다. 심사정은 그림 공부에 있어 새로운 화풍인 남종화를 배우는 출발점을 원말사대가로부터 시작했던 것으로 보인다. 그중에서도 초기에는 예찬과 황공망을 가장 많이 공부했으며, 특히 예찬을 집중적으로 공부했던 것으로 짐작된다.

원대 말기 사람인 예찬은 성품이 매우 고결하고 결백하여 세상과 타협하지 않고 자신의 뜻을 지키며 살았던 문인화가로 시·서·화에 깊이 몰두하여 삼절[1]로 이름이 높았으며, 예찬 양식이라 불리는 개성 있는 화풍의 그림제3부 도006을 그렸던 인물이다. 예찬은 사대가 중 가장 형사形似에 구애되지 않아 "가슴속의 자유로운 기분"(胸中逸氣)을 그림에 표현할 것을 주장했다. 그의 그림은 대개 빈 정자와 나무 몇 그루가 서 있는 전경과 중경을 이루는 강, 강 건너 편의 산으로 이루어져 있다. 특히 빈 정자는 타인과 어울리는 것을 싫어하고 탈속한 생활을 했던 그의 성격을 반영하는 것으로 깔끔한 인상을 주는 갈필과 함께 예찬 회화 양식의 특징으로 받아들여졌다.

또한 예찬의 그림은 내용이나 분위기가 그가 살았던 삶과 일치하는 보기 드문 경우로 전형적인 문인화가의 본보기라 할 수 있다. 이런 연유로 당시 사람들은 예찬의 그림을 소장하고 싶어 했으며, 그의 그림을 갖고 있는

1 삼절(三絶)_ 시, 서, 화 모두에 뛰어난 사람.

가 아닌가에 따라 진정한 선비인가를 평가하는 기준으로 삼았다는 얘기가 전해질 정도였다. 실제로 예찬은 이후 화가들이 가장 많이 따랐던 화가 중의 한 사람이며, 조선 후기의 많은 화가들도 그를 따랐다. 후대의 많은 화가들이 예찬의 회화 양식을 따랐던 이유 중 하나는 3단 구도와 간략한 구성으로 그리기 쉬운 까닭도 있었는데, 그것은 그림의 겉모습만을 따른 것일 뿐 예찬 그림의 깊은 맛은 진실로 따르기 어렵다고 한다.

심사정이 초기에 예찬을 따랐던 것은 그의 그림과 삶을 이해하고 본받고자 했던 것이 아닐까. 특히 예찬이 세상과 타협하지 않고 자신의 뜻을 지키며, 서화로 자오自娛하며 살았던 삶에 더욱 끌리지 않았을까 생각된다. 왜냐하면 동시대를 살았던 같은 문인화가인 강세황이나 이인상은 예찬에 대해 심사정만큼 관심을 보인 것 같지는 않기 때문이다. 〈송죽모정〉^{제3부 도005}이나 〈궁산야수〉窮山野水, 〈계산모정〉^{제3부 도017} 등 예찬 양식을 따른 그림들은 초기에 많이 그려졌지만, 후기에도 여전히 그려지고 있어 예찬이 심사정의 예술에 끼친 영향을 짐작할 수 있다.

중국회화사에서 대종사로 추앙 받는 황공망은 예찬과 더불어 심사정의 회화에 많은 영향을 끼쳤다. 원말사대가 중 가장 연장자인 황공망은 동원과 거연의 법을 공부하여 자신의 양식을 만들어냈다. 필선이 독립적으로 드러나는 갈필의 피마준을 사용하여 산의 입체감을 표현하고, 바위와 토파의 구분을 명확하게 하여 이후 화가들의 본이 되었다. 심사정이 문인화가의 이상적인 삶을 보여주는 상징적 존재로 예찬을 따랐다면, 황공망은 남종화의 대종사로 양식적인 면에서 많은 영향을 받았던 것으로 보인다. 심사정의 작품^{제3부 도010}에 보이는 수지법이나 산과 토파의 준법에서 황공망의 영향이 가장 많이 나타나기 때문이다.

심사정은 중국에서 들어온 화보들을 통해 남종화의 계보를 공부하고 이해했으며, 그것들을 통해 기법을 수련했다. 처음에 원말사대가로 들어가서 예찬, 황공망, 오진, 왕몽 등을 공부하고 재차 그들을 이어받은 심주와 오

파문인화풍을 공부했다.

심주는 명대 오파의 수장으로 조선 후기 화가들에게는 특히 상징적인 존재라고 할 수 있다. 17세기에 처음 남종화풍이 우리나라에 전래되었을 때 남종화풍을 대표했던 것이 오파문인화풍이었는데, 심주는 오파의 창시자였다. 심주는 평생 관직에 나가지 않고 책과 그림을 벗하며 유유자적한 은거 생활을 한 문인화가였다. 동원과 거연, 원말사대가를 공부하여 스스로 자신의 화풍을 일구었는데, 담채를 사용한 시적인 분위기의 담백한 산수화를 그려 전형적인 문인산수화 양식을 만들어냈다.

강세황은 심사정이 남종화를 공부할 때 처음에 심주를 배웠다고 했으며, 심사정 자신도 여러 작품에서 심주를 방했다고 밝히고 있다. 심주의 '필의'를 따랐다거나 '방'했다는 작품을 보면, 이는 심주의 양식적인 면이 아니라 문인화의 정신을 따랐다는 것을 알 수 있다. 예를 들면 〈방심석전산수도〉^{제3부 도023}의 경우 담담하고 절제된 필선과 담채를 사용하여 단정하고 담백한 분위기를 내고 있는 점에서 심주와 개연성이 있을 뿐 양식 자체는 별로 관련이 없다. 흥미로운 것은 남북종화법이 결합된 심사정의 〈방심석전산수도〉와 오진 양식의 담담한 필치를 보이는 심주의 대표작인 〈야좌도〉는 양식적으로는 유사점이 없음에도 불구하고, 각각의 작품에서 풍기는 분위기는 매우 비슷하다는 점이다. 〈야좌도〉가 심주의 인간적·철학적 내면을 표출한 작품인 것과 마찬가지로, 그러한 심주의 정신적인 면을 따랐음을 표방한 〈방심석전산수도〉 역시 심사정이 이상적으로 생각한 선비의 생활을 그린 것이므로 비슷한 분위기를 갖게 된 것은 어쩌면 당연한 일인지도 모르겠다.[2]

심주의 영향은 또한 화조화^{제4부 도015}에서도 나타나고 있다. 심사정이 많은 대가들의 작품을 보고 방작하며, 중국 역대 화가들

의 화풍을 공부할 수 있었던 『고씨화보』에는 심주의 작품으로 산수화가 아닌 화조화가 실려 있다. 동기창(1555~1636)은 명대의 화가 중 사생과 산수에 모두 능한 사람은 심주가 유일하다고 했으며, 축윤명祝允明(1460~1526), 왕세정(1526~1590) 등도 심주의 화훼영모화를 높이 평가했을 정도로 심주는 명대에 이미 화조화의 대가로 인정받았다.[3] 오파문인화의 시조인 심주의 위치를 고려해볼 때 그의 화조화 역시 산수화 못지않은 영향을 미쳤을 것으로 생각된다.[4]

심사정은 남종화의 핵심이라 할 수 있는 원말사대가와 오파문인화에 대해 공부한 후 남종화의 원류를 찾아 왕유, 동원으로 거슬러 올라가 남종화에 대한 이해를 더욱 깊게 했다. 그리고 중년 이후에는 마침내 남종화뿐 아니라 북종화로 분류되어 있던 화원이나 직업화가 들의 화풍까지도 공부하기에 이르렀다.

북종으로 분류된 화가들 중 심사정이 필법을 따랐던 화가는 곽희, 마원, 이당 등 주로 송대 화원화가들이었다. 송대의 뛰어난 화원이었던 이들에 대한 평가는 명말 동기창과 그의 친구들에 의해 북종으로 분류되면서 낮아졌지만, 우리나라에서는 반드시 그렇지만은 않았다. 조선 전기의 화풍에 많은 영향을 주었던 곽희나 마원에 대해서는 이미 잘 알려져 있었으며, 그에 대한 평가도 높았다. 동기창의 남북종론이 알려지면서 조선 후기 문인화가들은 북종화가들을 따르지 않았지만, 심사정은 이미 사대부 사회에서 소외되었기 때문에 신분에 따른 선택에서는 오히려 자유로웠으며, 전형적인 문인화가였던 강세황이나 이인상이 남종화법을 고수한 것과는 대조적이라 하겠다.

곽희의 화풍은 기법적인 면을 방했던 것으로 보인다. 특히 준법에서 『개자원화전』에 소개된 준법제3부 도045을 집중적으로 공부하고 그것을 왕몽의 준법제3부 도046과 결합시켜 까슬까슬한 느낌이 나는 소라껍질 형태제3부 도044나 둥글게 말려 올라가는 것 같은 특이한 모습의 준으로 변형시켰는데, 50대 이

2 심사정이 심주의 〈야좌도〉를 보았을 가능성은 거의 없다고 보아야 한다. 조선 후기 전래된 화보에도 〈야좌도〉와 비슷한 그림은 찾아볼 수 없어 두 작품의 분위기가 같은 것은 문인화의 본질을 추구했던 두 화가의 작품이 갖고 있는 성격에서 비롯된 것으로 보아야 할 것이다.
3 박은화, 「심주의 '사생책'(寫生册), '와유도책'(臥遊圖册)과 문인화조화」, 『강좌미술사』 39호, 2012, 52쪽.
4 『고씨화보』에는 심주뿐만 아니라 왕곡상, 진순, 육치, 진괄, 주지면 등 문인화가들의 화조화가 실려 있어 심사정이 문인화조화에 대해서도 관심을 갖게 되었을 것으로 보인다.

후 산수화에서 많이 나타난다. 또한 좀 더 짧고 강한 느낌이 나는 마원이나 이당이 사용했던 부벽준은 50대 이후 자주 사용되었음을 알 수 있다. 심사정은 고인의 법을 따르되 인위적으로 계보를 만들어 갈라놓은 남북종론에서 벗어나 각 시대의 진정한 대가들의 필의를 따르고 방했음을 알 수 있다.

심사정이 조선 후기를 대표하는 화가로 자리하는 데는 이러한 고인의 정신을 본받고, 기법적인 면을 따르며 부단한 노력을 했기 때문이다. 그의 그림은 가히 종신토록 힘써 노력한 결과이며, 이를 바탕으로 누구보다 풍부한 자신만의 예술세계를 구축할 수 있었다.

평생 자신의 의지대로 살 수 없었던 사람, 그림 속에 스스로를 담다

'화중유아'畵中有我를 그대로 해석하면 '그림 속에 내가 있다'는 뜻이다. 즉 화가가 그린 그림 속의 인물이나 어떤 특정한 사물에 자신을 투영하여 은연중에 자신의 의중이나 생각하는 바를 나타내는 것을 말한다. 동양화는 뜻을 그리는 그림, 즉 사의화라고 하는 것은 그림이 단순히 감상용으로 그려진 것이 아니라 화가의 의사 표현의 한 수단으로 그려졌으며, 자신의 의중을 담아내는 그릇이었음을 의미한다.

이러한 경향은 북송대 문인화가들로부터 시작되었는데, 이들은 그림을 학문 수양과 아취 있는 생활의 중요한 수단으로 삼았으며, 개인의 사상과 느낌을 구현하고, 자신의 의사를 남에게 전달하기 위한 매개체로 삼았다. 이러한 문인화풍은 북송대 이후 회화가 객관적 사실 묘사에서 주관적 심회를 묘사하는 것으로 그 성격이 변화되는 데에 크게 기여했다.

원대에는 시대적인 배경 아래 문인화가 더욱 발전했으며, 사의적인 성격 또한 더욱 강해졌다. 원대는 이민족인 몽골이 나라를 다스렸던 시대로 대대로 왕조를 이어 왔던 한족에게는 치욕적인 시기라고 할 수 있다. 이런 상

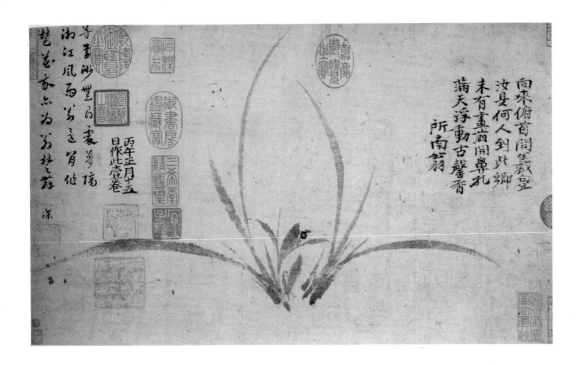

향에서 대부분의 학자와 선비 들은 이민족의 나라에서 출사를 거부하고 지조를 지키며 은거 생활을 했다. 이들은 서예, 그림, 글쓰기로 자오하며 선비 사회를 형성했으며, 그 결과 문인화도 크게 발전하게 되었다. 이런 연유로 원대에는 그림이 저항의 한 수단이자 사물을 통해 자신의 뜻을 드러내는 방편이 되었으며, 화가의 인품과 성격을 반영하게 되었다.

따라서 원대 이후 그림 속 인물이나 특정한 사물은 화가 자신을 나타내거나 자신이 바라는 이상적인 모습으로 그려졌다. 예를 들면 뿌리 없는 난을 그린 정사소鄭思肖의 〈묵란도〉墨蘭圖는 나라 잃은 백성의 처지와 송 왕조의 운명을 빗대어 그린 것으로 무근란無根蘭은 곧 정사소 자신이기도 했다. 오진이 그린 〈어부도〉漁父圖의 어부는 서풍이 부는 달 밝은 밤에 쓸쓸한 마음을 낚싯대에 걸고 노 젓는 소리에 맞추어 노래하는 자신의 모습을 그린 것이다. 원 조정에 출사하지 않고 평생 은거하며 그림을 그렸던 오진은 그림에 써 넣은

도002 **묵란도**
정사소, 1306년, 종이에 수묵, 25.7×42.4cm, 오사카시립미술관.
송이 멸망하고 난 후 원 조정에 출사하는 것을 거부하고, 평생 유민을 자처하며 살았던 정사소는 나라 잃은 백성의 비애를 뿌리 없는 무근란으로 비유하여 자신의 심경을 대신했다.

시를 통해 "고기를 낚을 뿐 명성을 낚지 않는다"只釣鱸魚不釣名라고 하여 어부의 행위를 통해 자신의 뜻을 밝히고 있다.

한편 명대에는 문인들이 자신의 집이나 정원에서 아회를 열고 그것을 그림으로 그리는 것이 유행했다. 이렇게 아회를 주제로 한 아집도가 많이 그려지면서 화가 자신도 그중의 한 인물로 그려지는 일이 종종 있었다. 예컨대 심주의 〈야좌도〉도001나 문징명의 〈품차도〉品茶圖 같은 그림에 나오는 인물은 화가 자신을 그린 것이라고 할 수 있다. 특히 〈야좌도〉는 자신의 내면을 성찰하는 모습을 그린 것으로, 깊은 밤 초옥에 단정한 자세로 앉아 상념에 잠겨 있는 선비는 바로 심주 자신의 모습이다.

이러한 문인화의 전통에 따라 심사정의 그림에도 종종 자신이 주인공으로 그려지거나 애정을 보이는 사물들에 자신의 모습을 담아낸 것들이 있어 흥미롭다. 심사정은 다른 화가들에 비해 특별한 삶을 살았던 화가로 은연중 그림 속의 인물을 통해 자신이 바랐던 삶의 모습이나 자신의 심중을 나타냈다. 평생 숨죽이며 조심히 살아야 했던 그는 그림으로 자신을 표현하려 했던 것으로 보인다. 따라서 그런 몇몇 작품을 다시 한번 살펴보고, 그가 나타내고자 하는 바를 음미해보면 심사정이라는 화가와 작품을 더 잘 이해할 수 있다.

심사정은 산수화로 잘 알려졌지만, 당시 가장 권위 있는 감식안이던 강세황도 인정했을 정도로 화조화에도 뛰어났던 화가였다. 심사정 자신도 화조화에 애정을 갖고 많은 작품을 남겼으며, 어떤 작품에는 자신의 심경을 의탁하기도 했다. 만 40세가 되는 초입인 정월에 그린 〈초충도〉제4부 도006는 잔잔한 풀이 깔린 정원의 한 곳, 괴석과 꽃 그리고 메뚜기가 있는 풍경을 그렸다. 몰골과 담채로 처리된 꽃과 메뚜기는 맑고 담백하며, 괴석과 어울려 아름다운 풍취를 자아낸다. 메뚜기가 그려진 것으로 보아 어느 여름날 정원의 소소한 풍경을 그린 것으로 짐작된다.

그런데 그림 왼쪽 위에 심사정이 쓴 글은 이 그림이 단지 꽃과 곤충을

그린 화훼초충도만은 아니란 것을 말해준다. "메뚜기가 가을 풀잎에서 떨고 있다"라는 의미의 이 글귀는 자신을 메뚜기에 투영하여 표현한 것으로 바로 심사정 자신의 처지를 나타내는 것으로 볼 수 있다. 곱고 맑은 분위기의 그림에 왜 굳이 가을 메뚜기를 말했을까? 메뚜기는 여름이 지나면 곧 알을 낳고 죽는 한해살이 곤충이다. 가을은 한해살이 곤충들에게는 힘겨운 시절이 아닐 수 없다. 힘들고 지친 몸으로 가녀린 꽃가지를 붙들고 떨고 있는 애처로운 메뚜기의 모습은 세상살이의 처연함과 고단함에 힘들어하는 심사정 자신의 모습에 다름없다고 할 수 있다.

형이 양자로 가면서 실질적으로 부모를 봉양하고 가족을 돌보아야 했던 그는 생계를 위해 늘 그림을 그려야 했다. 몸이 불편한 때에도 쉬지 못하고 궁핍하고 천대 받는 괴로움이나 모욕을 받는 부끄러움도 그림 속에 녹이며, 오로지 그림으로 위안을 받았다. 〈초충도〉는 그러한 자신의 외롭고 고단한 심경을 가을 메뚜기를 통해 드러낸 그림이라고 하겠다.

중년을 훌쩍 넘긴 심사정은 세상사에 의연한 태도를 갖게 된 것으로 보인다. 52세에 그린 〈방심석전산수도〉제3부 도023는 깊은 산속 초옥에서 단정한 자세로 책을 보고 있는 인물이 주인공이다. 선비의 일상적인 모습을 그린 이 그림은 좀 더 깊이 들여다보면 심사정이 은연중에 자기 자신을 드러낸 그림으로 이해된다. 비록 작고 소박한 초가집이지만 둘레에는 괴석과 파초를 심어 문인들의 고아한 취미를 즐기고, 찾아오는 이 없어도 책을 벗 삼아 세상사를 잊고 유유자적 살고 있는 혹은 살고 싶은 그의 바람이 담겨 있는 그림으로 볼 수 있다. 또한 심주의 양식과는 별로 관련이 없는 그림에 심주를 방했다고 한 것은 심주의 정신적인 면을 따랐음을 표방한 것이다. 심주는 평생 관직에 나아가지 않고 고향에서 은거 생활을 하며 시, 서, 화로 소일했던 전형적인 문인화가였다. 심사정이 따르고자 했던 것은 심주의 이러한 삶과 예술에 대한 태도가 아니었을까 한다.

깊고 깊은 산속, 다리로 연결된 외떨어진 한적한 곳에 있는 초가는 자

의든 타의든(천성적이든 의도적이든) 사람들과 흔쾌히 어울릴 수 없었던 그의 성격과 상황을 말해주는 것이 아닐까 생각된다. 현실에서 그는 역모 죄인의 후손으로 세상의 따가운 시선과 손가락질을 받으며 괴로운 나날을 보내야 했던 불우한 화가였는데, 그런 그가 이상적인 사대부의 삶 혹은 자신이 진정 살고 싶은 삶을 그림을 통해 구현해본 것이 아니었을까.

심사정은 42세 무렵에 감동직 파출사건과 이태 뒤인 44세에 부친의 죽음을 겪으면서 서서히 신분에 대한 생각에 변화가 생긴 것으로 보이며, 이미 명문가의 후손이나 '양반'이라는 신분에 집착하지 않고 정신적으로 자유로워진 것 같다. 그렇다면 〈방심석전산수도〉는 세상과 이목에 초연해진 자신의 모습을 표현한 것으로도 볼 수 있다.

심사정의 그림 속 인물들은 노년이 되면서 더욱 초탈한 모습을 보여 마침내 탈속의 경지에 이른 것을 알 수 있다. 58세에 그린 〈선유도〉^{제3부 도051}에서는 자신이 살아온 세상과 마주하고 있는 심사정의 모습과 태도를 엿볼 수 있다. 그림의 내용은 몹시 바람이 불고 파도가 거센 날씨에도 불구하고 뱃놀이를 즐기고 있는 인물들을 그린 것이다. 보통의 상식으로는 있을 수 없는 유람이라고 하겠는데, 인물들의 표정을 보면 느긋하게 여유가 묻어난다. 이리저리 파도에 휩쓸려 당장이라도 뒤집힐 것 같은 작은 배를 타고도 태연자약한 모습이다.

그림에는 인물 외에도 매화와 학이 그려져 있는데, 매화와 학은 은자를 대표하는 임포의 상징이다. 그렇다면 한 사람은 임포이고, 또 한 사람은 임포를 친구로 삼은 심사정일까? 심사정은 다른 화가들에 비해 임포의 고사를 소재로 한 그림을 많이 그렸다. 속진에 물든 시끄러운 세상을 떠나 살고 싶었던 그의 마음을 임포에 빗대어 나타낸 것으로 볼 수 있지 않을까 생각된다. 심사정에게 세상살이는 결코 평범한 일상이 아니었음을 고려해볼 때 그가 임포를 동경했던 것은 어쩌면 당연한 것이라고 하겠다. 〈선유도〉에서는 아예 그 임포와 벗하며 뱃놀이를 즐기는 자신의 모습을 그린 것으로 이제 모

든 집착과 세상의 시선에서 벗어나 자유로워진 자신의 내면을 은유적으로 표현한 것이라고 할 수 있다.

사납게 일렁이며 작은 배를 위협하는 물결은 평생 자신에게 차갑고 냉정했던 세상과 갖은 어려움을 의미하고, 느긋한 표정의 인물은 그런 세상을 초연하게 바라보고 헤쳐 나가는 자신의 모습을 그린 것이라고 보인다. 〈선유도〉는 50대 후반의 한층 원숙한 필력과 함께 여유로워진 그의 내면세계가 잘 드러난 그림이다.

세상의 부귀영화나 명예 같은 세속에 대한 무관심과 평생 자신이 지켜왔던 고고한 자존심과 내면세계를 엿볼 수 있는 또 다른 작품은 1767년에 그린 〈화조도〉^{제4부 도037}이다. 바위 아래에는 난과 민들레 같은 작은 풀들이 있고, 바위 위로는 모란이 탐스럽게 활짝 피어 있다. 모란 위로는 고고한 자태의 목련이 있는데 작은 새 한 마리가 가지에 앉아 있다. 만개한 모란은 부귀의 상징이며, 이른 봄에 꽃을 피워 은은한 향기를 멀리까지 보내는 난은 충절의 상징이며, 강인함과 고고함의 상징인 목련까지 꽃이 피는 시기가 각기다른 것들을 한자리에 모아 놓은 것은 이 그림이 말하고자 하는 다른 뜻이 있다는 것이다. 목련 가지에 높이 앉아 고개를 돌려 다른 곳을 보고 있는 새는 세속에서 추구하는 가치에는 전혀 관심이 없는 듯 무심한 표정인데, 세상을 바라보는 심사정의 마음이 그대로 담겨 있는 것 같다. 담채마저도 쓰지 않은 채 묵의 다양한 변화만으로 그려 더욱 깊이가 느껴지는 그림이다.

평생 자신의 의지대로 살 수 없었던 심사정은 자신의 그림을 통해 때로는 그림 속의 인물에, 때로는 일상에서 볼 수 있는 평범한 사물을 빌려 자신의 내면을 표출했다. 이러한 작품들을 통해 그 의미를 되새겨보는 것은 그와 그의 작품세계를 이해하는 데 많은 도움이 된다.

지두화를 받아들여 자신의 것으로 삼다

짐승의 털로 만든 붓을 사용하는 동양화에서 손으로 그린 지두화는 가히 파격적인 기법이라 할 수 있다. 청대 초기에 유행했던 지두화는 사행使行을 통해 조선에 유입되었는데, 손을 사용한다는 파격성 때문에 널리 받아들여지지는 않았다. 그럼에도 모필화에서 볼 수 없는 참신한 표현과 여러 가지 매력적인 특성 때문에 조선 후기 회화를 주도했던 진취적인 문인화가들 사이에서 유행했다.

지두화에 관한 최초의 언급은 이기지李器之(1690~1722)의 『일암연기』一菴燕記에 연경에서 지두화를 보았다는 것으로, 18세기 초반에 이미 지두화에 대한 정보가 있었던 것으로 보인다. 정선의 사후 100여 년 뒤의 기록이라 신빙성이 떨어지기는 하지만 정선도 지두화를 그렸다고 하며,[5] 강세황·최북 등도 지두화를 남기고 있다. 그러나 산수화, 화조화, 인물화 등 다양한 분야에서 지두화를 남기고 있는 사람은 심사정뿐이다.

심사정은 지두화 수용 초기에 가장 적극적인 태도를 보인 화가로 남종화풍을 철저하게 공부하는 한편, 청대의 새로운 화풍인 지두화에 대해서도 관심을 기울였던 것으로 보인다. 현재 남아 있는 심사정의 지두화 작품을 보면 그가 지두화에 대해 단순히 관심을 가졌던 것이 아니라 그것을 선택적으로 수용하고 다양한 기법을 응용하는 등 새로운 시도까지 했던 것으로 생각된다.

그가 제일 먼저 지두화를 접하고 그림을 그린 것은 아니었던 것으로 보이지만, 현재 남아 있는 확실한 기년작은 1761년에 그린 〈호산추제〉제3부 도040와 〈관산춘일〉이다. 그리고 〈호산추제〉에는 강세황이 이전에 심사정과 함께 고기패高其佩의 지두화를 감상한 적이 있다는 발문이 적혀 있다. 그렇다면 18세기 중엽에는 이미 지두화가 들어와 감상되고 있었으며, 심사정도 〈호산추제〉 이전에 지두화를 그렸을 가능성이 있다.

5 이윤희, 「동아시아 삼국의 지두화 비교연구」, 한국학중앙연구원 한국학대학원 석사학위논문, 2008, 24~25쪽. 이 책 제3부의 주35 참조.

《불염재주인진적첩》不染齋主人眞蹟帖에 들어 있는 심사정의 지두화 〈송하음다〉松下飮茶에는 같은 시기에 활동했던 화가인 김희성金喜誠, 김윤겸金允謙, 강세황의 제발이 있어 지두화에 대한 당시 화가들의 생각을 알 수 있다. 먼저 화원이었던 김희성(김희겸의 이명)은 지두화를 기이한 재능을 드러내고자 하여 사용하는 기법으로 치부하고, 붓이 있는데 굳이 손을 쓸 것까지 있겠는가라고 반문하면서 자신이라면 사용하지 않겠다는 부정적인 견해를 보이고 있다. 한편 김윤겸은 점획이 굳세고 뾰족함에 있어서 속태가 적고 고의가 많다고 하여 긍정적인 견해를 보이며, 강세황은 명대에 이미 지두화가 그려졌으며 근래에는 고기패가 뛰어나다고 하며 지두화에 대한 객관적인 사실을 말하고 있다.[6] 우연일지는 모르겠지만 신분에 따라 지두화에 대한 평가가 다르다는 점이 흥미롭다. 특히 문인화가였던 김윤겸은 파격적이면서도 신선한 새로운 화풍에 관심을 보이면서 높은 평가를 하고 있는 점이 눈에 띈다. 지두화가 갖고 있는 속성 즉 '일'[7]에 대한 개념을 인식하고 있을 뿐 아니라 새로운 것을 받아들이는 것에서 문인화가들이 훨씬 개방적인 태도를 보이고 있음을 알 수 있다.

가을비가 걷히는 호숫가 마을과 산 풍경을 그린 〈호산추제〉는 손톱과 손가락을 사용하여 그린 지두화이다. "지화난시"指畵亂柴라고 밝히지 않았다면 언뜻 붓으로 그린 것으로 착각할 정도로 정세한 표현이 돋보이는 작품이다. 지두화는 손으로 그리는 특성상 섬세한 표현이 어렵다고 알려졌는데, 심사정은 그런 단점을 극복하고 붓을 사용했을 때와 다름없는 준법을 구사했다. 즉 손톱을 사용해서 날카로운 선을 어지럽게 죽죽 그어 내리고 엷은 묵을 손가락 끝으로 번지듯 문질러 물기 머금은 산의 느낌을 잘 살렸다.

심사정이 사용한 난시준[8]은 『개자원화전』, 「산석보」에 있는 준법제3부 도041으로 원대 화가들이 많이 사용했던 것이라는 설명이 있다. 이것은 자신이 공부한 준법을 다시 지두화에 응용한 것으로 실험정신이 돋보이는 대목인 동시에 새로운 화풍에 대한 그의 수용 태도를 살펴볼 수 있는 좋은 예가 된

6 권윤경, 「조선 후기 《불염재주인진적첩》 고찰」, 『호암미술관 연구논문집』 4호, 1999, 127~128쪽.

7 일(逸)_ 법에 얽매이지 않고 법을 벗어남.

8 난시준(亂柴皴)_ 모양이 땔감나무의 어지러운 가지와 같다고 해서 붙여진 준법.

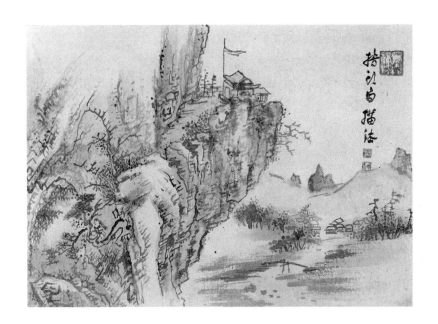

도003 **관산춘일**
심사정, 1761년, 《표현연화첩》 중, 종이에 담채, 27.4×38.4cm, 간송미술관.

다. 즉 새로운 것을 그대로 받아들이는 것이 아니라 적합한 준법을 찾아 자신의 작품에 맞게 운용하면서 선택적으로 수용했음을 알 수 있다.

 "지두백묘법"指頭白描法으로 그렸다고 밝힌 〈관산춘일〉은 험한 절벽의 산과 길을 가는 나그네, 절벽 너머 오른편의 낮은 산 아래 평화로워 보이는 작은 마을을 그렸다. 손톱을 사용한 듯 날카롭고 가는 선으로는 험한 바위산을 묘사하고, 안온한 마을 정경은 손가락 끝을 사용하여 부드럽게 표현하여 적절한 변화와 대비를 두었다. 뒤에 보이는 마을은 방금 떠나온 고향인가, 바위산을 넘으면 당도할 고향인가 알 수는 없지만, 잘 보이지도 않을 만큼 작게 그려진 나그네가 홀로 넘어야 할 산이 녹록하지 않은 것만은 분명한데, 첩첩이 쌓인 단단하고 높은 바위절벽은 험준한 산의 느낌을 잘 표현했다. 그는 백묘법[9]이라고 했지만 〈관산춘일〉에는 군데군데 옅은 붉은색이 선염되어 있고, 그 위에 푸른색이 옅게 칠해져 이제 막 봄이 시작된 듯 상큼한 분위기를 전해준다.

9 백묘법(白描法)_ 색채나 음영을 사용하지 않고 윤곽선만으로 그리는 기법.

조선 후기 지두화의 특징 중 하나는 그림의 주제·구도·기법 등이 붓으로 그린 그림과 동일하고 도구만 손으로 그리는 것인데,[10] 이러한 경향은 조선 후기 화단에서 심사정의 위치를 고려할 때 그의 영향이 아닌가 생각된다. 또한 심사정은 지두로 그린 작품에는 반드시 '지두'라고 써 넣어 지두화임을 분명하게 밝히고 있다. 그림에 지두로 그렸음을 밝히는 것은 명말청초의 지두화에서 시작된 일종의 관습이었는데, 심사정은 더 나아가 "지화난시", "지두백묘법"이라고 써 넣어 사용한 준법이나 기법까지 밝히고 있다. 이는 중국에서도 찾아볼 수 없는 특이한 일로[11] 그의 주체적인 수용 태도를 보여주는 것이라고 하겠다.

심사정이 지두화법을 더욱 잘 활용한 분야는 인물화이다. 달마대사를 그린 〈지두절로도해〉제5부 도007의 농묵이 뒤섞인 예측할 수 없는 개성 넘치는 선묘나 도교의 신선들을 그린 〈지두유해희섬도〉제5부 도018의 구불구불한 불규칙한 선들은 붓으로는 표현할 수 없는 의외의 효과를 내고 있다. 심사정은 손가락뿐 아니라 손바닥, 손톱 등 손의 여러 부분을 자유자재로 사용함으로써 지두화의 묘미를 살리고 있으며, 먹을 머금지 못하고 빨리 마르는 지두화의 특성을 충분히 살려 주저함 없이 재빠르게 그렸는데, 이러한 지두기법이 오히려 신선의 이미지를 더욱 부각시켜주었다.

이덕무는 심사정을 고벽에 치우쳐 돌아설 줄 모른다고 했지만, 그는 누구보다 새로운 경향을 수용하고 소화하여 자신의 화풍으로 만들기 위해 노력했으며, 그의 이러한 노력 덕분에 조선 후기 화단이 더욱 다채롭게 발전할 수 있었음은 부인할 수 없는 사실이다.

10 이윤희, 앞의 논문, 37쪽.
11 이윤희, 앞의 논문, 38쪽.

화업의 인생을 고스란히 보여주는 〈촉잔도〉

심사정이 죽기 1년 전에 그린 〈촉잔도〉^{별지}는 그의 마지막 작품이다. 《경구팔경도첩》^{제3부 도037~039}과 〈호응박토〉^{제4부 도023} 역시 같은 해에 그려졌지만 둘 다 여름에 그린 것이어서 중추에 그린 〈촉잔도〉가 가장 마지막 작품인 것으로 추정된다. 그림에 붙은 별지의 제발에 의하면 조카의 부탁을 받고 그린 것인데, 그림이 완성되어 현재에 전해오기까지 기이한 인연들이 얽혀 있어 과연 명작다운 역사를 갖고 있는 그림이라 하겠다.¹²

중국 장안에서 사천성 성도로 가는 길을 이르는 '촉도'는 경치가 뛰어나게 아름다운 것으로 유명하지만, 그에 못지않게 산세가 험준하기로도 유명하다. 이러한 이유로 중국에서 촉도는 옛날부터 인생이나 벼슬길에 비유되곤 했으며, 문학 작품이나 그림의 소재로도 애용되었다. 우리나라에서는 심사정 이전에 촉도를 소재로 그림이 그려진 예는 아직까지 찾아볼 수가 없으며, 그의 〈촉잔도〉가 거의 유일하다.

심사정이 비록 조카의 부탁을 받고 그렸다고는 하지만, 마치 오래전부터 이 그림을 그리기 위해 준비를 하고 있었던 것처럼 보이는 것은 왜일까? 많은 사람들이 촉도를 인생길에 비유한 것은 그만큼 인생이란 굴곡도 많고 넘어야 할 어려움도 많지만 사랑하는 사람들과 어울려 살면서 즐거움과 행복을 느끼는 아름다운 순간도 많기 때문일 것이다. 돌아보건대 심사정만큼 인생의 굴곡을 겪었던 사람도 많지 않을 것이나 이를 극복하고 마침내 예술로 우뚝 서게 되었으니, 심사정이 〈촉잔도〉를 그려 달라는 부탁을 받았을 때 그 감회가 남달랐을 것으로 보인다. 그는 〈촉잔도〉에 자신이 일생에 걸쳐 이룩한 회화의 진수를 다 쏟아부어 그림을 완성했는데, 〈촉잔도〉는 그대로 심사정의 화업 인생을 보여주는 그림이라고 할 수 있다.

〈촉잔도〉에는 이당의 '촉잔'을 방한 것이라고 밝히고 있고, 강세황도 이당의 〈촉잔도도〉^{제3부 도053}를 본 적이 있다고 했으므로 어느 정도는 이당의 영

12 최완수, 「간송 전형필」, 『간송문화』 70, 2006, 130~133쪽.

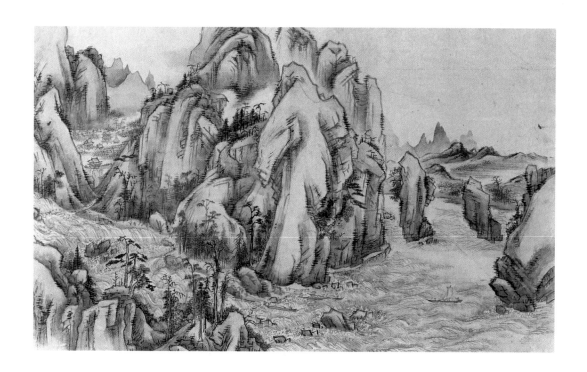

향이 있었을 것으로 생각된다. 그러나 현재 남아 있는 이당의 〈촉잔도도〉나 중국의 다른 화가가 그린 촉잔도는 세로가 긴 축 형태의 산수화인 경우가 많아 심사정과 강세황이 보았다는 이당의 〈촉잔도도〉는 두루마리 그림이 아니었을 가능성이 많다. 《불염재주인진적첩》에 있는 그의 또 다른 〈촉잔도〉는 가운데가 접혀 있어 화첩으로 제작되었던 것으로 보이는데, 그렇다면 마지막 작품인 〈촉잔도〉를 그리기 이전에도 촉도를 소재로 한 그림을 그렸던 것을 알 수 있다.[13] 심사정의 《방고산수첩》에 있는 〈급탄예선〉急灘曳船이나 〈설제화정〉雪霽和靜 제3부 도048 같은 그림은 〈촉잔도〉에 나오는 부분과 유사하여 심사정이 촉도를 소재로 한 그림들을 그렸을 가능성도 있다. 심유진 형제가 촉의 산천을 그려 달라고 했던 것도 이미 촉도를 그렸던 그림들이 있었기 때문이 아니었을까 생각된다.

　　심사정은 실제 가보지 않은 촉도를 어떻게 그렸을까? 앞에서 밝혔듯

13 권윤경은 〈촉잔도〉가 두루마리 그림의 일부였을 가능성을 제시했는데, 만약 그렇다면 이 그림에 화평을 썼던 김희성, 김윤겸, 강세황이 이에 대해 언급을 했을 것으로 생각된다. 이들 세 사람은 심사정과 같은 시기에 활동했던 사람들로 그의 그림에 대해 잘 알고 있었을 것이기 때문이다.

이 심사정의 〈촉잔도〉는 이백의 「촉도난」이라는 시를 그림으로 형상화한 것이다. 촉도를 소재로 한 시 중에 촉도를 가장 잘 묘사하여 가보지 않아도 촉도의 험난함이 그대로 느껴지는 것이 「촉도난」이라면, 심사정의 〈촉잔도〉는 촉도의 아름다움과 험준함을 눈으로 보면서 와유할 수 있도록 해준다.

심유진이 어떤 형식의 그림을 원했는지는 지금 알 수 없지만, 심사정은 촉도를 8미터가 넘는 긴 두루마리 그림으로 풀어냈다. 아마도 자신의 그림에 대한 진수이자 인생에 대한 회고의 의미를 담아 그려냈을 것이며, 그래서 강산무진도의 형식을 빌려 〈촉잔도〉를 그렸는지도 모른다. 자연은 다함이 없다는 의미로 유한한 인생과 비교되는 자연의 무궁함을 그린 강산무진도의 산수장권山水長卷 형태는 심사정이 자신이 살아온 인생을 촉도에 투영하여 표현하는 데 적합했을 것으로 보인다.

심사정의 〈촉잔도〉는 두루마리 그림으로는 두 번째로 긴 작품이다. 안견安堅의 〈몽유도원도〉夢遊桃源圖는 그림 부분만 본다면 106.5센티미터 정도여서 그렇게 긴 그림은 아니다. 동양화의 특징 중 하나가 두루마리 형식일 정도로 중국에서는 두루마리 그림이 많이 그려졌지만, 우리나라에는 어떤 이유인지 알 수 없으나 일반 산수화의 두루마리 그림이 매우 드물다. 아마도 〈촉잔도〉가 최초로 그려진 가장 긴 두루마리 그림일 것이다. 한 세대 후인 이인문의 〈강산무진도〉제3부 도054는 856센티미터로 심사정의 〈촉잔도〉보다 38센티미터가 더 길지만 여러모로 심사정의 〈촉잔도〉 영향을 강하게 받은 작품이다. 이인문이 〈강산무진도〉를 그리려고 했을 때 참고할 수 있는 작품이 심사정의 〈촉잔도〉였을 것으로 생각되는데, 〈강산무진도〉도 이전에 그려진 예가 없었기 때문이다.

〈촉잔도〉는 수려하고 웅장한 자연에 압도되어 저절로 고개가 끄덕여지지만, 정작 그림의 주인공은 아주 작아서 잘 보이지 않는 묵묵히 길을 가고 있는 사람들이다. 그림의 시작과 함께 말을 타고 혹은 걸어서 길을 가고 있는 나그네들은 그림의 곳곳에서 보이며, 심지어 하늘보다 높아서 화면 위로

사라져버린 산들과 운무로 가려져 깊이를 짐작할 수 없는 골짜기, 우레 같은 소리를 내며 흘러가는 계곡, 길이 끊어진 천길 절벽, 외나무다리로 연결된 아슬아슬한 길을 그들은 쉼 없이 가고 있다. 이렇게 힘들고 고단한 세상살이에 온기를 불어넣고 서로서로를 이어주는 것이 바로 사람들의 따뜻한 정이고 그래서 비로소 살 만한 세상이 되는 것이다.

심사정이 〈촉잔도〉를 그린 이후 몇몇 화가들이 '촉도'를 소재로 한 그림을 그렸던 것으로 보이지만 작품이 별로 많지는 않다. 많은 사람들이 가보고 싶어 했던 곳이라면 그림의 소재로도 인기가 있었을 듯한데 의외로 작품이 없는 편이다. 당시에는 많이 그려졌지만 현재 전하는 작품이 별로 없는 것일 수도 있다. 중국에서는 오래전부터 '촉도'를 소재로 한 그림이 꾸준히 제작되어 온 것을 보면 더욱 그렇다. 그것이 아니라면 우리의 산천도 아니고, 실제 가본 사람도 없으며, 문학 작품을 형상화하는 데도 한계가 있어서였을까, 또는 이백의 「촉도난」을 읽으며 떠오르는 촉도의 광경이 차마 감당할 수 없을 정도로 벅찼기 때문이었을까.

촉도의 긴 여정을 한 화면에 시종일관 긴장을 늦추지 않고 흐름을 이어가며 때로는 대담하게, 때로는 섬세하게 변화와 조화를 이루려면 어지간한 솜씨로는 어려운 일이었을 것이다. 심사정은 거의 마지막 작품이 될 〈촉잔도〉에 자신의 모든 기량을 다 쏟아 촉도를 형상화하는 한편, 자신의 삶을 그림으로 정리했던 것으로 보인다. 그 결과 한국회화사에 길이 남을 대작이 완성되었는데, 볼수록 노대가의 높은 품격과 인생의 깊은 맛이 우러나는 그림이라고 하겠다.

7

국중제일國中第一의 화가

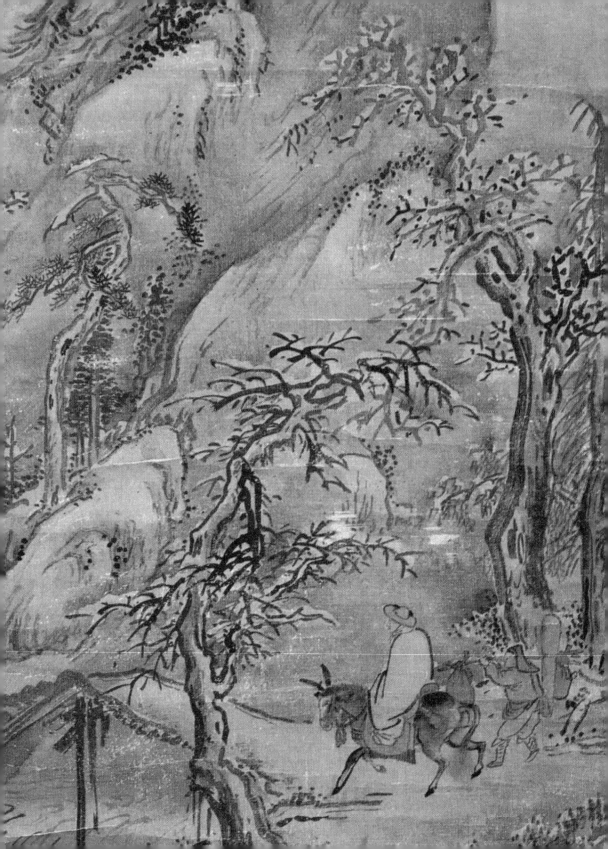

"귀신도 감동시킬 정도의 경지"

전형적인 문인화가였던 강세황이 주로 화평을 통해 남종화의 정착과 품격을 높이는 데에 영향을 주었다면, 심사정은 자신이 이룩한 독특한 화풍 즉 심사정 화풍을 통해 조선 후기 화단에 영향을 주었다. 그는 다른 문인화가들과는 달리 작품의 완성도를 높이기 위해 필요하다면 북종화로 분류된 기법도 과감히 사용했는데, 이러한 그의 화풍은 이후 많은 화가들에게 영향을 주었다.

후대에 끼친 영향이 커서 한 화가의 양식이나 기법을 따르는 일단의 무리나 현상을 보통 '○○파'라고 명명하는데, 그렇다면 심사정의 영향을 받은 화가들은 '심사정파'라고 불러야 할 것이다. 특히 화조화의 경우 심사정이 사용한 조선 중기 전통 양식과 청대 화조화와 화보를 통해 얻은 참신한 화조화 양식은 조선 후기 화조화의 흐름을 주도했으며, 새로운 경지의 화조화를 개척했다. 당시에 심사정을 '국중제일'國中第一의 화가로 평가한 것은 이러한 그의 회화의 가치와 중요성을 인정했기 때문이다.

심사정의 영향은 동세대보다는 다음 세대에서 주로 직업화가들을 중심

으로 나타나며, 산수화는 물론 화조화, 인물화 등 모든 분야에서 광범위하게 나타난다. 따라서 심사정에 대한 당시의 평가와 조선 후기 화가들의 작품에서 나타나는 구체적인 요소들을 통해 심사정의 회화가 조선 후기 회화에서 어떠한 비중을 차지하고 있는가를 살펴보기로 한다.

「현재거사묘지」玄齋居士墓志를 썼던 심익운沈翼雲은 심사정의 그림은 귀신도 감동시킬 정도의 경지이며, (그림을) 아는 사람이나 모르는 사람이나 사모하여 좋아하지 않는 자가 없었는데, 이러한 그의 그림은 가히 종신토록 노력하여 얻어진 결과라고 했다.[1] 이는 심익운이 당시 세간의 평가를 참작하여 쓴 것으로 생각된다. 심사정에 대한 평가는 시대에 따라 조금씩 다르기는 하지만, 일관된 평가는 그의 그림에 '아치' '운치' '고상함'이 있다는 것이다. 즉 남종문인화가 추구하는 궁극적인 가치가 내재되어 있음을 말한다.

또 그의 그림은 평가를 했던 사람들에 따라서도 달라지고 있어 흥미롭다. 심사정과 같은 시대를 살았거나 그의 그림을 실제 감상했던 사람들은 하나같이 그를 최고의 화가로 꼽는 데에 주저함이 없었다. 이가환李家煥은 "당대 본조本朝의 그림에 있어 진실로 제일인자로 불리웠다"[2]라고 했으며, "당시 어떤 사람들은 심사정의 그림이 제일이라고 추숭하였다"[3]라고 한 이규상李奎象의 기록도 그러하다.[4]

누구보다 심사정의 그림을 잘 알고, 뛰어난 감식안으로 존경 받고 있었던 강세황은 "심사정의 그림은 우리나라 천 년간에 제일이다"라고 하여 심사정에 대한 당시의 평가가 매우 높았음을 말해준다. 그런데 재미있는 것은 강세황이 심사정을 높이 평가하면서도 뒤이어 "이광사의 글씨 또한 같은 수준인데 다만 (이들의 그림과 글씨가) 신품, 일품에 들기에 충분한지는 알지 못하겠다"라고 써 살짝 딴청을 부리고 있다.[5] 심사정과 이광사의 집안은 정치적으로 소론인데, 소북 집안으로 서로 당색이 달랐던 강세황이 칭찬만 하기에는 거북했던 것일까. 아니면 같은 화가로서 시새움이 있었던 것은 아닐까 하고 생각한다면 강세황에 대한 결례일까.

1 심익운, 『현재거사묘지』, 『강천각소하록』, 국립중앙도서관 소장.

2 本朝片者兄元稱第一. 이가환, '심사정' 조, 『동패낙송 속(續)』, 162쪽.

3 當時或推沈玄齋畵第一.

4 이규상, 『병세재언록』(幷世才彦錄), 『일몽고』(一夢稿); 유홍준, 「이규상 『일몽고』의 화론사적 의의」, 『미술사학』, IV, 미술사학연구회, 1992, 31~76쪽.

5 又言 近世沈師貞畵 當爲東國千年第一 李匡師書 亦當同品 但未知優入於神品逸品之界耳. 황윤석, 『이재난고』(頤齋亂藁) 제4책, 한국정신문화연구원, 1998, 384쪽.

한편 조선 후기 진경산수화의 대가였던 정선과 비교되는 거의 유일한 화가가 심사정이었다. 강세황은 《현재화첩》 발문에서 "……호매하고 윤기가 흐르는 것은 겸재보다 떨어지나 힘 있고 고상한 운치는 도리어 그보다 낫다……"[6]라고 하여 주로 남종화를 그렸던 심사정과 진경산수를 그렸던 정선의 차이점을 분명히 했다. 한 세대 후인 김조순金祖淳(1765~1832) 또한 겸재와 현재를 비교하여 아래와 같이 평했다.

"……그(정선)의 그림은 만년에 더욱 공묘해져서 현재 심사정과 더불어 이름을 같이 하니, 세상에서는 겸현이라 일컫되 또한 아치는 심현재에게 미치지 못한다고도 한다. 다만 심사정은 운림, 석전 같은 제가들의 체격을 배워 그 영향 속에서 떠나지 못하였는데 (중략) 그러나 심사정 또한 재주와 생각이 무리에 뛰어나니 겸옹의 강적이다. 사람들이 말하는 것은 정말 식견 없는 소리가 아니다."[7]

이러한 평가는 김조순만의 의견이 아니라 당시 대부분의 사람들이 그렇게 인정했던 것으로 보인다.

각각 다른 성격의 그림을 그렸던 화가들을 비교하는 것은 매우 조심스럽고 일견 불합리하기도 하지만, 한편으로는 각자 예술에서 추구하는 바가 다르고 그에 따라 회화적 특성이 확실하게 드러나는 장점도 있다. 당대를 풍미했던 두 사람이 세상의 이목과 평판에서 자유로울 수 없었던 것은 어쩌면 당연한 일이라고 하겠다. 두 사람 모두 각각의 분야에서 '국중제일'로 인정받고 있었던 대가로서 그 영향력으로 보아 유일하게 비교 대상이 될 만한 자격을 갖추었기 때문이다. 그러나 한편으로는 이들이 전문적으로 그림을 그렸던 화가들로 이인상이나 강세황 등 진정한 의미의 문인화가와는 달랐기 때문일 수도 있다.

"그림이 모두 고상하고 속됨이라고는 조금도 없다"라고 한 이덕무의 평

6 ……豪邁淋漓 或小遜於謙齋 而勁健雅逸 乃反過之……, 오세창, 『근역시화징』, 180쪽.
7 ……其畵晚益工妙 與玄齋沈師正並名 世謂謙玄 而亦雅致不及沈 但沈師雲林石田諸家體格不離影響之中 (中略) 然沈亦才思軼群 政謙翁勍敵也 人之爲言良非無見, 김조순, 「제겸현화첩」(題謙玄畵帖), 『풍고집』(楓皐集) 권16. 노론의 핵심 인물이었던 김창집(金昌集, 1648~1722)의 증손인 김조순은 신임사화로 인해 소론인 심사정에 대한 감정이 좋았을 리가 없는 인물이지만, "겸재가 아치는 현재에게 미치지 못한다"는 객관적인 평가를 인정하고 있는 것으로 보아 정선과 심사정에 대한 이러한 평가가 당시로서는 일반적이었던 것 같다.

이나 "심사정의 그림은 정신을 숭상하였다"라고 한 이규상의 말은 모두 심사정의 남종문인화풍을 두고 한 말이다. 즉 심사정의 그림이 고상하고 아치가 있었다는 점에서 정선보다 더 높이 평가되었던 것은 남북종론의 전래로 문인화풍이 우월한 지위를 차지하게 되면서 남종화가 정통이라는 인식과 이에 대한 선호도가 높았던 시대적 분위기 때문이었을 것이며, 한편으로는 그가 역모 죄인의 자손일망정 명문가의 후손이었다는 점도 어느 정도 작용했던 것으로 보인다.

겨우 금강산과 대흥산성만 구경했을 뿐 가까이에 있는 북한산도 구경하지 못했으며, 세상 물정에 어두웠다는 기록들로 미루어 심사정은 여행은 물론이고 바깥 출입도 별로 하지 않았던 것 같다. 이것은 왜 심사정이 진경산수화보다 남종산수화에 주력했는가 하는 문제에 실마리를 제공해준다. 진경산수화는 기본적으로 여행을 다니며, 실물 경치를 보고 그려야 하는 것이다. 강세황이 「유금강산기」遊金剛山記에서 진경眞景에 대해 말하면서 "심사정은 정선보다는 조금 낫지만 높은 지식과 넓은 견문이 없다"라고 한 것도 역시 이러한 점을 지적한 것으로 보인다.

심사정은 비록 진경산수화를 많이 그리지는 않았지만 그의 금강산도는 중국에까지 알려졌으며, 서유구도 금강산도를 '와유지자'로 삼은 것이 심사정부터였다고 할 정도로 인기가 있었다. 또한 말년에 그린 《경구팔경도첩》^{제3부 도037~도039}의 그림들은 눈이 번쩍 뜨이는 작품이라고 평가되었다. 몇 안 되는 그의 진경 작품들이 하나같이 좋은 평가를 받고 있다는 점은 주목된다. 즉 그가 평범한 인생을 살았다면 어쩌면 정선을 뛰어넘는 또 다른 진경산수화가가 되었을지도 모르는 일이다. 역사에서 '만약'이란 없다지만, 만약 그가 역모 죄인의 자손으로 몰리지 않고 사대부로서 평범한 삶을 살았다면 그것이 한국회화사에 득이 되었을까, 실이 되었을까.

고인의 법과 정신을 배우고 중국(동양) 산수화의 전통과 진수를 따르려고 노력했던 심사정에 대해 김광수는 〈방심석전산수도〉에 쓴 발문^{제2부 도032}에

서 "황공망의 법은 심주가 이어받고…… 다시 동국(우리나라)의 심현재에게 계승되어 성하게 되었다"[8]라고 하여 심사정이 남종화의 맥을 이었다고 칭찬했다. 그러나 한 세대 후인 신위申緯는 심사정이 옛것을 잘 모방했지만 자운自運이 부족하다고 하여 다소 비판적인 입장을 보였다.[9] 이러한 당시의 평가들은 호의적인 것이든, 비판적인 것이든 간에 심사정의 회화가 갖고 있는 장점과 단점에 대해 비교적 객관적인 평가를 했다고 하겠다.

심사정의 만년 작품들에서도 화보의 영향을 보이는 것은 사실이며, 또한 심사정이 조선 후기의 어떤 화가보다 남종화법을 잘 구사했던 것도 부인할 수 없는 사실이다. 그런데 신위도 묵죽을 공부할 때『십죽재서화보』나『개자원화전』,『고씨화보』에 실린 대가들의 그림 등을 참고했으며, 그 영향이 말년까지 보이는 점을 생각하면 심사정에 대한 평가가 야박한 것은 아닌가 생각한다.

그렇다면 심사정에 대한 지금의 평가는 어떠한가. 어떤 화가나 작품을 평가할 때 지금의 미를 그 기준으로 삼아서는 안 된다. 그가 살았던 시대의 미감과 그에 대한 가치로 화가와 작품을 평가해야 한다. 당나라 때 망국지색亡國之色의 아름다움을 자랑했던 양귀비는 매우 풍만한 몸매를 가진 여인이었으며, 실제 당대의 미녀도에도 살집이 오른 풍만한 여인들이 등장한다. 지금의 기준으로 보면 아름답기는커녕 비만이라고 하여 미인의 범주에 들지도 못할 것이다.

오늘날에는 심사정과 그의 그림이 많이 알려지면서 그에 대한 평가가 나아졌지만, 20~30년 전만 해도 심사정은 대체로 마치 화보를 여과 없이 그대로 수용했던 화가로, 중국적 색채의 그림을 주로 그렸던 화가로 평가되는 경향이 있었다. 이것은 조선 후기 기록인『송천필담』松泉筆譚에 나오는 심재沈鋅(1722~1787)의 평을 앞뒤 잘라버리고 "오로지 중국을 숭상하였다"라는 말만을 그대로 해석한 결과이다. 그러나 이것은 이 글을 썼던 심재의 의도와는 전혀 다른 것으로 전체 문장을 인용하지 않았기 때문에 생긴 오해라고 하

8 黃大癡傳沈啓南筆端 虛實紗相無 滿山草樹皆空幻 東國玄齋繼盛盛 尙古. 김광수,〈방심석전산수도〉발문.
9 玄齋模古而自運不足 謙齋自運而模古 並臻其妙 二家優劣如此. 신위(申緯),「신위제겸현합벽화책발」(申緯題謙玄合璧畵册跋), 오세창,『근역서화징』, 167쪽;『국역 근역서화징』하, 시공사, 1989, 658쪽.

겠다.

> "심현재는 오로지 중국을 숭상해 크고 작은 작품이 모두 알맞았다. 종횡
> 분방한 모습은 소동파蘇東坡의 글과도 같다. (소동파의 글은) 글에서 신선
> 의 경지에 있다 할 것이니 역시 함부로 가벼이 평하기 어렵다."[10]

심사정과 같은 시대를 살았던 심재의 평가는 직접 심사정의 작품을 보고 쓴 것으로, 『송천필담』에 실린 다른 화가들에 대한 평도 비교적 객관적이며 정확해서 믿을 만하다. 심재는 심사정의 그림을 소동파의 글에 비유하여 신선의 경지에 있다고 높이 평가함으로써 그가 단순히 중국 그림(화보)을 모방하고 따랐던 화가가 아님을 밝히고 있다. 특히 '중국적 색채'라는 말은 다분히 현대의 예술적인 관점에서 평가된 것으로, 즉 개성과 민족적인 요소가 없는 사대주의적인 경향을 띠었다는 것을 의미하는데, 동시대를 살았던 정선의 진경산수화와 대비되면서 더욱 중국적인 성격이 강한 그림으로 이해되었던 것이다.

그러나 삼국시대 이전부터 조선시대에 이르기까지 중국이 문명의 중심이었던 것은 사실이며, 따라서 심사정이 숭상했던 것은 중국의 회화가 아니라 동양화 그 자체였다고 하겠다. "오로지 중국을 숭상하였다"는 당시의 평은 바로 이러한 점을 지적한 것으로 보인다. 심재는 심사정의 그림이 중국의 것을 바탕으로 했다는 사실과 그가 추구했던 것이 중국회화의 진수였다는 것을 분명하게 밝히고, 심사정의 그림을 소동파의 문文에 비유하면서 소동파의 문은 신선의 경지에 있다고 했다. 이처럼 조선시대 문인들이 소식의 글에 대해 어떻게 평가했는가를 안다면 이러한 비유가 최고의 찬사라는 것을 알 수 있다. 따라서 현대와 당시의 평가는 전혀 다른 기준과 성격을 띤다고 하겠다.

또한 '중국풍'이나 '중국적 색채'라는 말의 뜻이 중국의 화풍 즉 명, 청

10 沈玄齋 傅尙中華 巨細俱宜 縱橫奔放 有如東坡之文 而文 仙化境 亦難輕評. 심재, 『송천필담』.

대의 화풍을 사용한 것이거나 혹은 우리나라의 경치가 아니거나 중국식 복장을 한 인물, 중국식 건물, 중국의 고사 등을 소재로 한 것 등을 의미하는 것이라면 조선시대 대부분의 그림들은 '중국적 색채'에서 자유롭지 못할 것이다.

정선을 비롯한 조선 후기 대부분의 화가들은 중국에서 전래된 화보들을 통해 중국에서 면면히 이어져 온 남종화풍을 배웠으며, 그 흔적들이 작품 곳곳에서 나타나고 있다. 그럼에도 유독 심사정의 그림을 '중국적 색채'라고 하는 것은 그의 작품이 많이 남아 있어 비교적 쉽게 화보와의 관련성을 찾아낼 수 있으며, 진경산수가 유행하던 시대를 살면서 정선과 대비되는 화풍을 보인 대표적인 문인화가였기 때문이다.

정선의 진경산수가 독창적인 화법으로 우리나라 산천을 그렸다는 점에서 높이 평가될수록 심사정의 그림은 중국적인 것으로 평가되는 경향이 있다. 그러나 심사정은 남종화풍을 단순히 수용한 것이 아니라 그것을 토대로 중국의 남종화와는 다른 조선남종화라고 할 수 있는 자신의 개성적인 화풍을 이룩했으며, 이것은 그 시대의 심미관에 의해 높이 평가되었다. 심사정 화풍의 영향을 보이는 일군의 화가들을 '심사정파'로 분류할 수 있을 정도로 후대 화가들에게 널리 받아들여졌다는 사실은 어떤 기록보다 그에 대한 후대의 정확한 평가라고 하겠다.

심사정에 대한 당시와 현대의 평가에는 어느 정도 차이가 있다. 당시의 높은 평가는 그가 추구했던 회화세계가 그 시대의 심미관에 일치했으며, 그 미적 가치가 인정받았기 때문이다. 그러나 현재는 이러한 시대적인 미감의 차이와 평가 기준이 고려되지 않아 그의 작품에 대한 평가가 제대로 이루어지지 않고 있는 것 같다. 심사정의 화풍이 산수화·화조화·인물화 등 조선 후기 회화의 여러 분야에서 선도적인 역할을 했다는 것은 엄연한 사실이며, 따라서 그의 업적과 영향에 관한 더욱 객관적인 평가가 요구된다.

당대를 넘어 후대로 이어진 현재의 자취

조선 후기 남종화의 유행과 정착에 가장 큰 역할을 했던 것이 명, 청대 화보들이었다는 것은 이미 알고 있는 사실이다. 조선 후기 화가들은 이러한 화보들을 공통적인 토대로 삼고 있으면서도 각자의 개성에 따른 독특한 화풍을 만들어냈다. 정선은 남종화풍을 토대로 진경산수화풍을 이룩했으며, 이인상은 안휘파 양식을 수용하여 간결한 구도, 윤곽선 위주의 각진 바위 묘사, 갈필을 사용한 담백한 느낌의 준법 등이 돋보이는 이인상 양식을 성립했다. 강세황은 남종화법을 구사하면서 평범한 듯 간결하면서도 단아한 전형적인 남종문인산수화를 그렸다. 심사정 역시 절파의 기법은 물론 남종화의 여러 양식이 결합된 심사정 양식을 완성했다.

이러한 개성적인 양식들은 조선 후기 화단을 다채롭고 풍요롭게 했으며, 교유 관계가 있는 사람들끼리는 서로 영향을 주고받았던 것으로 보인다. 심사정의 경우 화가가 아니더라도 김광수나 김광국 같은 수장가나 서예가였던 이광사와 그림으로 친분을 맺은 일도 있어, 그림이 서로를 이해하는 소통의 수단으로 사용되었던 것을 알 수 있다. 이는 문인화의 본령이라고도 할 수 있는데, 원래 문인들은 자신의 의사를 전달하기 위한 하나의 수단으로 그림을 주고받았던 것이니, 문인사대부들이 그림을 매개로 교유하는 것은 자연스러운 일이라 하겠다.

심사정은 기록이 별로 없기 때문에 그의 화풍 관계를 규명하는 것은 전적으로 작품에 의존해야 하는 어려움이 있다. 심사정의 화풍은 강세황이나 이광사 등 몇몇 교유가 있었던 사람들과 최북崔北(1712~1786), 김희겸金喜謙(1706?~1763 이후), 김유성金有聲(1725~?)과 같은 직업화가들 사이에서 그 영향을 찾아볼 수 있으며, 좀 더 구체적인 화풍이나 기법 등의 영향은 다음 세대 화가들의 작품에서 본격적으로 나타난다.

가장 기록이 많이 남아 있고, 두 사람의 관계가 분명한 사람은 강세황

이다. 그는 심사정과 그림에 대한 이해와 감상을 함께했고, 화평과 제발을 통해 심사정의 작품에 영향을 주었으며, 그 자신도 심사정으로부터 영향을 받았던 것으로 보인다. 산수화는 물론 진경이나 사군자에서도 지식과 교양을 강조했던 강세황은 작품의 완성도보다는 속기 없고 격조 있는 그림을 높이 평가하고 중요시한 전형적인 문인화가였다. 그는 남종화풍을 고수했던 문인화가로서 자신의 개성적인 화풍을 형성하고 있었기 때문에 전체적인 화풍에서는 심사정과 다른 성격을 보인다.

그런데 강세황의 작품들 가운데 〈적벽주유〉赤壁舟遊나 〈선면산수도〉扇面山水圖, 〈산수도〉 등은 그의 화풍상 예외적인 면을 보이는 것들이어서 주목된다. 〈적벽주유〉에서 마치 점선으로 그린 듯 짧게 끊어지는 선묘라든가, 〈산수도〉의 산 위쪽이 튀어나온 기하학적인 모습이나 '기역'(ㄱ)자로 꺾인 준법 등은 심사정의 화풍(〈산시청람〉山市晴嵐)과 관련이 있다. 특히 〈선면산수도〉는 구도와 소재, 기법 면에서 심사정의 〈방황자구산수도〉제2부 도021와 비교된다. 바위절벽이 화면을 벗어나 대각선으로 멀어져 가는 구도, 안휘파 양식의 특징인 '니은'(ㄴ)자형으로 꺾여 중첩되면서 늘어진 바위절벽의 표현 등이 매우 유사할 뿐 아니라 바위산 오른쪽에 폭포가 있고 배들이 포구로 돌아오고 있는 그림의 내용도 거의 같다.

흥미로운 것은 〈방황자구산수도〉와 비슷한 그림을 이광사도 그렸다는 점이다. 이광사의 〈층장비폭〉層嶂飛瀑은 배를 생략하고 폭포와 앞쪽 마을을 부각시켜 그린 것으로 〈방황자구산수도〉와 유사하다. 두 사람 모두 심사정과 교유하면서 그의 영향을 받았던 것 같다.

심사정·강세황·이광사는 모두 문인화가들로 비슷한 작품들을 그렸다는 것은 모델이 되었던 그림이 있었을 가능성도 있지만, 이들의 교유 관계로 미루어 이들 중 한 사람의 작품을 모델로 했을 가능성도 있다. 그런데 이들 작품에 공통적으로 보이는 바위절벽의 표현은 안휘파 양식 가운데 주로 심사정이 애용하던 기법이어서 심사정의 작품을 방했거나 본이 된 그림이

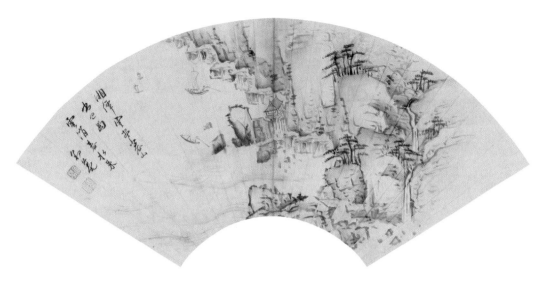

도.001

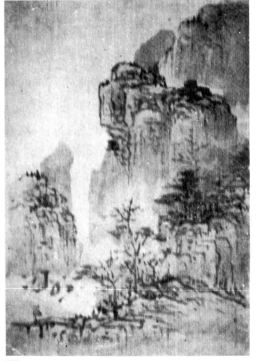

도.002

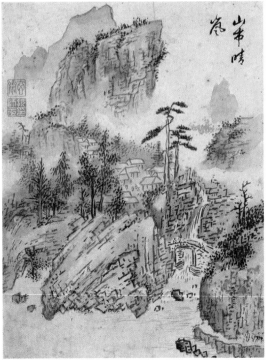

도.003

있었다고 해도 하등 이상할 것이 없고, 기법상으로는 심사정의 영향을 받았던 것으로 보인다. 강세황과 이광사의 그림들 중 이 작품들이 예외적인 구도와 기법을 보이는 반면, 심사정의 화풍과는 밀접하게 연관되어 있다는 점을 고려해 볼 때 이러한 새로운 표현들은 심사정으로부터 영향을 받았을 가능성이 많다.

심사정의 작품에 화평을 남길 정도로 밀접한 교유 관계를 유지했던 것에 비해 강세황과 구체적으로 영향을 주고받은 흔적은 그리 많지 않은 편이다. 두 사람 사이의 관계는 구체적인 화풍보다는 서로의 작품 세계를 이해하고 존중하는 정신적인 면에서 영향을 끼쳤던 듯하다.

심사정의 영향은 문인화가들보다는 최북, 김희겸, 김유성 같은 직업화가들에게서 많이 발견된다. 이들 중 심사정의 영향을 많이 보이는 화가는 최북이다. 최북의 작품은 한마디로 정의할 수 없는 다양하고 복합적인 성격의 화풍을 보이며, 당시 유명했던 정선이나 심사정의 영향도 함께 나타난다. 이는 아마도 그가 직업화가였기 때문에 주문에 의한 그림을 많이 그렸으며, 알게 모르게 당시 유명했던 문인화가들의 화풍에 영향을 받았던 것도 한 원인이었을 것이다.

설경산수도인 최북의 〈한강조어도〉寒江釣漁圖는 전체적인 구도와 경물의 배치, 기울어진 산의 형태가 심사정의 〈산수도〉도006와 유사하며, 남종화법으로 그려진 또 다른 〈한강조어도〉도 구도와 필법에서 심사정의 〈산수도〉제3부 도021와 비슷하다.

화조화 중에서 쥐가 빨간 무를 갉아먹고 있는 소재는 심사정이 여러 번

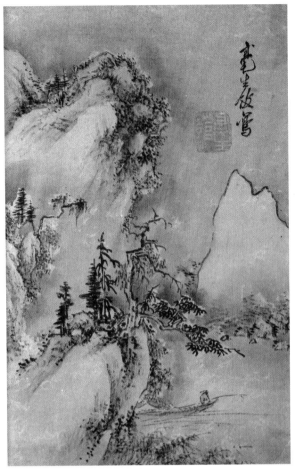

도005

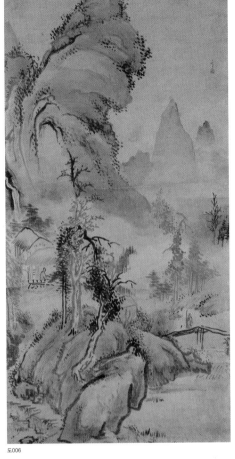

도006

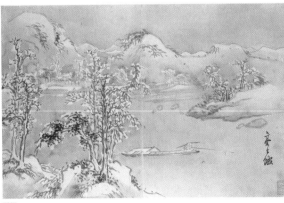

도007

도005 **한강조어도**
최북, 《사계산수첩》(四季山水帖) 중, 종이에 담채, 42.5×
27.8cm, 국립광주박물관.

도006 **산수도**
심사정, 종이에 담채, 115.6×57.3cm, 국립중앙박물관.

도007 **한강조어도**
최북, 종이에 담채, 25.8×38.8cm, 개인.

도008 **호취응토**
최북, 종이에 담채, 38.3×32.1cm, 국립중앙박물관.

도009 **풍설야귀도**
최북, 종이에 채색, 66.3×42.9cm, 개인.

도.008

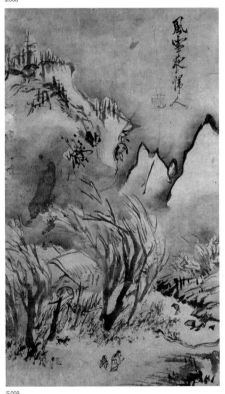

도.009

즐겨 그렸다. 심사정의 〈서설홍청〉鼠嚙紅菁과 최북의 〈서설홍청〉은 거의 같은 그림으로 최북이 화풍은 물론 소재나 기법, 구도에서 심사정을 따르고 있음을 알 수 있다. 한편 전통적인 소재였던 매사냥 그림인 〈기응탐토〉飢鷹眈兎나 〈호취응토〉豪鷲凝兎는 나무에 앉아서 사냥감인 토끼를 노려보고 있는 모습을 그린 것으로 전체적으로 남종화법을 보이지만, 주제나 구도에서 심사정의 〈호응박토〉^{제4부 도023}의 영향이 강하게 느껴지는 작품이다.[11]

최북과 심사정의 관계는 지두화를 통해서도 살펴볼 수 있다. 간략한 구도나 독특한 산의 표현 등에서 최북의 개성적인 화풍을 보이는 〈풍설야귀도〉風雪野歸圖는 지두화인데, 심사정의 〈호산추제〉^{제3부 도040}보다 훨씬 거칠지만 주로 손톱과 손가락 끝을 이용하여 날카롭고 비수가 많은 선을 사용하고 있어 비슷한 분위기를 풍긴다. 그러나 최북을 비롯해 지두화를 그렸던 화가들은 각자 개성적인 표현들을 보이므로, 이들에게서 심사정의 직접적인 영향을 찾는 것은 별로 의미가 없다. 즉 기법이나 구도 등 작품의 세세한 면보다는 지두화법을 도입하여 다수의 작품을 제작함으로써 지두화를 소개하고 널리 알린 것에서 찾아야 할 것이다.

통신사의 일행으로 일본을 다녀오기도 했던 화원 김유성도 심사정의 화풍을 따른 화가라고 할 수 있다. 김유성의 산수도에는 남종화법과 부벽준이 사용된 예가 있어 심사정 양식을 따른 것을 알 수 있다. 〈산수도〉와 〈낙산사〉洛山寺는 전체적으로 남종화풍을 보이지만 바위 절벽과 토파 등에 강한 부벽준을 사용했으며, 특히 바위

절벽에 수직으로 내리긋는 부벽준의 형태에서는 심사정의 〈방심석전산수도〉[제3부 도023]의 영향이 느껴진다.

주로 남종화법을 구사했던 김희겸은 심사정의 작품을 소장하고 있었으며, 직접 화평을 쓰기도 했던 만큼 심사정에 대해 잘 알고 있었던 것 같다.[12] 김희겸은 정선의 영향도 많이 보이지만 〈좌롱유천〉坐弄流泉이나 〈오수청천〉午睡聽泉 같은 그림에서는 남종화법에 부분적으로 부벽준을 사용하고 있어 심사정의 영향도 받았던 것으로 보인다.

이렇게 문인화가들보다는 화원화가들에게서 주로 남종화법과 부벽준이 혼합된 양식의 영향이 보이는 것은 화원들이 문인화가들보다 오히려 전통적이고 보수적인 성향을 갖고 있음을 말해주는 것이며, 실질적으로도 이들에게는 남종화풍과 전통 화풍이던 절파화풍을 접목시킨 양식이 전혀 새로운 양식이던 남종화풍보다 받아들이는 데에 무리가 없었을 것이다.

심사정의 화풍은 다음 세대 화가들에게 많은 영향을 주었으며, 오랫동안 영향을 미쳤다. 문인화가로는 정수영鄭遂榮(1743~1831), 홍의영洪儀泳(1750~1815), 박제가朴齊家(1750~1805), 윤제홍尹濟弘(1764~1840 이후) 등에게, 직업화가로는 이인문, 김홍도, 김수규金壽奎(18세기 후반 활동), 이방운李昉運(1761~1815 이후), 원명유元命維(생몰년 미상), 이수민李壽民(1783~1839), 이한철李漢喆(1808~?), 이유신李維新(18세기 후반), 김창수金昌秀(19세기 활동), 김

도010

도011

도010 **산수도**
김유성, 비단에 담채, 118.5×49.3cm, 일본 개인.

도011 **낙산사**
김유성, 1764년, 종이에 담채, 165.7×69.9cm, 일본 시즈오카현 기요미지(淸見寺).

수철金秀哲(19세기 활동) 등에 이르기까지 그 영향이 광범위하게 나타나고 있어 이들을 '심사정파'라고 불러도 될 듯하다.

'심사정파'라는 용어는 아직 학계에서 널리 사용되거나 정립된 용어는 아니다.[13] 그러나 조선 후기 화가들 중에는 조선 중기 절파화풍과 남종화풍 등 서로 상이한 두 가지 이상의 화풍들을 소화하여 절충적 성격의 화풍을 보이는 한 부류의 화가들이 있었고, 이러한 화풍을 처음 이룩한 대표적인 화가가 바로 심사정이었다. 심사정의 화풍은 정선 못지않게 조선 후기와 말기의 많은 화가들에게 영향을 주었으며, 이들은 조선적인 특색이 완연한 하나의 세계를 형성했으므로 이들을 심사정파로 분류할 수 있지 않을까 한다.[14]

그의 영향은 산수화에서는 남북종화풍이 결합된 화풍과 심사정이 즐겨 사용했던 독특한 표현이나 기법 등으로 나타나며, 화조화에서는 몰골과 담채를 위주로 한 새로운 화조화 양식의 유행으로 나타난다. 특히 화조화의 영향은 구체적인 구도나 기법이 아니라 몰골과 담채를 적극적으로 사용하여 이전의 수묵화조화에서 벗어나 새로운 경지를 개척했다. 또한 이를 계기로 화조화를 잘 그리지 않았던 화원들까지 화조화 제작에 적극 참여하면서 그 어느 때보다 화조화가 크게 유행했던 것에서 심사정의 영향을 찾을 수 있다.

자유분방한 필치와 개성이 강한 독자적인 화풍을 개척했던 문인화가 정수영이 자신의 화풍을 이룩하는 데에는 많은 선배화가들의 영향이 있었는데, 심사정도 그중의 하나였다. 심사정보다 한 세대 후배인 정수영은 심사정의 작품들을 직접 볼 기회가 있었을 것이며, 이를 통해 영향을 받았다. 정수영의 《지우재묘묵첩》之又齋妙墨帖에 있는 〈산수도〉들은 산의 형태나 각지고 짧게 끊어지는 필선, 구도에서 심사정의 영향이 느껴지는 작품들이다. 산 정상이 구부러져 있거나 비스듬하게 솟아 있는 모습은 심사정 양식의 대표적인 특징이며, 짧은 선묘 또한 심사정이 〈산시청람〉도003에서 사용했던 매우 독특한 필선으로 그의 영향을 반영하고 있다.

11 최북의 작품들이 막 사냥을 하려는 순간을 포착했다는 점에서는 남송의 이적(李迪, 1162~1224) 작품으로 전칭되는 〈풍응치계〉(楓鷹雉鷄)와 비슷한 점을 보이지만, 전체적인 구도나 배경 처리에서는 심사정의 영향이 보인다. 鈴木敬, 『中國繪畵史』中之一, 吉川弘文館, 1984, pp. 185~186쪽.

12 권윤경, 「조선 후기 《불염재주인진적첩》 고찰」, 『호암미술관 연구논문집』 4호, 1999.

13 '심사정파'라는 용어는 '정선파', '김홍도파', '김정희파' 등의 용어와 함께 처음 사용되었으나, 그에 대한 정의나 구체적인 설명은 하지 않았다. 이태호, 『조선 후기 회화의 사실정신』, 학고재, 1996, 21쪽.

14 안휘준, 「조선 후기 및 말기의 산수화」, 『한국의 미』 12, 중앙일보사, 1982, 206~208쪽.

도012

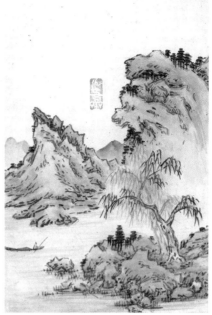

도013

도014

도012 **산수도**
정수영, 《지우재묘묵첩》 중, 종이에 채색, 24.8×16.3cm,
서울대학교박물관.

도013 **산수도**
정수영, 《지우재묘묵첩》 중, 종이에 채색, 24.8×16.3cm,
서울대학교박물관.

도014 **연사모종**
홍의영, 종이에 담채, 26×19.8cm, 이화여자대학교박물
관.

벽파僻派의 영수 홍계희洪
啓禧의 당질로 가화家禍에 연루
되어 벼슬길에 나가지 못하고
평생을 시, 서, 화로 자오했
던 홍의영은 심사정과 비슷한
처지의 문인화가였다. 이러한
공통점은 홍의영이 심사정의
화풍을 따랐던 중요한 원인이
었을 것이다. 그의 작품으로
알려진 것이 거의 없어서 자
세히 알 수 없지만, 〈연사모
종〉煙寺暮鐘에 사용된 필선이
나 구멍이 뚫린 아치형 바위 모습, 산의 정상이 튀어나온 형상 등은 그가 심
사정의 화풍을 따랐음을 보여준다.

박제가는 그림을 많이 그리지는 않았지만 산수, 화조 분야에서 뛰어난
솜씨를 보이는 문인화가였다. 그중 심사정의 영향을 살필 수 있는 그림은 대
각선으로 내려온 나뭇가지와 바위로 이루어진 공간에 꿩 한 쌍을 그린 〈야
치도〉野雉圖이다. 전체적인 구도나 거친 필선으로 그려진 나무, 각진 바위 모
습 등에서 심사정의 〈쌍치도〉제4부 도021 영향을 엿볼 수 있다.

스스로 심사정의 영향을 받았음을 밝힌 문인화가로는 윤제홍이 있다.
윤제홍은 여러 선배들의 화풍을 종합하여 자신의 화풍을 이룩했기에 실제
심사정과 화풍상의 유사점은 별로 드러나지 않는다. 그러나 심사정의 작품
에 제발을 쓰기도 하고, 작품을 감상하기도 했던 윤제홍은 화제畵題에서 자
신의 그림이 심사정과 이인상의 화풍을 바탕으로 한 것임을 밝히고 있으며,
심사정이 좋아했던 주제로 그렸다는 작품도 남아 있어 심사정의 영향을 받
았던 것은 분명하다.

심사정과 윤제홍의 관계를 살필 수 있는 것은 기법이나 화풍보다는 지두화를 통해서이다. 주로 부드럽고 물기가 많은 선을 사용하여 지두화를 그렸던 윤제홍과 비수가 심한 날카로운 선을 사용하여 그린 심사정의 지두화와는 일견 다르게 보이지만, 윤제홍의 《학산화첩》鶴山畵帖에는 날카로운 선으로 그려진 작품도 있어 그가 지두화를 그리게 된 데에도 심사정의 작품들이 영향을 주었다고 하겠다.[15]

심사정 화풍의 영향은 직업화가들의 작품에서 더욱 잘 드러난다. 심사정의 화풍과 가장 밀접한 관련을 갖고 있으면서 그것을 바탕으로 자신의 독특한 화풍을 이룩한 화가로는 이인문과 김홍도를 들 수 있다. 실질적으로 심사정의 영향이 조선 말기의 화가들에게까지 미치는 것은 이들을 통한 이차적인 영향이라고 할 수 있다.

김홍도와 동갑으로 도화서圖畵署의 동료이자 친구로서 매우 가까운 사이였던 이인문은 강세황과 김홍도의 관계로 미루어 강세황과도 관계가 있었을 것으로 보인다. 심사정과 강세황의 관계, 그리고 이인문의 작품에 보이는 광범위한 심사정의 영향을 고려해보면 둘 사이에 직접적인 관계가 있었을 가능성도 없지는 않다. 이인문이 도화서에서 주부 벼슬로 활동했던 것이 1777년인데, 그전에 도화서에서 10여 년간 그림 공부를 했다고 하니 늦어도 20세 정도에는 그림에 입문했을 것으로 보인다. 그렇다면 당시 대가로 이름을 날리던 심사정의 그림을 보고 그 영향을 받았을 가능성은 충분히 있으며, 두 사람의 화풍상의 연관성을 생각해볼 때 직접적인 관계가 있었을 가능성도 배제할 수 없다.

이인문의 화풍은 남북종화풍이 결합되어 나타난 종합적인 성격을 갖고 있다는 점이 특징이다. 따라서 이러한 특징의 화풍을 이룩하는 데에는 심사정의 화풍이 많은 영향을 미쳤을 것인데, 이인문의 작품들이 그것을 증명해준다. 그의 작품에서 심사정의 영향은 화풍만이 아니라 구도, 준법, 소재 등 다양한 면에서 나타난다. 전형적인 남종산수화인 이인문의 〈하경산수도〉는

15 심사정과 윤제홍의 관계에 대하여는 권윤경, 「윤제홍(1764~1840 이후)의 회화」, 서울대학교 석사학위논문, 1996, 35~36쪽 참조.

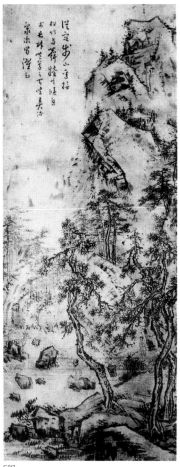

도016 하경산수도
이인문, 종이에 담채, 121.2×56.3cm,
국립광주박물관.

도017 좌롱유천
이인문, 종이에 담채, 108.9×44cm,
간송미술관.

구도와 부드럽고 습윤한 분위기, 미점을 사용한 준법과 수지법 등에서 심사정의 〈강상야박도〉^{제3부 도011}와 유사하며, 이인문의 〈산거독서도〉山居讀書圖 역시 구도와 주제에서 심사정의 〈고사은거〉^{제3부 도014}와 비슷한 작품이다. 이인문의 작품들 가운데 심사정의 영향이 더욱 분명하게 보이는 것은 남종화법에 부벽준이 사용된 작품들이다. 〈좌롱유천〉과 〈송계한담도〉松溪閑談圖는 바위절벽과 토파의 표현에서 심사정의 영향을 찾아볼 수 있다. 특히 송대 나대경羅大

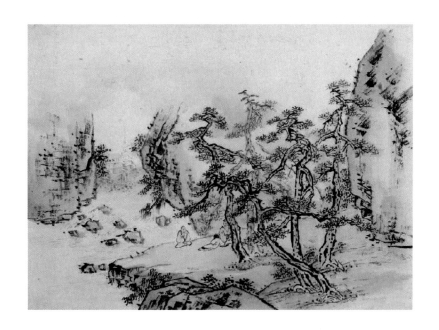

經의 『계림옥로』鷄林玉露 중 「산정일장」山靜日長 편에서 "물에 발을 담그고 앉아
서 흐르는 물을 희롱한다"라는 뜻인 '좌롱유천' 구절을 형상화한 〈좌롱유천〉
은 산을 각이 진 윤곽선으로만 처리하고 강한 부벽준과 호초점으로 처리하
고 있어 심사정의 영향을 엿볼 수 있다. 이러한 표현은 같은 주제를 그린 김
홍도의 〈산수도〉에서도 보이는데, 김홍도 역시 자신의 화풍이 완성되기 전
에 선배 화가들의 영향을 받았음을 알 수 있다.

이인문의 〈좌롱유천〉이나 김홍도의 〈산수도〉는 구도나 준법, 수지법은
물론 내용까지도 유사한데, 이와 같은 내용의 그림을 김희겸도 그린 것으로
보아 '좌롱유천'이 인기 있는 소재였던 모양이다. 재미있는 것은 같은 소재
와 화풍을 보이는 세 사람의 작품 분위기는 각각 다르게 나타나는데, 이는
화가들에 따른 심사정 화풍의 다양한 수용 형태를 보여주는 것이다.

이인문이 말년에 그린 것으로 추정되고 있는 〈강산무진도〉제3부 도054는 심
사정과의 관계를 한층 확실하게 보여주는 작품이다. 현존하는 작품 중 가장

긴 산수장권인 〈강산무진도〉는 구성, 소재, 준법, 기법 등에서 심사정의 〈촉잔도〉별지 영향을 받은 작품이라고 할 수 있다. '강산무진'을 소재로 그린 그림은 오래전부터 중국에서 그려져 왔으며, 어느 정도 그 유형이 확립되어 있었다. 그런데 이인문의 〈강산무진도〉는 처음 시작이 중국의 산수장권들과는 매우 다르다. 물론 심사정의 〈촉잔도〉와도 다르지만, 맨 처음 노송이 중요한 소재로 등장하고 있는 점에서 〈촉잔도〉와 비슷하며, 구성에서도 강을 따라 전개되는 경물과 산군山群으로 이어지는 경물, 그리고 다시 강으로 이어지는 등 동일한 면을 보인다. 특히 화면을 벗어나는 산의 모습이나 역동적인 힘을 갖고 전개되는 산군의 형태는 〈촉잔도〉의 그것과 매우 유사하다.

매우 꼼꼼하고 치밀하며 이지적인 묘사가 특징인 이인문의 화풍과 활달하고 호방한 심사정의 화풍은 일견 다르게 보이지만, 그 내용에 있어서는 비슷한 점이 많다. 소재에서도 중국식 건물들, 절벽과 절벽을 이어주는 도르레의 표현제3부 도054-1, 산을 돌아 힘차게 흘러내리는 계곡물제3부 도054-1, 바위산 곳곳에 구멍을 통해 그 너머의 마을을 조망하는 정경제3부 도054-2, 하나의 구간을 마무리하듯이 사선으로 솟구치거나 뻗어 내린 산들, 운무로 깊이를 알 수 없는 계곡과 괴석 같은 바위들제3부 도054-2 등 〈촉잔도〉에 사용된 소재와 표현에서 일치하는 것이 많다.

가장 중요한 공통점은 이인문이 〈강산무진도〉에 자신이 평생 이룩한 평생을 이룩한 화법을 모두 쏟아부어 그렸으며, 그 결과 남북종화법이 혼합된 아주 특이하고 복합적인 성격의 화풍을 보인다는 점이다. 또한 그림의 내용이 전체 구성의 성격과 세부 묘사에서 이백의 「촉도난」의 구절과 부합하는 곳이 많아 〈촉잔도〉처럼 「촉도난」을 형상화한 것 같다는 점이다. 〈강산무진도〉에 사용된 준법과 〈촉잔도〉의 준법이 어느 정도 차이는 있지만, 두 작품 모두 남북종화법이 결합된 개성적인 화풍을 보이며, 다양한 준법을 사용하여 각 경물들이 시종일관 변화무쌍한 모습을 보이면서도 한 단위 경물에는 각각 같은 준법을 사용하고 있다는 유사점을 찾을 수 있다. 대개 중국의 산

수장권들이 한 작품에 동일한 준법과 수지법을 보이는 것을 고려해보면 이인문이 중국의 강산무진도에서 영향을 받았다고 보기는 어렵다.

이인문이 산수장권인 〈강산무진도〉를 그리려고 했을 때 가장 먼저 참고했던 것은 바로 자신에게 영향을 주었던 심사정의 〈촉잔도〉였을 것이며, 앞에서 살펴본 여러 가지 정황은 〈강산무진도〉가 심사정의 〈촉잔도〉 영향을 받았을 것이라는 사실을 뒷받침해준다.[16]

김홍도는 어렸을 때 강세황의 문하에 다니면서 그림을 배웠다. 그런데 이 시기는 강세황과 심사정이 함께 그림을 그리거나 감상하는 등 긴밀한 교유 관계가 있었던 때이다. 따라서 직접은 아니더라도 김홍도는 어릴 때부터 강세황을 통해 심사정에 대해 알고 있었을 것이며, 당시 이미 이름이 높았던 선배 화가인 심사정의 영향을 받았을 가능성은 충분하다. 심사정의 영향은 김홍도의 개성적인 화풍이 완성되기 전인 초기 작품에서 잘 나타난다.[17] 준법이나 수지법에 있어 김홍도의 다른 작품들과는 다른 성격을 보여주는 〈산수도〉,《산수풍속도 8폭 병풍》 중의 〈산곡연군〉山谷練裙, 〈산사방문〉山寺訪問 등은 전체적으로 남종화법을 보이면서도 산과 바위에 부벽준이 적극적으로 사용되어 심사정의 영향을 느끼게 한다.

김홍도와 심사정의 관계는 화조화와 인물화에서 더욱 확실하게 나타난다. 심사정은 조선 중기 전통 양식을 계승한 화조화에서 독특한 양식을 만들어냈는데, 김홍도의 〈치희조춘〉雉喜早春은 화면을 가로지르는 나무와 비스듬히 솟아 오른 언덕, 그리고 그 사이에 꿩 한 쌍을 배치한 구도에서 심사정의 〈쌍치도〉제4부 도021의 영향을 받았음을 알 수 있다.

한편 심사정은 인물화에서 거침없고 활달한 필치가 특징인 김명국의 인물화 전통을 김홍도로 이어주는 중요한 역할을 했다. 김홍도의 〈군선도〉와 심사정의 〈유해희섬〉제5부 도016에 보이는 옷의 표현이나 김홍도의 〈달마좌수도해〉제5부 도005와 심사정의 〈선동절로도해〉제5부 도003의 모습 등을 비교하면 두 사람 사이의 밀접한 화풍상의 관계를 알 수 있다.

16 이인문의 〈강산무진도〉는 근래에 붙여진 제목으로 작품에는 이 그림이 '강산무진'을 주제로 했다는 언급이 전혀 없다. 다만 그 내용상 '강산무진'을 그렸을 것으로 추정하여 〈강산무진도〉라는 제목이 붙여졌다. 그러나 내용을 보건대, 오히려 이백의 「촉도난」이 더 알맞은 작품이라고 생각된다. 이인문은 문학 작품을 소재로 한 그림도 많이 그렸으며, 말년에 인생길이나 벼슬길에 비유되었던 촉도를 묘사한 「촉도난」을 그려냄으로써 자신의 인생과 화업을 마무리했던 것이 아닌가 생각된다.

17 진준현, 『단원 김홍도 연구』, 일지사, 1999, 111~112쪽.

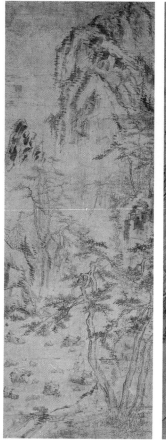

도019

도020

도019 **산수도**
김홍도, 종이에 수묵, 129.5×46.5cm, 서
울대학교박물관.

도020 **치희조춘**
김홍도, 비단에 담채, 81.7×42.2cm, 간
송미술관.

도021 **군선도**
김홍도, 《풍속화첩》 중, 종이에 담채,
26.2×47.8cm, 국립중앙박물관.

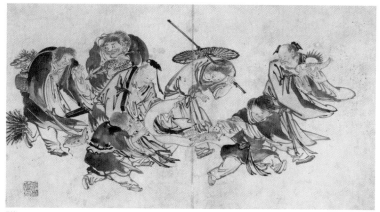

도021

도022 **쌍치도**
이방운, 종이에 담채, 112×63.5cm, 국립중앙박물관.

도023 **도원춘색**
원명유, 비단에 담채, 27.1×19.8cm, 간송미술관.

심사정의 다양한 화풍을 따랐던 인물 중에는 심사정과 사돈 관계가 있는 이방운도 있다.[18] 이방운의 〈쌍치도〉는 유연하고 간결한 필선과 산뜻한 채색에서 그만의 특징을 보이지만, 구도와 기법에서는 심사정의 〈쌍치도〉를 충실히 따르고 있는 작품이다. 〈청봉만하〉晴峰晚霞에서는 곱슬곱슬한 선을 계속 반복하여 산과 바위를 표현했는데, 이는 심사정이 만년에 개발한 독특한 준법제3부 도043이다. 이 같은 준법은 원명유의 〈도원춘색〉桃園春色과 이명은李命殷(1627~?)의 작품으로 전칭되는 〈천한동설〉天寒凍雪에도 보여 심사정 화풍의 영향을 짐작케 한다. 흥미로운 점은 심사정보다 앞선 세대인 이명은의 작품으로 전칭되는 그림에서도 심사정의 영향이 나타난다는 것이다. 이명은의 생몰년으로 보아 〈천한동설〉이 그의 진작일 가능성은 크지 않지만, 그만큼 심사정의 영향이 컸다는 것을 간접적으로 말해주는 작품이라고 하겠다.[19]

조선 후기 회화와 심사정과의 관계는 그의 화풍이 객관적인 평가를 받게 되는 18세기 후반에 가장 구체적인 형태로 나타나며, 그것은 다시 영향을 받았던 화가들의 화풍을 통해 다음 세대로 이어졌다. 따라서 거의 1세기가 지난 후의 화가들에게서는 심사정의 직접적인 영향을 찾기는 어렵지만 분명 심사정의 화풍에서 나온 것으로 추측되는 작품들이 있으며, 이를 통해 심사정 화풍의 여맥이 어떻게 이어지고 있는가를 살펴볼 수 있다.

단아한 필치의 남종화법을 보이는 김수규의 〈행려도〉行旅圖는 기울어진 산의 모습이나 수지법에서 심사정의 영향이 느껴지며, 〈기려교래도〉騎驢橋來圖는 남종화풍으로 그려진 마을과 강한 필묵법을 보이는 암산의 대비가 인상적인데, 암산의 표현에서는 언뜻 심사정의 〈만폭동〉제3부 도033을 떠올리게 한다.

19세기에 주로 활동했던 것으로 추정되는 이유신은 산수화와 화조화에서 심사정의 영향을 강하게 보였다. 19세기 이후에는 정선의 진경산수화풍이 점차 쇠퇴하는 한편 심사정의 금강산도가 높이 평가되었는데, 이유신의 〈만폭동〉은 대상을 바싹 끌어당긴 구도와 바위에 가해진 부벽준, 각 소재들의 배치와 형태 묘사 등이 심사정의 〈만폭동〉과 매우 유사한 작품이다. 한편

18 심사정의 고모부인 이창진(李昌進)은 이방운의 조부인 이창우(李昌遇)의 동생이므로, 심사정은 이방운의 종조부의 처조카가 된다.
19 〈천한동설〉은 구부러진 산의 형태와 준법이 심사정의 〈파교심매〉와 유사할 뿐 아니라 중첩되어 늘어진 바위절벽의 표현과 담채가 가해진 것으로 보아 남종화풍이 정착된 18세기 후반 이후에나 가능한 작품이다. 따라서 이것은 17세기 후반에 활동했던 이명은의 진작일 가능성이 많지 않다.

도024

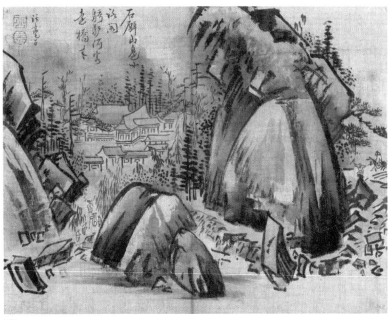

도025

도024 **행려도**
김수규, 비단에 담채, 25.1×32.7cm,
개인.

도025 **기려교래도**
김수규, 비단에 담채, 21.5×32.7cm,
개인.

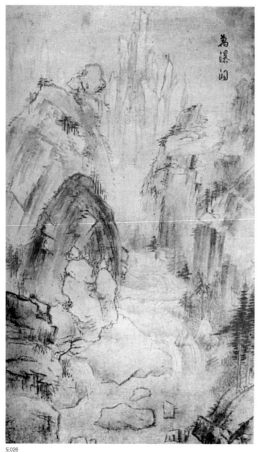

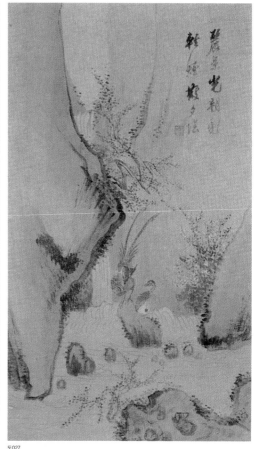

도026

도027

도026 **만폭동**
이유신, 1779년, 종이에 수묵, 84.5×52cm, 개인.

도027 **영모합경도**
이유신, 종이에 담채, 59.9×34cm, 개인.

산수를 배경으로 한 쌍의 꿩을 그린 〈영모합경도〉翎毛合景圖는 전체적인 구도와 기법에서는 심사정의 〈쌍치도〉제4부 도021 영향을 받은 것이지만, 바위절벽에 있는 잡목의 표현에서는 김홍도의 영향도 보이고 있어 주목된다.

도석인물화의 경우 이수민의 〈해섬자도〉海蟾子圖와 〈좌수도해〉坐睡渡海제5부 도006는 심사정의 〈유해희섬〉제5부 도016과 〈선동절로도해〉제5부 도003의 영향을 받은 작품이지만, 빗질하듯 표현된 물결의 가지런한 모습은 김홍도의 〈달마좌수도해〉제5부 도005와도 관련이 있다. 이처럼 19세기 화가들에 있어서 심사정의 영

향은 김홍도나 이인문같이 직접적인 관계가 아니라 다음 세대 화가들을 통해 축적된 이차적인 관계로 나타나고 있다.

18세기 조선 화단은 진경산수화풍, 전통 화풍, 남종화풍, 절충화풍 등이 공존하면서 다채롭고 풍성하게 발전했으나 19세기가 되면서 점차 다양성을 잃고 남종화풍 일색으로 바뀌어 갔다. 이러한 시대적 상황에서 이한철은 조선 중기 이래의 전통 화풍을 이으면서 남종문인화풍을 함께 구사했던 몇 안 되는 화가 중 한 사람이다. 그의 작품 가운데 〈의암관수도〉倚岩觀水圖에 보이는 대담한 부벽준이나 물결 묘사에서는 심사정에서 김홍도와 이인문 그리고 이한철에게 이어진 절충적인 화풍의 영향이 보인다. 이한철의 〈산수도〉는 전체적인 구도와 내용, 산의 형태 등에서 심사정의 〈산수도〉도006와 유사한 점이 있어 19세기까지 이어진 심사정 화풍의 여맥을 찾아볼 수 있다. 심사정의 〈산수도〉는 이미 최북도005이나 정수영도012 등 여러 화가들의 작품과 영향 관계를 보이며, 이들을 통해 다시 이한철에게 이어지고 있음을 알 수 있다. 이러한 전승 관계는 이한철의 〈기응소규〉飢鷹所窺에서도 찾을 수 있다. 나무 위에 앉아 있는 굶주린 매의 모습은 최북의 영향을, 언덕과 계곡을 흐르는 물은 심사정의 영향을 찾아볼 수 있다. 그런데 갑자기 위에서 사선으로 내려온 나뭇가지라든가 언덕과 계곡의 모호한 포치, 가장 중요한 사냥 장면이 없어진 것은 시대적인 변화로 볼 수 있다. 이것은 이미 매사냥이라는 주제와는 상관없이 형식적으로 이어지고 있는 심사정의 매사냥 그림의 여맥을 보여준다.

19세기에 활동했을 것으로 추정되는 김수철과 김창수는 대담한 생략과 청신한 설채로 매우 이색적인 화풍을 보였던 화가들이다. 그런데 이들의 작품을 자세히 살펴보면 구도와 산의 형태에서 절파적인 요소가 들어 있음을 발견할 수 있다. 이것은 김창수의 경우 더욱 분명한데, 그의 〈동경산수도〉冬景山水圖는 경물이 모두 왼쪽에만 배치되어 수직으로 양분된 구도를 보이며, 산의 모습도 몹시 과장되게 돌출되어 있다. 이러한 기하학적 산의 모습은 심

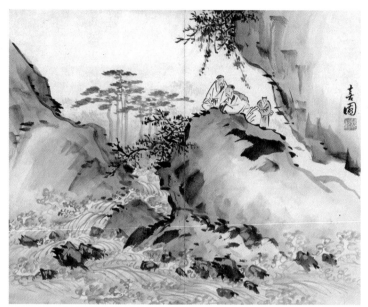

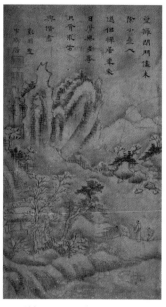

도028 **의암관수도**
이한철, 종이에 채색, 26.8×33.2cm, 국립중앙박물관.

도029 **산수도**
이한철, 종이에 담채, 40.2×23cm, 숙명여자
대학교박물관.

도030 **기응소규**
이한철, 종이에 채색, 17.5×43.4cm, 간송미술관.

사정 특유의 표현으로 《경구팔경도첩》[제3부 도037]에 이미 나타났던 형태이다. 또한 이들이 산과 바위에 많이 사용한 호초점도 심사정이 즐겨 사용했던 기법이다.

김수철이나 김창수의 화풍은 기법이나 설채에서 윤제홍이나 신윤복의 화풍과 관련이 있으며, 포치나 필법에서는 김정희 문하에서 함께 공부했던 전기田琦(1825~1854)나 조희룡趙熙龍(1789~1866) 등과 연관성을 보이는 것도 사실이다.[20] 따라서 김수철이나 김창수의 작품에 보이는 절파적 요소들이 심사정의 직접적인 영향은 아니더라도 심사정으로부터 시작된 조선남종화풍의 영향이라는 점은 부인할 수 없다. 결국 이들의 이색적인 화풍도 전시대는 물론 동시대의 여러 화가들의 화풍을 토대로 발전된 것임을 알 수 있다. '국중제일'의 화가로 그림이 고상하고 아취가 있으며, 정선보다 낫다는 평가를 들었던 심사정은 조선 후기 회화의 거의 모든 분야에서 새로운 변화를 이끌며 선도적인 역할을 했다. 그가 평생을 걸쳐 이룩한 화풍은 당시 사람들에게 아낌없는 사랑을 받았으며, 동시대의 문인화가와 직업화가 들은 물론 다음 세대의 화가들에게까지 영향을 주었다.

확고한 자신의 회화세계를 갖고 있던 강세황도 몇몇 작품에서는 심사정과의 기법적인 영향 관계를 보이고 있으며, 한 세대 후인 정수영이나 홍의영 등 문인화가들의 작품에서도 구도, 기법 등에서 그 영향이 나타난다. 그런데 심사정의 영향은 문인화가보다는 최북, 김희겸, 이인문, 김홍도, 김수

도031 **동경산수도**
김창수, 종이에 담채, 92×38.3cm, 국립중앙박물관.

20 안휘준, 『한국회화사』, 일지사, 1980, 313~314쪽.

규 등 화원이나 직업화가 들에게서 더 광범위하고 구체적으로 나타났으며, 이들을 통해 다시 이한철, 김창수 등 조선 말기까지 그 맥이 이어지고 있다.

그의 영향이 직업화가들에게서 더 많이 보이는 것은 아마도 '사학'邪學으로 낙인 찍혀 절대 배워서는 안 된다고 인식된 절파화풍을 포함하고 있는 심사정의 화풍이 남종화론과 남종화풍을 선호했던 문인화가들에게는 선뜻 받아들일 수 없는 화풍이었을 것이며, 또한 저마다 자신만의 회화세계를 갖고 있었기 때문이 아니었을까 생각된다. 반면 직업화가들은 새로운 남종화풍보다는 그들에게 친숙한 조선 중기 절파화풍이 결합된 심사정의 화풍이 훨씬 더 받아들이기 쉬웠을 것이다. 그러나 만년에 완성된 진정한 심사정 화풍의 영향은 별로 찾을 수 없어 아쉬움이 남는다. 여러 가지 이유가 있겠지만 그의 화풍이 주로 직업화가들을 중심으로 깊은 이해와 연구를 거치지 않은 채 정신적인 면보다는 양식적인 면에서 받아들여졌던 것도 중요한 원인이었을 것이다.

동양화에서는 후대에 끼친 영향이 큰 화가의 양식이나 기법을 따랐던 사람들을 '○○파'라고 했는데, 그렇다면 조선 후기 그림으로 한 시대를 주름잡고 세대를 뛰어넘어 소통했던 심사정의 영향을 직, 간접적으로 받은 화가들을 일러 '심사정파'라고 불러도 좋을 것이다. 현재 심사정에 관한 연구는 그와 그의 작품들에 관한 것에 집중되어 있다. 작품은 충분히 남아 있으나 그에 관한 기록이 많지 않기 때문에 그의 전반적인 활동과 그에 대한 후대의 관계 등을 연구하는 데에는 어려움이 있다. 따라서 그에 대한 연구를 이제는 좀 다른 관점에서 짚어보는 것이 좋을 듯하다. 현재의 연구 성과를 토대로 하나의 회화 현상 즉 '심사정파'라는 관점에서 심사정과 조선 후기 회화와의 관계를 살핀다면 좀 더 심도 있는 연구가 가능할 것으로 보인다. 이 책에서는 아쉽게도 이 부분을 양식적인 면에서의 영향 관계를 살펴보는 것으로 다루었지만, 앞으로 '심사정파'에 관한 폭넓고 심도 있는 연구가 있기를 기대한다.

그림으로 절망을 견디는 한가닥 빛을 삼다

숙종 대 후반에 태어나서 영조 대를 살았던 심사정(1707~1769)은 자신도 모르는 사이에 정치적인 회오리바람에 휘말려 자신의 의지와는 다른 삶을 살았다. 노론과 소론으로 갈라져 정치적 이해를 달리했던 분당의 와중에 경종을 옹호한 소론의 입장에 섰던 그의 가문은 결국 영조가 즉위하면서 조부의 역모죄(연잉군 시해 미수사건)로 인해 풍비박산이 나고, 심사정의 백부와 숙부 등은 유배되었으며, 겨우 심사정 집안만 명목을 유지하는 상황이 되었다. 심사정이 영조 치세에서 얼마나 살기가 조심스럽고 팍팍했는가는 새삼 얘기할 필요가 없겠다.

이러한 상황에서 심사성이 그나마 살아갈 위안이자 수단이 되었던 것은 그림에 대한 비상한 재능과 열정이었다. 그는 세상의 모든 비웃음과 냉대를 뒤로 하고 오로지 그림에만 몰두했으며, 그 결과 조선 후기 화단에 큰 발자취를 남기는 성과를 이루어내고 세상으로부터 인정받기에 이르렀다.

조선 후기에 진경산수화풍 못지않은 영향을 끼친 심사정의 화풍은 남종화풍을 바탕으로 한 것이다. 17세기 이래로 조금씩 전래되던 남종화풍은 18세기에 본격적으로 수용되기에 이르렀는데, 심사정은 이를 적극적으로 받아들여 자신의 화풍을 수립하는 한편, 이를 전통 화풍과 접목시켜 중국의 남종화풍과는 다른 고유색을 띤 조선남종화풍을 완성시켰다. 이는 정선이 진경산수화를 창안해낸 것과 같은 것으로, 즉 실경산수화 분야에서는 정선이 우리의 산천을 대상으로 우리의 미감이 반영된 고유색 짙은 진경산수화풍을 만들어낸 것이고, 정통 산수화 분야에서는 심사정이 우리의 정서와 미감이 반영된 조선남종화풍을 만들어낸 것이라고 할 수 있다.

여느 문인화가들과는 달리 전문적으로 그림을 그렸던 심사정은 정통 문인화가들과는 좀 다른 면을 보인다. 신분에 따른 화풍의 선호도가 분명했던 문인화가들이 직업화가들의 화풍이라고 하여 절파화풍과 거리를 두었던 것과는 달리 심사정은 작품에 필요한 것이라면 절파화풍이나 기타 북종화풍으로 분류되던 기법도 주저하지 않고 사용했으며, 이를 응용하여 새로운 기법을 만들어내기까지 했다. 그 결과 그는 독특한 회화

세계를 구축하여 완성도 높은 작품들을 그려냈다.

심사정은 또한 청대의 새로운 화조화풍을 수용하여 맑은 담채를 사용한 섬세하고 아름다운 화조화를 많이 그려 조선 후기 화조화의 유행을 선도했다. 이는 조선 전기 이래로 이어지던 수묵화조화 전통의 흐름을 바꾸어 놓았을 뿐 아니라, 화조화를 별로 그리지 않던 직업화가들까지 적극 참여하게 되어 화조화의 일대 발전을 가져왔다.

그는 도석인물화에서도 빼놓을 수 없는 중요한 화가이다. 18세기에는 사회적·경제적 안정과 발전에 힘입어 다양한 용도의 도석인물화가 제작되었는데, 종교화의 성격보다는 장식용이나 기복용으로 그려지는 경우가 많았다. 심사정은 당시에 인기가 많았던 수노인과 박쥐, 사슴, 유해섬, 달마대사 등 복과 부귀, 장수를 상징하는 인물화를 지두화로 그리거나 독특한 모습으로 그려냈다. 이러한 심사정의 인물화는 윤덕희와 더불어 직업화가들이 소홀히 했던 18세기 전반 도석인물화를 이끌었으며, 김명국의 도석인물화 전통을 김홍도에게 이어주는 다리 역할을 했다.

그림에 아취와 고상함이 있고, 정신을 숭상했다고 평가되었던 심사정은 조선 제일의 화가로서 손색이 없었다. 그에 대한 이러한 평가는 그의 영향을 받은 후대 화가들에 의해 더욱 분명해지는데, 이들을 '심사정파'라고 부를 수 있을 정도로 화풍상의 영향 관계를 찾아볼 수 있다.

이처럼 심사정은 산수, 화조, 인물 등 다양한 분야에서 변화와 발전을 이끌면서 조선 후기 회화의 흐름을 주도해 나갔다. 그에게 있어 그림은 절망에서 벗어날 수 있는 한 가닥 빛이면서 유일한 탈출구로 냉정한 세상을 헤쳐 나갈 수 있는 도구요 수단이었다. 그가 좌절하지 않고 혼신의 노력으로 그림에 전념해준 덕분에 조선 후기 화단은 그만큼 풍성했다. 곤곤한 삶을 살다 간 심사정에게는 미안하지만, 그로 인해 난만한 발전을 이룬 한국회화사에는 그럴 수 없는 행운이라고밖에 할 수 없겠다.

부록

1707	정해丁亥(1세)	• 청송심씨 심정주와 하동정씨 사이에 2남 1녀 중 차남으로 태어나다. • 당시 할아버지 심익창은 곽산에서 유배 생활을 하다.	
1708	무자戊子(2세)	• 문인화가 윤용(尹愹, 1708~1740), 허필(許佖, 1709~1761) 태어나다.	
1710	경인庚寅(4세)	• 문인화가 이인상(李麟祥, 1710~1760), 화원 장경주(張景周, 1710~?) 태어나다.	
1711	신묘辛卯(5세)	• 문인화가 정선(鄭敾, 1676~1759), 《신묘년풍악도첩》을 완성하다. • 문인화가 김윤겸(金允謙, 1711~1775) 태어나다.	
1712	임진壬辰(6세)	• 정선, 《해악전신첩》을 완성하다. • 직업화기 최북(崔北, 1712~1786?) 태어나디.	
1713	계사癸巳(7세)	• 정선이 하양현감으로 부임하기 전까지 그림을 배웠던 것으로 추정되다. 「묘지명」	• 문인화가 강세황(姜世晃, 1713~1791) 태어나다. • 문인화가이자 심사정의 작은외할아버지 정유승(鄭維升)이 숙종영정모사도감에 참여하다. • 문인화가 윤두서(尹斗緖, 1668~1715)가 해남으로 낙향하다.
1715	을미乙未(9세)	• 윤두서, 48세로 세상을 떠나다.	
1721	신축辛丑(15세)	• 1월, 정선이 경상도 하양 현감으로 부임하다. • 12월, 신임사화(辛壬士禍)가 시작되다.	
1722	임인壬寅(16세)	• 신임사화가 이어지다.	
1724	갑진甲辰(18세)	• 할아버지 심익창이 '연잉군 시해 미수사건'으로 역모에 연루되다.	• 8월 30일 영조가 즉위하였고, 이로 인해 소론이 몰락하다. • 문인화가 이하곤(李夏坤, 1677~1724)이 세상을 떠나다.
1725	을사乙巳(19세)	• 2월 17일, 할아버지 심익창이 세상을 떠나다. • 4월 29일, 큰아버지 심정옥, 작은아버지 심정신이 유배를 떠나다.	• 화원 김유성(金有聲, 1725~?)이 태어나다.

1726	병오丙午(20세)	• 작은아버지 심정석이 세상을 떠나다.	• 하양현감 임기를 마친 정선이 상경하다.
			• 화원 신한평(申漢枰, 1726년~?)이 태어나다.
1727	정미丁未(21세)	• 외할머니 풍천임씨가 세상을 떠나다.	
1728	무신戊申(22세)		• 문인화가 강희언(姜熙彦, 1710~1784)이 태어나다.
1732	임자壬子(26세)	• 산수화, 인물화 등으로 이름을 얻다. 『청죽화사』	
1735	을묘乙卯(29세)		• 문인화가 조영석(趙榮祏, 1686~1761)이 세조어진 모사 거부사건으로 의령현감에서 파직되다.
1738	무오戊午(32세)	• 작은외할아버지 정유승이 세상을 떠나다.	
1740	경신庚申(34세)	 〈주유관폭〉	• 12월, 정선이 양천현령으로 부임하다. 이후 1745년 1월까지 재직하다.
1741	신유辛酉(35세)	 〈송죽모정〉 〈고사은거〉	• 정선, 《경외명승첩》을 완성하다. • 이인상, 남산에 거주하다.
1742	임술壬戌(36세)	• 6촌형으로 문인화가였던 심사하가 세상을 떠나다. 『한송재집』	• 화원 김응환(金應煥, 1742~1789)이 태어나다.
1743	계해癸亥(37세)		• 문인화가 정수영(鄭遂榮, 1743~1831)이 태어나다.
1744	갑자甲子(38세)	• 7월 7일, 어머니 하동정씨가 세상을 떠나다. • 김광수, 김광국 등과 교유하다. 강세황과는 이전부터 교유하였고, 그가 안산으로 이사 후에도 교유가 유지 되다. 〈와룡암소집도〉	• 강세황이 안산으로 이사하다.
1745	을축乙丑(39세)		• 화원 김홍도(金弘道, 1745~?), 화원 이인문(李寅文, 1745~1821)이 태어나다.

1747 정묘丁卯(41세)	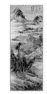 〈강상야박도〉	〈초충도〉	

1748 무진戊辰(42세) • 1월 20일 영정모사도감 감동으로 선발되었으나 1월 25일 원경하의 상소로 선발이 취소되다. • 2월, 최북과 이성린(李聖麟, 1718~1777)이 통신사 수행 화원으로 일본에 다녀오다.

1749 기사己巳(43세)

 〈계산모정〉

 〈괴석초충도〉(추정)

1750 경오庚午(44세) • 1월 5일, 아버지 심정주가 세상을 떠나다.
• 문인화가 박제가(朴齊家, 1750~1805), 문인화가 홍의영(洪儀泳, 1750~1815)이 태어나다.
• 이인상이 음죽현감으로 부임하다.

1751 신미辛未(45세) • 정선, 〈인왕제색도〉를 완성하다.

1752 임신壬申(46세) • 이인상이 현감직을 사임한 뒤 설성(雪城, 현재의 장호원 근처)에 은거하다.

1754 갑술甲戌(48세)

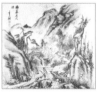 〈산수도〉

〈설죽숙조도〉(추정)

• 화원 김득신(金得臣, 1754~1822)이 태어나다.

1755 을해乙亥(49세) • 서예가 이광사(李匡師, 1705~1777)와는 이전부터 교유를 해왔으나 유배를 떠난 뒤로 교유가 단절되다. • 2월, 나주괘서사건(羅州掛書事件)으로 이광사가 부령으로 유배를 가다.

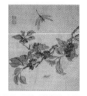 〈잠자리와 계화〉〈현원합벽첩〉(추정)

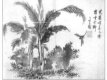 〈파초〉(추정)

1756	병자丙子(50세)			• 11월, 문인화가 유덕장(柳德章, 1675~1756)이 82세로 세상을 떠나다.

〈쌍치도〉 〈유해희섬〉(추정)

1758	무인戊寅(52세)	• 금강산 여행을 다녀온 것으로 추정되다.	• 화원 김석신(金碩臣, 1758~?)이 태어나다.

〈방심석전산수도〉 〈화조화〉 쌍폭

1759	을유乙酉(53세)		• 3월 24일, 정선이 84세로 세상을 떠나다. • 문인화가 이윤영(李胤永, 1714~1759)이 66세로 세상을 떠나다.

〈하경산수도〉 〈명경대〉(추정)

1760	경진庚辰(54세)		• 8월, 이인상이 51세로 세상을 떠나다. • 화원 이명기(李命基, 생몰년 미상으로 나옴.)가 태어나다.

 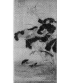

〈황취박토〉 〈연지유압〉

1761	신사辛巳(55세)		• 조영석(趙榮祏, 1686~1761)이 76세로 세상을 떠나다. • 문인화가 이방운(李昉運, 1761~?)이 태어나다.

〈호산추제〉(《표현연화첩》 중)

〈운근동죽〉(《표현연화첩》 중)　　〈지두유해희섬〉(추정)

*전가락사

1762　임오壬午(56세)

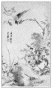

〈유청소금〉　　〈달마도해〉(추정)

• 문인화가 정약용(丁若鏞, 1762~1836)이 태어나다.

1763　계미癸未(57세)

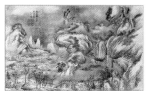

〈설제화정〉(《방고산수첩》 중)

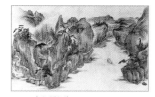

〈장강첩장〉(《방고산수첩》 중)

*〈8폭병풍〉, 〈방왕몽산수도〉

• 화원 김유성(金有聲, 1725~?)이 통신사 수행 화원으로 일본에 다녀오다.
• 화원 김두량(金斗樑, 1696~1763)이 68세로 세상을 떠나다.

1764　갑신甲申(58세)

• 반송지에 거주하면서 작품 활동을 하다. 『청장관전서』
• 실학자(?) 이덕무(李德懋, 1741~1793)의 방문을 받다. 『청장관전서』
• 외삼촌 정창동(鄭昌東)이 세상을 떠나다.

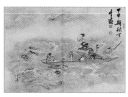

〈선유도〉

• 문인화가 윤제홍(尹濟弘, 1764~?)이 태어나다.

1765 을유乙酉(59세)

• 문인화가 김조순(金祖淳, 1765~1832), 문인화가 임희지(林熙之, 1765~?)가 태어나다.

1766 병술丙戌(60세)

〈파교심매〉 〈달과 매화〉(추정)

1767 정해丁亥(61세)

 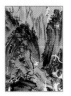

〈화조도〉 〈만폭동〉(추정)

• 여항문인화가(閭巷文人畫家) 임득명(林得明, 1767~?)이 태어나다.

1768 무자戊子(62세)

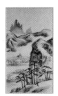

〈망도성도〉(〈경구팔경도첩〉 중) 〈호응박토〉

• 화원 이의양(李義養, 1768~?), 화원 장한종(張漢宗, 1768~1815)이 태어나다.

〈촉잔도〉

1769 을축乙丑(63세)

• 5월 15일 세상을 떠나다.
• 파주 분수원의 선산에 장사를 지낸 뒤 1997년 용인으로 이장이 되다.

• 문인화가 신위(申緯, 1769~1847)가 태어나다.
• 화원 진재해(秦再奚, 1691~1769)가 79세로 세상을 떠나다.

■ 가계도

본가 가계(청송심씨 인수부윤공파靑松沈氏 仁壽府尹公派)

외가 가계(하동정씨 문성공파河東鄭氏 文成公派)

15세世 응진(1563~?)
應軫
부사과, 증통정대부병조참의副司果, 贈通政大夫兵曹參議

16세世 이중(1602~1658)
以重
생부 응두生父 應斗
자 사후, 배 상주박씨字 士厚, 配 尙州朴氏

17세世 경흠(1602~1678)
慶欽
생부 이직生父 以直
선숙, 육오당善淑, 六吾堂

18세世

유복(1649~1696) 유겸(1650~?) 유점(1655~1703) 유승(?~1738) 여女 여女 여女 여女
維復 維謙 維漸 維升 김성완 권육 허개 홍성윤
金盛完 權堉 許塏 洪聖運

계홍, 곡구 강중, 취은
季鴻, 谷口 剛仲, 醉隱
배 풍천임씨(1656~1727)
配 豊川任氏

19세世

여女 창동(1693~1764) 창하 창동 출
심정주 昌東 昌河 昌東 出
沈庭胄

사순 사정 여女
師淳 師正

처가 가계(배천조씨 유후공휴파白川趙氏 留侯公休派)

22세世 재징
在徵

23세世 두삼
斗三

24세世

인망 시망 석망 태망 정망 여女 여女
仁望 時望 碩望 台望 鼎望 윤동헌 신헌주
尹東憲 申憲周

25세世

경소 경혁 여女
景燸 景爀 심사정
沈師正

■ 참고문헌

문집

『강천각소하록』(江天閣銷夏錄), 심익운.

『국역연려실기술 별집』, 이긍익.

『국역청장관전서』 II, 이덕무.

『기언』(記言), 허목.

『도은집』(陶隱集), 이숭인.

『동패락송』(東稗洛誦), 이가환.

『병세집』(幷世集), 윤광심.

『상고서첩』(尙古書帖), 김광수.

『송천필담』(松泉筆譚), 심재.

『승정원일기』(承政院日記) 56, 국사편찬위원회.

『열하일기』(熱河日記), 박지원.

『오봉집』(五峰集), 이호민.

『이재난고』(頤齋亂藁), 황윤석.

『임원경제지』(林園經濟志), 서유구.

『조선왕조실록』(朝鮮王朝實錄) 40, 41, 43, 44, 국사편찬위
　　원회.

『창하집』(蒼霞集), 원경하.

『청죽별지』(聽竹別識), 남태응.

『표암유고』(豹菴遺稿), 강세황.

『학곡집』(鶴谷集), 홍서봉.

『한송재집』(寒松齋集), 심사주.

『해봉집』(海峯集), 홍명원.

『허백당집』(虛白堂集), 성현.

화보(畫譜)

『개자원화전』(芥子園畫傳) 1집, 2집.

『고씨화보』(顧氏畫譜).

『당시화보』(唐詩畫譜).

『십죽재서화보』(十竹齋書畫譜).

족보(族譜)

『광산김씨문원공파보』(光山金氏文元公派譜).

『만성대동보』(萬姓大同譜).

『배천조씨 유후공파보』(白川趙氏 留侯公派譜).

『청송심씨인수부윤공파보』(淸松沈氏仁壽府尹公派譜).

『하동정씨문성공파보』(河東鄭氏文成公派譜).

사전(辭典, 事典)

『한국민족문화대백과사전』.

『한국인명자호사전』(韓國人名字號辭典), 이두희, 박용규,
　　박성훈, 홍순석 편저.

『중국미술가인명사전』(中國美術家人名辭典), 유검화(兪劍
　　華) 편.

『중국신화전설사전』(中國神話傳說詞典), 원가(袁珂) 편.

『중국도교내사전』(中國道敎大辭典), 이숙환(李叔還) 편.

『중화도교대사전』(中華道敎大辭典), 호부침(胡孚琛) 편.

『대한화사전』(大漢和辭典), 제교철차(諸橋轍次).

단행본

『간송문화』 59, 한국민족미술연구소, 2000.

『간송문화』 67, 한국민족미술연구소, 2004.

『간송문화』 70, 한국민족미술연구소, 2006.

고유섭, 『한국문화사논총』(韓國文化史論叢), 통문관, 1996.

김학주 역저, 신완역 『고문진보』(古文眞寶) 후집(後集), 명
　　문당, 1989.

동기창, 『화안』(畫眼). 변영섭·안영길·박은화·조송식 옮김,
　　『동기창의 화론 화안』, 시공사, 2004.

마가렛 메들리, 김영원 역, 『중국도자사』(中國陶磁史), 열화
　　당, 1986.

박은순, 『금강산도 연구』, 일지사, 1997.

북경중앙미술학원 미술사계 중국미술사교연실 편저, 박은화

옮김, 『간추린 중국미술의 역사』,시공사, 1998.

변영섭, 『표암 강세황 회화 연구』, 일지사, 1988.

C. A. S. 윌리암스, 이용찬 외 공역, 『중국문화 중국정신』, 대원사, 1989.

안대회, 『선비답게 산다는 것』, 푸른역사, 2007.

안휘준, 『한국회화사』, 일지사, 1980.

_____, 『한국회화의 전통』, 문예출판사, 1988.

_____ 편, 『조선왕조실록의 서화 사료』, 한국정신문화연구원, 1984.

오세창, 『근역서화징』. 『국역 근역서화징』, 한국미술연구소 기획, 시공사, 1998.

유복렬, 『한국회화대관』, 문교원, 1968.

이동주, 『우리나라의 옛그림』, 학고재, 1997.

이성무·최진옥·김희복 편, 『조선시대 잡과 합격자 총람』, 한국정신문화연구원, 1990.

이성미·김정희 공저, 『한국회화사 용어집』, 다할미디어, 2003.

이예성, 『현재 심사정 연구』, 일지사, 2000.

이태호, 『조선 후기 회화의 사실정신』, 학고재, 1996.

정민, 『18세기 조선 지식인의 발견』, 휴머니스트, 2007.

정옥자, 『조선 후기 문화운동사』, 일조각, 1988.

조희룡·유재건 저, 남만성 역, 『호산외사·이향견문록』,삼성문화문고 144, 1980.

진준현, 『단원 김홍도 연구』, 일지사, 1999.

차주환, 『한국의 도교사상』, 동화출판사, 1984.

최순택, 『달마도의 세계』, 학문사, 1995.

최완수, 『겸재정선 진경산수화』, 범우사, 1993.

_____ 역주, 『추사집』, 현암사, 1976.

논문

강관식, 「조선 후기 남종화의 흐름」, 『간송문화』 39, 1990.10.

_____, 「조선 후기 미술의 사상적 기반」, 『한국사상사대계』 5, 1992.

권윤경, 「윤제홍(1764~1840 이후)의 회화」, 서울대학교 석사학위논문, 1996.

_____, 「조선 후기 《불염재주인진적첩》 고찰」, 『호암미술관 연구논문집』 4호, 1999.6.

김기홍, 「현재 심사정 연구」, 서울대학교 석사학위논문, 1981.

_____, 「현재 심사정의 남종화풍」, 『간송문화』 25, 1983. 10.

_____, 「18세기 조선문인화의 신경향」, 『간송문화』 42, 1992. 5.

김명선, 「조선 후기 남종문인화에 미친 『개자원화전』의 영향」, 이화여자대학교 석사학위논문, 1991.

김영진, 「효전 심노숭 문학 연구–산문을 중심으로–」, 고려대학교 석사학위논문, 1996.

맹인재, 「현재 심사정」, 『간송문화』 7, 1974. 10.

문명대, 「한국의 도석인물화」, 『인물화』, 한국의 미 20, 1985.

박은순, 「17~18세기 조선왕조시대의 신선도 연구」, 홍익대학교 석사학위논문, 1984.

박은화, 「심주의 '사생책'(寫生冊), '와유도책'(臥遊圖册)과 문인화조화」, 『강좌미술사』 39, 2012.

변영섭, 「18세기 화가 이방운과 그의 화풍」, 『이화사학연구』 13~14 합집, 1983.

안휘준, 「조선 후기 및 말기의 산수화」, 『산수화』 하, 한국의 미 12, 1982.

오주석, 「이인문필 〈강산무진도〉의 연구」, 서울대학교 석사학위논문, 1993.

우문정, 「한국 화조화의 연구」, 홍익대학교 석사학위논문, 1983.

유봉학, 「북학사상의 형성과 그 성격–담헌 홍대용과 연암 박지원을 중심으로–」, 『한국사론』 8, 1982.

유홍준, 「이인상 회화의 형성과 변천」, 『고고미술』 161, 1984. 3.

_____, 「남태응의 『청죽화사』의 회화사적 의의」, 『미술자료』 45, 1990. 6.

_____, 「남태응 『청죽화사』의 해제 및 번역」, 『조선 후기 그림과 글씨–인조부터 영조 연간의 서화–』, 학고재, 1992.

_____, 「이규상 〈일몽고〉의 회화사적 의의」, 『미술사학』 IV, 1992.

_____, 「조선시대 화가들의 삶과 예술-현재 심사정-」, 『역사비평』 하, 1992.

윤경란, 「이한철 회화의 연구」, 한국정신문화연구원 한국학대학원 석사학위논문, 1995.

이미야, 「현재 심사정의 회화연구」, 홍익대학교 석사학위논문, 1977.

이선옥, 「담헌 이하곤의 회화관」, 서울대학교 석사학위논문, 1987.

이성미, 「사군자의 상징성과 그 역사적 전개」, 『화조사군자』, 한국의 미 18, 1987.

_____, 「『임원경제지』에 나타난 서유구의 중국 회화 및 화론에 대한 관심」, 『미술사학연구』 193, 1992. 3.

_____, 「영정모사도감의궤」, 『장서각도서해제 I』, 1995.

_____, 「조선시대 후기의 남종문인화」, 『조선시대 선비의 묵향』, 1996.

이순미, 「담졸 강희언의 회화 연구」, 홍익대학교 석사학위논문, 1995.

이완우, 「원교 이광사의 서론」, 『간송문화』 38, 1990. 5.

_____, 「원교의 생애와 예술」, 『원교 이광사전』, 1994.

_____, 「이광사 서예 연구」, 한국학중앙연구원 한국학대학원 석사학위논문, 1989.

이우성, 「18세기 서울의 도시적 양상-실학파 특히 이용후생학파의 성립 배경」, 『향토서울』 17, 1963.

_____, 「실학파의 서화고동론-연암과 초정에 관하여-」, 이우성 역사논집 『한국의 력사상』, 1982.

이윤희, 「동아시아 삼국의 지두화 비교연구」, 한국학중앙연구원 한국학대학원 석사학위논문, 2008.

이은하, 「조선시대 화조화 연구」, 고려대대학원 박사학위논문, 2011.

이인숙, 「파초의 문화적 의미망들」, 『대동한문학회지』 32, 2010.

이태호, 「지우재 정수영의 회화」, 『미술자료』 34, 1984. 6.

전인지, 「현재 심사정 회화의 양식적 고찰-산수화와 인물화를 중심으로-」, 이화여자대학교 석사학위논문, 1995.

정민웅, 「조선왕조 후기의 대청 회화 교섭」, 홍익대학교 석사학위논문, 1983.

정옥자, 「조선 후기 문풍과 위항문학」, 『한국사론』 4, 1978.

_____, 「조선 후기의 기술직 중인」, 『진단학보』 61, 1986.

조현주, 「조선 후기 지두화에 대한 연구」, 이화여자대학교 석사학위논문, 1989.

최경원, 「조선 후기 대청 회화교류와 청회화 양식」, 홍익대학교 석사학위논문, 1996.

최영호, 「유학·학생·교생고-17세기 신분구조의 변화에 대하여-」, 『역사학보』 101, 1984. 3.

최완수, 「겸재 진경산수화고」, 『간송문화』 21, 1981. 10.

_____, 「겸재 진경산수화고」, 『간송문화』 29, 1985. 10.

_____, 「겸재 진경산수화고」, 『간송문화』 35, 1988. 10.

_____, 「겸재 진경산수화고」, 『간송문화』 45, 1993. 10.

_____, 「조선왕조 영모화고」, 『간송문화』 17, 1979. 10.

하유경, 「조선 후기 채색화조화의 연구」, 서울대학교 석사학위논문, 1991.

한영우, 「조선 후기 중인에 대하어-철종조 중인통청운동 자료를 중심으로-」, 『한국학보』 45.

한정희, 「전 동기창필 「소중현대책」의 작자 검토」, 『고고미술』 178, 1988. 6.

_____, 「동기창과 조선 후기 화단」, 『미술사학연구』 193, 1992. 3.

_____, 「조선 후기 회화에 미친 중국의 영향」, 『미술사학연구』 206, 1995. 6.

_____, 「동기창에 있어서의 동원의 개념」, 『미술자료』 43, 1989. 6.

_____, 「17~18세기 동아시아에서 실경산수화의 성행과 그 의미」, 『미술사연구』 237, 2003.

허영환, 「고씨화보연구」, 『성신여대연구논집』 31, 1991.

_____, 「당시화보연구」, 『미술사학』 III, 미술사학연구회, 1991.

_____, 「개자원화전연구」, 『미술사학』 V, 미술사학연구회, 1993.

_____, 「십죽재서화보연구」, 『미술사학』 VI, 미술사학연구
　회, 1994.

홍선표, 「한국의 화조화」, 『화조사군자』, 한국의 미 18, 1985.

_____, 「진경산수화는 조선중화주의 문화의 소산인가-진경
　산수화 연구의 쟁점과 문제」, 『가나아트』, 1994. 7. 8.

_____, 「조선시대 회화사 연구의 최근 동향(1990~1994)」,
　『한국사론』 24, 1994.

황준연, 「조선 후기 정악과 민속악의 발달 양상」, 『한국사상사
　대계』 5, 1992.

단국강(單國强), 「명청회화개론」, 『명청회화전』, 1992.

중문 논저

『歷史 神話與 傳說』-胡錦超先生損贈石灣陶塑-, 香港, 香
　港藝術館籌劃, 1986.

王世貞編, 『列仙全傳』(1600年), 『中國古代版畵叢刊』 3, 上
　海, 上海古籍出版社, 1988.

洪自成, 『洪氏仙佛寄蹤』(1602年), 台北, 自由出版社,
　1974.

王圻, 『三才圖會』(1609年), 上海, 上海古籍出版社, 1988.

일문 논저

小林宏光, 「中國繪畵史における版畵の意義-顧氏畵譜
　(1603年刊)にみる歷代名 畵複製をめぐつて-」, 『美術史』
　128, 1990.

_____, 『中國の版畵』-唐代から淸代まで-, 東信堂, 1995.

小林環樹, 「江南の偉才王翬と惲壽平」, 『文人畵 粹編』(中
　國篇) 7-惲壽平 王翬-, 東京, 中央公論社, 1986.

鈴木 敬, 『中國繪畵史』 中之一, 東京, 吉川弘文館, 1984.

_____, 『中國繪畵史』 中之二, 東京, 吉川弘文館, 1988.

_____, 『中國繪畵史』 下, 東京, 吉川弘文館, 1995.

鶴田武良, 「芥子園畵傳について-その成立と江戶畵壇への
　影響-」, 『美術研究』 283, 1972.

戶田禎佑, 「花鳥畵における江南的なもの」, 『中國の花鳥畵
　と日本』, 花鳥畵の世界 10, 東京, 學習研究社, 1983.

曾布川 寛, 「明末淸初の江南都市繪畵」, 『明淸の繪畵』, 東
　京, 東京國立博物館, 1964.

吉田宏志, 「李朝の繪畵:その中國畵受容の一局面」, 『古美
　術』 52, 東京, 三彩社, 1977.

영문 논저

Cahill, James, *The Distant Mountains: Chinese Painting
　of the Late Ming Dynasty*, 1570-1644 -, New York,
　Weatherhill, 1978.

Chung, Saehyang P., "An Introduction to The Changzhou
　School of Painting-I/ II", Oriental Art vol. XXXI No 2,
　1985, Summer.

Nelson, Susan E, "Late Ming Views of Yuan Painting",
　Artibus Asiae, vol. XLIV, 2/3, 1983.

제1부 외로운 삶이 이끈 화가로서의 한평생

도001. 심사정, 〈선유도〉, 1764년, 종이에 담채, 27.3×40cm, 개인.

도002. 심정주, 〈포도〉, 종이에 채색, 16×10cm, 서울대학교박물관.

도003. 심사정, 〈포도〉, 종이에 수묵, 27.6×47cm, 간송미술관.

도004. 윤두서, 〈채애도〉, 비단에 담채, 30.2×25cm, 개인.

제2부 화풍을 배우고 익혀 자신만의 것을 이루다

도001. 심사정, 〈매월〉, 종이에 수묵, 27.5×47.1cm, 간송미술관.

도002. 심사정, 〈설죽숙조도〉, 비단에 담채, 25×17.7cm, 서울대학교박물관.

도003. 정선, 〈금강산내총도〉, 《신묘년풍악도첩》 중, 비단에 담채, 36×37.4cm, 국립중앙박물관.

도004. 심사정, 〈만폭동〉, 종이에 담채, 32×22cm, 간송미술관.

도005. 〈달과 매화〉 제발 부분, 강세황, 개인.

도006. 정선, 〈인왕제색도〉, 1751년, 종이에 수묵, 79.2×138.2cm, 삼성리움미술관.

도007. 심사정, 〈심산초사〉, 1761년, 《표현연화첩》 중, 종이에 담채, 38.4×27.4cm, 간송미술관.

도008. 『고씨화보』, 1603년, 동원.

도009. 심사정, 〈산수도〉, 국립중앙박물관.

도010. 『고씨화보』, 1603년, 마린.

도011. 『고씨화보』, 1603년, 곽희.

도012. 심사정, 〈주유관폭〉, 1740년, 비단에 담채, 131×70.8cm, 간송미술관.

도013. 심사정, 〈강상야박도〉, 1747년, 비단에 수묵담채, 153.6×61.2cm, 국립중앙박물관.

도014. 심사정, 〈고사은거〉, 종이에 담채, 102.7×60.4cm, 간송미술관.

도015. 심사정, 〈계산모정〉, 1749년, 종이에 수묵, 42.5×47.4cm, 간송미술관.

도016. 심사정, 〈방심석전산수도〉, 1758년, 종이에 담채, 129.4×61.2cm, 국립중앙박물관.

도017. 심사정, 〈계산소사〉, 1761년, 《표현연화첩》 중, 종이에 담채, 38.4×27.4cm, 간송미술관.

도018. 심사정, 〈호산추제〉, 1761년, 《표현연화첩》 중, 종이에 담채, 27.4×38.4cm, 간송미술관.

도019. 『개자원화전』, 1679년, 「모방명가화보」, 횡장각식(橫長各式) 중 소운종.

도020. 심사정, 〈산수도〉, 1763년, 8폭 병풍 중, 비단에 담채, 123.4×47cm, 국립중앙박물관.

도021. 심사정, 〈방황자구산수도〉, 국립중앙박물관.

도022. 소운종, 〈고산비운〉, 1645년, 『산수책』(山水册) 중, 종이에 채색, 23×15cm, 홍콩 지락루.

도023. 『개자원화전』, 1679년, 「산석보」, 유송년.

도024. 『개자원화전』, 1679년, 「산석보」, 예고원산.

도025. 『개자원화전』, 1679년, 「모방명가화보」, 횡장각식 중, 홍인.

도026. 소운종, 『태평산수도』, 「당도」(當塗) 중 〈채석도〉(采石圖).

도027. 심사정, 〈괴석초충도〉, 《겸현신품첩》 중, 28.2×21.5cm, 서울대학교박물관.

도028. 심사정, 〈나비와 장미〉, 《현원합벽첩》 중, 24.3×28cm, 서울대학교박물관.

도029. 심사정, 〈화조화〉, 1758년, 종이에 담채, 38.5×29cm, 개인.

도030. 심사정, 〈화조괴석도〉, 《겸현신품첩》 중, 비단에 채색, 28.2×21.5cm, 서울대학교박물관.

도031. 『십죽재서화보』, 1627년, 「석보」 중.

도032. 〈방심석전산수도〉 발문, 김광수, 국립중앙박물관.

도033. 〈하경산수도〉 발문, 김광수, 국립중앙박물관.

도034. 《현원합벽첩》에 〈잠자리와 계화〉와 함께 실린 이광사의 글씨.

도035. 심사정, 〈잠자리와 계화〉, 《현원합벽첩》 중, 20.6×17.4cm, 서울대학교박물관.

제3부 산수화, 심사정 그림의 진수

도001. 심사정, 〈주유관폭〉, 1740년, 비단에 담채, 131×70.8cm, 간송미술관.

도002. 『개자원화전』, 「산석보」, 형호산법.

도003. 『개자원화전』, 「산석보」, 자구화천법.

도004. 심사정, 〈와룡암소집도〉, 1744년, 종이에 담채, 29×48cm, 간송미술관.

도005. 심사정, 〈송죽모정〉, 종이에 담채, 29.9×21.2cm, 간송미술관.

도006. 예찬, 〈용슬재도〉, 1372년, 종이에 수묵, 74.7×35.5cm, 타이베이 국립고궁박물원.

도007. 『개자원화전』「모방명가화보」, 궁환식 중 예찬.

도008. 홍인, 〈방예산수도〉, 1661년, 종이에 수묵, 133×63cm, 베이징 국립고궁박물원.

도009. 조희룡, 〈방운림산수도〉, 종이에 수묵, 22×27.6cm, 서울대학교박물관.

도010. 심사정, 〈산수도〉, 《제2표현화첩》 중, 국립중앙박물관.

도011. 심사정, 〈강상야박도〉와 부분도, 1747년, 비단에 수묵담채, 153.6×61.2cm, 국립중앙박물관.

도012. 『개자원화전』, 「수보」, 황자구수법.

도013. 『개자원화전』, 「수보」, 하규잡수법.

도014. 심사정, 〈고사은거〉, 종이에 담채, 102.7×60.4cm, 간송미술관.

도015. 『고씨화보』, 마원.

도016. 『개자원화전』, 「수보」, 마원송수법.

도017. 심사정, 〈계산모정〉, 1749년, 종이에 수묵, 42.5×47.4cm, 간송미술관.

도018. 심주, 〈책장도〉, 1485년경, 종이에 수묵, 159.1×72.2cm, 타이베이 국립고궁박물원.

도019. 심사정, 〈산수도〉, 1754년경, 종이에 담채, 33×38.5cm, 국립중앙박물관.

도020. 강세황, 〈벽오청서〉, 종이에 담채, 30.5×35.8cm, 개인.

도021. 심사정, 〈산수도〉, 1754년경, 종이에 담채, 33×38.5cm, 국립중앙박물관.

도022. 『고씨화보』, 왕유.

도023. 심사정, 〈방심석전산수도〉, 1758년, 종이에 담채, 129.4×61.2cm, 국립중앙박물관.

도024. 심사정, 〈하경산수도〉, 1759년, 종이에 담채, 134.5×64.2cm, 국립중앙박물관.

도025. 심사정, 〈전 추경산수도〉, 142×71cm, 국립중앙박물관.

도026. 심사정, 〈전 심산유거도〉, 비단에 담채, 56×32.5cm, 개인.

도027. 심사정, 〈추경산수도〉, 비단에 담채, 114×51.5cm, 개인.

도028. 김홍도, 〈산수도〉, 종이에 수묵, 129.5×46.5cm, 서울대학교박물관.

도029. 심사정, 〈장안사〉와 실경, 종이에 담채, 28.4×19.3cm, 간송미술관.

도030. 심사정, 〈만폭동〉과 실경, 종이에 담채, 28.4×19.3cm, 간송미술관.

도031. 심사정, 〈명경대〉와 실경, 종이에 담채, 28.4×19.3cm, 간송미술관.

도032. 심사정, 〈보덕굴〉과 실경, 종이에 담채, 27.6×19.1cm, 간송미술관.

도033. 심사정, 〈만폭동〉, 종이에 담채, 32×22cm, 간송미술관.

도034. 정선, 〈만폭동〉, 종이에 담채, 42.8×56cm, 간송미술관.

도035. 심사정, 〈삼일포〉와 실경, 종이에 담채, 30.5×27cm, 간송미술관.

도036. 심사정, 〈해암백구도〉와 실경, 종이에 담채, 28.5×31.1cm, 국립중앙박물관.

도037. 심사정, 〈산수도〉, 1768년, 《경구팔경도첩》 중, 종이에 담채, 24×13.5cm, 개인.

도038. 심사정, 〈강암파도〉, 1768년, 《경구팔경도첩》 중, 종이에 담채, 24×13.5cm, 개인.

도039. 심사정, 〈망도성도〉, 1768년, 《경구팔경도첩》 중, 종이에 담채, 24×13.5cm, 개인.

도040. 심사정, 〈호산추제〉, 1761년, 《표현연화첩》 중, 종이에 담채, 27.4×38.4cm, 간송미술관.

도041. 『개자원화전』 1집, 「산석보」, 난시준.

도042. 심사정, 〈장림운산〉, 1761년, 《표현연화첩》 중, 종이에 수묵, 27.4×38.4cm, 간송미술관.

도043. 심사정, 〈고산소사〉, 1761년, 《표현연화첩》 중, 종이에 수묵, 27.4×38.4cm, 간송미술관.

도044. 심사정, 〈계산소사〉, 1761년, 《표현연화첩》 중, 종이에 담채, 38.4×27.4cm, 간송미술관.

제4부 화조화, 좋아하는 것에 마음을 담다

중앙박물관.

제5부 인물화의 변화를 이끌다

도001. 심사정, 〈달마도해〉, 비단에 수묵, 35.9×27.6cm, 간송미술관.

도002. 김명국, 〈노엽달마도〉, 종이에 수묵, 97.6×48.2cm, 국립중앙박물관.

도003. 심사정, 〈선동절로도해〉, 종이에 담채, 22.5×27.3cm, 간송미술관.

도004. 『개자원화전』1집, 「인물옥우보」, 포슬식.

도005. 김홍도, 〈달마좌수도해〉, 종이에 담채, 26.6×38.4cm, 간송미술관.

도006. 이수민, 〈좌수도해〉, 종이에 담채, 20.5×26cm, 간송미술관.

도007. 심사정, 〈지두절로도해〉, 종이에 담채, 28.5×13.4cm, 개인.

도008. 심사정, 〈산승보납도〉, 비단에 담채, 36.5×27.1cm, 부산시립박물관.

도009. 『고씨화보』, 강은.

도010. 안휘, 〈하마도〉, 원대, 비단에 채색, 181.3×79.3cm, 일본 교토 지온지(知恩寺).

도011. 유준, 〈삼선희섬도〉, 명대, 비단에 채색, 133.6×83.5cm, 미국 보스톤미술관.

도012. 유준, 〈유해희섬도〉, 명대, 비단에 채색, 139.3×98cm, 일본 중국미술관.

도013. 유해희섬상, 명대, 도소상.

도014. 태피스트리, 청대, 직물 문양.

도015. 유해희섬상, 청대, 도소상.

도016. 심사정, 〈유해희섬〉, 비단에 담채, 22.8×15.6cm, 간송미술관.

도017. 윤덕희, 〈유해희섬〉, 종이에 수묵, 75.7×49.5cm, 국립중앙박물관.

도018. 심사정, 〈지두유해희섬도〉, 종이에 담채, 31.6×23.7cm, 개인.

도019. 심사정, 〈지두유해섬수로도〉, 종이에 담채, 29.8×46.1cm, 개인.

도020. 심사정, 〈방오소선필절로도해도〉.

도021. 심사정, 〈철괴〉, 비단에 담채, 29.7×20cm, 국립중앙박물관.

도022. 안휘, 〈철괴도〉, 원대, 비단에 채색, 191.3×79.6cm, 일본 교토 지온지.

도023. 심사정, 〈신선도〉, 비단에 담채, 27×19.5cm, 국립중앙박물관.

도024. 안휘, 〈종규원야출유도〉 부분, 원대, 종이에 수묵, 24.8×240.3cm, 미국 클리브랜드미술관.

제6부 오로지 화가였던 사람

도001. 심주, 〈야좌도〉, 1492년, 종이에 수묵담채, 84.8×21.8cm, 타이베이 국립고궁박물원.

도002. 정사소, 〈묵란도〉, 1306년, 종이에 수묵, 25.7×42.4cm, 오사카 시립미술관.

도003. 심사정, 〈관산춘일〉, 1761년, 《표현연화첩》 중, 종이에 담채, 27.4×38.4cm, 간송미술관.

도004. 심사정, 〈급탄예선〉, 1763년, 《방고산수첩》 중, 종이에 담채, 37.3×61.3cm, 간송미술관.

제7부 국중제일國中第一의 화가

도001. 강세황, 〈선면산수도〉, 종이에 담채, 22.2×59.7cm, 국립중앙박물관.

도002. 강세황, 〈산수도〉, 《표암첩》 중, 비단에 수묵, 28.5×20.5cm, 국립중앙박물관.

도003. 심사정, 〈산시청람〉, 《소상팔경첩》 중, 종이에 담채, 27×20.4cm, 간송미술관.

도004. 이광사, 〈층장비폭〉, 비단에 채색, 29.5×21.5cm, 간송미술관.

도005. 최북, 〈한강조어도〉, 《사계산수첩》 중, 종이에 담채, 42.5×27.8cm, 국립광주박물관.

도006. 심사정, 〈산수도〉, 종이에 담채, 115.6×57.3cm, 국립중앙박물관.

도007. 최북, 〈한강조어도〉, 종이에 담채, 25.8×38.8cm, 개인.

도008. 최북, 〈호취응토〉, 종이에 담채, 38.3×32.1cm, 국립중앙박물관.

도009. 최북, 〈풍설야귀도〉, 종이에 채색, 66.3×42.9cm, 개인.

도010. 김유성, 〈산수도〉, 비단에 담채, 118.5×49.3cm, 일본 개인.

도011. 김유성, 〈낙산사〉, 1764년, 종이에 담채, 165.7×69.9cm, 일본

시즈오카 현 기요미지(靑見寺).

도012. 정수영, 〈산수도〉, 《지우재묘묵첩》 중, 종이에 채색, 24.8×16.3cm, 서울대학교박물관.

도013. 정수영, 〈산수도〉, 《지우재묘묵첩》 중, 종이에 채색, 24.8×16.3cm, 서울대학교박물관.

도014. 홍의영, 〈연사모종〉, 종이에 담채, 26×19.8cm, 이화여자대학교박물관.

도015. 박제가, 〈야치도〉, 종이에 담채, 26.7×33.7cm, 개인.

도016. 이인문, 〈하경산수도〉, 종이에 담채, 121.2×56.3cm, 국립광주박물관.

도017. 이인문, 〈좌롱유천〉, 종이에 담채, 108.9×44cm, 간송미술관.

도018. 이인문, 〈송계한담도〉, 종이에 담채, 24.3×33.6cm, 국립중앙박물관.

도019. 김홍도, 〈산수도〉, 종이에 수묵, 129.5×46.5cm, 서울대학교박물관.

도020. 김홍도, 〈치희조춘〉, 비단에 담채, 81.7×42.2cm, 간송미술관.

도021. 김홍도, 〈군선도〉, 《풍속화첩》 중, 종이에 담채, 26.2×47.8cm, 국립중앙박물관.

도022. 이방운, 〈쌍치도〉, 종이에 담채, 112×63.5cm, 국립중앙박물관.

도023. 원명유, 〈도원춘색〉, 비단에 담채, 27.1×19.8cm, 간송미술관.

도024. 김수규, 〈행려도〉, 비단에 담채, 25.1×32.7cm, 개인.

도025. 김수규, 〈기려교래도〉, 비단에 담채, 21.5×32.7cm, 개인.

도026. 이유신, 〈만폭동〉, 1779년, 종이에 수묵, 84.5×52cm, 개인.

도027. 이유신, 〈영모합경도〉, 종이에 담채, 59.9×34cm, 개인.

도028. 이한철, 〈의암관수도〉, 종이에 채색, 26.8×33.2cm, 국립중앙박물관.

도029. 이한철, 〈산수도〉, 종이에 담채, 40.2×23cm, 숙명여자대학교박물관.

도030. 이한철, 〈기옹소규〉, 종이에 채색, 17.5×43.4cm, 간송미술관.

도031. 김창수, 〈동경산수도〉, 종이에 담채, 92×38.3cm, 국립중앙박물관.